PRODUCT DESIGN

プロダクトデザイン［改訂版］

商品開発のための必須知識105

はじめに

　私たちが本書のもとになる『プロダクトデザイン 商品開発に関わるすべての人へ』を2009年に出版してから、10年以上の年月が経ちました。その発刊のねらいは副題のとおり、魅力的な商品を生み出すには、商品開発を担当するデザイナーだけでなく、より多くの人々がデザインに関する知識を持つことが不可欠であると考えたことでした。これまで2万部に近い販売数があり、一定の成果をあげたものと考えています。そしてこの度、改訂版として、時代に合わせて内容をバージョンアップしたのが本書です。

　この間の産業や社会の変化をみると、ビジネスの世界では「デザイン思考」や「デザイン経営」という言葉が注目され、事業課題の解決にはデザインが有効であるとの考えが広がりつつあります。このような状況を踏まえ、商品開発に関わる人たちにとって、デザインをより実践的な共通の知識・言語にしていきたいという思いをこめて、本書では『商品開発のための必須知識105』という副題にしました。この105の項目には、新たに加えた内容や、趣旨は変えずに事例や図表を入れ替えた箇所があります。具体的には「キッズデザイン」「デザイン思考」などの追加した項目や、ビジネスとの関わりやデザインマネジメントについて詳しく取り上げるなどの変更、また製造技術や表現ツールなどについては、テクノロジーの変化に合わせた最新の説明を加えました。これからの時代の商品開発において、デザインについての理解はますます欠かせないものになってきていると言えるでしょう。本書が多くの魅力的な商品を生み出す活動の原動力となることを願っています。

　また本書には、日本インダストリアルデザイン協会（JIDA）が運営するJIDAデザイン検定の参考テキストとしての役割もあります。12の章の内容を学ぶことで検定合格レベルの知識を得ることができます。巻末にその紹介がありますので、得られた知識の確認として、ぜひ挑戦してください。

　最後になりましたが、今回の改訂にご協力いただいた執筆者、編集協力者、資料提供者、出版社の方々、そしてベースとなった改訂前の原稿を執筆していただいた方々に感謝いたします。

<div align="right">

編集者を代表して　佐藤弘喜

2021年3月

</div>

Contents

第7章　コンセプト作成のための手法　113

第8章　視覚化のための手法　129

Contents

Contents

第 1 章

プロダクトデザインの背景

001

プロダクトデザインとは

人は、自然に働きかけ、生存していくための生活環境を形成する生産活動を行ってきた。プロダクトデザインとは、人間生活に求められるモノを、使用者と使用環境の視点から構想し、産業という手段を通して具現化する活動である。

1. デザインの原点と目標

人類の進化の歴史を適者生存の原理で説明するとき、直立歩行と言語の使用に加えて、道具を製作し使用する能力の獲得に言及される。人間は、この道具を用いて自然環境に手を加え、生活環境を形成し、文化を育んできた。そして、人口の増大と社会の拡大にともない、道具の製作は手から機械に移り、18世紀後半からイギリスに始まる産業革命は、工業化の進展と共に人々の生活様式を大きく変えた。

この変化は、社会の活力や生活水準の向上をもたらしたが、一方では急速な機械化に対する人間性の回復などさまざまな課題が明らかになった。このような背景の中で、新しい産業社会における人間生活のあり方を形づくる活動として「デザイン」が生まれた。

それは、生産の合理的なよりどころとしての「技術」と、その基礎である「科学」、人間精神の自由な発現の代表である「芸術」、そして社会における共同生活を関係づける「経済」という要素を、個人や社会が求める目的のもとに総合するという性質を持ち、その思考と実践の活動を重ね、存在価値を築きあげてきた。

このように、「デザイン」という行為は、人間が自然環境と共存し、生活維持・向上のための生産活動を通して、生活環境の人間性、社会性を創造することであるといえる。

2. プロダクトデザインの対象

私たちが生活する環境は、個人の身のまわりをはじめ、住まいから都市、地域社会に至るさまざまな姿で見ることができる。この人間生活環境の領域は、モノ系、空間系、情報系の3つから構成され、それぞれの系を対象とするデザインの活動は、プロダクトデザイン、スペースデザイン、コミュニケーションデザインに分けられる。ただし、この3つの分類はあくまで便宜的なものであり、実際の生活場面やデザイン活動では相互に重なりあっている。プロダクトデザインは生活の空間や情報とも無縁ではなく、たとえば車や街路照明は都市空間、テレビやバスルームユニットは住空間、携帯電話やパソコンは情報通信ネットワークというように、スペースデザインやコミュニケーションデザインとの関わりは欠かせない。

デザイン用語として、プロダクトデザインより時代的に先行して広まった「インダストリアルデザイン」があるが、その対象分野は重なるところも多く、わが国では「工業デザイン」や「産業デザイン」と訳されてきた。

3. プロダクトデザインの役割と課題

自給自足社会から物々交換へ、そして貨幣の発明による消費と生産の分離で成り立つ産業社会において

適者生存の原理

生物が、生存競争の結果、外部環境の状態に最も適応したものだけが生存繁栄し、適していないものは衰退滅亡すること。H. スペンサー（1820～1903）が C. ダーウィン（1809～1882）らの自然選択説を社会に適用して説明した造語。

産業革命

18世紀末から19世紀初め、イギリスを中心にヨーロッパで興った産業上の変革。手工業による少量生産から機械による大量生産への移行を促し、社会構造を大きく変えた。これにより近代資本主義経済が確立した。第1章007のキーワード「インダストリー4.0」を参照。

は、プロダクトデザインが対象とする商品の多くは工業生産された商品である。これら商品は産業と経済の発展と、生活をより豊かにするために、絶え間ない革新が求められている。プロダクトデザインは科学技術とともに商品革新の原動力であり、その主な役割は、導入される新技術を人間に馴化させることや、使用者の生活視点で新しい商品を発想し、既存技術の活用や技術開発を誘発することである。

これからも、人間はより良い生活環境を求め続け、それにともなう新しい課題が生まれるだろう。プロダクトデザインが対象とする商品も、ソフトウェアやサービスとの融合、単品からシステムとして解決する方向などが求められている。また、自然環境から天然資源を採取し、素材として加工し成立している製造業の構造も、生産－流通－消費・使用－廃棄のプロセスを循環システムとして構築することが課題となり、今、プロダクトデザインは、自然環境と人間生活環境の新しい関係の渦中に置かれている。

＞人間生活環境を形成する3つの領域とデザイン分野

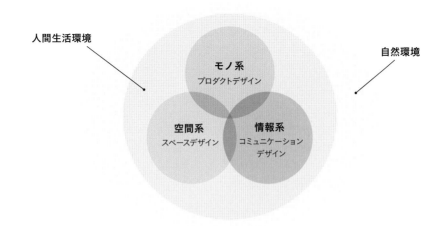

人間生活環境

モノ系
プロダクトデザイン

空間系
スペースデザイン

情報系
コミュニケーション
デザイン

自然環境

＞モノ（商品）をとりまく人（使用者）－目的機能－環境の系

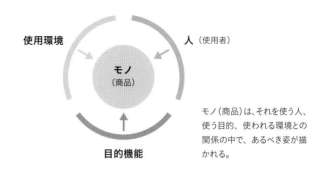

使用環境　　　　人（使用者）

モノ
（商品）

目的機能

モノ（商品）は、それを使う人、使う目的、使われる環境との関係の中で、あるべき姿が描かれる。

インダストリアルデザイン

20世紀に入り急速に発展したアメリカの産業は、1920年代、ヨーロッパのモダンデザインの影響や経済恐慌により生産第一から市場重視への転換を図った。この時代の要請に応えて生まれたデザインの概念。

スペースデザイン、コミュニケーションデザイン

前者は「インテリアデザイン」「空間デザイン」とも呼ばれ、空間と人間の関係がテーマのデザイン分野。後者は視覚情報の伝達をテーマとしたデザイン分野で、「グラフィックデザイン」「メディアデザイン」とも呼ばれている。

プロダクトデザイナーとは

プロダクトデザイナーとは、プロダクトデザインを職業とする専門家である。他分野のプロフェッショナルと同様に、確固たる職業倫理観と固有の職務能力を持ち、課題の解決を通して社会に貢献することが求められる。

第1章 プロダクトデザインの背景

1. プロダクトデザイナーという専門家

　産業の発達は分業を促し、さまざまな分野の知識とスキル（技術）をもった専門家を生み出した。イギリスに始まる産業革命は工業社会の著しい発展をもたらし、人々の生活環境への新しいニーズを生み出した。ここに、機械や科学技術を人間社会、生活の視点で活用できる人材を求める社会的な要請が起き、新しいタイプの専門家としてデザイナーが登場した。ヨーロッパでは、社会改革的な運動を背景に、主に建築家がデザイナーとして工業生産の商品開発に関わった。一方アメリカでは、1929年の大恐慌を機に、産業、経済の発展に欠かせない専門家として、「インダストリアルデザイナー」と呼ばれる職業が生まれた。

　この欧米の動きがわが国に本格的な影響をもたらしたのは戦後の1950年代であり、自動車、家電、精密機器などの産業を中心に、デザイン活動が導入され始めた。やがてデザイン専門教育を受けた人材が輩出され、活動分野も産業機械、住宅設備、日用品などへと広がった。今日、プロダクトデザイナーは製造業における商品開発のみならずサービス業・情報通信業の分野にも関わっている。

2. プロダクトデザイナーの役割

　商品は私たちの生活様式を形成し、産業は私たちの生活の経済基盤を支えている。プロダクトデザイナーが関わる商品開発業務では、商品価値を高めることを通して生活文化の創造と産業競争力の向上に貢献することが求められている。

　一般的に商品開発は、企画－開発－製造－販売というプロセスをとり、関係する複数の専門家が共通の目標のもとそれぞれの課題を設定し、その解決に向けて業務を遂行する。これら専門家の一員としてプロダクトデザイナーが果たす主な役割は、次の3つの価値の創造である。まず、商品の使用価値として、生活環境におけるユーザーの快適で情緒的な満足を提供すること。次に、経済価値においては、生産活動を通して利益を生み出し産業として成長させること。そして最後は、社会価値として、人間生活環境と自然環境においてその商品が存在する意義を明らかにすることである。

3. プロダクトデザイナーに求められる能力

　現代の産業社会では「T型人間」といわれるタイプの人材が求められており、すべての専門職は経験やセンス共に、知識とスキルの習得が必要である。

　プロダクトデザイナーの実践的能力開発における知識面では、専門分野は当然として、自然科学、社会科学、人文科学にわたる学際的な知識が求められる。一方スキルについては、すべての専門職に求められるの

KEYWORD

ペーター・ベーレンスとノーマン・ベル・ゲデス

前者（1868～1940）はドイツ工作連盟（第1章004参照）の創設メンバー。同時にAEG社のデザイナーに就任した。電気ケトルや扇風機が有名。後者（1893～1958）はアメリカを代表する第一世代のフリーランスデザイナー。流線型フォルムを広めた。

T型人間

アルファベットTの文字の「縦棒を深い専門分野、横棒を他の分野の幅広い知見」に見立てた、知識と経験を持つ人材。複雑で高度な判断が要求される仕事に必要とされる。複数の専門を持つΠ（パイ）型や、専門間をつなげて成果を出すH型人材も注目されている。

は、①テクニカルスキル、②コンセプチュアルスキル、③ヒューマンスキルの3つのスキルである。これらの3つのスキルをプロダクトデザイナー固有のスキルで言い換えると、①は核となる造形・可視化力であり、単にきれいな絵が描けることではなく、課題解決のための発想や表現が不可欠である。②は仮説構築・概念形成力であり、商品のコンセプト立案に際し、あるべき姿、ありたい姿を組み立て、それを検証する論理的プロセスが実行できることである。③はコミュニケーション力であり、自らの考えを伝達することや、異分野の専門家との意思疎通や交渉など、チームワークに欠かせない能力である。特にグローバル社会では、語学力を含めた異文化コミュニケーション力が重視される。

これらの知識やスキルは、従来OJTといわれる日常の業務を通して熟練者から習得するのが一般的であったが、近年は就業形態の変化などにより現場だけに頼ることが困難になっている。そこで、生涯学習やCPDのように、個人としての自覚的な専門能力開発が求められる。

> プロダクトデザイナーが創造する価値と求められる能力

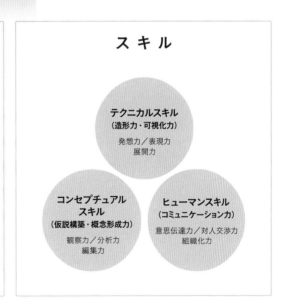

使用価値　　社会価値　　経済価値

知　識

専門技術分野
デザイン論、歴史、色彩、材料、造形技術、人間工学、認知科学、商品企画、マーケティングなど

基礎共通分野
倫理、一般科学技術、社会文化動向、産業経済動向、法律、契約、規格・基準など

周辺技術分野
建築、情報工学、システム工学、環境・生態工学、都市工学、生産技術など

総合管理分野
組織人材開発、財務管理、生産管理、品質管理、知的財産、事業企画、経営管理など

ス キ ル

テクニカルスキル（造形力・可視化力）
発想力／表現力 展開力

コンセプチュアルスキル（仮説構築・概念形成力）
観察力／分析力 編集力

ヒューマンスキル（コミュニケーション力）
意思伝達力／対人交渉力 組織化力

OJTとOff-JT

On the Job Trainingの略。実務を行っている現場で、指導者から仕事を通じて知識やスキルを習得すること。一方、仕事の場を離れて、研修会などで日常業務に関連した知識やスキルを習得することをOff-JTという。

CPD（継続的専門能力開発）

Continuing Professional Developmentの略。専門家が継続的に知識・スキルを習得し、変化する社会の要求に対応できる能力を開発すること。専門家の社会的な信頼性向上を目的とし、現在これを制度化している分野には建築、土木、造園などがある。

003 プロダクトデザインの領域

プロダクトデザインが対象とする領域は、生活分野と産業分野の視点などから多面的に見ることができる。商品開発においては、それぞれの領域が持つ特性を理解し、適切なデザインアプローチを行うことが必要である。

1. 生活分野領域

人間の生活分野を行動別に見ると、睡眠、食事、通勤・通学、仕事、学業、家事、育児、介護・看護、身づくろい、買い物、趣味・娯楽、教養、会話、スポーツ、休養などがあげられる。プロダクトデザインの領域は、これらの行動を支援する幅広い商品にわたり、その使用者の特性を理解するには生活空間別の把握が有効である。

生活空間は、個人、家庭、社会という構成単位で考えられ、私的(プライベート)、公的(パブリック)な使われ方がされる。個人が対象の商品は、基本的に購入者が使用者であり、性別、年齢、ライフスタイルなどで層別される。住居で家族が共通に使う商品は、核家族、二世帯、三世代など世帯構成によるライフステージの変化、キッチンのような設備では工事業者による施工への考慮も必要である。

商業空間、公園、交通機関など公共空間が対象の商品は、国、自治体、企業が発注元であり、不特定多数の利用者を対象とし、多様な使われ方への配慮が求められる。この分野では住民参加型意思決定プロセスが適用されることがある。

2. 産業分野領域

産業分野の代表的な分類は、経済発展の段階と重ねて用いられる1次、2次、3次産業である。プロダクトデザインは、2次産業である製造業、建設業を代表とする工業との関わりが最も深いが、情報社会の主役である3次産業の情報通信業、サービス業にも広がっている。さらに産業の種類を詳しく見るには、日本標準産業分類があり、プロダクトデザインと関わりが最も大きい製造業は、業種別に輸送機器、電機、精密機器、家具、繊維、化学などに分けられる。これらの業種で開発される商品は、生産量、品種数、開発期間、設備投資規模、使用年数などそれぞれの特性を持っており、デザインにおいても要求される条件が異なってくる。

また近年、1次産業である農業などを6次産業化と称し、2次、3次産業の視点を加えて活性化する動きがあり、プロダクトデザインが関わる可能性も出てきた。

3. 生産財と消費財

商品は生産財(第11章090参照)と消費財に大別される。この分類は、B to B と B to C という事業形態にも相当する。前者は「非民生用(業務用、産業用、軍事用)」ともいわれ、製造、事務、流通販売、医療、福祉、輸送、建設工事などに従事する専門家向け用途(プロユース)の商品領域である。使用者はその分野の経験と知識を持った専門家であり、商品開発の適切な段階で意見を反映させる。後者は「民生用」ともいわれ、カメラやテレビなど一般消費者が使う商品領域である。

日本標準産業分類

総務省が統計調査の結果を産業別に表示する場合の統計基準として、社会的な分業として行われるすべての経済活動を、大、中、小分類および細分類の4段階に分類したもの。平成25年10月改定分では20の大分類項目がある。

B to B と B to C

前者はBusiness to Businessの略で、B2Bとも書かれ、企業間の商品・サービス提供関係を指す。後者はBusiness to Consumerの略で、B2Cとも書かれ、企業による消費者向けの商品・サービス提供を指す。

プロダクトデザイナーも生活者であり、共通の経験と知識を得やすく、身近に取り組みやすい分野であるが、「プロシューマ」と呼ばれる意識の高い消費者の存在もあるように、常に社会動向や生活価値観の変化に敏感でなければならない。

生産財と消費財についていえば、トラックと乗用車は同じ自動車でも前者は生産財、後者は消費財となる。また、軍事用に開発された自動車のジープがあるが、その頑丈さ、強固さのイメージを一般消費者向け商品に転用した例としてクロスカントリー車がある。

4. 隣接分野との関係

プロダクトデザインの領域は、工芸（クラフト）、建築、ファッションなど隣接するデザイン分野や芸術、技術との関わりという視点も欠かせない。それぞれの分野は、思想面でも実践面でもお互いに影響し合い、生活文化の形成と産業の発展に寄与してきた。この歴史的な背景を学び、プロダクトデザインが貢献できる可能性を開拓していくことが求められる。

＞ グッドデザイン賞審査対象区分の変化に見るプロダクトデザイン領域に関連する分野

1968年度

食事と調理	事務・学習
リビング	遊び・レジャー
家事	カーテン

1972年度

機器部門	陶磁器部門
家具部門	繊維部門
雑貨部門Ⅰ	住宅設備部門
雑貨部門Ⅱ	

1981年度

機器部門Ⅰ	部門
機器部門Ⅱ	雑貨部門Ⅰ
機器部門Ⅲ	雑貨部門Ⅱ
家具・住宅設備	繊維部門

1998年度

スポーツ・レジャー部門	教育部門
家庭用メディア部門	医療・福祉部門
衣料・日用品部門	情報部門
家事・キッチン部門	産業部門
インテリア部門	輸送部門
住宅部門	公共空間部門
オフィス・店舗部門	施設部門

2008年度

[身体・生活領域]
・身につける用品・生活雑貨
・高齢者、ハンディキャプトに配慮した道具・機器
・家事・調理のための道具・機器
・家具、インテリア用品
・住宅用設備
・戸建て住宅、集合住宅
など

[移動・ネットワーク領域]
・身体の移動に用いられる機器・設備
・個人が使う情報機器
・産業・公共用の情報機器
・企業などが行う広告・広報・CSR
・メディア
・デジタルメディア
など

[産業・社会領域]
・生産や物流に用いられる機器・設備
・オフィスで用いられる家具・機器・設備
・店舗やアミューズメント施設で用いられる家具・機器・設備
・ソリューションビジネス、サービスシステム
・オフィス・商業施設、生産施設医療・福祉に用いられる機器・設備
・教育・人材育成に用いられる機器・設備
・公共空間で用いられる機器・設備
・公共施設・建築
・土木環境・都市計画・まちづくり
など

[新領域]
・先駆的、実験的なデザイン活動

2020年度

01：身につけるもの	11：住宅設備
02：ヘルスケア	12：店舗／オフィス／公共 機器設備
03：子ども・文具	13：モビリティ
04：レジャー・ホビー	14：住宅建築（戸建て〜小規模集合住宅）
05：キッチン／生活 雑貨・調理家電	15：住宅建築（中〜大規模集合住宅）
06：家具・家庭用品	16：産業・商業の建築・インテリア
07：家電	17：公共建築・土木・景観
08：映像機器	18：メディア・コンテンツ・パッケージ
09：情報機器	19：システム・サービス・ビジネスモデル
10：産業／医療 機器設備	20：取り組み・活動・メソッド

グッドデザイン賞（第2章 018参照）の審査対象区分の変遷には、生活様式と産業の盛衰にともなうプロダクトデザイン領域の変化とともに、建築、メディア、システム、サービス分野などへの拡大が見られる。

プロシューマ

未来学者のA.トフラーがその著書『第3の波』で、プロデューサ（生産者）とコンシューマ（消費者）を融合させた概念で使った造語。画一化した量産品に満足せず、自ら好みに合った製品を自作する消費者のこと。企業の商品開発に関わるケースもある。

工芸

人間生活に必要な用具を、実用性と審美性の融合を意図し、主に手作業により製作する手工業品の創作活動。金工、木工、漆、染織、ガラス、陶芸などの分野がある。柳宗悦（1889〜1961）が提唱した「民藝」は、民衆的工芸の略である。

004

4 プロダクトデザインの歴史と代表的事例①

19世紀後半から1930年代に至る時代は、モダンデザインの揺籃・模索期にあたる。この時期プロダクトデザインは、その概念、生産のあり方が理論的に追求され、生活と社会を革新するものとして認識されていった。

1. 産業革命とアーツ・アンド・クラフツ運動

18世紀後半から19世紀の約150年間、さまざまな国と地域へ広まった産業革命は、生産体系、社会構造、物質・精神文化を一新させた。工場制機械工業の確立によって、労働人口の移動や都市化が起こり、資本主義経済を基盤とする工業化社会が導かれるなかで、社会主義的な思想も芽生えた。モダンデザインを育んだ「近代」の始まりである。

産業革命の成果は、近代的な産業の振興を目的とする博覧会に出品され、新しい技術と工業製品、プロダクトデザインの源泉というべき「産業工芸」が表舞台に登場する。産業工芸は、近世以前の手工芸、工芸、応用・装飾美術とは一線を画するものだが、製品の質をめぐる論議は不十分だった。これを粗製濫造品ととらえ、上質で趣味のよい製品、生活の美化に重きを置き、手仕事と工房制の復権を謳ったのが、アーツ・アンド・クラフツ運動である。

2. ドイツ工作連盟と新芸術

イギリスでは、在野のアーツ・アンド・クラフツ運動に対して、産業工芸の向上を主眼とする政府の取り組みも見られ、教育機関の設置、教科書の編さん、この領域に特化したミュージアムが開館する。メーカーとの協働によって、機能的で美しい量産品に取り組むデザイナーも現れた[事例：1]。

このような流れを飛躍的に前進させ、それまでの産業工芸をモダンデザインの一翼を成すプロダクトデザインに昇華させる契機をつくったのが、1907年に始動したドイツ工作連盟である。この先駆的な職能団体は、よい製品を万人が享受できる社会の実現を目指し、産業を支える経済基盤と、工業化時代に生きるデザイナーの協調、共同責任を提唱した点で極めて画期的だった。ただし、規格化、標準化に則った質の高い製品の量産化、すなわち合理的なモノづくりのあり方をめぐっては、組織内部で大きな論争があった。これは、デザインの根幹に関わる「工業化－手仕事」という命題のみならず、「グッドデザイン」と「よき趣味」、「普遍的な工業製品の社会的浸透」と「美的生活の実現」は別の次元にあること、さらに、機能、フォルム、使い勝手、装飾とは何かを根源から問うことにつながっている。とりわけ装飾については、アール・ヌーヴォーや分離派など、19世紀末から20世紀初頭に興った新芸術の諸動向も、乗り越えられなかったデザイン史の命題である[事例：2、3、4]。

3. 先進的モダニズムとアール・デコの系譜

ドイツ工作連盟が導いたデザインの理念は、バウハウス（1919～1933年）という教育現場でその検証と実践が行われる。バウハウスの目標は、デザイナーの

ウィリアム・モリス（1834～1896）

イギリスの美術工芸家、詩人、社会主義思想家。アーツ・アンド・クラフツ運動の指導者、実践者としてあらゆる装飾美術を手がけ、手仕事による生活の美化を推進した。

ヘルマン・ムテジウス（1861～1927）

ドイツの建築家、産業工芸家、建築・文化行政官。ドイツ工作連盟の創立メンバーのひとり。規範原型にもとづく合理的なモノづくりを「普遍的なデザインの追求」ととらえ、逆に「創造性を阻む営為」と反対したメンバーとの間で「規格化論争」が行われた。

育成、その方法論の確立から、住宅も含めた実験的な工業製品の試作、教官・学生自身によるこれらの受容、学外での生産、一般への普及、そしてデザインを社会学としてとらえることまで含まれた。

これに先行して、1916年に社会主義革命を経験したロシアでは、前衛芸術と、政治・経済のイデオロギーが結びついている。新しい理念を表象するものとして、抽象造形や機械への興味が芽生え、デザイン領域にも目が向けられた。この動向は、モダニズムの空間理念を造形的に追求したオランダのデ・ステイルと連動し、バウハウスと影響関係を及ぼし合いながら、先進的モダニズムの系譜をつむぎ出した［事例：5、6、7］。

一方、1920年代後半から1930年代にかけて、世界各地に広まったアール・デコと流線型は、工業化社会に特有の造形言語を、モダンなライフスタイルの記号として取り入れた装飾のスタイルといえる。いずれも大衆文化の文脈で大量生産・消費され、特に流線型は、ドイツとは異なる合理的な製品の生産・管理システムを確立したアメリカを中心に人気を博した［事例：8、9］。

＞代表的事例

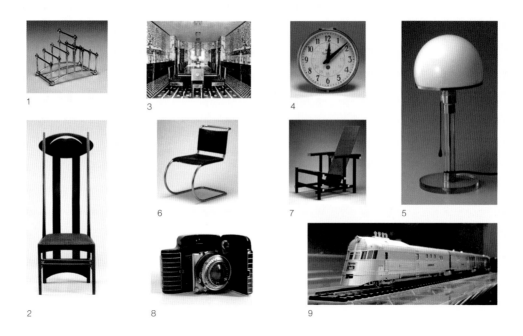

1. トースト・ラック　2. アーガイル・ストリート・ティールームのハイバック・チェア　3. ストックレー邸の食堂　4. 電気時計「シンクロン」　5. テーブル・ランプ「MT9 ME1」　6. 椅子「MR10」　7. 肘掛椅子「赤と青の椅子」　8. カメラ「コダック・バンタム・スペシャル」　9. バーリントン・ゼファー号（鉄道模型）

※デザイナー名などについては P.250 の「プロダクトデザイン引用事例　詳細データ」を参照。

ヴァルター・グロピウス（1883〜1969）

ドイツに生まれアメリカで没した建築家、教育者。バウハウス・ヴァイマールの初代校長。手仕事を重んじながらも、新しい工業素材・技術の導入に積極的であり、機能主義デザインのデッサウ校舎を設計した。

レーモンド・ローウィ（1893〜1986）

流線型の時代にアメリカで寵児となったデザイナー。「最先端だが一般性の高いデザイン」を主張し、『口紅から機関車まで』を著す。フリーランスデザイナーの社会的地位を確立した。フランス生まれ。

005 プロダクトデザインの歴史と代表的事例②

1940年代から1960年代に至る20世紀中盤は、工業化社会の成熟期である。この時代になると、モダニズムの理想は現実の製品として実を結び、プロダクトデザインは大きな発展を遂げる。

1. 戦時下のデザイン

　第2次世界大戦期は、物資の生産・供給統制のかたわらで、機能主義デザインが戦時下の国家精神として追求された。合理的な生産システム、商品の規格化・標準化・量産化という発想が、軍需産業に合致したからである。新しい素材・生産技術の研究、代用品の開発も行われ、これらは戦後におけるプロダクトデザインの発展につながっていく。

　バウハウスは、そのイデオロギーが危険かつ退廃的であるという理由で、1933年ナチスによって閉鎖を余儀なくされた。ドイツを去ったデザイナー、彼らの精神、教育ノウハウを受け入れた新天地は、アメリカである。アメリカの場合、軍事用の医療器具の研究・開発から、積層合板の成型加工技術に進捗が見られるなど、戦時中もデザイナーと企業による活発な生産活動が行われた。ニューヨーク近代美術館ではデザイン公募展「戦時下の実用製品」が開催され、その入選・出品作は量産にも結びついている［事例：1］。

2. モダニズムの実務的な展開

　「ミッドセンチュリー」と呼ばれる1950〜1960年代は、モダンデザインの哲学がより実務的に展開された時代といってよい。戦後復興を経て高度成長を迎えた日本では、戦前から徐々に築かれた産業工芸がアメリカ型の産業・社会システムのなかで開花し、「インダストリアルデザイン（工業デザイン）」の名称とともに認知されるようになる。

　世界的に見ると、ドイツ、イタリア、オランダ、北欧諸国、アメリカなどの工業先進国を代表し、デザインにも敏感な企業の足跡が大きい。優れたデザイナーを起用し、技術力に裏打ちされた商品ラインアップを揃え、広告・宣伝の上手さでも抜群のセンスを見せている。また、一般消費者の魅了という点では、インテリアと家庭用品に秀でた「北欧モダン」があげられる［事例：2、3、4、5］。

　さらに、工作機械、重電、電子機器、ロボット、ロケットといったハイテクノロジー領域にもデザインが意識的に組み込まれていった。これは、直接的には軍需産業の平和利用に端を発しており、工業と、生命科学、人間工学、認知科学、情報工学などの研究分野の関わりを如実に示している。

3. 世界に羽ばたくジャパニーズデザイン

　この時期、「メイドインジャパン」の商品も、世界の市場を賑わしたばかりではなく、批評の俎上に乗り、評価と論議の対象になった。貿易拡大、生産至上が叫ばれるなか、デザインの模倣・盗用、デザイナーの職能確立・組織化に関する社会的な認識の立ち遅れという問題を抱えつつ、ジャパニーズデザインとは何か、

ニューヨーク近代美術館（MoMA）

世界で初めて近代の美術・デザイン領域の収集、展示、普及活動に特化した美術館。1929年、アメリカのニューヨーク五番街に開館し、市民による作品寄贈と運営、優れた研究者の抜擢で知られる。

ミッドセンチュリー

1950〜1960年代（20世紀中盤）を指すデザイン史の時代区分。経済活況で西側諸国の主軸となったアメリカ、および当時からエコロジーやユニバーサルデザインを謳った北欧諸国のデザインが注目を浴びる。

という命題の真摯な追求がなされていく。

　早い段階から、デザインに目を向けた家電、自動車、カメラなどの企業は、経済の高度成長と生活改革に大きな役割を果たした。デザイン事務所の自覚的な活動は、欧米では戦前から実践されてきたデザイナーと生産現場の協働・提携というかたちをとり、企業とともに、「ジャパニーズモダン」という精神、独自なスタイ

ルの模索が行われる［事例：6、7、8、9、10、11、12］。

　この時点で露呈され、今日まで残る政策的な問題としては、内需振興に力が注がれるようになっていったかたわらで、生活者が優れたデザインについて学ぶための社会教育の機会や場が少なく、学術・文化活動のなかでも、デザインが純粋芸術よりも低く位置づけられたことだろう。

＞代表的事例

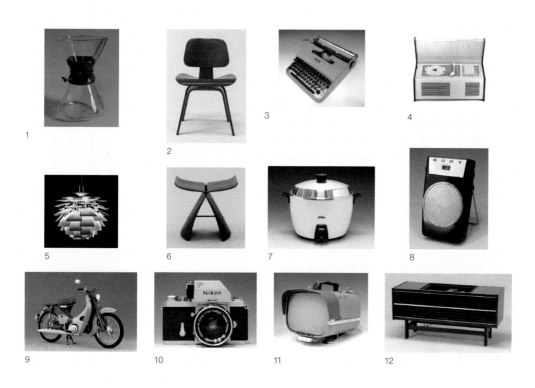

1. コーヒーメーカー「ケメックス」　2. 椅子「DCW」　3. タイプライター「レッテラ22」　4. レコード・プレイヤー「SK4」　5. PHアーティチョーク
6. バタフライ・スツール　7. 電気釜「RC-10K」　8. トランジスタ・ラジオ「TR-610」　9. バイク「ホンダ スーパーカブ C-100」
10. カメラ「ニコンF」　11. トランジスタ・テレビ「TV8-301」　12. アンサンブルステレオ SE-200「飛鳥」

デザイナー名などについては P.250 の「プロダクトデザイン引用事例　詳細データ」を参照。

北欧モダン

デンマーク、スウェーデン、フィンランドを中心に、1930年代から独自の発展を遂げた北欧5ヶ国のデザイン、そのスタイルの総称。自然な風合い、美しい色と光、使い勝手のよさ、穏やかな機能主義を特徴とする。

ジャパニーズモダン

1950年代に論議の的となった日本のモダンスタイル。伝統的な素材や美意識、簡素な用の美と、西洋近代の機能主義デザインの融合が試みられ、わが国の建築家による批判と、海外市場での賛美があった。

6 プロダクトデザインの歴史と代表的事例③

1960年代末から21世紀初頭に至る時代は、プロダクトデザインの大きな転換期である。最大の要因は、工業化社会の見直しが引き金となったモダニズムの解体・再構築、そして産業構造と社会の脱工業化にあった。

1. アンチモダニズム（反モダニズム）

1968年5月、パリ大学に端を発した学生運動は、既存の体制に対する若者たちの異議申し立てにとどまらず、20世紀の資本主義経済、工業化社会、物質文明を根本から再考する契機となった。デザインの世界にも大きな影響を及ぼし、ウルム造形大学の閉校、第14回ミラノ・トリエンナーレの開催中止などの象徴的な出来事が同じ年に起こる。

これは、モダニズムの危機、その解体の始まりを意味しており、プロダクトデザインの領域では、クリーンな生活・社会環境の実現のために追求されてきた工業製品が、モノによる人間の支配、教条主義や全体主義、グローバリズムにつながる、という痛烈な批判を受ける。これを受けて、1960年代末から1970年代初頭は、素朴なハンディクラフトの復活、精神と感性を解放する空間の志向、同時代のアートと重なり合うポップな表現などが台頭している［事例：1、2］。

2. ポストモダンとジャパニーズデザイン

工業化社会とモダンデザインに対するアンチテーゼは、1970年代の中盤以降「ポストモダン（近代以降）」という複合的、戦略的、商業主義的な現象に集約されていった。だが、ポストモダンは、モノの生産・消費のあり方を極めることで生活・社会の改革を成し遂げ

た「近代」を再編する理念ではない。むしろ、近代の物質文明を表象する「記号」を、逆説的、諧謔的に組み合わせたスタイルだった。商品は過激で多彩、しかも玉石混交だったが、これを自己表現として演出するデザイナーと市場経済との結びつきは密接である。商業空間を彩るプロダクトデザインはこの傾向が非常に顕著で、従来の工業製品にも生活の非日常化という意識が見られた［事例：3、4、5］。

また、機能主義的なデザインを建設的に再考する動きも見られた。そのスタイルを洗練させ、典型化したものが「ハイテクデザイン」と呼ばれた［事例：6］。

このような流れに対して、1970年代末から1980年代の日本のデザインは、独自の存在感を示している。その主体は、コンパクトでポータブルな使い勝手、よい意味での「軽薄短小」を特徴とする工業製品であり、多機能、豊富なバリエーション、遊びの感覚、かわいらしさ、オタク性なども加味されて、世界的な支持と評価を確立していった［事例：7、8、9］。

3. デジタルエイジ

1989年11月に起こったベルリンの壁崩壊は、政治・経済の新しい枠組みを告げる大事件だった。2年後、日本ではバブル経済が崩壊。その翌年にはワールド・ワイド・ウェブ（WWW）のグローバルツール化も実現したが、リオ・デ・ジャネイロの「環境と開発に関する国

ウルム造形大学

バウハウス・デッサウ（1925〜1932）の教育理念、方法論の継承を目指して1953年に創立されたドイツの造形大学。初代校長はバウハウス卒業生のマックス・ビル。学生運動が勃発した1968年に閉校。

ミラノ・トリエンナーレ

デザイン・ファッション・建築・メディアアート分野の国際展覧会。芸術、産業と社会との関係を活性化させることを目的として1923年に始まり、1930年から3年に1回行われ、1933年からミラノで開催されている。2007年、トリエンナーレ・デザイン・ミュージアムが開館。

際連合会議」では地球環境の深刻な危機が報告されている。近代と工業化からの脱却は決定的となり、デジタルエイジが幕を開ける。

　1990年代以降プロダクトデザインは、デジタル化、持続可能な社会への対応という新しい課題への取り組みが求められるようになる。その領域も格段に広がり、従来の定義では説明できないモノ（商品）とアイデアが対象となった。フォルムやスタイルの完成度ばかりではなく、より柔軟なアイデアが求められる時代を迎えた。これにともない、デザインの評価基準・方法にも変化が現れ、特にわが国では、デザイン批評やデザインミュージアムの必要性についてさまざまな論議が行われるようになった［事例：10、11、12、13、14、15］。

＞代表的事例

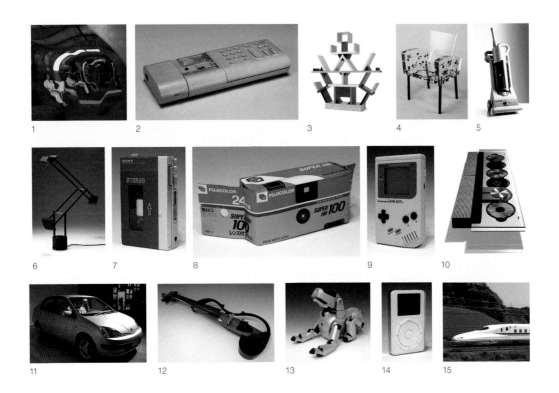

1. 空間デザイン「ヴィジョナ2」　2. 電子計算機「ディヴィスンマ18」　3. 棚「カールトン」　4. 椅子「ミス・ブランチ」　5. 掃除機「G-force」
6. デスクランプ「ティツィオ」　7. 携帯型ステレオカセットプレイヤー TPS-L2「ウォークマン」　8. レンズ付きフィルム「写ルンです」
9. 携帯型ゲーム機「ゲームボーイ」　10. CDプレイヤー「ベオサウンド9000」　11. 自動車「プリウス」　12. 電子楽器「サイレントバイオリンSV-100」
13. エンタテインメントロボット「AIBO ERS-111」　14. 携帯型デジタル音楽プレイヤー「iPod 1G」　15. 新幹線車両「N700系」

※デザイナー名などについてはP.250の「プロダクトデザイン引用事例　詳細データ」を参照。

ハイテクデザイン

ハイテクノロジーを直接的に表象する即物的なデザイン、または工場や病院などの業務用機器を洗練させ一般ユースに転化させた機能主義デザイン。硬質で先鋭なスタイルを特徴とし、1970年代に興った。

脱近代主義・脱工業化

資本主義経済に立脚し、工業化を前提とする近代（モダンエイジ）への決別を告げる時代精神。1960年代末から1970年代にかけて盛んに論じられ、20世紀末には情報化と持続可能な社会を模索する基盤となった。

007 発展するプロダクトデザイン

プロダクトデザインは、産業を通して私たちの生活文化を形成する役割を担ってきた。第４次産業革命といわれる高度情報社会の現代においても、技術革新や人々の価値観など社会の変化を豊かな想像力を持って受けとめ、新しいカタチを創造することが求められる。

1. 知能化するプロダクト

モノは道具として、単純な手の延長作業から、機械化にともない生活の様々な場面で身体機能の補完的な役割を果たしてきた。1980年代に入ると、多くの商品にマイコンが組み込まれ、記憶・判断など人間の頭脳機能を代行するようになった。こうして商品の知能化が進むにしたがい、カーナビゲーション、音楽プレーヤー、携帯電話などを代表とするプロダクトデザイン分野では、人間・機械系での情報を使いこなす人間側の問題を解決するために、ユーザーインタフェースのデザイン（第8章062参照）が新しいテーマとなった。

この知能化の進展は、ロボットの出現を促した。ロボットが商品として社会的に活用されたのはまず産業用分野であり、工場の生産工程の一部である塗装や組み立て作業に導入され、省力化に寄与した。その後、利用範囲は人間の身体と頭脳機能の一部を代行する機械として、公共施設や人間の作業では危険や苦痛をともなう場面などに広がった。

そして、人工知能（AI）技術の発展にともない高性能化したロボットは、少子・高齢化、人口減少、労働力不足、サービス業人口増加という社会背景をもとに、農業、介護、接客など様々な分野で私たちの生活により身近な存在となってきた。特に、音声認識機能やカメラ、センサーなどを備えたパートナーロボット（日常生活の支援を目的とするロボットの総称）では、人間との対話のなかで動作や表情によって感情を伝えることが課題であり、従来プロダクトデザインが主として扱ってきた製品とは異なり、しぐさなど具象的な造形表現が求められる。

2. つながるプロダクト

ユーザーが求める快適な生活環境を創造にするには、個々のモノだけでなく、サービスも含めた全体をシステム思考しデザインすることが必要である。公共交通を例に見ると、車両や駅などハードウェアとともに、運行・改札システムなどソフトウェアの改善・革新によって利用者の満足度が高められる。

近年、インダストリー4.0や「モノのインターネット」と呼ばれるIoTが注目を集めているが、これは飛躍的に発展した情報通信技術を用いてモノ同士をつなげることによって、さらに利便性の高い生活環境を実現することを意図している。この利用分野は、製造工場、建設現場の機械などの生産財分野、住宅の電化製品などの消費財分野から交通システムなどの公共空間分野に至るまで拡大している。

3. デザイン活動のひろがり

プロダクトデザインが対象とする商品の多くは、「生活水準の向上とは、生産の増加、所得と消費の増大に

インダストリー4.0 (Industrie 4.0)

ドイツ政府が主導し、産官学共同で推進する工業のデジタル化による製造業高度化を目指す国家プロジェクトのこと。インターネットを通じてあらゆるモノやサービスを連携させ、新しい付加価値をつくり出し、第4の産業革命と位置づけられている。

ソーシャルデザイン

グローバルからローカルにいたる様々な規模の社会的な課題を発見し、解決策を考え、実施する活動のこと。対象は社会インフラから社会制度まで幅広く、ハードとソフトの両側面からのデザイン。デザイン思考（第2章017参照）の考えを導入することも有効。

ほかならない」とする産業社会の価値観を体現してきた。しかし現在の地球社会が抱えるグローバル競争、地域再生、成熟化、民族自立、環境保全、資源循環、安全、医療、貧困などのさまざまな課題を前にした時、従来の一元的な価値観が問われている。

多元的な価値観を具現化するには、デザイン活動の生産性と創造性のポテンシャル（可能性）の拡大が必要である。ウェアラブルに進化する機器はファッションデザイン分野とのコラボレーション、宇宙や医療など先端科学技術分野での貢献など、また行政分野では電子政府の企画にデザイナーが参画、住民と協力して地域活性化を図るソーシャルデザインなど、プロダクトデザインの発展の一端が見えてくる。

今後、社会の複雑な課題の解決には、プロダクトデザイナーがモノづくりで得た思考と行動の経験を活かしてコーディネートやディレクション、プロデュース業務などに携わることが期待される。

＞7分野の未来予測年表

これからのプロダクトデザインの発展に関わる7つの分野の未来を見る。

	2020s		2030s		2040s	2050s〜
社会経済	国内でスマートハウスの普及が本格化[1]	中国経済がアメリカを抜いて世界一の規模に[2]	サービスロボットが一家に1台普及[3]	5人に1人が75歳以上の超高齢社会に[4]	インド経済がアメリカを追い越す[5]	日本が世界史上最も高齢化した社会に[6]
技術	ドローン普及による「空の産業革命」本格化[7]	家庭ロボットが一家に1台普及[8]	海底都市「オーシャンスパイラル」を実現[9]	超小型ロボットが長寿に貢献する[10]	人型ロボットが家族の一員に[11]	拡張現実メガネがスマートフォンに代わる[12]
情報通信	国産立体テレビが家庭向け放送を開始[13]	折り畳みできるディスプレイが実用化[14]	人工知能内蔵イヤホン型情報端末が登場[15]	汎用の量子コンピュータが実用化[16]	人工知能がシンギュラリティに達する[17]	
環境	LED、有機ELなど次世代照明の普及率100%[18]	プラスチック生産の20%が植物由来となる[19]	世界のサンゴ礁が90%以上死滅[20]	知育玩具レゴ、生分解性素材に完全移行[21]	北極上空のオゾンホールが完治する[22]	世界の家庭の2/3がエアコンを設置[23]
医療	入浴介護アシストロボットの商品化が実現[24]	在宅医療に必要な医療機器が、手のひらサイズに[25]	すべての皮膚感覚を再現する義手が実現[26]	人工知能で人の感情を理解する介護ロボット実用化[27]	平均的な人の寿命が100歳に達する[28]	世界の近視人口が約50億人に（2人に1人）[29]
交通	ドイツVWの新車がすべて「つながる車」になる[30]	国産空飛ぶクルマ「スカイドライブ」発売[31]	電気自動車が本格的に普及[32]	車の保有台数が半減（所有から利用へ）[33]	自動車の自動運転が道路交通の主流に[34]	
宇宙	宇宙への観光旅行が本格化[35]	日本が月面基地に人型ロボットを住まわせる[36]	地球外に知的生命存在の証拠が見つかる[37]	氷でできた火星の住宅が完成する[38]	1000人が月面で暮らし、年間1万人が月旅行[39]	カーボンナノチューブ利用の宇宙エレベーターが実現[40]

※年代、分野ごとの各事項1〜40の出典等は巻末の表（P. 251）を参照。

IoT

モノのインターネット（Internet of Things）と訳され、様々な製品がインターネットとつながることによる新しいサービスの実現を意味する。身近なところでは、エアコンや風呂の操作が遠隔からできることなどがあるが、医療分野や農業分野などでも広く活用されている。

シンギュラリティ

「技術的特異点」のこと。アメリカの未来学者レイ・カーツワイルらが示した未来予測の概念で、「人工知能（AI）が人間の能力を超える時点」を意味し、その到来は2045年と予測されている。ディープラーニングの爆発的な普及を背景に「2045年問題」とも呼ばれている。

＞Column

プロダクトデザインとJIDA "Premium 10"

デザインミュージアム活動
──デザインの記録

　現在、日々数えきれない程のプロダクトが開発され市場を賑わせています。それらはデザインが施され、こころ豊かな生活環境をかたちづくっています。技術発展のスピードや価値観が大きく変化する現代、多くのプロダクトは短命で、気が付くと姿を消していることも珍しくありません。

　JIDAはこの現状から、優れたプロダクトデザインを記録、保存しようと、1993年デザインミュージアム活動を開始しました。活動の在り方、啓発イベントの運営法などを話し合い、1998年から "JIDAデザインミュージアムセレクション" という、優れたデザインの選定と記録、保存、活用を目的とした事業を開始しました。この事業は毎年行われ、プロダクトデザイナーやデザインに造詣の深い方々を審査員とし、「美しく豊かな生活をめざして」をテーマに、新製品に限らず、国内のプロダクトのなかから秀逸なデザインを選定、その結果を展覧会と図録で一般に公開しています。

　現在も継続している事業ですが、第20回の節目を迎えた2018年、「日本デザインのパワーとは何なのか」を、既存選定品をあらためて検証しその成果を展覧会で紹介しました。

JIDA "Premium 10"

　"JIDAデザインミュージアムセレクション" 事業20年間の活動を通し選定されたデザインは768点。これらのプロダクトには様々な日本デザインのパワーを感じることができます。現代に息づく日本文化を生み出し、独自の感性や技術、また暮らしの知恵から導かれたデザインです。

　そこで、「日本の暮らしと産業の特性」にフォーカスした「10の視点」を設け、日本ならではのものづくりの姿勢や真髄を抽出し、それらがより色濃く端的に表現されているプロダクト10点を取り上げその究明に挑みました。そして2019年初頭、その結果を展覧会「"Premium 10" 展」で発表しました。以降のコラムでは、この展覧会図録の解説に歴史的視点なども加え、JIDA "Premium 10" を紹介します。

第 2 章

社会と
プロダクトデザイン

008 社会とプロダクトデザインの概要

プロダクトデザインが関わる商品は、その時代の社会を写す鏡であり、人々の生活の価値観や産業の構造が反映されている。プロダクトデザイナーは、社会の変化を見つめ、多様性に対応できなければならない。

1. 社会の変化と多様性

世界の人口は、「世界人口白書2020」によると77億9500万人である。これらの人々は、さまざまな人種、民族からなり、国家を形成し、それぞれが政治、経済、科学技術、芸術、文化を持ち、歴史を積み重ねている。このような多様性と時代性は、社会を時間軸と空間軸の視点で見ると理解することができる。狩猟社会から農耕社会へ、さらに手工業社会、工業社会、そして脱工業化社会、情報社会へ。あるいは自然社会、貴族社会、封建社会、市民社会から大衆社会へという見方。一方、地域社会、国際社会、地球社会という規模単位や、西洋社会、東洋社会という文化的な切り口、また先進国社会、発展途上国社会という経済的な切り口でも見ることができる。

プロダクトデザインは、このように変化し、多様な顔を持っている社会で営まれている生活と産業のありようと深く関わっている。

2. 生活と産業に関わるプロダクトデザイン

プロダクトデザインが対象とする商品は、生産ー流通ー消費・使用ー廃棄、買い換えや再利用、再資源化という循環プロセスを通して、産業としての経済的価値を生み出すとともに、私たちの生活を物質面、精神面とも豊かにする文化的価値を持っている。商品は個人や社会が求める生活上のニーズと産業が持っているシーズとの結合物である。

生活は衣・食・住といわれる基礎的な要素に加えて、宗教、遊戯、労働などの行動様式から成り立っている。これらは、基本的にはその民族の歴史や、風土、慣習、美意識などの文化的な側面が強いが、経済、科学技術などの影響も大きい。プロダクトデザインは、その社会、その時代に生きる人々の生存、安全など人間の欲求の基本的なレベルから、社会の一員として生活するレベルまで、心身ともに豊かな暮らしを実現することに関わっている。

プロダクトデザインが対象とする産業は、「製造業」を中心に「情報通信業」「サービス業」など、その活動範囲は広い。「製造業」の場合、それぞれ固有の経営資源を背景に生み出される経済価値は、天然資源に手を加えることによって得た原料から、最終的な商品に至る生産過程で生み出される付加価値といわれるものであり、この過程には、商品を製造するための工場生産活動と、知識や経験を商品開発に活かす知的生産活動があり、プロダクトデザインは後者に属する。

3. 社会の変化とプロダクトデザインの役割

国連の世界人口推計によると、2050年に世界の人口は98億人に達する見通しである。先進国、発展途上国などそれぞれの課題は一様ではないが、高齢化、

マズローの欲求段階説

アメリカの心理学者A・マズロー（1908〜1970）が唱えた理論。人間の欲求は、生理的欲求、安全・安心、所属・愛情親和、自我・尊厳の欲求、自己実現の順で5段階に分かれ、下位の欲求が満たされると、その上の欲求の充足を目指すという説。

BOPビジネス

発展途上国の年間所得3千ドル未満の低所得層（Base of the Economic Pyramid）を対象に、現地の生活、産業を基盤として商品やサービスを開発し、貧困が原因となる社会的課題の解決と、利益確保の両立を目指す持続可能なビジネスのこと。

都市化は今後多くの国で直面することになる。通信ネットワーク技術の発達で経済のグローバル化が加速し、文化の均質化が進行する一方、民族性をふまえた地域の独自性を見直す動きも現れている。BOPビジネスへの取り組みもその1つである。

世界の国々が協力して経済の発展と地球環境の保全を両立させようとするサスティナブル社会の構築を目指して、国際連盟は2015年に持続可能な開発目標（SDGs）として17のテーマを示した。これらの実現には、政治、経済、科学技術、教育、芸術の分野とともに、生活文化と産業に深く関わっているプロダクトデ

ザインの役割も期待される。

少子高齢社会の渦中にあるわが国では、新しい価値観を持って活力ある国民生活や産業活動を創造していくことが求められており、2016年には「第5期科学技術基本計画」の中で新たな未来社会のコンセプト「Society 5.0」が提唱された。デザインにある構想や計画の概念が、さまざまな社会問題の解決のための戦略、組織、制度、プロセスなどの具現化に生かされ、ソーシャルデザイン（第1章007参照）という分野が注目されている。

> SDGs (Sustainable Development Goals) ロゴと17のアイコン

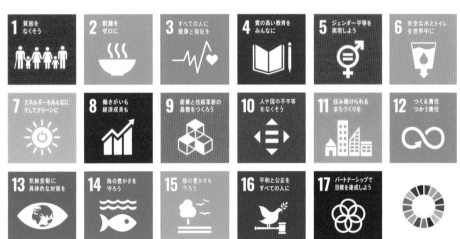

2030年の達成を目指すSDGsを、わかりやすく、幅広く市民に理解しえもらえるよう、国連が作成。日本語版は国連広報センター作成。国際的なデザイン団体WDO（第2章018参照）は、SDGsの7つの項目（3、6、7、9、11、12、17）がインダストリアルデザイン分野に特に関わりのある課題としている。

サスティナブル社会

国際社会が協力して、環境、経済、人口など様々な問題を解決し、未来に向けて安定的に持続可能な発展（Sustainable Development）ができる社会のこと。現在の大量消費型社会から、循環型社会への転換が大きなテーマとなっている。

Society 5.0 (ソサエティー 5.0)

狩猟、農耕、工業、情報に続く、5番目の新しい社会の姿で、IoT、ロボット、AI等の先端技術をあらゆる産業や社会生活に取り入れ、格差なく、多様なニーズにきめ細かに対応したモノやサービスを提供し、経済発展と社会的課題の解決を両立する社会のこと。

9 ユニバーサルデザイン

ユニバーサルデザインとは、文化・言語・国籍・年齢の違いや障害の有無にかかわらず、可能な限り多くの人々に使いやすい商品や環境を、開発当初から考えてデザインすることである。

1. ユニバーサルデザインの社会的背景

1950年代に北欧で生まれた「ノーマライゼーション」(障害を持っていても健常者と等しく生活する機会が与えられる社会を目指すこと)の理念は広く世界に浸透した。その後、1981年に「完全参加と平等」をスローガンに掲げてスタートした国際障害者年や1999年の国際高齢者年を経て、障害のある人や高齢者を含めたすべての人がともに生活しやすい社会を目指す、モノづくり・仕組みづくりの考え方が広まった。

2. ユニバーサルデザインの発想

第2次世界大戦以後のアメリカでは、傷痍軍人の生活支援や、その後に大流行したポリオや交通事故などで障害を負った人たちの教育や就労の支援策として、バリア(障害)を取り除くことが重要なテーマとなり、「バリアフリー」という概念が出された。しかし、1973年に制定されたリハビリテーション法では「障害をもとにした差別の禁止」が明記され、バリアを解決するための特別なモノづくりは、意識の上で障害のある人を疎外してしまうという見方がされるようになった。

そして、障害のある人や高齢者だけを対象とするのではなく、「みんなのためのデザイン(Design for All)」が求められるようになり、1985年にアメリカの建築家、工業デザイナーであるロナルド・L・メイスに

よって初めて「ユニバーサルデザイン(以下UD)」という言葉と考え方が提唱された。その後1990年にADA法が成立し、障害のある人に関する包括的な差別禁止法が制定されたことにより、UDの考え方は世界に広がった。ヨーロッパでは「デザイン・フォー・オール」や「インクルーシブデザイン」という概念が普及した(第3章023参照)。

3. ユニバーサルデザインの理念と7つの原則

UDは、「すべての年齢や能力の人々に対し、可能な限り最大限に使いやすい商品や環境のデザイン」を理念として、次の7つの原則が示されている。
①誰でも使えて手に入れることができる(公平性)
②柔軟に使用できる(自由度)
③使い方が簡単にわかる(単純性)
④使う人に必要な情報が簡単に伝わる(情報理解性)
⑤間違えても重大な結果にならない(安全性)
⑥少ない力で効率的に、楽に使える(省体力性)
⑦使うときに適当な広さがある(空間確保性)

4. 日本のユニバーサルデザインの広がり

アメリカでUDの考え方が生まれた頃、日本は先進国の中で最も早く高齢化が進み、2015年には人口の4人に1人が65歳以上という本格的な超高齢社会となった。それを背景として、高齢者や障害のある人を

ADA法

「障害をもつアメリカ人法(Americans with Disabilities Acts)」のこと。障害者の社会における機会均等という概念にもとづいて、雇用・交通・公共的施設・通信・住宅など社会生活のあらゆる場における障害者差別禁止を明確にした。

共用品・共用サービス

「身体的な特性や障害にかかわりなく、より多くの人々が共に利用しやすい製品・施設・サービス」のこと。1999年、E&Cプロジェクトの活動を継承して、公益法人共用品推進機構(現・公益財団法人)が設立された。

はじめ、様々な人たちが安心で快適な暮らしを営むための「人にやさしいモノづくり」の実現が早急に求められ、UDは高齢社会に対応する有効な手段であると認識されるようになった。

　企業においても、UDの観点でユーザビリティを改善し顧客満足度を高めた商品の開発は、CSR（企業の社会的責任）の一面を担うと同時に、グローバル市場で生き残るためにも必要不可欠なものとして企画やデザインに携わる人たちは積極的に関わった。1991年に発足した市民団体「E&Cプロジェクト」は、「共用品・共用サービス」の普及活動に努め、UDの実践を模索する企業が本格的にUDに取り組む足がかりとなった。

　また、UDの導入過程で、「UDとはすべての人が使いやすいデザイン」と理解され、実践の現場では現実的でない考えとの批判があり、対象とするユーザーは誰かを明確にすることの重要性が再認識された。

＞ユニバーサルデザインの商品開発プロセス

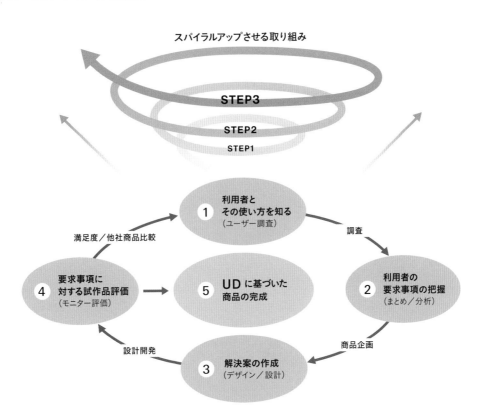

スパイラルアップさせる取り組み

STEP3
STEP2
STEP1

1 利用者とその使い方を知る（ユーザー調査）

2 利用者の要求事項の把握（まとめ／分析）

3 解決案の作成（デザイン／設計）

4 要求事項に対する試作品評価（モニター評価）

5 UDに基づいた商品の完成

満足度／他社商品比較

調査

商品企画

設計開発

UDの商品開発プロセスでは、図の①〜⑤の基本ステップで、ユーザーの利用状況や実態を的確に把握し、意見や要望を開発時点から着実に反映させ、評価・検証を繰り返しながら開発を進めるという仕組みが重要である。
なお、④の段階で、満足度や他社との比較で問題があった場合は、再度①から取り組み直すことで、より完成度の高いUDへとスパイラルアップさせていく。

ロナルド・L・メイス

Dr. Ronald L. Mace（1941〜1998）。ノースカロライナ州立大学のユニバーサルデザインセンターを拠点にUD推進の中心的役割を担い、UD定義の提唱代表者となった。

バリアフリー新法

日本で2006年施行され、正式名称は「高齢者、障害者等の移動等の円滑化の促進に関する法律」。商業施設など建築物を対象としたハートビル法と、駅など交通施設を対象としたバリアフリー法を統合し、一体的に整備を行うことを定めた。

010 エコデザイン

エコデザインとは、地球生態系の環境収納力に見合った持続可能な生産と消費を目指し、環境効率を高くすることを目的としたデザインである。「エコ」はエコロジーとエコノミーの調和が課題となる。

1. 21世紀のデザイン

　21世紀最大の課題である地球環境問題に対する配慮は、今やプロダクトデザインの必須事項である。エコデザインの実践においては、環境効率やファクターXの高いデザインを目指すとともに、4RやLCAの概念を理解することが大切である。

　環境効率とは、商品やサービスの生産にともなって発生する環境への負荷に関わる概念で、下記の式で表される。性能やサービス価値はできるだけ大きく、環境負荷は小さくすることで効率が高くなる。

$$環境効率 = \frac{性能やサービス価値}{環境負荷}$$

　なお、性能やサービス価値は製品により異なり、環境負荷は温室効果ガスの排出量など専門的な知識が必要となるため、計算式の詳細は製品カテゴリー別に業界団体で決めることとなっている。

　また、環境効率の向上を示す指標としてファクターXがあり、下記の式で表される。

$$ファクターX = \frac{新商品の環境効率}{基準年における旧商品の環境効率}$$

　例えばファクター4（環境効率4倍の意味）の新商品を開発するためには、旧商品に対し、環境負荷を1/2にし、性能やサービス価値を2倍に高めることで達成される。

　環境負荷を小さくするだけでなく、いかに商品の価値を上げるか、またモノの価値からサービス価値、「所有から使用へ」の脱物質化の積極的な工夫が大切である。

2. 4R

　環境問題に取り組むための基本概念が「4R」である。1980年代、EUの環境キーワードとしてドイツで生まれたとされる。1R：Refuse：やめる（考え直す）、2R：Reduce：減らす、3R：Reuse：再使用（ロングライフ）、4R：Recycle：再資源化の4つの言葉である。

　4Rは単純かつ順番が明確で応用もしやすく、デザインプロセスに取り入れやすい。大切なのは、番号が小さな数字ほど環境負荷も小さいこと。だから、まずは現状を「1R：やめる」の覚悟で本質から考え直す。そして、つくるからには極力「2R：少なく」、できたものは「3R：再使用」でロングライフに、最後にゴミにはしないで「4R：再資源化」の順序でデザインをすると効果的である。

3. ライフサイクルアセスメント（LCA）

　商品やサービスのライフサイクル全般（資源、生産、消費、使用、廃棄）にわたり、資源消費量や排出量を

ISO 14000 シリーズ

国際標準化機構（ISO）における環境に関する画期的な規格や手法が14000シリーズである。1996年に認証制度である環境マネジメントシステム（ISO14001）が規格整備され、その後商品の環境評価手法であるLCA（ISO14040）が拡充されている。

地産地消

地域生産地域消費の略語。類語にフードマイレージ、バーチャルウォーター、エコリュックサックがある。輸送にかかるエネルギー消費など見えにくい部分の環境負荷を指摘する概念で、トータルな問題解決が大切である。

計量し、環境影響を定量的に評価する手法を「ライフサイクルアセスメント」といい、ISO（国際標準化機構）の14000シリーズの中に規格化されている。手法の実施は、複雑さと専門性を要するので、可能であれば生産部門などの専門家に委ね、情報を共有化する工夫が大切である。デザイナーは商品やサービスのライフサイクル全般に4Rを組み合わせてアイデア展開することを心がける必要がある。

4. 持続可能な社会を目指して

　持続可能な社会を実現するためには、環境効率の高い商品をつくるだけでは限界がある。社会全体で、「所有から使用する」のリースやシェアリング、新サービスなどや「地産地消」などの資源消費を小さくする仕組みを工夫し、自然に沿ったシンプルでスローなライフスタイルや、エコタウンに変革するためのソーシャルデザイン（第1章 007 参照）が重要になる。20％の先進国が80％の資源を使用している現在、先進国は2050年には1/10の資源利用で快適な暮らしのモデルを示す必要があると「ファクター10」の提唱者フリードリヒ・シュミット＝ブレーク博士は述べている。

　また、未来をデザインする思考方法として、カール＝ヘンリク・ロベール博士の提唱により1989年に発足した世界的な環境保護団体ナチュラル・ステップが開発した「バックキャスティング」がある。まずは理想の未来を描き、それに向けて現在をデザインしていくことである。地球生態系に即した、持続可能で心豊かな世界を、デザインパワーを最大限に活かしてつくるのは我々の使命である。

＞4Rをデザインする

4Rにいろいろな言葉をかけ合わせて、それぞれの窓にヒントを出す。LCA概念である原料、生産、消費、使用、廃棄でも試してみるとよい。いろいろな言葉を試し、デザイン展開に応用する。

4R / 言葉	1R Refuse やめる　考え直す	2R Reduce 減らす	3R Reuse 再利用　ロングライフ	4R Recycle 再資源化
素材 Material	脱塩素、メッキ 色なし	品種整理 過剰包装	再生材、自然材 バイオマス	分別性 分別マーク
構造 Structure	脱構造化	共通パーツ、軽量化 最小化、省略化 省システム化	丈夫、易リペア 易交換性	易分解性
エネルギー Energy	脱化石燃料 脱原子力化	高効率	自然エネルギー 水素エネルギー	サーマル リサイクル
意識 Sense	シェアリング 所有から利用へ	地産地消 もったいない	愛着心、ロングライフ スローライフ	分別マナー

4Rをデザイン用語で置き換えると右のとおり

- 1R：**イノベーションデザイン**：現状を否定、根本から再考。新技術や新サービス。
- 2R：**ミニマムデザイン**：最小、軽量、単純、標準、他用化、環境負担が小さい材料。
- 3R：**ロングライフデザイン**：丈夫。メンテ、修理しやすい。アップグレード可。愛着。
- 4R：**リサイクルデザイン**：分解しやすい、分別しやすい、再利用、再資源化、安全廃棄。

エコタウン事業

廃棄物の発生抑制や、リサイクルの推進を通じた資源循環型経済社会の構築を目的に、1997年度から国によって創設された制度。地方自治体が作成した事業プランについて、環境省と経済産業省が共同承認をすることで支援が受けられる。

ナチュラル・ステップの「4つのシステム条件」

ナチュラル・ステップが、持続可能な社会に向けて満たすべき原則として提言した条件。①自然から掘り出した物質濃度が増え続けない。②自然の中で人工的な物質が増え続けない。③自然を人為が傷つけない。④世界の公平で効率的な資源活用。

011 安全とデザイン

商品は、安全性が確保されない限り市場に出すことは許されない。商品開発に携わるプロダクトデザイナーは、安全についての知識を理解し、開発要件としての安全要素を的確に判断したうえで解決を図らなければならない。

第2章　社会とプロダクトデザイン

1. 安全に関する法規と制度

「デザイン優先で、安全を軽視」という表現を用いた事故報道が時にある。デザイナーの無知が原因の場合は論外として、あたかもデザインは安全とは共存しにくく、安全かデザインの二者択一かのような誤った論調が見られる。プロダクトデザイナーは最低限の知識として、商品の安全に関する法令や制度を知る必要があり、詳細はその分野の専門家に聞くべきである。

商品の安全に関わる法令としては、「消費生活用製品安全法」「電気用品安全法」「ガス事業法」「液化石油ガスの保安の確保及び取引の適正化に関する法律」のいわゆる「製品安全4法」がある。製造物責任(PL)法(第4章034節参照)は商品の欠陥により損害が生じたときに製造業者の責任を定めたものであり、あくまで抑止効果である。商品は製造業者が市場に出す前に検査することが必須であるが、STマーク制度のように玩具業界として制定した仕組みや、SGマーク制度のように公的な機関で検査し安全性を認定する仕組みがある。また、製品評価技術基盤機構では製品安全・事故情報を公開している。

2. 安全の基本とリスクアセスメント

商品の安全は、使用者である人間の注意と商品そのものの安全性の要素から成り立っており、「機械から不具合を完全になくすことはできない」と同時に「人間から誤操作を完全になくすことはできない」という基本認識が重要である。

商品開発における安全性の確保は、事故の未然防止のための手法であるリスクアセスメントを基本に以下の順序で実施される。

①商品の使用目的や条件、制限を明確にし、予見可能な誤使用を予想する。②危険源をリストアップする。③すべての危険源ごとに、そのリスクを見積もり、評価する。④必要に応じ、リスクの大きさに準じた低減方策を次の3つの段階で実施する。第1段階では、危険源をはじめから除去する。第2段階では、残るリスクに対してはその大きさに対応した安全装置を施す。第3段階として、それでも残ったリスクに警告ラベルや取扱説明書などで使用上の情報を使用者に提供し、安全を確保する。

安全対策の基本概念には、事故などの異常事態が起きた場合に人体などへの影響を最小限に抑える受動的安全(パッシブセーフティ)と、事故などの異常事態を未然に防ぐ能動的安全(アクティブセーフティ)がある。それらのデザイン・設計手法のひとつとしてフールプルーフがある。これは、人間が誤って不適切な操作を行っても危険を生じないようにすることである。例として、間違って飲み込んでしまっても息が詰まらないように真ん中に穴をあけた錠剤、強い力で引っぱ

KEYWORD

製品評価技術基盤機構 (NITE)

2001年に設立され、消費生活用製品(家庭用電気製品、燃焼器具、乗物、レジャー用品、乳幼児用品など)の安全対策に必要な施策の充実と事故の未然防止、再発防止を目的とし、事故情報を収集・調査し、その結果を公表している。

リスクアセスメント

家庭や職場などにおいて、発生する可能性のある危険(リスク)を未然に除去・防止するために、危険性を予測し、評価(アセスメント)すること。これをもとに実際に対処を行うことを含めた「リスクマネジメント」という用語もある。

るとフックがはずれるストラップなどがある。さまざまな状況でどのような誤りを犯す可能性があるかを考えることが必要となる。また、機械側の安全対策としては、フェールセーフ、インタロック機能、保護装置などがある。

3. 安全対策の多面性

商品開発では、いかなる安全装置も最終的にはコストとの兼ね合いが発生するが、人に危険を及ぼす可能性の高いものは安全に万全を期さなければならない。このように、安全は何よりも重視しなければならない

が、対策が過剰になると、コストアップによる入手性や、商品に無闇に貼られた注意書きシールなどのように使用性や審美性を著しく損なうことに注意が必要である。

一方、使う人間が安全装置を空気や水のように当たり前と思い込むと危険であるように、安全は商品を使う人間側の問題も無視できない。日ごろから正しい使い方の教育や啓発活動が必要であり、特に身体機能の未熟な子供や衰えている高齢者には、周囲の人々によるサポートやケアが欠かせない。

> **公的機関の安全基準に合格した製品に表示できるマークの例**

PSCマーク
Product Safety of Consumer Productsの略。消費生活用製品安全法の対象製品に表示される。左は乳幼児用ベッド、ライターなど特別特定製品用。右は乗車用ヘルメット、石油ストーブなど特別特定以外の特定製品用。

PSEマーク
Product Safety Electrical Appliance and Materialsの略。電気用品安全法の対象製品に表示される。左はケーブル、ヒューズ、プラグなど特定電気用品用。右は冷蔵庫、照明、テレビなど特定以外の電気用品用。

STマーク
Safety Toyの略。日本玩具協会の安全基準に合格した玩具につけられる。商品欠陥による人身事故に対して賠償措置がある。

SGマーク
Safe Goodsの略。製品安全協会による認証マークで、乳幼児用品など対象が指定されている。商品欠陥による人身事故に対して賠償措置がある。

フェールセーフ
機械の部品やシステムなどに障害が発生しても、確実に安全側に制御すること。原子力発電所や鉄道の設備では必ず採用されているが、身近な例では石油ストーブ転倒時の自動消化装置がある。

インタロック機能
人間が誤って操作しないように、機械の側で作動しないようにすること。身近な例では、運転中には蓋が開かない洗濯機、ドアを閉めないかぎり動かない電子レンジなどがある。

012 キッズデザイン

キッズデザインとは、子どもたちの安全・安心を推進し創造性を育むため、さらには子どもを産み育てやすい社会環境を実現することを目指して、子どもが触れる可能性のあるすべてのモノやサービスを対象に実施する活動である。

1. キッズデザインの背景

回転ドアに子どもが挟まれて死亡した事故があり、ライター遊びによっても多くの子どもの貴重な命が失われた。また、シュレッダーによる子どもの指詰め事故など、人間がつくったこのような製品や環境によって引き起こされた事故は、改善策を講じることによって解決できるはずだ、という考え方から「キッズデザイン」という言葉が生まれた。NPOキッズデザイン協議会では、調査研究事業や顕彰事業などを行っている。

2. キッズデザインの考え方

子どもに多少のケガはつきものとはいえ、死亡につながる事故、後遺症の残るような重いケガを防ぐことは積極的に進めなければならない。キッズデザインとは、次世代を担う子どもたちの健やかな成長発達につながる社会環境をつくりだすために、デザインの力を役立てようとする考え方である。

2011年には「キッズデザインの基本的な考え方」として8項目が公表された。

①**キッズデザインの基本的理念**：子どもの視点をデザインに取り入れることで、製品・環境・サービスの価値を継続的に発展させること。

②**キッズデザインの適用範囲**：子どもが接触しうるすべての製品・環境・サービスを対象とすること。

③**科学的根拠に基づくデザイン**：年齢ごとの子ども特有の身体特性、行動特性を理解し、科学的根拠に基づいたデザインを実践すること。

④**安心ー重篤な事故を繰り返さないデザイン**：子どもの正常な発育・発達において自然に起こり得る行為においても、重篤な事故につながらないデザインを実践すること。

⑤**創造性ー子どもたちを育むデザイン**：子どもの発育・発達に必要な自発的、創造的な行為を積極的に促す工夫をすること。

⑥**産み育てー子どもたちを産み育てやすいデザイン**：子どもを産む者、子育てする者を支援し、子どもを産み育てる喜びをデザインの力で広めること。

⑦**デザインプロセスにおける配慮**：製品・環境・サービスの企画、調達、生産から運用に至るまで、子どもの発育・発達を阻害する要因の排除に努めること。

⑧**キッズデザインの知識循環に向けて**：子どもに関する情報を共有し、デザインへ還元するための協働を促すものであること

3. キッズデザインの実践

子どもの事故は避けられないものではなく、例えば熱傷・転落死・医薬品の誤飲などは「予防可能」であることが科学的に実証されている。

製品開発では、「子どもの身体寸法・筋力」や「子ども

キッズデザイン賞

「子どもたちの安全・安心に貢献するデザイン」「創造性と未来を拓くデザイン」そして「子どもたちを産み育てやすいデザイン」というキッズデザインの理念を実現し、普及するための顕彰制度。キッズデザイン協議会が2007年から毎年実施運営している。

『子どものからだ図鑑』

産業技術総合研究所などの政府系研究機関が持つ、日本人の子どもの身体寸法や身体能力の実測結果による各種データベースをもとに、図解や見やすい表などわかりやすく編纂されたキッズデザイン実践のためのデータブック。

の行動特性・心理特性」を理解し、それらを反映させることが重要である。「キッズデザインガイドライン」を活用し、子どもの安全への配慮に関する項目をすべて記入し、チェックシートには子どもが接触した場合のリスクに関する項目を残さず書き出す。事前に想定できることで、例えば指が入ると危険な場合、指が入らないすき間や凹みの寸法制限を明記することである。

それら子どもの身体寸法や能力は、実測や実験に基づく科学的データの活用が不可欠であり、『子どものからだ図鑑』や「KIDS DESIGN TOOLS」を、企画・デザイン・試作検討から設計までの各段階で活用した事前のシミュレーションが有効である。

日本では少子高齢化の進行とともに、子どもは保護者だけが守るのではなく社会全体で見守っていくという考え方が重要になってきている。世界的にも子どもたちの安全に配慮した製品のデザインが切望されており、きめ細かいモノづくり技術で優れた製品を生み出してきた日本のデザイナーの国際的な貢献が期待されている。

＞ キッズデザインガイドラインの構成要素

出典：キッズデザインガイドライン―安全性のガイドライン
特定非営利活動法人 キッズデザイン協議会
制定日：2013.9.30

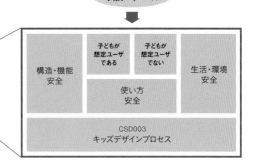

子どもの身体、行動
事故データベース

プロダクトデザインガイドライン	プロダクトデザインガイドライン	プロダクトデザインガイドライン	プロダクトデザインガイドライン

CSD002
キッズデザインガイドライン

リスクアセスメント

ISO Guide50	CSD001 キッズデザイン原則

構造・機能安全	子どもが想定ユーザである	子どもが想定ユーザでない	生活・環境安全
	使い方安全		

CSD003
キッズデザインプロセス

＞ キッズデザインの各種支援ツール

企画・デザイン・試作検討から設計までの各段階で活用できる。

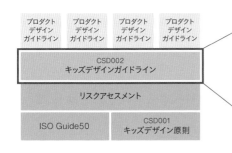

子どものからだ図鑑
日本人の子どもを実測した膨大なデータを、わかりやすく図解したデータブック

2Dキッズモデル
全身の原寸大テンプレート
1歳・3歳・6歳

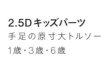

2.5Dキッズパーツ
手足の原寸大トルソー
1歳・3歳・6歳

誤飲チェッカー
子どもの誤飲や異物摂取による窒息事故防止のための計測ツール

KIDS DESIGN TOOLS

『子どものからだ図鑑』に掲載されている子どもの身体寸法をもとに、デザイナーや開発者が子どもの接触を想定したシミュレーションを行うことができるように開発された各種原寸大子どもの身体模型。CAD上で検討できるデジタルデータもある。

キッズデザインガイドライン

キッズデザイン協議会が策定した安全性のガイドライン。子どもが直接利用するのみならず、接触しうるすべての製品・環境・サービスを対象としている。産業界の安全品質の底上げと平準化を図ることを目的としている。

013 環境とデザイン

プロダクトデザインは、モノ単独の価値を追求することから、モノをとりまく空間、環境との調和という視点へと広がっている。生活環境としての公共空間や景観構成物など、従来、建築や土木の範疇と捉えられてきた分野にもプロダクトの視点が導入されている。

1. 環境的視点

　環境とは、私たちをとりまく山、草木、河川、海などの自然的な環境と、住空間、オフィス空間、商業施設空間、都市空間などの人工的な環境がある。これらの環境を生活空間として、私たちは日常のさまざまな行動を営んでいる。

　地域社会、コミュニティの外部空間を構成するエレメント（要素）として、建築、広場、道路、公園などがあり、それらを利用する住民の生活と関わるモノがある。大別すると、大型土木物といわれる橋梁、ダムなど、そして景観構成物といわれる街路灯、ベンチ、バスストップ、ゴミ箱などのストリートファニチャーがある。これらは人々の生活行動を支えると同時に、それらが設置される都市の街並みや地域の風景をかたちづくる役割があり、色彩などデザインにおいて公共的な視点が求められる。

　また、住宅、オフィス、商業施設などの生活空間は、部品、部材、機器、設備などのさまざまなモノによって構成され、日常の生活の場となっている。これらのモノは、単独で成り立つことは少なく、全体としての快適さや美しさが求められ、室内環境から都市環境づくりを担っている。

　このように、環境的視点の重要性が高まるにつれ、プロダクトデザインの対象も土木、建築分野など公共

的な分野へ広がり、パブリックデザインという概念が定着していった。また日本では1980年代に、自然環境に対する深い洞察と高度な技術やデザインという創造的行為とが巧みに連携することによって、調和のとれた都市環境が形成されるという考え方をもとに環境デザインという分野が生まれた。

2. プロダクトの視点

　室内環境から都市環境におけるモノのデザインは、設置される土地や空間それぞれの独自性という条件があり、一品生産で行われることが多く、建築、インテリア、造園、土木などに携わる専門家により手掛けられ、わが国ではプロダクトデザインの分野という認識は弱かった。

　しかし、1960年代から1970年代にかけての高度経済成長期において、住宅をはじめ公共インフラの拡充が社会的な要請となり、需要の拡大を背景に、自動車や家電などの量産品開発を手掛けてきたプロダクトデザインのノウハウが注目された。当時、建築や土木分野では模型や部分試作でのシミュレーションが一般的であったが、試作品をつくりながら検討、改良を繰り返して完成品にしていくプロダクトデザインのプロセスの有効性が認識され、プロダクトの視点でデザインする事例が増えていった。

　この手法を建築に取り入れたのが工業化住宅（プレ

景観

風景外観。けしき。ながめ。またその美しさのこと。2005年、美しく風格のある国土の形成、潤いのある豊かな生活環境の創造、個性的で活力ある地域社会の実現などを目的とし景観法が全面施行され、より身近な事柄として理解されるようになった。

ストリートファニチャー

道路上に設置されるベンチ、ゴミ箱、街路灯などの道具、設備類の総称。1970年代より概念化が図られ大阪万博で具体的提案がされた後、名古屋デザイン博やパブリックデザイン展などで認知度が高まり、全国的な整備となった。

ハブ住宅）あり、建設現場で組み上げる前にあらかじめ工場で部材の加工・組立を行う。その他、前述のストリートファニチャーなど外部空間を構成する様々なエレメントについてもプロダクトデザインの手法によってデザインされている。

3. 環境概念の広がり

プロダクトデザインにおいて、商品であるモノは、使用者、目的機能、使用環境の3つの要素の関係の中であるべき姿が描かれる（第1章001参照）。この環境の持つ意味合いは、暮らしの身近な環境から世界中いたるところすべてに広がっている。

今や、テレビは人とモノ単独の閉じられた関係での、

それ自体の美しさ、使いやすさを追及することから、室内空間との調和や、モノとモノがつながる情報通信環境での役割が模索されている。自動車も、個人の所有物から都市環境における移動手段という役割までの視点でとらえることが求められている。また、社会的な環境づくりとしては、地方創生という政策が出され、地域社会の活性化として地域資源を活かしたモノ、コトづくりによってコミュニティのにぎわいをつくりだす取り組みが増えている。

そして、サスティナブル社会における生活環境の創造という課題に対してSDGsなどさまざまな活動において、環境視点からのプロダクトデザインの役割もある（第2章008参照）。

＞環境のプロダクトデザイン事例

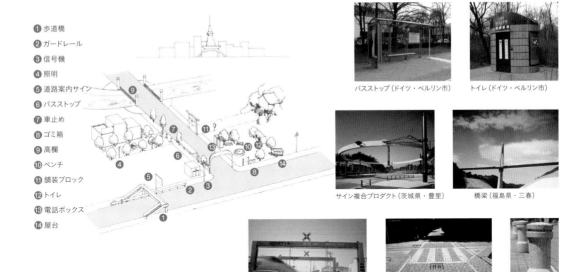

① 歩道橋
② ガードレール
③ 信号機
④ 照明
⑤ 道路案内サイン
⑥ バスストップ
⑦ 車止め
⑧ ゴミ箱
⑨ 高欄
⑩ ベンチ
⑪ 舗装ブロック
⑫ トイレ
⑬ 電話ボックス
⑭ 屋台

バスストップ（ドイツ・ベルリン市）　　トイレ（ドイツ・ベルリン市）

サイン複合プロダクト（茨城県・豊里）　　橋梁（福島県・三春）

踏み切り（山形新幹線）　　舗装（東京都）　　車止め（名古屋市）

パブリックデザイン

商業施設・交通機関の誘導サインシステム、役所などの手続き案内サービス、高齢者・子供連れ家族の移動サポート設備や公園の街路灯、ベンチなど、ハードウェアからソフトウェアまで、公共という視点に立ってデザインを行う領域を指す。

コミュニティ

家族、村落、町、地域など、地縁、血縁、社会などにおいて何らかの理由で共同関係、共属関係にある集団のこと。それらの人のつながり方やその仕組みを住民と共に考え、地域の活性化につなげる「コミュニティデザイン」という分野がある。

0**14** 文化とデザイン

人間は、地域風土の影響を受け、日々の生活を営む中で、固有の考え方や生活スタイルを形成し、それらが積層、醸成されて独自の文化となり、デザインもその影響を受けている。情報社会のプロダクトデザイン領域では、文化とデザインの関わりは大きな変化を見せている。

1. 文化とデザインの関わり

文化は人間がつくりあげた思考や行動の各種体系であり、西洋文化、仏教文化、伝統文化、若者文化、企業文化という使われ方をするように、地域、時代、言語、思想、風俗などの共通性を持つ人間・社会集団を理解するうえで重要である。

デザイン活動は、生活文化を形成する役割を担っている。生活の基本である衣・食・住のうち食文化を例にあげると、そこには地域性や国民性が強く反映され、食生活を営むための道具、設備、空間と人間の関係をかたちづくる独自のデザインが見られる。

2. 日本文化の特質

グローバル社会の進展にともない、文化の均質化が進む一方、それぞれの地域が歴史のなかで育んできた特質があり、それらは私たちの思考と行動に影響を与えている。

日本の文化については、南北に長い国土、明確で地域差もある四季を有し、山紫水明と豊饒の海に恵まれ、自然を愛でつつ畏敬の念を持つ国民であることから、その本質は「もののあわれ」という考え方に象徴される。そこには農耕民族的特性が強くにじんでおり、和と協調によって社会をつくるものと理解されてきた。

近代以前でも、モノや空間づくりの考え方や成果は、一千年以上にわたって連綿と続き、世界に誇れるレベルにまで達していた。そして、明治維新以降、欧米先進国を手本に「殖産興業」「富国強兵」の軍需産業優位の社会を求める過程で「和魂洋才」が提唱され、伝統文化や職人芸との融合が意識されたが、技術や産業の拡大により徐々に忘れられた。

これまでの日本文化を振り返ると、デザイン上重要な考え方を残したものは、「侘、寂」「茶道」「間、仕切り」「ハレとケ」「気配」「陰影」などであり、これらは今日、日常の職人技の中にも広く活かされている。

3. 日本とイタリアに見る文化とデザインの関係

わが国で培われた高度な職人技術は、戦後の技術集積型商品の精緻なものづくりを通じて、日本のデザインの評価を高めた。しかし一方では、時代を画すような独創的な商品は少なく、平均的に横並びになりがちとも言われる。細部や仕上げにとらわれ過ぎるためという指摘もあるが、商品企画決定の場での企業トップの自文化認識力の不足や、独創性への経済効果が読み切れなかった結果でもある。こうした傾向には、全員の納得が良いものを生むはずという農耕民族らしい集団志向の文化的資質も響いている。

一方、イタリアを例にあげると、伝統文化に根ざした職人技術について日本に劣らず高度な技術を持っており、知識層には人まねを嫌う個人主義、天才主義的

農耕民族的特性

移動を中心とした狩猟民族との対比では、明らかに晴耕雨読的な民族特性。稲作を中心に季節による年行事が決定できるため、協同作業精神、生真面目、従順、自然への帰依などが体質となる。

ハレとケ

ハレ（晴れ）は節目を表したが、民俗学者 柳田國男がケ（褻）との対比で非日常と日常の曖昧化を指摘してからその意味が明確になった。ハレは祭・儀式（ケは日常）、あるいは公・正式にも、さらには聖（ケは俗）などの対比にも使われる。

なところがあり、オリジナルなアイデアに対する受け入れ許容度が高い。レオナルド・ダ・ヴィンチやミケランジェロを生んだ国という自覚は、一般に芸術、技術、文化への受容となり、教育で先見的に植えつけられ、創造する者の意見を傾聴する心の準備ができていると言える。

このように、デザインの背景にはそれぞれの国の文化の特質が関わっている。

4. 情報社会における文化とデザインの関係

文化の形成には空間と時間の要因が大きく影響して

いるが、情報通信技術の飛躍的発達によって、時間の概念が変化し、空間の制約を解き放った。情報は一瞬にして拡散し、人や物質の移動を促し、グローバリゼーションが進み、プロダクトデザインにおいても世界共通化が見られるようになった。特にスマートフォンなどの情報通信機器がそれを示している。

一方、高度情報社会では、生活様式における民族的な価値観、地域独自の材料や技術の知見を得る機会が増え、これらの文化や資源を活かしたデザイン活動も欠かせない。

> 各国の文化（社会性、国民性）の特徴とプロダクトデザイン事例

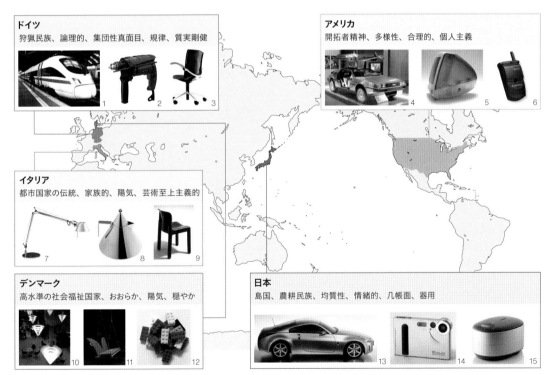

ドイツ
狩猟民族、論理的、集団性真面目、規律、質実剛健
1　2　3

アメリカ
開拓者精神、多様性、合理的、個人主義
4　5　6

イタリア
都市国家の伝統、家族的、陽気、芸術至上主義的
7　8　9

デンマーク
高水準の社会福祉国家、おおらか、陽気、穏やか
10　11　12

日本
島国、農耕民族、均質性、情緒的、几帳面、器用
13　14　15

※写真右下の数字は、巻末の「詳細データ」の数字を示す。

和魂洋才

伝統的な和の精神は捨てずに、欧米の技術や方法の遅れだけを取り入れようとする、開国当時に思いつかれた考え方。輸入するものは技術や知識だけでなく付帯する考え方も一緒のため、和魂を見失ったとの見方が強くなっている。

グローバリゼーション

情報処理の高速化、相互化、低価格化による、資本・サービス・人・情報の高度流動化が、先進国主導の世界的な政治・経済・文化・社会構造の同時・同質化をもたらした。所得格差や価値観、習慣の混乱も招いている。

15 地域とデザイン

プロダクトデザイナーは地域の産業におけるモノづくりにも参画し、企画やデザインを通じて産地と消費地を結ぶ役割を果たし、地域の持つ資源をブランド価値として高めることが期待されている。

1. 地域に根ざした工業

特定の地域に存在している産業の中には地場産業がある。その要件としては以下の3点である。①地元資本による中小規模の企業が一定の地域に集まっている。②その地域で産出するものを原料としている。地域の地形、気候、地質、水質など自然的な要素を基盤として、地域で伝承または培ってきた技術とともに労働力、交通の便、資本などの経営資源である社会的な要素を活用して成り立っている産業、あるいは他の地域から原材料を持ち込み、加工を行っている。③地域内の需要だけでなく、他の地域へも販路を求めている。

2. 伝統工芸型と産業集積型

地場産業は、焼物、漆器、織物など独自の伝承技法をもとにした伝統工芸型産地と、自然的要素と社会的要素から成立している産業集積型産地に大別される。

伝統工芸型は、九谷焼(石川)、有田焼(佐賀)、輪島塗(石川)、会津漆器(福島)、南部鉄器(岩手)など。

産業集積型は、日用雑貨の海南(和歌山)、刃物利器工具の三条(新潟)や三木(兵庫)、家具の大川(福岡)や旭川(北海道)、鞄の豊岡(兵庫)などである。

3. デザイン手法の導入による地場産業活性化

大量生産、大量販売を前提とした大企業の台頭と、全国レベルでの都市化が進むなかで、地場産業の多くは生産品の時代性欠如、資金基盤の弱さからくる設備投資の不十分などの理由により、経済的発展から取り残されることとなった。こうした事態から1970年代に地方デザイン開発推進事業として、地場産品を消費地である都会のニーズにマッチングさせようという試みが、リサーチと現地でのデザイン指導を組み合わせた手法で実施された。

1980年代中盤からは、各地の商工会議所による産業組合単位での事業として継続されている。しかし、中国などからの安価品の大量流入と、ヨーロッパの高級ブランド品の成功という、地方産業にとってまさに板ばさみともいえる状況を受け、2004年からは伝統産品や地域の優れた製品の海外への販路開拓を意図したJAPANブランド育成支援事業が各地で実施されている。さらに、日本製であることをアピールするため、地域ブランドを確立し、国内での周知とともに海外進出を果たそうとする動きも活発化している。

4. 地場産業におけるデザイナーのポジション

デザイナーは地場産品の市場性を高めるため、デザインによって方向づけをすることができる。しかし、産品に自身のデザインを施しただけの一過性の話題づくりはかえって産地を混乱させることになりかねない。混乱を避けるには、産地のリサーチが欠かせない。

地場産業と行政

地場産業への指導は、1928年、輸出振興の立場による商工省の工芸指導所から始まる。戦後は通商産業省の所管となり、産業工芸試験所と改称。1967年にはその役割を終え、成果は製品科学研究所に引き継がれ、2001年より産業技術総合研究所に統合された。

卸商(産地問屋)

生産物を小売店に卸す流通の中間を担う存在で、全国的な販路を持つものもある。物流機能とともに消費地情報を生産者に伝える役割も持つ。近年のIT化と大手物流事業者の多角化戦略のなか、存立が危機に瀕している。

産地の歴史、製造プロセスに関わる複数の製作者、卸商との関係といった産地構造、その流通、それから過去のデザイン導入例である。産地というと職人にばかり注目が集まるが、産地は製作者と、その製品を買い上げ、消費地に販売する卸商によって成り立つ。製作者から製品を買い上げ、包装、在庫し、小売業への営業活動をする卸商が産地を取り仕切っている。したがって、自社内または傘下に製作者を抱える卸商がデザイナーと組んで商品開発するケースがほとんどである。

製作者とデザイナーが直接手を組む場合もないわけではないが、意思の疎通、資金面、販売面から困難を極める場合が少なくない。ゆえに、デザイナーが産地と接点を持つ場合、産地のどのパートと組み、どこで販売するのかを常に視野に入れて着手することが重要である。近年では、産地にデザイン拠点を持ち、地域の伝統技術を活かした商品開発を手掛け、さらに情報ネットワークを活用し、マーケットの拡大まで実践するデザイナーも出てきている。

＞地場産品の流通

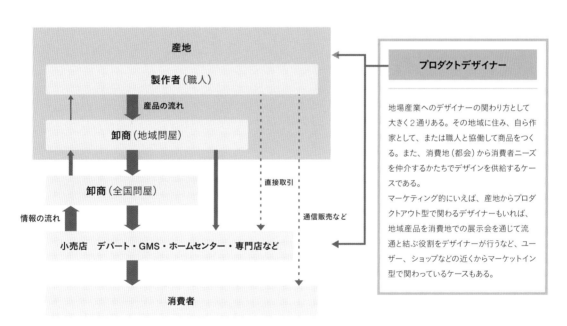

※GMS＝General Merchandise Storeの略。総合小売業のこと。

地方デザイン開発推進事業

1975年〜1985年、通商産業省と日本産業デザイン振興会が行った地方産業の活性化を目的とした事業。消費地である都市部でのニーズ調査をもとに産地にデザイナーを派遣し、伝統産業へデザインノウハウの導入を図り商品化。主にデパートでの販売を試みた。

地域ブランド（地域団体商標）

従来の商標法では、産地名と商品名からなる商標は全国的な知名度を有するなど一定の要件のもとでしか認めていなかったが、2005年の商標法改正により事業協同組合や農業協同組合などによる登録ができるようになった。

016 教育とデザイン

教育機関や企業で作り手を育てる専門家教育、いわばデザイナー教育だけでなく一般教養としてのデザイン教育の必要性が高まっている。幅広い層のデザインへの理解が進めば、社会全体の生活の質の向上につながる。

1. 専門家育成のためのデザイナー教育

専門家としてのデザイナーには、3つの分野での教育が不可欠である。

1つめは、感性や意識といった精神的分野で、全人的教育が求められる。生活の中で気づくこと(発想)のできる能力と、美的な感覚(センス)といった感性に関わる能力、また、デザイナーとしての社会的責任を認識し判断する能力など、意識に関わる教育である。

2つめは、知識修得のための教育である。デザイナーには幅広い知識が要求される。まずデザインを生み出す手法についての知識、そしてモノを送り出す先の社会環境、使い手に対する知識である。具体的なモノづくりでは、素材や製造加工技術などの基本知識があり、さらに社会的背景から環境負荷軽減やユニバーサルデザインに関する知識など、新たな分野も加わっている。

3つめは、技術教育で、身体的な技術(スキル)など訓練をともなう分野である。企画段階では情報収集や分析能力、発想したモノを表現しまとめる能力、そしてプレゼンテーションで表現し、人に伝える能力の育成である。

これらは専門家教育とはいえ、広く幼児教育から企業教育までのなかで取り組まれるものである。手を動かしてモノをつくる楽しさに気づき、素材の感覚を手のひらで学ぶ、そのためには幼い頃からの体験が重要であり、これが職能教育としてのデザイナーの原点を築く場合も多い。

2. 一般教養としてのデザイン教育

社会で優れたデザインの価値が広く認められ、生活環境の質が高まるためには、一部の専門家によるデザイン行為だけではなく、ユーザー(消費者)である生活者と社会全体でそれを認め受け入れる土壌が必要である。デザインについて多くの人々が関心を持つことができる多様な学ぶ機会が求められる。環境保護問題では、製品の購入から廃棄まで生活者としての役割とその手法を学ぶことで、消費者を意識と知識のある生活者に変化させることができる。

そして、幼児期から社会人として生涯を通じてのデザイン教育の役割は、豊かな生活を楽しむ力を育てることにあり、流行ではない普遍的な美的価値観や、地域性や民族に関わる文化的特性があることなど、教養に関わる分野としての位置づけもできる。

また、社会基盤が変化する時代の教育のあり方としてSTEAM教育が提言されている。これは、児童生徒が問題に取り組む際に、数学・科学の基礎を学び、技術や工学を応用し、芸術の感覚、具体的にはデザインの基本を習得し、想像力に富み、創造的な手法を活用して解決するのに必要な能力を統合的に学習することである。

ユーザー(消費者)教育

生涯を通じて、見かけの嗜好や価格、流行に惑わされることなく、本質的なデザイン知識にもとづく判断で購入し、有効に使いこなし、環境負荷の少ない手放し方を選ぶことで質の高い社会を築く、使い手のための教育。

STEAM(スティーム)教育

サイエンス(Science)、テクノロジー(Technology)、エンジニアリング(Engineering)、アート(Art)、マセマティクス(Mathematics)の頭文字を取った造語。2018年6月、文部科学省と経済産業省が今後の教育方針についての報告書・提言書で公開。

3. デザイン教育の広がり

ともすれば従来のデザイン専門教育は、工学系・美術系が主で、技術教育が中心であったが、近年地域ブランドづくりやコミュニティデザインなどの社会的なニーズに答えるため、生活学科系や経営系にも広がりを見せ、ソーシャルデザイン分野やビジョンづくり、プロデュース能力の向上のための講座も設けられている。高等教育政策にある大学院重点化にともなう「大学の第三の使命としての社会貢献」「大学の機能別分化」への対応や「PBL教育」の導入もデザイン教育の変化を促している。

また、産業界において競争力の源泉となる人材像として、事業課題を創造的に解決できる「高度デザイン人材」が描かれ、育成する取り組みが始まった。ビジネス系やテクノロジー系の人材が「デザイン思考」（第2章017参照）などを学び、デザイン系の人材がビジネスやテクノロジーの基礎を身に付け、専門領域の異なる人材同士のプロジェクトやワークショップなど、教育プログラムが検討されている。

＞生活の質の向上への構図

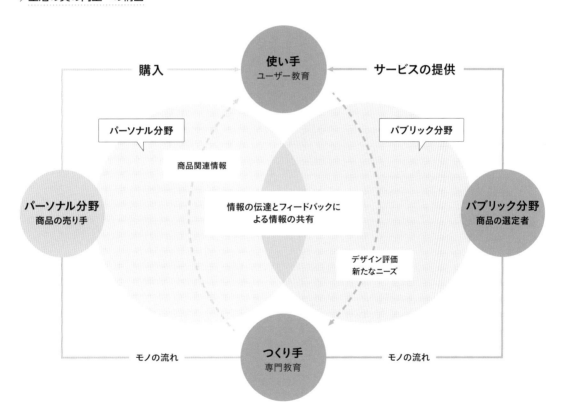

PBL教育

Project Based Learningの略。問題解決型学習と言われ、知識の暗記ではなく、自ら問題を発見し解決する能力を養うことを目的とした教育法のこと。また、答えにたどり着くまでのプロセスが大切であるとされる。

高度デザイン人材

経済産業省が「『デザイン経営』宣言」（第4章026参照）で提言した政策の1つ。求められる能力は「デザインスキル」「デザイン哲学」「アート」「ビジネススキル」「リーダーシップ」の5項目。ただし、これらは時代によって変わることが前提。

0**17** デザイン思考

デザイン思考とは、デザインの方法やプロセスをビジネスなど多様な分野で、これまでにない新しい商品（モノ）やサービスを生み出す創造的なアプローチとして活用しようというものである。

1. デザイン思考とは

　日本や欧米の先進国においては、経済環境、産業構造などの社会的環境の変化の中で、グローバル化の進展にともない、商品・サービスの差別化が難しくなりコモディティ化が加速している。このような状況を打開し、新たな価値の創造を追求する状況で、デザイナーが実践してきたものづくりのアプローチが注目され、「デザイン思考（Design Thinking）」として広い分野で活用されるようになった。

　産業界では、コストダウンなどの経済面や新しい技術などに重点が置かれがちであるが、デザインではユーザーを中心とする考え方が基本とされ、良いデザインには、身長・体格・感覚などの身体面、気持ちや文化などの精神面の理解が求められる。また、デザインでは問題解決のために可能な限り多くのアイデアを出し、その中から解決策を選択する方法があり、同時に問題そのものを問い直すという柔軟な考え方がある。さらに、デザインにおける最大の特徴は、問題や解決策、イメージを見える形にすることである。

　これらの特徴を備えた考え方を「デザイン思考」と呼ぶ。この考え方と手法を活用することで、デザイン以外のビジネス・企業戦略・サービス企画・商品企画開発・市場創造・研究企画など、多様な分野にイノベーションを起こすことが期待されている。

2. デザイン思考の方法

　デザイン思考の代表的な3つの方法として、①ユーザー視点、②多様な選択肢と統合、③視覚化がある。

①ユーザー視点

　使う人の立場になってみる、というのがユーザー視点で、ユーザーが体験し、それを観察することからユーザーの本質を理解する。それを考慮して設計・試作し、評価や検討を行う。このプロセスの基本には、ヒューマンセンタードデザイン（人間中心設計）の考え方がある（第5章040参照）。

②多様な選択肢と統合

　ユーザー体験を観察し、製品単体の発想の視点を変えながら発想の幅を広げることが、これまでにない多くのアイデア発想につながり、多様な選択肢を生み出すことができる。問題を解決するには、なるべく多くの選択肢を用意し、検討や統合を繰り返すことが必要となる。このためには、デザイナーだけでなく、人間工学、心理学、文化人類学、経営学など異なる専門性を持つ多様な人材がチームとして協働するオープンイノベーション創出環境が大切とされる。

③視覚化

　デザインの発想段階で、アイデアをスケッチや模型にすることや、イメージや言葉などを整理し、表にし、似たものをグループにまとめて関連性を図にするな

コモディティ化

字義通りには日用品化、汎用品化のこと。商品・サービスが他社との差別化、品質での優位性を保つことが困難となり一般化すること。その結果、価格面での競争になり、収益構造に影響を与え、企業は市場、顧客戦略などの再構築を求められる。

オープンイノベーション

大学、行政、起業家などの異業種、異分野の知見やノウハウを組み合わせて、新たな研究やビジネス、地域活性化、社会改革などにつなげるイノベーションの方法論。自前主義（クローズドイノベーション）と対比される。

ど、視覚化されたものは誰でも目で見て理解することができるようになる。また、調査の段階でも、観察やインタビュー内容を、意見交換しながら写真やカードを使って関係図や分析フローをつくるなど、目に見えることにより、試すことや評価・改善の積み重ねができる。

3. デザイン思考の5つのステップ

IDEO社では、デザイン思考のステップとして次の5つを提案している。

①**共感**……観察などを通してユーザーが抱える問題を見つけ出し、深く共感する。

②**問題定義**……共感して発見したことにもとづいて課題を検討し、解決すべき問題を定義する。

③**創造**……問題定義したことを解決するために、多様なアイデアを創出する。

④**プロトタイプ**……アイデアを具体的に見える形にするためにプロトタイプを作成する。

⑤**テスト**……プロトタイプをユーザーが評価することにより、アイデアを洗練させる。

これらのステップをスピーディーに繰り返していくことで目的が完成される。

> **デザイン思考家のためのパーソナリティ・プロファイル (A Design Thinker's Personality Profile)**

共感 (Empathy)	デザイン思考家は、例えば「同僚」「クライアント」「エンドユーザー」「現在や将来の顧客」など、複数の視点から世界を想像し、「人間ファースト」のアプローチを取ることで、本質的に望ましく、かつ潜在的または顕在的な欲求と合致したソリューションを想像することができる。
統合的思考 (Integrative thinking)	デザイン思考家は、何かを選択するといったような分析的なプロセスだけに頼るのではなく、時には矛盾し、因果を惑わせるような顕著な側面すべてを観察し、その上で既存の選択肢を超え、問題を劇的に改善する新しい解決案生み出す能力がある。
楽観主義 (Optimism)	デザイン思考家は、与えられた課題に対してどれだけ挑戦したとしても、少なくとも1つの潜在的な解決策の方が現在の選択肢よりも優れていると仮定する。
経験主義 (Experimentalism)	重要なイノベーションは漸進的な部分改良からもたらされない。デザイン思考家は全く新しい方向から創造的な方法で疑問を投げかけ、制約条件を探る。
共創 (Collaboration)	製品やサービスなどにおける複雑さの増加は、「天才が1人で行うデザイン」から「異分野連携による協働デザイン」へと様相を変えた。優秀なデザイン思考家は単に異分野と一緒に働くだけではなく、1人だけでは得られない様々な経験を持っている。

IDEOのティム・ブラウンは、デザイン思考家は必ずしもデザインスクールによってのみ生み出されるのでなく、デザイン領域以外の人でも、デザイン思考に対する適性を持っている人は多く存在し、正しい育成と経験を積めばその適性は開花すると考え、その出発点として、デザイン思考家が探求すべき5つの特徴を紹介している。

※出典元：Tim Brown, Design Thinking, Harvard Business Review, 2008年6月号, pp.84-92

IDEO社

世界最大のデザイン会社の1つで、アメリカを中心に日本を含め世界に支社がある。デザインの考え方は新しいことを生み出すとして、「デザイン思考」を商品開発やビジネス・企業戦略などに活用している。

ユーザー体験

ユーザーが製品やサービスに関連して得られる総合的な経験。「ユーザーエクスペリエンス」とも呼ばれる。例えば、商品を知って、興味を持ち、購入し、設置し、使い始める、サポートを受ける、などの経験と、その満足を指す概念。

018 デザインプロモーション

デザインプロモーションとは、デザインの重要性を広く社会に伝える活動であり、さまざまな組織や団体が取り組んでいる。これらに関心を持ち、参画し、情報を得ることは、専門性の深化や視野拡大の糧となる。

1. 国家のデザイン行政

わが国のデザイン行政は、明治以来の欧米を範とする殖産政策の一環として、産業と生活の融合を研究する商工省工芸指導所 (1928年発足、後の産業工芸試験所) の設立に始まる。戦後、輸出振興政策推進のなかで、外国商品模倣の批判に対し、国産商品の質向上を目的として1957年にグッドデザイン商品選定制度 (通称Gマーク制度) を制定し、翌年通商産業省 (現在の経済産業省) にデザイン専門部署が設置された。

その後、輸出から内需への政策転換にともない、デザインを国民生活により身近に、また幅広い産業に浸透することを後押しする目的でデザインイヤーを実施した。そして、日本社会は成熟段階に入り、製造業においてはアジアを中心とした新興国の成長にともない、商品の価格・性能面での優位性が薄れる状況を背景に、2007年、今後の産業競争力の鍵を握る要素としてデザインを再評価する「感性価値創造イニシアティブ」を策定、2018年には企業価値向上のための重要な経営資源としてデザインを活用する『「デザイン経営」宣言』を示した。

他国のデザイン行政では、産業革命を先導したイギリスがいち早く取り組んだ。1980年代にはサッチャー政権が、「英国病」と言われるほどに国力が低下したなかで、改革の1つとしてデザイン振興政策を実行し、その後の政権にも引き継がれ、デザイン産業の発展を見た。またアジア地域では、2008年のタイをはじめとして、日本のグッドデザイン賞を参考にしてデザイン賞の設立を行う国が増えている。

2. デザイン振興団体

1969年、日本産業デザイン振興会 (現・日本デザイン振興会) がGマーク制度を運営する機関として設立された。1998年からはグッドデザイン賞として継承され、産業界のみならず国民のデザインマインドを高める制度として発展してきた。審査対象範囲はプロダクトデザインから建築、メディア、さらにビジネスモデルやソーシャルデザイン分野へと広がっている。また、地方自治体レベルでは、主要な都市にデザインセンターが設置され、地域の産業と市民生活に身近な活動を行っている。

3. デザイン関連団体

プロダクトデザインと最も関係の深い団体として、日本インダストリアルデザイン協会 (JIDA) がある。プロフェッショナルとしての自己研鑽を通したデザイナーの社会的地位の向上を目指して1952年に設立され、産業の発展と生活文化の向上を目的にさまざまな活動を行っている。なかでも、貴重なデザイン資産を現在から未来に伝える場として、1993年から始まっ

海外の主なデザイン賞

日本の商品が申請、受賞している主なものでは、ドイツのIFデザイン賞 (International Forum Design)、レッドドットデザイン賞 (red dot design award)、アメリカのIDEA賞 (Industrial Design Excellence Awards) がある。

JIDAデザインミュージアム

1997年、長野県信州新町に1号館を設立。戦後日本の工業製品を主に、収集・保存、調査・研究、展示、教育・普及活動を行っている。また、毎年、優れた商品のセレクション事業を行い、本格的なデザインミュージアムの設立を目指している。

た JIDA デザインミュージアム活動がある。また、世界中の多くのインダストリアルデザイン関連団体が加盟している国際的な組織として WDO がある。

　プロダクトデザインに関係する主な学術団体としては、日本デザイン学会、意匠学会、芸術工学会がある。デザイン教育に携わる大学関係者が多いが、実務に携わっているデザイナーが実践を通した研究内容を発表する場としても活用されている。

4. デザインジャーナリズム、メディアなど

　プロダクトデザインの現場をとりまくジャーナリズムやメディアの存在は、自らの活動を多元的に認識する場として重要である。プロダクトデザインに関する図書では、専門家向け定期刊行物は減少している一方、一般向け雑誌にとりあげられる例が増え、デザインが身近になっている状況を知ることができる。また、インターネット環境の普及により、Web 上での情報の広がりが著しい。

　デザイン関連のイベントやデザインをテーマにした美術館、博物館での展覧会においても、さらに充実した内容が多く提供されることにより、美術界、建築界、文学界などに比べて、まだまだ裾野の狭いデザイン界が国民全体に広く浸透し、発展することが望まれる。

> 日本のデザイン政策に関する取り組みの概要

01　調査研究・研究会	02　活用促進・人材育成
●産業競争力とデザインを考える研究会報告書『「デザイン経営」宣言』（2018年公表） ●「高度デザイン人材育成の在り方に関する調査研究報告書」（2019年公表） ●「我が国におけるサービスデザインの効果的な導入及び実践の在り方に関する調査研究報告書」（2020年公表）　など	●「知的財産戦略ビジョン」（2018年）による「経営デザインシート」の活用推奨 ●デザイン政策研修の実施 ●デザイナーデータベース「JAPAN DESIGNERS」の整備 ●ローカルデザイナー育成支援に関する委託事業 ●クールジャパンプロデュース支援事業 ●伝統的工芸品産業支援補助金 ●JAPANブランド育成支援事業 ●中小ものづくり高度化法に基づく各種支援策　など
03　知的財産の保護	04　規格の制定等
●意匠法改正（2019年）、「保護対象の拡充」と「関連意匠制度の拡充」が主なポイント ●意匠出願動向調査 ●意匠権の調査ツール ●デザインの不正競争防止法による保護	●JIS Z8210（案内用図記号）の改正
05　後援・表彰（経済産業大臣賞）	06　統計
●グッドデザイン賞　　　　●日本クラフト展 ●キッズデザイン賞　　　　●日本サインデザイン賞 ●機械工業デザイン賞 IDEA　●毎日広告デザイン賞 ●全日本高校デザイン・イラスト展 ●日図展	●デザインに関する事業所 ●デザイン業の経営状況 ●デザイナーの動態 ●デザイナーの就業・報酬の実態 ●デザイン経営、デザイン思考に対する企業の意識調査

※経済産業省 商務・サービスグループ クールジャパン政策課 デザイン政策室「デザイン政策ハンドブック2020」（令和2年3月発行）より抜粋。

WDO (The World Design Organization)

1957年創設のIcsidを2017年に改称した全世界的なデザイン組織。「デザインによるより良い社会の実現」を普遍的なテーマとし、現在は「デザインを通じたSDGsの達成」を重要な行動指針としている。2019年、JIDAは創立メンバーとして名誉会員を受称した。

『工芸ニュース』

1932年、商工省工芸指導所（当時）の機関誌として発刊され、1974年までの42年間にわたって通算346号刊行された。日本のプロダクトデザインの歴史を知る貴重な資料。職業能力開発総合大学校図書館（神奈川県相模原市）に全巻所蔵。

>Column

新幹線・日本の象徴：東海道新幹線 N700 系

　これまで多くの新幹線車両デザインに関わるインダストリアルデザイナー福田哲夫氏は、「新幹線電車の車両デザインは、直感とインスピレーションなどによる芸術的方法論ではなく、安全性をはじめ軽量化、低重心化、省エネルギー性能向上などについて、科学的根拠に基づき普遍的で審美的な造形原理から基本性能にせまる提案である[※]」と語っています。

　第一次産業革命の大きな発明である蒸気機関で、鉄道は強力なパワーを得、大量輸送やスピードアップでその使命を果たしてきました。しかし海外ではスピード的限界から飛行機輸送への期待が高まり、その当時開発が進む日本での新幹線開発に「今さら高速鉄道？」との囁きがあったといいます。その只中、1964年10月1日、世界初の高速鉄道車両新幹線0系がデビュー。

　東京－新大阪間552.6kmを最高時速210km/h、最短3時間10分（在来線6時間30分）で結び、以降1992年300系では最高時速270km/h、最短時間2時間30分を実現しました。先頭車のデザインは一見スピード向上のためと捉えがちですが、実は騒音対策をはじめとした工学的課題解決のために幾多のデザインが提案されているのです。

　2007年デビューのN700系先頭車は、従来の弾丸や楔形の単一要素の造形ではなく、楔形と垂直尾翼に見立てた側面の絞り込みによる「逆さT字」形の断面形状になっています。これは、日本特有の地形による多くのトンネルで発生する微気圧波による衝撃音や高速走行による環境騒音を低減し、また最後尾に発生する空気の渦をスムーズに後方へ流し、どうしても止まらなかった横揺れを抑える役割を果たしました。高速鉄道の工学的課題に対し、デザインが解決につなげた顕著な成果です。

　一方室内は、住空間の快適性が求められるなか、目には見えない風の流れ、静寂性、また照明効果、室内サインなど五感に対するデザイン提案がなされています。そのほかデザイン的観点からの車椅子利用者への配慮、トイレの多目的化等々、車体構造や設備関連の設計が根本から見直されました。

　こうしたデザイン行為により、誰もが便利に、快適に利用できる公共高速交通が支えられているのです。

※出典：JIDA 著 2019年 図録「JIDA DESIGN MUSEUM SELECTION 20TH ANNIVERSARY」

第 **3** 章

ビジネスと
プロダクトデザイン

019 ビジネスとプロダクトデザインの概要

デザインという概念は産業と共に育まれてきた歴史をもつため、ビジネスと親密な関係にあり、プロダクトデザインは企業活動の中でも重要な役割を果たしている。近年ではビジネスの変化にともない、デザインにも新たな役割や可能性が期待されるようになってきている。

1. ビジネスとデザインの役割

企業は本来「財やサービスの生産という社会的機能を担う」ことが目的である。そして、その活動の中で収益を得ることで継続性を担保し、次の活動へとつなげるシステムこそが「企業」である。つまり、企業は「社会に必要とされる物事を生み出す」ことが求められ、その目的を継続的に達成できた企業のみが生き残る。これが企業の基本的な仕組みである。そして、企業が行う様々な活動を「ビジネス」という。

一方、デザインの基本的な役割は「社会や人々の動向から次に何が必要かを読み取ったうえで新たな物事を生み出す」ことであり、ビジネスにおいてデザインとは、事業の根幹となるアイデアを創造する役割ともいえる。

2. 企業におけるデザインの導入

日本では20世紀中盤頃より「企業の中にデザインを専業で行う部門を作ろう」という動きが活発化した。これは、大量生産のシステムが構築され、商品ラインナップという考え方が出てきた際に「様々な商品を迅速にデザインするために、内部に専業部門を作った方がよい」という動きが生じたことに起因する。このような企業内部のデザイン組織を「インハウスデザイン」と呼び、一方で外部にデザイン業務を委託することを「アウトソーシング」という。

世界初のインハウスデザインは1927年にアメリカのゼネラル・モーターズ（GM）内にできた「Art and Colour Section（アート・アンド・カラー部門）」といわれている。GMではその後デザイナーのノーマン・ベル・ゲディーズと協働し、ニューヨーク世界博覧会のアトラクション「Futurama（フューチュラマ）」にてライド型アトラクションを披露することで世界中にその存在感を示した。日本では1951年に松下電器産業（現・パナソニック）の社長であった松下幸之助氏が、アメリカ視察直後に千葉大学工業意匠学科講師の真野善一氏を招聘し「宣伝部意匠課」を設立したのが最初だといわれている。その後、1953年には東京芝浦電機（現・東芝）にも意匠課が設立され、これ以後、様々な企業にデザイン部門が設立された。今日の日本では、多くの企業にデザイン部門が存在する。

3. ビジネスの変化とデザイン

昨今ではICTの発展にともない、生活にもビジネスにも大きな変化が生じている。個人が社会に対して発信力を持つようになり、企業とも直接コミュニケーションを取るようになってきている。また、機器やサービス間の連携を前提とした製品も増えてきている。一方、CSV（Creating Shared Value）という言葉が示すように、企業本来の役割に対しても注目が集まって

ラインナップ

英語で「lineup」と表記する。本来はチームスポーツなどにおいて「顔ぶれ」や「陣容」といった意味で用いられるが、プロダクトデザインでは特定のブランドとして販売する「商品群」を指し示す意味で用いられる。

ステークホルダー

語源には「賭け事の関係者」や「土地の所有者」など諸説あるが、現在では主に「利害関係者」という意味で使用されている。企業活動を行ううえで関わる顧客、株主、社員、地域社会、官公庁、金融機関などを指す。

いる。こうした流れを受け、デザインにおいても製品そのものを考えるだけではなく、社会全体や様々なステークホルダーを考慮した「総合的なデザイン」をすることが求められるようになってきている。

4. 技術の進化とデザインの可能性

ビジネスの変化は生産現場でも生じている。3Dプリンタや切削技術などの技術革新により、これまで難しいとされてきた「多品種少量生産」に向けた体制が整いつつある。これにより初期費用を抑えた開発が可能になってきている。さらにはクラウドファンディングなどの利用によって、中小企業や個人事業主などの小規模であっても容易に商品開発ができるようになってきている。こうした進化によって、見込み需要数の少なさから商品化が見送られてきたアイデアであっても実現するようになってきており、より様々な製品が世の中に登場する社会になることが予測される。

> **ICT技術の発展とプロダクトデザインの変化の事例**

3Dプリンタ＋プロダクトデザイン
電動義手のHackberryは、3Dプリンタを活用することで製造コストを抑えると同時に、設計データをすべて公開しオープンソース化することで知識のマッシュアップを試みた。

IoT＋プロダクトデザイン
MaBeeeは、内部に単4電池をセットし単3電池の枠にはめ込むことで、専用アプリを通して容易に電流量を調整することができる。

ICT＋プロダクトデザイン
ソニーのスマートウォッチ wenaは、これまでの腕時計の外観を生かしながら電子マネーや活動ログ機能を搭載しており、専用アプリを通して日々の活動記録を可視化することができる。

インターネット＋プロダクトデザイン
Lyric speakerは、インターネット上から歌詞情報を自動でダウンロードし、再生している音楽の歌詞を自動で表示する。

ICT

「Information and Communication Technology」の略語であり、直訳すると「情報通信技術」となる。かつては「C」を除いたITという言葉が多用されていたが、国際的にはICTの方が主流であったことから徐々にICTへとシフトしている。

中小企業と大企業

中小企業法で業種分類ごとに基準が明確に定められている。サービス業の場合は「資本金の額又は出資の総額が5千万円以下の会社又は常時使用する従業員の数が100人以下の会社及び個人」が中小企業であり、それ以外が大企業となる。

020

経営とデザイン

ICTの発展にともない、様々な事業分野の連携が求められるようになってきている。それとともに経営における組織体制は大きく変化しており、デザインの役割や組織体制も変化している。

1. 経営の役割とプロセス

　経営とは「方針を定め、組織を整えて、目的を達成するよう持続的に事をおこなうこと（大辞林、三省堂）」とあり、主な役割として①意思決定、②経営資源の配分、③体制の構築が挙げられる。①意思決定では、上流工程で決定した内容が下流工程における判断基準となる。上流では「事業ドメイン」などの大きな方向性を決定し、下流に向かえば向かうほど具体的な部分について意思決定を行う。通常、この最も上流の意思決定を「経営戦略」と呼び、概ね5～10年単位の方向性として中長期計画を策定する。そして、その方針に従い②経営資源の配分や③体制の構築などが行われ、1年単位の年次計画が策定される。その後、具体的な商品企画へと進み、開発、製造、販売へとつながっていく。ただし、③体制の構築は企業規模や業態、業種などによって最適な体制が異なるため、経営においてはこの点に苦慮することが多い。

2. 体制の種類と変化

　企業の組織体制には様々な種類が存在し、状況の変化に合わせて随時変更される。管理体制は大きく「静態的組織」と「動態的組織」の2種類に分けることができる。前者は事業領域や職能など、何らかの専門性をもとに分けられる組織であり、原則固定的である。一方、後者は個別の課題ごとにプロジェクト組織（コンカレントチーム）を臨時的に構成し、プロジェクトが終了次第、解散する。かつては静態的組織の方が優位であったが、昨今ではICTの発展により様々な事業分野が連携する必要が出てきたため、動態的組織を採用する企業も増えてきている。また、開発のスタイルも、小規模実装とテストを繰り返しながら行うアジャイル開発を採用するケースが増えてきている。

3. デザイン思考の台頭と役割の変化

　これまでデザインは経営において「形状を考案する役割」として位置づけられてきたが、昨今では「ユーザーに寄り添い、理解し、そこから新たなアイデアを考案する」という点に注目されており、この観点を「Design Thinking（デザイン思考）」と呼ぶようになっている（第2章017参照）。アメリカのデザインファームIDEOのCEOであるティム・ブラウンは、『ハーバード・ビジネス・レビュー』に投稿した「Design Thinking」の中で、デザインの歴史的な役割について「かつては見た目を綺麗に整える役割でしかなかった。そのアプローチは新しい美しく魅力的なプロダクトや技術を生み出し様々な分野でマーケット成長を促したことは間違いない」と分析したうえで、「人間中心的なデザイン思考は全く予期していなかった発見や、消費者の欲求を正確に反映したイノベーションを生み出

経営資源

企業が経営を行ううえで利用可能な資源を指す。一般的に「ヒト・モノ・カネ」と称されるが、特許や商標に代表される「知的財産」などの無形物も含まれる。

工程

仕事の手順や順序を指す。一般的には工場などの「決まった作業手順」などに用いられるが、戦略策定から企画立案、設計、製造、販売など、企業活動や製品開発全体の手順などにも用いられる。

す」と述べ、デザインの役割について変化を促した。こうした活動により、経営においてもデザインの役割が見直され始めている。

4. 経営におけるデザインの役割

　前述の通り、デザインに期待する役割は「イノベーションの源泉となるアイデアを創造する役割」へと変化した結果、デザイン組織の様相も変わり始めている。かつてのような「デザインを専攻した専門家だけが集う組織」ではなく、心理学や文化人類学、統計学など、様々な分野の専門家を集めた「総合的な組織」へと組織の様相を変化させる企業が増えている。そして、こうした動きは今後ますます加速するものと考えられる。

〉経営における組織体制の主な区分

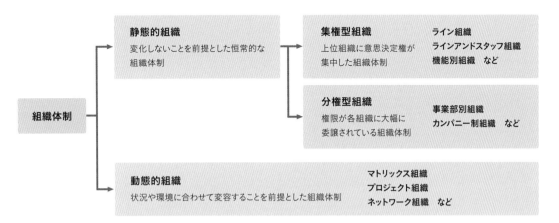

組織名称	概要
ライン組織	最上位から最下位まで支持系統が1つのラインで結ばれる組織体制。
ラインアンドスタッフ組織	ライン組織に「横断的にライン業務をサポートする組織」が加えられた組織体制。
機能別組織	職能別に分割された組織体制。各組織は自身の職能に関してのみ指示を行う。
事業部別組織	それぞれの事業別に分割された組織体制。当該事業に関する多くの権限が移譲される。
カンパニー制組織	基本は事業部別組織と同じだが、各組織に対して独立採算を求める。
マトリックス組織	職能組織（縦軸）と事業組織（横軸）を結合した組織体制。構成員は2者から命令を受けるため、コンフリクトが起こりやすい。
プロジェクト組織	プロジェクトごとに臨時的かつ横断的にチームを結成する組織体制。
ネットワーク組織	各組織が上下関係のない対等な関係として扱われ、組織間が緩やかな提携関係で結ばれた組織体制。

事業ドメイン

ドメインとは「領土」という意味であり、事業ドメインは事業領域を指す。事業ドメインの定め方に関して決まったルールはないが、事業ドメインの設定が企業の考え方に直結するため、慎重に決定する傾向がある。

組織体制

「組織（役割や機能によって形成された集団）」と「体制（全体の形式が保たれている状態）」をあわせた造語。組織と体制が同時に使われることが多かった結果、このような表現が一般的に用いられるようになっている。

021 ナレッジ・マネジメントとデザイン

ビジネスの現場では常に様々な知識が生まれている。こうした知識を管理するための考え方の1つにナレッジ・マネジメントがある。デザインも日常的に様々な知識が生まれているため、重要なトピックである。

1. ナレッジ・マネジメントとは

　企業には材料や機械など様々な財産があるが、知識や方法のように形のないものも財産として存在する。これらのうち「財産として扱い保護される対象」として規定されたものが知的財産であり、この権利を「知的財産権」と呼ぶ（第4章032参照）。一方、知的財産権として規定はされていないが、重要な知的財産とみなされるものの1つに「ノウハウ（Know-how）」がある。一般的にノウハウとは、「機械を操作するコツ」や「チームの管理方法」といったようなものを指す。だが、このようなコツや経験的技術は権利としては規定されないが、経営においては重要な財産となるため、これらをいかにして生み出し、保護するかが重要な課題となる。このように、企業などの組織において生み出される知識全体を財産として考え、その蓄積または活用を体系的なかたちで管理することを「ナレッジ・マネジメント」と呼ぶ。

2. 暗黙知と形式知

　ナレッジ・マネジメントを考えるための重要な観点として暗黙知と形式知がある。元々は哲学の世界で使われていた概念であるが、1990年代半ばに野中郁次郎氏と竹内弘高氏によって経営学に持ち込まれ、現在では世界中で一般的に使用されている。暗黙知とはいわゆる「勘」に代表されるような「言語化されていない知識」を指し、マニュアルのような「言語化された知識」を形式知と呼ぶ。この暗黙知と形式知がどのように変化するかを示したモデルがSECIモデルである。SECIモデルは共同化（Socialization）、表出化（Externalization）、連結化（Combination）、内面化（Internalization）という4つのモードによって構成され、このスパイラルを上手に回していくことが経営において重要であると指摘している。デザインはコンセプトメイキングからアイデアスケッチ、レンダリングなど、主に視覚化する手法を多用するため、SECIモデルで考えた場合、デザイナーは「表出化を得意分野とする職業」といえる。

3. ナレッジ・マネジメントの方法

　ナレッジ・マネジメントは、その目的に応じて様々なマネジメント方法が存在する。例えば進捗管理を目的としたツールであれば、グループウェアのようなソフトウェアが挙げられる。一方、顧客管理を目的としたツールであればCRMのようなソフトウェアが存在する。いずれにおいても、単に情報を管理・共有するだけではなく、そこから「いかに新たな知識を生み出すか」が課題とされており、これらに関する様々なソフトウェアやサービスは、この「知識の生み出し方」と「スムーズな共有化」に心血を注いでいる。

SECIモデル

経営学者の野中郁次郎と竹内弘高の著書『知識創造企業』にて提唱されたモデル。4つのモードとそれらをつなげる「場」の重要性を提唱した。

内面化

言語化されてはいないが、各個人の中に「勘のようなコツ」が生まれる変化を指す。これが複数名において共通認識化される変化が「共同化」である。

4. デザインの
ナレッジ・マネジメントと課題

　デザイン業務のナレッジ・マネジメントを考えた場合、暗黙知に依拠する部分が大きいため、表出化や連結化することが難しいという特徴がある。しかしながら、デザインガイドライン（第7章053参照）のように様々なかたちで形式知化しようという試みは盛んに行われている。また「子ども向けウェブコンテンツ作成のためのハンドブック」（2007年／富士通株式会社）のように、形式知を社会化する試みも行われている。一方、こうしたガイドライン化が発想の自由度を奪い、創造性の低下を招くという指摘もあり、このバランスは慎重に検討する必要がある。

> ナレッジ・マネジメントの基本となる SECI モデル

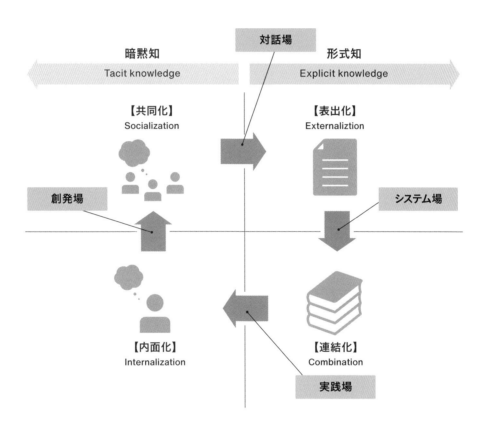

SECIモデルでは、表出化のプロセスが知識創造の真髄であると述べている。また、知識のスパイラルを生み出すためには結節点となる「場」が必要であると述べ、「創発場（共同化の結節点）」「対話場（表出化の結節点）」「システム場（連結化の結節点）」「実践場（内面化の結節点）」の必要性も同時に提唱している。

表出化

共同化された暗黙知が言語や図式として形式知化される変化を指す。これら形式知を集合させ、マニュアルのように体系的に記述させる変化が「連結化」である。

CRM (Customer Relationship Management)

直訳すると「顧客関係管理」となる。「どの顧客にいつ誰がどのような対応をしたか？」を記録し、共有するソフトウェア全般を指すが、購買傾向や来客動向などを分析する機能を搭載しているものが多い。

022

サービスとデザイン

昨今、サービス産業は急速に成長しており、様々なサービスや製品が連携しするようになってきている。このため、プロダクトデザインにおいてもサービスを含めて考えなければならないシーンが増えてきている。

1. サービスとは

産業区分では第三次産業、つまり第一次産業（農業、林業、漁業など）や第二次産業（製造業、建設業など）に含まれないものを「サービス」と呼ぶ。経済学では「人間の欲求を満たし、効用をもたらすもの」を「財」と呼び、この財のうち無形のものを「サービス」と呼んでいる。経済学者のフィリップ・コトラーはサービスを「一方が他方に対して提供する行為や行動で、本質的に無形で何の所有権ももたらさないもの」と定義している。また、コトラーはサービスと製品を区分する特徴として無形性（Intangibility）、非均一性（Heterogeneity）、不可分性（Inseparability）、消滅性（Perishability）の4つを挙げている。

無形性とは前述の通り「形がないもの」を指し、非均一性は「品質を均質化できない」ことを指す。不可分性は「生産と消費が同時に行われ、切り離せない」ことを指し、消滅性は「生産と消費が同時に行われ、その後必ず消滅してしまう」という特徴を指す。

2. サービスとプロダクトデザインの関係

実際のサービスの現場では、サービスを提供するために様々な製品が必要となる。つまり、「サービスという現象」の中に「製品という物が手段として存在する」といえる。このように考えると、製品のデザインを行

う際には必ず「それがいかなるサービスの中で、どのように使用されるか」を考慮しなければならないことがわかる。

こうした「サービスを念頭に置く」という概念はB to B製品のプロダクトデザインではごく一般的であったが、昨今ではICTによりB to C製品であっても様々なサービスと連携するようになってきているため、もはやプロダクトデザインの大前提となる概念ともいえる状況になってきている。

3. サービスとシステムの関係性

サービスのデザインを考えた場合、複数システムの複合体としてサービスが構成されていることが多い。例えば小売業の場合、販売に関してはPOSシステムなどでこれを管理し、CRMなどによって顧客満足度を分析する。一方、バックエンドでは物流システムによって在庫・発注を管理し、グループウェアなどで勤怠を管理する。そして、これら複数のシステムがそれぞれの役割を果たしたうえで、店舗販売という1つのサービスを形成している。したがって、サービスのデザインでは「どの部分をシステム化すべきか？」について入念に考える必要があるが、一方でシステム化した結果、ユーザーに対する特別感が消失しサービスの価値が下がるケースもあるため、注意が必要である。

システム

「複数の要素が相互に影響し合ったうえで全体として一定の機能を果たす集合体」を指す。定義が広範なため、厳密な線引きは難しい。また、分類にもオープン／クローズド、決定的／非決定的など、様々なものが存在する。

POSシステム（Point Of Sales System）

直訳すると「販売時点情報管理システム」となる。商品に対してバーコードなどを用いて情報を付与し、販売時にそれらを読み取ることで、精算と同時に販売管理や在庫管理に活用するシステムを指す。

4. システムとコンテンツ

　システムを考える場合、システムとコンテンツの関係性も理解しておく必要がある。例えば、フードコートというシステムにおいて飲食店は1つのコンテンツであるが、複合商業施設というシステムにおいてフードコートは1つのコンテンツでしかない。つまり、物事はそれをシステムとして考えるか、コンテンツとして考えるかによって意味がまったく変わるのである。サービスのデザインを考える場合、その構成要素をどちらとして考えるかによって注力する点が変わるため、注意が必要である。

> システムとコンテンツの関係性

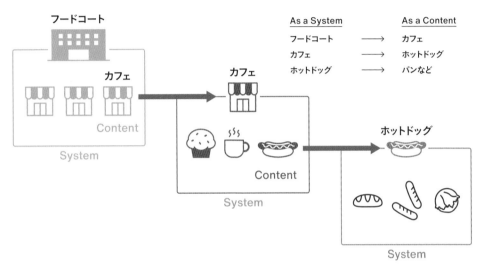

As a System		As a Content
フードコート	⟶	カフェ
カフェ	⟶	ホットドッグ
ホットドッグ	⟶	パンなど

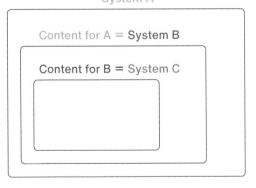

フードコートをシステムとして考えた場合、カフェはコンテンツの1つであり、カフェをシステムとして考えた場合、コーヒーやホットドックなどがコンテンツとなる。一方、ホットドッグをシステムとして考えることもできる。つまり、システムとコンテンツはマトリョーシカのような包含関係にあり、それをシステムとしてとらえるか、コンテンツとしてとらえるかによって、デザインの考慮点は全く変わってくる。

顧客満足度 (Customer Satisfaction)

サービスや商品を体験した際の「満足感の度合い」を顧客満足度という。企業では顧客満足度を定期的に計測し、次の商品開発に活用される。近年では長期計測を行い、変化量にも着目するようになっている。

バックエンド

システムにおいてユーザーと直接やり取りを行う要素を「フロントエンド」と呼び、その裏側で行う処理を「バックエンド」と呼ぶ。デザイン開発においても両者を同時に考えなければ効果的なシステムはできない。

023

シーズとニーズ

商品開発を行うにはアイデアの源泉となるヒントが必要となるが、この時、シーズとニーズの2方向から考えるのが一般的である。デザインは人間中心設計という言葉に代表されるようにニーズ・オリエンテッドであることが多い。

1. シーズとニーズの関係性

シーズ（Seeds）とは企業が持つ「事業化や製品化の可能性がある技術やノウハウ」を指し、経営資源の1つとして考えられている。一方、ニーズ（Needs）とは「顧客が持つ欲求」を指す。どれだけシーズがあったとしてもニーズと上手に結び付けた商品を開発しないかぎり、結果として売れないため、経営資源の無駄遣いとなってしまう。そのため商品開発ではニーズとシーズのバランスが大切になり、デザインにおいては、社内にどのようなシーズがあるかを的確に把握したうえで、ニーズとうまく結びつけた商品を企画、設計する必要がある。つまり、デザインの役割は「シーズとニーズをうまく結びつける役割」と考えることができる。イメージとして「企業が持っているシーズという種にニーズという水を上手に与えることで売れる商品という花が咲く」と考えると理解しやすいかもしれない。

2. 顕在ニーズと潜在ニーズ

顕在ニーズとは「自分の中で既に明らかとなっている欲求」を指し、潜在ニーズとは「自分の中ではまだ明らかになっていないが、潜在的に持っている欲求」を指す。例えば「喉が渇いたのでジュースが欲しい」と思った場合、この「ジュースが欲しい」という欲求は顕在ニーズとなる。一方、「偶然発見した白のワンピースを気に入って買った」とする。これを細かく考えると、「白のワンピースが欲しいという欲求を潜在的に持っていたが、ワンピースを発見した時にその欲求が顕在化した」と考えることができる。この時、自分でも認識していなかった「白のワンピースが欲しい」という欲求が潜在ニーズとなる。衝動買いという言葉があるように、人間は自身の欲求を正確に把握していないケースがほとんどである。つまり、人間の欲求の多くは潜在ニーズであり、商品開発においてはこの潜在ニーズをいかにして見つけ出すかが重要となる。

3. 共創デザインという手法

商品開発を行うためには、ユーザーの潜在ニーズをうまく見つけ出さなければならないが、本人が自覚していないため、見つけるのは容易ではない。そのため参与観察法を応用してユーザーを観察するという手法も登場したが、「いっそユーザーさんにも開発に入ってもらおう」という手法も登場してきている。この手法を近年では「共創デザイン」と呼んでいる。似たような手法として「高齢者や障がい者など、従来のデザインプロセスから除外されてきた人々に開発に入ってもらい、意見を聞きながらデザインをする」というインクルーシブデザイン手法がある。インクルーシブデザインは1990年代におこった「デザイン・フォー・オール（Design for All）」を踏襲した概念であるが、「ユー

参与観察法

主に社会人類学で用いられる社会調査法の1つ。調査対象となっている集団に研究者自身が構成員として参画し、体験しながら実態を把握する観察法。近年では商品開発の手法としても用いられている。

デザイン・フォー・オール

一般的に「DfA」と略される。「すべての人が利用可能なデザインをしよう」という運動であり、現在ではユニバーサルデザインの中心的概念になっている。

ザー参加型」という点では共創デザインと同じである。つまり、共創デザインはインクルーシブデザインの拡大解釈版と考えることもできる。現在、共創デザインの手法は主に B to B 製品やまちづくりなどで活用されている。

4. プロトタイピング技術の発展と変化

従来、プロトタイピングは検証用として作成される

ことが主目的とされてきたが、3Dプリンタや画面遷移シミュレータ、統合開発環境の発展により、比較的容易かつ短時間でプロトタイプを作成することができるようになってきた。結果、共創デザインなどにおいてユーザーと一緒になってアイデア展開を行うための発想手段としても用いられるようになってきている。

> シーズとニーズの関係性

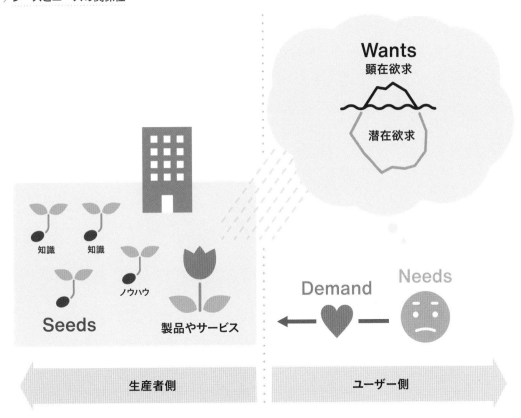

シーズ（Seeds）は生産者側が持つ財産であり、ニーズ（Needs）はユーザー側の思いと考えることができる。これらが上手く結びついた時に、よい製品やサービスが生まれる。なお、経済学分野では、ユーザーが欠乏を感じている状態そのものをニーズと呼び、顕在化された欲求をウォンツ（Wants）、製品やサービスを目の当たりにし、それを欲する状態をデマンド（Demand）として、これらを明確に区別している。

統合開発環境

ソフトウェア開発において必要となるエディタ、コンパイラ、デバッガなど、様々な開発支援ツールを1つのソフトウェアとして統合した開発環境のことを指す。ハードウェアもセットになった統合環境も存在する。

ニーズ／ウォンツ／デマンド

経営学においては、「欠乏を感じている状態」をニーズ（Needs）、具体的な欲求として顕在化されたものをウォンツ（Wants）、実際の購買欲求をデマンド（Demand）とし、これらを明確に区別している。

O24 顧客とデザイン

これまで企業と顧客との関係は「企業側が商品やサービスを提供し、顧客はそれを享受する」という一方通行の関係であったが、昨今では相互に影響し合う関係へと変化している。こうした変化は商品開発にも影響を与えている。

1. 顧客との関係変化

これまでの企業と顧客の関係は、商品やサービスを提供する側が企業であり、顧客は「対価を支払ったうえで商品やサービスを享受する」という単純な需要と供給の関係性であった。しかしながら情報社会の到来にともない、この関係性にも変化が生じている。主な発祥はインターネット上のサービスであるが、企業はプラットフォームのみを提供し、そのプラットフォームを使ってユーザーが作成したコンテンツがサービスの資産となる「ユーザー参加型」のサービスが増えてきている。例えばあるレシピサイトでは、レシピをユーザーが投稿し、他のユーザーは「そのレシピを見る」ことによってサービスを享受する。つまり、ユーザーが作成したコンテンツそのものがサービスの価値に直結する。これをCGMと呼び、インターネット上では様々なCGMが存在する。SNS（Social Networking Service）もCGMの1つである。

2. ユーザー出資型のデザイン

ユーザー参加型サービスの1つにクラウドファンディングがある。これは、ユーザーがインターネット上で商品やイベントなどのアイデアを元に出資を募り、他のユーザーがそのアイデアに対して出資を行うことで資金を集める仕組みである。近年では購入予約というかたちで出資を行い、採算分岐点を超えたら実際に商品の製造を行う「購入予約型」も登場しており、デザイナーのようなプロの参画も増えてきている。これにより数多くの製品がクラウドファンディングによって実現化されている。これまでは販売数に対する確信が持ちにくい「新規性の高い商品」はリスク回避の観点から商品化が難しかったが、購入予約型により販売数の予測が立てやすくなったため、商品化が比較的容易になってきている。

3. シェアリングサービスへの移行

こうした動きにともなって、ユーザーにおける「所有」の概念も変わりつつある。近年では「製品を使用しない空き時間に他人に貸し出す」、または「そもそも所有せずに他人と共有する」という考え方が増えてきている。このような共有を前提とした経済活動を「シェアリング・エコノミー」と呼ぶ。かつてこうした経済活動としてレンタルサービスやリースサービスなどがあったが、今日ではこれらがシェアリングサービスへと変化してきている。また近年では、自動車をはじめとした「個人所有の物品を個人間で貸し借りするサービス」も登場し始めている。

4. シェアリングとデザイン

プロダクトデザインの観点でこの現象を考えた場

プラットフォーム

元々は「壇上」という意味だが、コンピュータ分野において「ソフトウェアが動作するための基盤」の意味として使用され始め、近年では「物事の基盤となる仕組みやシステム」という意味でも使用されている。

CGM (Consumer Generated Media)

ユーザーの投稿によって形成されるメディアを指す。古くは掲示板（BBS）やブログがこれに該当していたが、昨今ではSNSや動画投稿サイトなど様々なCGMが存在する。

合、製品に求められる要求仕様が変わるといえる。例えばシェアリングの場合、製品の清掃や一部メンテナンスもユーザーが行う。この場合、製品はユーザーが清掃やメンテナンス行為を容易にできるようデザインされていなければならない。また、貸与手続きもユーザーのみで行うため、製品内に貸与手続き行為が可能となる機能を盛り込むか、周辺機器類によってこれを補わなければならない。つまり、シェアリング・エコノミーにおいては「サービスを念頭に置いたプロダクトデザイン」は必須といえる。こうした点にあまり配慮しなかった結果、ユーザーが適切に貸与手続きやメンテナンスをしなくなり終焉を迎えてしまったシェアリングサービスもある。

＞様々なシェアリングサービス

レンタルサービス

レンタルサービスでは、その企業が既に所有している物品等を貸与する。レンタルサービスの場合、ユーザーは店舗に行き、所有物を借用する。

リースサービス

リースサービスでは、ユーザーが指定した商品を企業が購入し、それをユーザーに貸与する。リース期間が終了した後は「返却する」もしくは「残存価値を支払い買い取る」という2つの選択肢がある。

シェアリングサービス

シェアリングサービスでは、ユーザーはインターネットを介して予約を行い、借用する製品が保管されている場所に直接向かい借用を行う。返却も自身で保管場所まで持って行く。決済はすべてインターネット上で行われる。

個人間シェアリングサービス

個人間シェアリングサービスでは、個人が所有する物品を他者へ貸し出す。企業はこの予約・決済等を行うウェブサイトやアプリケーションのみを提供する。貸し出し方はユーザーとオーナー間でコミュニケーションを行いながら決定する。

カーシェアリング

自動車を時間単位で貸与するという点ではレンタカーと同様だが、決定的な違いは店舗を持たない点にある。カーシェアリングの場合、店舗がないため手続き作業や車内清掃は自身で行わなければならない。

レンタルとリースの違い

両者とも借用という点では共通しているが、レンタルは「不特定多数の利用者を想定した一時的な借用」を前提としているのに対し、リースは「特定利用者のみが長期間借用する」ことを前提としており、この点が大きく異なる。

ビジネスモデルとデザイン

ビジネスモデルもサービスや顧客との関係性の変化にともない様々なものが登場してきている。サービスの構造とビジネスモデルは密接な関係があるため、デザインにおいてもビジネスモデルを考慮する必要性が生じている。

1. ビジネスモデルとは

　企業では経営資源を活用しながら様々な活動を行い、次なる活動の原資となる収益をあげる。この「収益をあげる仕組み」がビジネスモデルであり、一般的にはこれを図式化した「ビジネスモデル図」をもってビジネスモデルと称することが多い。また「手数料モデル」や「権利収入モデル」のように、収益の要に接尾語として「モデル」を付け呼称するケースもある。

2. 主なビジネスモデル

　最も基本的なビジネスモデルは「製造販売モデル」である。これは、商品を製造した際の原価に利益分を加えた値段で顧客に販売することで収益を得るモデルである。これに対し、他社が製造した商品を買い、利益分を加えエンドユーザーに販売するモデルが「小売モデル」となる。この時、販売する顧客がエンドユーザーではない場合は「卸売モデル」となる。この3つが製品の基本的なビジネスモデルといえる。一方で、プリンタのように、製品そのものではあまり利益を出さずにトナーやインクなど製品に付随する消耗品の販売で利益をあげるビジネスモデルもある。また、高額商品に多く見られるのがレンタルやリースなどの貸借モデルである。

　その他、物品の直接的なやり取りはせず、「特許技術を使用する代わりに対価を支払う」または「ブランド名の使用する代わりに対価を支払う」といった「権利」によって収益をあげるものを「権利（ロイヤリティ）モデル」と呼ぶ。他にも、製品を無償または安価で提供する代わりに広告を掲載する「広告モデル」や、メンテナンスや消耗品交換などをすべて引き受ける代わりに一定期間毎に定額を徴収する「保守管理モデル」などが存在する。一般的にこれらのモデルは複合的に組み合わされることが多く、全体把握が難しいこともあり、ビジネスモデル図のような図式化が必要とされる。

3. ビジネスモデルとデザインの関連性

　「当該製品がいかなるビジネスモデルで使用されるか」によって、製品に求められる要求仕様も変わってくる。例えば消耗品ビジネスや保守管理モデルで使用される製品であれば、製品デザインにおいてもメンテナンスや消耗品交換の容易性が極めて重要となる。広告モデルであれば、いかにストレスなくかつ自然に広告が目に入るかが重要となる。つまり、同じ機能の製品であっても、その目的によって答えとして出てくる最適解は異なる。デザインする際に「その製品がどのようなビジネスで使用されるか」を把握することは重要である。

エンドユーザー

末端消費者。つまり、最終的に商品を実際に使う人間を指す。元々はコンピュータアプリケーションにおいて「当該ソフトウェアを最終的に利用する人」という意味で用いられていたが、現在はこれに限らない。

ビジネスモデルと特許

特許は「自然法則を利用した技術的思想の創作」に限られるため、ビジネスモデルそのものは特許にならない。だが、システムやソフトウェアを特許として取得し、新たなビジネスを展開したものを一般的に「ビジネスモデル特許」と呼ぶ。

4. ビジネスモデルの変化とデザインの変化

これまでビジネスモデルやサービスによって製品の要求仕様が変わる点について言及してきたが、開発においては必ずしもビジネスモデルやサービスの検討が先行するとは限らない。製品の仕様を検討する中で新たなビジネスモデルやサービスが発案されることも珍しくない。このように考えると、プロダクトデザインであっても単に製品の機能や形だけではなく、どのよ

うなビジネスモデルやサービスが適切であるかを同時に考える必要がある。

昨今ではインターネットを介した様々なビジネスモデルやサービスが登場し、一方でユーザーの「所有」に対する概念も共有化へと変わりつつある。これからのデザインにおいては、こうした変化を的確にとらえ、時代に即した最適なデザインとはいかなるものであるかを総合的な視点で探求する必要がある。

> ビジネスモデル図の例

ビジネスモデル図とは、そのビジネスに関わりのあるヒトやモノ、情報やお金の流れを図式化し、そのビジネスがどのようにして行われるかを示したものである。一般的に、ビジネスモデル図の中に描かれる人間や企業を「ステークホルダー」と呼ぶ。ビジネスモデル図の書き方にルールはないため、それぞれの目的に適した記述方法を選択する必要がある。このため、ビジネスモデル図を書くためのツールや、ビジネスモデル図を使ってアイデアを考えるツールなど、ビジネスモデル図にまつわるツールには様々なものが存在する。

ロイヤリティ (Royalty)

元々は「王権」という意味だが、転じて「権利を利用する者が、権利保有者に支払う対価」という意味で用いられるようになった。権利には商標や特許などがある。Loyalty (忠誠心) との誤用に注意が必要である。

手数料モデル

手続きや仲介作業を行うことで収益を得るビジネスモデル。クレジットカードや電子マネー、証券取引などは手数料モデルの一種である。

>Column

地域をつくるライトレール：
富山ライトレール富山港線 PORTRAM

　日本が抱える高齢化や地方の過疎化は深刻な問題です。デザインはこれにどのように向き合うことができるのか？　その一例に、2006年開業の富山ライトレール富山港線 "PORTRAM" デザイン開発があります。ライトレール（Light Rail Transit：以降LRT）は鉄道とバスの中間にあたる軌道系中量輸送システムで、車両が低床で乗降性に優れ、また軌道系特有の定時性など、車による移動に頼らず多くの人に利便性をもたらす次世代の公共交通システムです。

　中核市である富山市は、高齢化と人口減少、そして過度な車依存（車保有率約1.7台／人）と一戸建て志向の強い土地柄で、郊外化と中心部の空洞化が進んでいました。この状況は利用者減少による公共交通の衰退を招く一方、郊外からの通勤増加で朝夕の深刻な交通渋滞を抱えていたのです。2007年、富山市はすでに運行している富山港線を活用する「公共交通を軸とした拠点集中型のコンパクトなまちづくり」を発表します。そのほか多くの活性化事業も併せ、郊外に広がった生活圏をLRT沿線に集約し、暮らしの利便性と行政の効率化を目指したのです。

　定着してしまった人々の生活様式を変えるには、この新たな構想を市民が支持し期待を持って迎えられる下地づくりが必要です。そのためには、この構想の魅力づくりに関連する様々なもののデザインを高品位に、また統一感あるものにまとめることが重要でした。車両や電停などのハード面だけではなく、運営会社の設立から地域環境や沿線の開発、利便性に直結する運用サービスやサイン計画などソフト面も含めた総合的な観点で各分野のデザインが実施されました。

　LRT車両のデザイン開発は、これまでの古い町並みにも格好良く馴染み、市民に未来や誇りを感じさせ、かつ「いつでも身近にある存在に」との思いで開始されました。結果、清楚なデザインを纏った "PORTRAM" は、変化しようとする富山の動くアイコンとして市民に親しまれています。

　地域の再生を情緒面でも担うデザインの役割は「モノとコト」を総合的に考えなければならないことを示唆しています。

第 4 章

デザイン
マネジメント

026 デザインマネジメントの概要

デザイナーは社会や市場の変化、生活者ニーズの多様化などに対応した商品開発に貢献してきた。プロダクトデザインの考え方や手法はモノづくりだけでなくコトづくりや事業運営に活用され、デザインマネジメントは企業だけでなくNPOや行政でも有益なものとなった。

1. デザインマネジメントとは

「デザインと経営は不可分、ビジネスにデザインの力を効率的に活かす」というデザインマネジメントの考え方は1970年代にその基本理論が提唱され、今日ではデザインの創造性をいかに有効に活用していくか、組織経営に活かすための仕組みと推進が重要課題となった。

デザインマネジメントには、デザインプロセスの実行・管理やデザイン戦略の立案・実行のような「デザインプロジェクトのマネジメント」だけでなく、デザイン人材の育成や管理、組織の構築、創造性を高めるデザイン環境の整備、デザインを経営に活かすための立案・実行のような「マネジメントシステムへのデザイン」が欠かせない。

デザインは、その基本となるユーザー視点や生活者感覚、価値観や好み、世の中の趨勢などを把握しつつ、企画や開発、製造やマーケティング部門とのコミュニケーションのツールとなり、競争力のある、他との差別化のための役割を担う。デザインマネジメントは、組織の持つ経営資源（人・物・金・情報）を活かして、商品開発・サービス企画・市場創造・ブランド構築・事業戦略など、事業展開に有効な価値を生む活動である。

2. デザインマネジメントの3階層

組織経営するうえでデザインが関わる内容は、トップが判断すべき戦略・作戦的なものから開発やデザイン部門で決定する具体的な事項まで、通常3階層に整理される。それぞれに、どのようなデザイン業務があるか、担当デザイナーを誰にするか、そのデザインを判断する責任者は誰か、役割と責任を明確にする必要がある。

①戦略・作戦レベル

会社の目的である戦略を実現するための開発プロジェクト（作戦）やコーポレートアイデンティティ（CI）の導入、ブランド導入など会社全体に関するデザインで、経営トップが判断する事案。

②戦術レベル

戦略プロジェクトを成功させるためにデザイン部門の設置や管理・運営、部門横断型の商品開発やブランドデザイン、展示会の開催など、事業担当役員、デザイン担当役員が判断する事案。

③実務レベル

戦術を実行するためのデザインプロジェクトの管理・運営、デザイン開発、情報提供、資材調達、人材開発、労務管理、組織運営などの現場業務。デザイン担当役員、デザイン部長が判断する事案。

戦略・作戦と戦術

どちらも軍事用語からビジネス用語に転用されたものである。戦略（Strategy）とは「目的を達成するための方針や活動」を意味し、作戦（Operation）とは「戦略を実現するための複数のプロジェクト」を、戦術（Tactics）とは「作戦を成功させるための実行計画」のこと。

実務レベル（開発・支援レベル）

戦略・作戦や戦術と同様に軍事用語である「兵站（Logistics：実行計画を実施するため最も重要な後方支援活動）」を、デザインマネジメントにおけるデザイン開発やプロジェクト支援を行う（Develop、Practice、Operate）業務とみなし「実務レベル」と表現した。

3. デザインマネジメントの推進

デザイン思考（第2章017参照）が提唱されて久しいが、デザインの手法はプロダクトやサービスの開発だけでなく、イベント計画や管理システムの構築、市場創造や研究企画での活用など、多様な分野でのイノベーション（第5章035参照）に有効な手法として期待されている。

2018年、経済産業省と特許庁はデザインを経営資源として捉え、活用を促す「デザイン経営」という手法を提唱した。そのポイントは「ブランド力向上」と「イノベーション力向上」により企業競争力をつけることで、そのためには「経営チームにデザイン責任者がいること」と「戦略構築からデザインチームが関与していること」が重要だという。その解説では、デザインへの投資が「企業の成長に効果が高い」と海外での調査を提示し、具体的な事例も挙げてデザインマネジメントの普及推進を図っている。

〉デザインマネジメントピラミッド

1	組織体の目的を達成するための目標や方針、活動を定め、実現するための重要なプロジェクト決める。事業全体への影響が大きく投資予算も多額となる。	**戦略・作戦レベル** 代表取締役、 経営会議の判断を要する
2	戦略プロジェクト（作戦）をどのように進めるか、市場動向や技術トレンドなどから実行計画を決める。顧客・商材・体制・宣伝など現場をリードする役目。	**戦術レベル** 事業担当役員、 事業部長クラスの判断を要する
3	実行計画（戦術）を実行するための実務（デザイン開発やプロジェクト支援）を担当する業務。メンバーや体制、労務や環境、アウトプットや品質の管理。	**実務レベル** デザイン担当役員、 デザイン部門長の判断を要する

〉「デザイン経営」宣言

https://www.meti.go.jp/press/2018/05/20180523002/20180523002-1.pdf

技術とビジネスに通じたデザイン人材の必要性を示していることが背景にあり、内外の事例を検証することでより鮮明になった。
デザイン経営においては事業課題を解決する能力を持つデザイン責任者が経営チームに必要で、そのデザイン責任者は事業戦略構築の最上流から関与するべきだという。

コーポレートアイデンティティ（CI：Corporate Identity）

企業の持つ理念や事業内容、特徴や行動指針のこと。企業活動の内外関係者と共有して、信頼性を高め他社との差別化を図る。理念や行動指針に定められた声明は、CIをわかりやすく親しみやすく伝えるためにマークやロゴとともにルール化され、情報発信に使われる。

デザイン担当役員（CDO：Chief Design Officer）

最高デザイン責任者で経営会議メンバー。主に商品デザイン、ブランドマネジメント、広告コミュニケーション、スペースデザインなど、会社におけるデザインの最終判断に携わる。日産自動車がデザイン担当常務を任命して再興に取り組んだことがきっかけで他社に広まった。

027 プロジェクトマネジメント

プロジェクトとは「目的達成の活動」であり、目標と終わりが明確なものをいう。プロジェクトマネジメントは目標とする成果物を得るために、制約条件である経営資源や時間に配慮し、各種の管理ツールを活用してプロジェクトを遂行し、目標を達成することである。

1. プロジェクトとは

デザイン開発の業務は1人だけで取り組むことも少なくないが、商品開発の場合にはほとんどがチームを組み、それぞれの役割や運営ルールを定めてプロセスを遂行する。プロジェクトとは、アメリカの非営利団体PMIは「目的達成に向けて実施する、独自のプロダクト、サービス、所産を創造するための有期性業務」と定義している。

独自の所産とは「他の影響を受けずに生み出されるもの、特有の成果、独自のアウトプット」のことで、有期性とは「始まりと終わりが明確である」ものを指す。プロジェクトは、1人～数人で週～月単位の小規模なものから、数十～数百人が数年がかりで実施する大規模なものまで様々であるが、関係する人数や期間、予算の多少ではなく、「独自性」と「有期性」がポイントとなる。

以下にプロジェクトに関する特徴を挙げる。
①明確に定義されたゴールと目標がある
②永続的でない一時的な組織を組む
③目的達成のための経営資源が与えられる
④いくつかの工程から成り立つ
⑤予期できない事態が発生することがある
⑥後工程ほど変更・修正の困難度が増す

2. プロジェクトマネジメントとは

目的達成のためプロジェクトを始める際には、ゴール（到達点）と目標、スコープ（範囲）を明確にしなくてはならない。事業目的を確認したうえで、具体的な商品開発の達成目標と対象範囲、すなわち何をデザインするか、デザイン対象や関わる業務はどこまでか、その規模と予算を明確にする。

プロジェクトの成功とは、目標とする要求仕様と品質を満足し予算と納期を守って成果物を創出することであり、従来から管理目標とされているQCDの達成である。PMIでは、この目標達成のための管理ノウハウや各種の手法を体系化したガイドブック（PMBOK）を発表しており、今では世界の標準として活用されている。中でも重要なのは「スコープ」における取り組みで、目標となる成果物を創出するのに必要な作業を過不足なく実行できるようにするためのプロセスであり、管理ツールを活用して目標となるQCDを満足することにつなげる。

近年は商品企画の段階からデザイナーが参画するケースが増え、マーケティング部門やエンジニアリング部門との連携が欠かせない。このようなデザイン開発においては、投入できる経営資源を確保し他部門との役割分担を明確にして、プロジェクトのゴールと目標、スコープの設定が重要である。

PMI (Project Management Institute)

アメリカに本部のある非営利団体。PMBOKの発行、改訂、普及啓発やPMP（Project Management Professional）という国際資格の認定・交流を行う。世界各国に支部が設けられ、日本支部（PMIJ）は1998年に発足した。

QCD (品質：Quality、コスト：Cost、納期：Delivery)

製造業の生産管理において重視する内容であったが、現在では様々な事業や業務にも当てはまる視点として利用されている。QCDには優先順位があり、品質第一、コスト、納期となり、どれか1つが欠けても成立しない。

3. プロジェクトマネジメントのプロセス

プロジェクトの実行にあたってPMBOKは、プロジェクトマネジメントを5つのプロセスグループとQCDを含む10の管理に関する知識エリアをマトリックスに整理し、それぞれにプロジェクト管理に関する知識・ノウハウが対応している。「立ち上げ」から「終結」まで各プロセスでどのような手法やツールを使えばよいか、WBS、ガントチャートなどを使用することで、着実な運営が可能となる。

プロジェクトの遂行にあたってはプロセス全体を大きくいくつかのフェーズに分け、それぞれに管理のポイントを置く。その進捗評価はあらかじめ設定した作業の達成水準（マイルストーン）と成果を対比させ、QCDなどについて評価会を実施し、ギャップのある場合はそれを埋める対策を検討する。

実際にプロジェクトを進めていくと、予測できない環境変化や計画通りことが運ばない事態が発生する。通常はデザインレビュー（第9章074参照）で対策を提案し、次フェーズの計画に盛り込まれ実行に移される。このようにプロジェクトマネジメントでは、フェーズごとに計画を策定し、計画通りに実行できたのかを評価して、成果物の完成に向けてPDCAサイクル（第4章033参照）をまわし、ゴールへ向かう。

❯ PMBOK (Project Management Body of Knowledge) の概要

5つのプロセス群と10の知識エリアにはプロセス毎に確認すべき項目が明示され、マネージャーはプロジェクトに必要な項目を「インプット」上で選択する。その項目にはどのような手法があるかが「ツールと技法」に記述されていて、プロジェクトの内容に応じて分析や検討を行い、「アウトプット」の記述書にまとめる。
知識集として1つのプロジェクトのマネジメントを把握するものであり、実務においては適切な管理ツールを使いこなす技量が必要である。

❯ デザインプロジェクトにおける管理ツールの例

以下の代表的なツールの他に、PERT図やTRM、マインドマップやカレンダー、ウォーターフォールなど10種類以上ある。それぞれ目的に応じて適切なツールを使い分ける必要がある。

WBS (Work Breakdown Structure)

レベル1		レベル2		レベル3	
000	プロジェクト設定	010	プロジェクトチーム編成	011	プロジェクトメンバー選定
				012	ステアリング編成
		020	プロジェクト要件定義	021	ゴール明確化・共有化
				022	プロジェクトスコープ設定
100	コンセプトトーク	110	マーケティング調査	111	顧客調査
				112	競合調査
		120	アイデアジェネレーション	221	ブレスト
				222	アナロジー実施

必要なすべての作業を洗い出し、詳細のタスクに分解して階層化。誰がいつまでに完了するか明示する手法。

ガントチャート (Gantt Chart)

作業項目別に時間軸に沿って計画を示し、実績を上書きすることである時点での進捗が把握できる。

ゴールと目標（数値目標と状態目標）

ゴールは達成すればプロジェクトが完了する条件であり、目標は達成レベルを示すモノサシ。プロジェクトでは最初にゴール設定（ビジョンの具現化）を行い、取り組みやすくするため定量化できる「数値目標」と、定性的な「状態目標」に表す。

スコープ（プロジェクトの範囲）

プロジェクトの成果物および創出するための作業のすべてで、計画・開発・会議・報告書などマネジメント作業も含み、プロジェクト完成までの作業量の規模がわかる。そのためにはWBSなど管理ツールが有効である。

028 予算管理（バジェットマネジメント）

デザイン部門では経費予算の設定方法とその実績管理もさることながら、デザイン品質の確保に向けた予算の設定と管理が重要である。デザイン業務の拡大と専門深化にともない、専門的なノウハウを持った人材や情報の不足に対する予算の設定と管理が課題である。

1. 予算管理とは

組織が事業の継続的な維持・発展を目指して活動するには原資が必要となる。そのために収入や支出、収益目標などの具体的な数値目標を立案し、達成していくための計画が予算である。それを実現するためのシステムや運営のことを「予算管理」と言い、その役割は以下の3つに集約される。

①計画機能

事業目的に対し目標とやり方を決め、そのための予算を決める（確保する）こと。開発全体の予算のうちで、デザイン業務にどれだけお金をかけるかを決める。

②調整機能

決められた予算で目標をどのように達成するかを検討すること。目的に合わせて各業務の目標達成に最も効果的なお金の使い方を決める。

③統制機能

「統制」とは、目標と活動結果を対比させ、ギャップがあれば埋める修正行動をとらせること。実際は予算の執行実績を把握し、過不足がある場合には修正の指示（予実管理）や他業務の予算と調整をする。

2. デザイン部門の予算管理

予算の設定には全体予算にもとづいて部門予算を割り振る「トップダウン型」と、現場が業務内容から工数や委託費、管理費用を予測して集計する「ボトムアップ型」がある。全体の予算計画の中で配分されるトップダウン型はどうしても「押しつけられた感」が残るため、予算設定の際はデザイン部門のメンバーも参加してボトムアップ予算との調整を行い、納得して予算の運営管理ができるような動機づけが重要である。

デザイン部門で計画・管理するのは主に目標達成に向けた業務予測と経費予算である。開発目的に適合するデザインを生み出す業務プロセスや作業量、実施にともなう委託費（外注費）など経費予算の調整に力点が置かれる。

予算管理の目的は「目標としたデザインを完成すること」であって、「計画された予算を使い切ること」ではない。予算の統制においては、優れたアウトプットに必要な予算の再配分や、追加申請含めた予算管理が求められる。

3. デザイン予算の費目

デザインにおける予算費目は、直接費と間接費もしくは固定費と変動費に大別される。両者は発生する経費のまとめ方の違いであるが、自律的に管理すべきは直接費または変動費である。従来からデザイン業務は人件費の割合が大きいため、管理費目は主に作業工数に関わるものであり、近年はデザイン環境の変化から予算の対象や管理の質が変わってきている。

業務予測と経費予算

業務予測ではワーク内容別に遂行に必要な工数（人工＝人日、人月で計算する）で見積もられ、工数に単価を掛けたものを集計して予算のベースとする。経費予算の主なものは外注費で、委託内容別に見積もりをとり、要求レベルと金額、納期を見比べて予算を組む。

直接費と間接費

直接費とは業務の完成度を上げるのに深く関わる人件費、材料費や、派遣・委託費、調査費など外注費を含む。間接費は業務活動全体に関わる費用で、家賃・光熱費・リース料、減価償却費、本部管理費などである。

①デザイン業務の拡大

コンセプト作成（第7章）やユーザビリティテストなど従来のデザイン業務以外の仕事が増え、外部の専門家に委託する費用が増加している。

②業務のICT進化対応

ICT技術の進化により初期段階から精緻なデータを扱うことが増えた。ラピッドプロトタイピング（第12章102参照）など新技術への対応が不可欠である。

③管理費用の増加

業務の拡大、ICTの進化にともない、外部委託や新技術への対応業務が必要となった。新たな委託業務の費用が発生するだけでなく、新技術に対する評価などの管理工数が増えている。

4. デザイン委託（外注）の予算管理

デザイン業務を外部へ委託（外注）する場合、発注側だけでなく受注側（受託側）でも予算設定と管理が必要である。

発注側では、①外注予算の設定、②見積もりに対する査定、③検収は欠かせないものであり、受注側においても、①費用の見積もり、②作業工数と工程管理がおろそかになると収支に大きな影響を及ぼす。

デザイン委託の予算管理に必要な項目を工程順に図解したので参照されたい。

＞ デザイン委託のプロセス

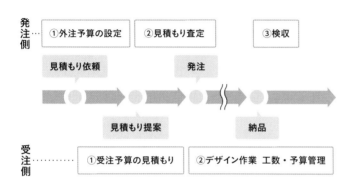

・発注側
① 外注予算（委託費）の設定
　目標とするアウトプット業務に対しQCDのバランスを考え、適切な予算を組む
② 見積もりに対する査定
　見積もりの妥当性に対する検証作業で、業務費用や経費とノウハウ料などを査定。必要により再見積もりや調整を行う
③ 検収
　納品された情報や成果物とその費用が、依頼内容や見積もり額に相当しているかを確認する

・受注側
① 費用（受託費）見積もり
　デザインに関する業務委託の相場は曖昧で、正当な対価を論理的に説明することが重要である
② デザイン作業と内部管理
　一般にデザイン専業であり企業規模が小さく、業務工数が収益に直結するため細かい管理が大事である

＞ 受託見積もりの事例

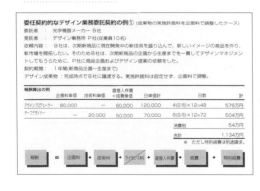

JIDA出版「契約と報酬ガイドライン」には、契約形態別の見積書や契約書雛形、機密保持・知財権に関する基本的な考え方が明示されている。

固定費と変動費

固定費とは売上高や操業度と関係なく一定に発生する費用で、人件費や家賃・減価償却費などが代表的。変動費とは売上高や操業度により増減する材料費や派遣・アルバイトを含む外注費などの費用があたる。

検収

納入されたデザインが発注した仕様どおりなのか「検査して、収める」こと。問題のないことが確認されるか、修正作業の完了した時点で納入支払いの対象となる。検収完了後に問題が見つかっても発注側のミスと見なされ、有償による修正とするのが一般的である。

029 組織マネジメント

商品開発では、機能別に役割を担った専門職能がプロジェクトを組み、共通の目標を達成するために協力して業務を遂行する。プロダクトデザインの組織と、それらが参画する開発プロジェクトの基本的な体制、および問題解決に適した創造的な組織について紹介する。

1. プロダクトデザインの組織

プロダクトデザインの組織は、インハウスデザイン（第3章019参照）と、デザイン業務を委託されるフリーランスデザイン（独立事務所）に大別される。

インハウスデザイン部門は家電品や車、医療機器や日用雑貨などのデザイン開発や営業支援をするために、開発・設計や営業部門と情報を共有し効率的に業務が進められるよう事業別に配置される。一方、複数の製品群を展開している企業では、デザインアイデンティティやデザイナーの共属意識を持たせるため、事業部から独立したデザインセンターを組織化する。グローバルにビジネス展開をする企業では、市場に適合したデザインを開発するための拠点を海外にも設け、総勢1000名を超える例も珍しくはない。

フリーランスデザイン事務所は、社内にデザイン部門がない企業や、あっても外部へ依頼する必要がある場合に業務を受託する。デザインの開発だけでなく、戦略・企画やユーザー調査など商品開発に関わる多様な業務やいろいろな業種、行政機関からの仕事ができることもフリーランスデザインのメリットと言える。デザイナーだけでなく心理学者やマーケッターなどを抱えて、事業コンサルタントを請け負うような大きな組織から、特徴あるデザインで作家を目指す人まで、事業規模や得意分野、手法や環境もさまざまである。

2. 機能別組織と課題解決型の開発体制

開発、製造、営業、経理など業務内容別に編成した機能別組織（縦割り組織、職能別組織とも呼ばれる）は、事業部制組織やマトリックス組織などの基本となる組織構造である。デザイン部門も、企画デザイン、デザイン設計、ビジュアル制作、デザイン管理など機能別だけでなく、クライアント別、商品別に、第1デザイン室、第2デザイン室などと組織化することがある。

商品の開発は、一般的には戦略・企画・開発・製造・販売というプロセスを経て行われ、プロダクトデザインは企画・開発プロセスで関わることが多い。現場では質の向上とスピードアップが求められ、開発体制は縦割り職別の「ウォーターフォール型（バトンリレー式）」に代わり「クロスファンクション型（クロスファンクション式）」が、課題解決に適したものとして組織化される。クロスファンクション型はプロジェクト活動として目標達成により解散するが、その良さを恒常的な活動にしたものが「マトリックス型」である。

近年では創造的な発想を重視するチームづくりに、企業の壁や業種の枠を超えた「コラボレーション型」や「オープンイノベーション型」（第2章017参照）も見られる。解決すべき課題に向け、創造性の発揮しやすい体制を活用して、商品やサービスの開発を展開する必要がある。

デザインコンサルタント

コンサルタントは、顧客の現状を分析して、関連データや多くの事例から最適な方法をアドバイス・指導する。デザインコンサルタントは、実際にデザインや新商品・サービスを開発して、顧客を成功に導く。最近では経営コンサルタントがデザイン事務所を買収する例もある。

アウトソーシング

経営資源のうち一部を外部へ委託することを「アウトソーシング」といい、ここではデザイン開発や制作、プロトタイプ制作やエンジニアリング試作、ユーザー情報の収集やユーザビリティテストなど、業務の効率化や専門性補完が目的。対義語はインソーシング。

3. デザイン組織に必要な人材

モノからコトへ、プロダクトからサービスへと言われて久しい。製品の機能や性能・品質が良くなり、組み込まれたソフトウェアやインターネットで提供されるサービスはますます複雑になっている。プロダクトデザインがシステム開発にも関わるようになって、多様なユーザーが利用する多くのサービスに対してのデザインが必要になり、従来のデザイン開発を中心にした業務では良いサービスデザインを構築することが難しくなった。

プロダクトデザインは、戦略・企画プロセスから営業フォローまでのすべてのプロセスに関与して、人と関わる活動を再構築することで高い成果が望める。デザイン組織はこの目標に向けて、プロダクトデザイナーに加えてUIデザイナー、UXリサーチャー、マネージャー、ディレクター、デザイン担当役員まで厚みのある人材の編成と育成が必要である。デザイン組織に必要な役割とそれに必要な能力のポイントは次節を参照されたい。

＞代表的な開発体制

ウォーターフォール型の開発体制
例えばソフトウェア開発体制で、基本計画→基本設計→プログラム設計→プログラミング→テストという工程順に伝言ゲームのような「前の工程に戻らない」開発体制のこと（下流からは戻らない水の例）。仕様変更や問題が見つかった場合の対応が難しく、その解決のために改善が繰り返されている。

クロスファンクション型の開発体制
縦割り機能別に編制された企業組織のなかで、社内横断的なチームが全社的な視点でプロジェクト活動を行うこと。特定のテーマに対して関連する異種専門職が共同作業を行い、迅速な成果を出すのに効果的であるとされる。

マトリックス型の開発体制
縦割りの組織では達成できない課題や目標を実現するため複数の組織を縦横で掛け合わせ、夫々の指揮命令により機能させること。商品別と職能別のほか事業別と部門別などの組み合わせがある。職能組織のもつ専門性の向上や蓄積とプロジェクトが要求するスキルや役割分担が可能になる。

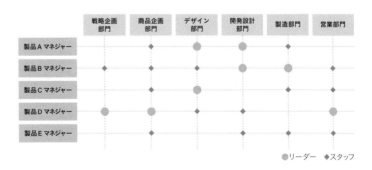

事業部制組織

複数の事業を展開する企業では、提供する製品やサービスごと（家電事業部、通信事業部など）に必要となる企画・開発・製造・販売などの機能を備え、事業の成果に対する責任の所在を明確にした組織。製品別だけでなく、地域別や顧客別などにも応用されている。

コラボレーション型

「協働制作」「共同研究」のことで、人や団体が協力して課題に取り組む体制。ここでは、部門を越えてコラボレーションすることで新しい発想の商品やサービスを生み出すのに効果的な体制のことを指す。協業や合作、共演などにも使われる。

人材マネジメント

プロダクトデザイナーとしてのキャリア形成をどのようにしていくか、その目標を明確にして、評価の基準、クリアできるよう具体的なステップを示して、モチベーションの維持と高い成果を得られるよう管理することである。

1. デザイン開発体制と人材マネジメント

デザイン開発のプロジェクトはチームで行われることが多く、シニアデザイナーやマネージャーが渉外とQCD管理の責任をもち、デザイナーとスタッフは実務を担当する。小さなデザイン開発でもマネージャーとデザイナーの2名がチームとして担当するのが望ましく、規模の大きな商品開発プロジェクトでは、企画部門をはじめ、設計、製造、営業など部門をまたぎ、数十名から百名規模になることも珍しくない。

人材マネジメントとは、デザイン開発業務におけるスキルや知識を体系化し、デザイン組織が必要とする能力を伸ばし、キャリア形成を組織的に行うことである。管理者はデザイナーとその目標を共有して評価基準を明確にし、クリアできるよう具体的なステップを示して、モチベーションの維持と高い成果を得られるよう管理するのが望ましい。

2. キャリア形成と評価の考え方

デザイナーというと「感性豊かな職人気質の人たち」と思われがちだが、理想のデザインを実現したいタイプばかりでなく、チームでのモノづくりで成果を出す人や、顧客満足度を上げて事業への貢献度に価値を感じる人もいる。それぞれの個性や価値観、能力や経験をもとに、デザインの管理者を目指すだけでなく、企画やマーケティング分野で活躍する人も少なくない。中には自分のアイデアやスキル、人間関係を活かして、起業や独立する夢を叶えたい人もいる。

プロダクトデザイナーの表現力や創造力は天性のものもあるが、多くは訓練と知識や経験から生み出されたものであり、従来はその「仕事ぶり」と「業務の成果」が主観的に評価されていた。最近では「アウトプットの貢献度」や「マネジメントスキル」に対する評価の必要性も高まり、「成果やアウトプットの評価」と「職能レベルや役割に対する評価」をバランスよく見ていく方法が効果的と言われる。

3. プロダクトデザイナーは国が定める専門職

プロダクトデザイナーは、家電品・自動車・IT機器・住宅建材・日用雑貨・機械工具・ソフトウェアや関連サービスなどの商品開発や運用設計に携わっており、その高度な職務能力は、医師や弁護士、建築士や技術士などと同様に国から認められた専門職である。

従来、専門職として公的に認められるには国家資格が必要であったが、近年ではデザイナーも「高度な専門知識や実務経験を有する者」として厚生労働大臣が定める基準が示されている（労働基準法第14条、第一項第一号）。「特許の発明者や登録意匠の創作者」「新商品もしくは新技術の研究開発や工業製品の新たなデザイン考案の業務に従事する人」が専門職としてのデザ

国が定める専門職（法律で定められた高度な専門職）

①博士の学位 ②医師、弁護士、一級建築士、技術士など ③システムアナリストなど ④特許の発明者や登録意匠の創作者など ⑤一定の学歴と実務経験者で年収が1075万円以上の者 ⑥国等より知識・技術などが優れたと認定された者など。

建築士

建築物の質の向上・維持に寄与するため、建築士法により認められている国家資格。国土交通大臣の免許を受ける一級建築士と都道府県知事の免許を受ける二級建築士および木造建築士があり、建築物の設計、工事監理、手続き業務などを行う技術者のこと。

イナーであり、認定基準に見合う高度な知識・技術、経験を有することが求められる。

4. 産業デザイン分野のスキルスタンダード

東京都と日本デザイン振興会は、産業界・企業・個人・教育機関の間で共通の基準が欠かせないとして、プロダクトデザインに関わる人材に必要なスキル・知識とそのレベルを体系化した「ものさし」を策定している（2010年度）。それはデザイナーの「職務能力レベルやキャリア形成のための要素」を定めたもので、次の3つのパートから成り、デザイナーの仕事を深く理解でき

るだけでなく、キャリアシート作成にも有効である。

①スキル基準
デザイン業務に必要な能力を「計画・設計・展開・管理・教養」に分けて指標化し、レベル設定したもの。

②キャリア基準
基礎的なレベルからマネージャーやディレクターの5段階目、統括部長やCDOの6段階目まであり、現在のポジションやキャリアパスを想定できる。

③業務基準
「商品企画・スタイリング・設計生産・販促」など、仕事を遂行するのに必要な業務が明らかにされている。

> **スキル基準レベルとキャリアパス**

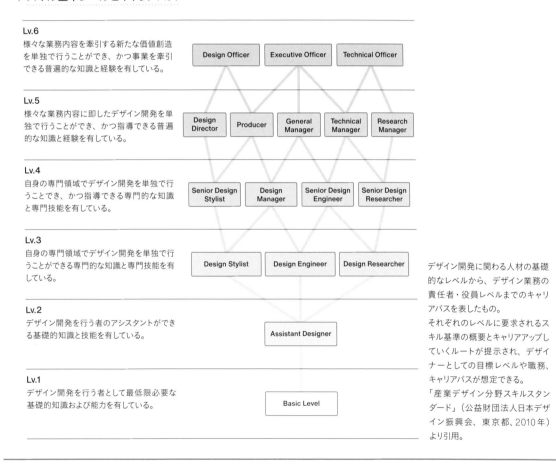

Lv.6
様々な業務内容を牽引する新たな価値創造を単独で行うことができ、かつ事業を牽引できる普遍的な知識と経験を有している。

Design Officer　Executive Officer　Technical Officer

Lv.5
様々な業務内容に即したデザイン開発を単独で行うことができ、かつ指導できる普遍的な知識と経験を有している。

Design Director　Producer　General Manager　Technical Manager　Research Manager

Lv.4
自身の専門領域でデザイン開発を単独で行うことでき、かつ指導できる専門的な知識と専門技能を有している。

Senior Design Stylist　Design Manager　Senior Design Engineer　Senior Design Researcher

Lv.3
自身の専門領域でデザイン開発を単独で行うことができる専門的な知識と専門技能を有している。

Design Stylist　Design Engineer　Design Researcher

Lv.2
デザイン開発を行う者のアシスタントができる基礎的知識と技能を有している。

Assistant Designer

Lv.1
デザイン開発を行う者として最低限必要な基礎的知識および能力を有している。

Basic Level

デザイン開発に関わる人材の基礎的なレベルから、デザイン業務の責任者・役員レベルまでのキャリアパスを表したもの。
それぞれのレベルに要求されるスキル基準の概要とキャリアアップしていくルートが提示され、デザイナーとしての目標レベルや職務、キャリアパスが想定できる。
「産業デザイン分野スキルスタンダード」（公益財団法人日本デザイン振興会、東京都、2010年）より引用。

技術士
技術士法によって認められている国家資格。機械・建設・農業・情報など21の技術部門があり、高度な専門知識と経験を必要とする事項について調査や指導を行う。文部科学省には約8万人の登録があり、7割は企業に所属し、その他は自治体かフリーのコンサルタント。

起業と独立
起業とは「今までに実行していない新たな業務で収入を得られるようにすること」で、新事業への進出をいう。独立は「被雇用者（雇われの身）としての立場を離れ、自己の裁量で事業経営すること」で、フリーランスとして事業の主宰者になること。

031 ブランドマネジメント

企業の「資産」であるブランドを育てあげ、競争優位と顧客の信頼を築くためには、ブランドマネジメントが必要である。新しいブランドを構築することや成熟老舗ブランドを活性化するための効果的・効率的な戦略性が求められる。

第4章　デザインマネジメント

1. ブランドマネジメントとは

「ブランド」というと、有名なバックや高級な服、宝飾品などが思い浮かぶ。しかし、身近なスマホや車、コーヒーショップや衣料・家具の専門店などの商品や企業本体もブランドである。市場に多様な商品が提供されるようになると、それらを機能価値で判断することが難しくなり、つくり手の思いや歴史、品質を保つ工夫、関連する情報（老舗、ブログ、口コミ）など、背景にある情報で選択される時代となった。

ブランドとは、商品やサービスの機能とそれに関連する情報にもとづき、消費者や一般市民が抱く印象や信頼であり、他社との差別化につながる経営資源の1つといえる（ブランド資産）。このブランド価値を確立・維持・増大させることがブランドマネジメントであり、歴史やストーリー、品質などの信頼につながる情報、ロゴマークやスローガンなどブランド構成要素を意図的に「開発・育成・管理」する取り組みが重要となる。

2. ブランドの役割と機能

そもそもブランド (Brand) は、カウボーイが自分の牛に所有権を示すために焼印 (Burned) を押したことに由来する。もとは所有権の印であったものが出所表示の役割となり、大量消費の時代に品質保証を表すものに変わっていった。さらに、消費者にとっても商品

を識別するための目印、他の商品との差別化のシンボルとなり、製造のこだわり、店装や接客の仕方、アフターサービスなどの情報伝達も担い、期待や安心、夢や憧れ、好感や崇拝といった感情的、非合理的なものを含めたものになった。

このように、ブランドの役割には企業側からのものと消費者側から見たものがあり、その両者の結びつきを強めることが大事である。企業から見たブランドの果たす機能は以下に要約される。
①他者との違いを明確にする「出所表示機能」
②販売リスクの低減に役立つ「品質保証機能」
③広告宣伝機能とも言われる「情報伝達機能」

3. ブランドの構造とアイデンティティ

ブランド構築に際しては、ブランドの分類と階層構造が戦略的に構築されていることが価値を生む。たとえば、保守的・伝統的なイメージのブランドと革新的なものを混在させると、ブランドイメージの不統一や混乱から安心感や信頼性を感じられなくなり、全体のイメージ低下につながる。ブランド機能がうまく発揮されるように構築することにより、ブランドアイデンティティを確立することができる。

ブランドが確立されると、そのブランドネームを用いて、他社との差別化と市場での占有率アップを目指す。「ライン拡張」や「カテゴリー拡張」といわれる方法

KEYWORD

ブランド資産（ブランドエクイティ）

商標権やのれん代など、ブランドを企業の「見えない資産」「バランスシートに現れない資産（オフバランス資産）」とみなして管理するのが「ブランドエクイティ概念」であり、企業価値・株主価値の最大化、それによる企業買収防衛策にもなる。

ブランドアイデンティティ

ブランドのビジョン（顧客にどう思われたいか）を明確にして、ブランドの最少単位である構成要素（ロゴやキャッチコピー、カラー、パッケージ）にまで一貫したイメージで顧客が認識できるよう働きかけること。

で、確立したブランドを活用するのが育成期である。一方、定着したブランドも他社の追いあげやマンネリ化から、時間とともに市場での価値が落ちていく。新鮮な情報の提供や地道な固定客づくり、顧客情報の活用などにより、ブランドの維持と展開を継続的に続ける必要がある。

4. ブランドの法的保護

ブランドは「印象や信頼という無形の財産」のため直接的に保護することはできないが、その構成要素となるロゴ、マーク、キャラクターやジングルなどは、「商品やサービスを認識するための目印」として商標登録（第4章032参照）することで独占的に使用できる。

また競合関係にある場合、類似のマークやデザインの使用により営業に支障が起きたときや、よく知られた商品の表示と同一または類似の使用行為は、不正競争防止法（同上）で排除することも可能だ。

そのほか、「香り」や「味」「タッチ感」などもブランドを構成する要素となるが、そのままでは法的な保護制度がない。感覚的な差異を知財化する試みや自社の商材や特徴を認知してもらうよう、戦略的な広報により真似されない環境を構築する必要がある。

＞ブランドの分類と構造

分類	説明
グループブランド	企業グループ全体の統一ブランド
コーポレートブランド	各企業を表わすブランド
事業ブランド	事業単位ごとのブランド
カテゴリーブランド	製品グループや、あるサービス分野をまとめたブランド
個別商品ブランド	商品単位ごとのネーミングやブランド

＞ブランドの構成要素

構成要素	説明
ネーム	文字によって表記し、発音できる正式名称
ロゴ	ネームを特徴的な字体や色彩で表記した連結文字（ワードやマーク）と、その他の装飾的な図形・記号・色彩などのシンボルマーク
キャラクター	シンボルマークに使用される、実在または架空の人物や動物など。マークを抜け出した立体的なものもある
スローガン	販売促進的な情報や解説的な情報を伝える簡潔なフレーズ
ジングル	音楽に乗せて特に耳に残るフレーズ
パッケージ	ブランドを強く識別させるデザインの容器や包装。造形の三要素である（色・形・素材）が問われる

＞コーポレートブランドなどロゴ・マークの事例

コーポレートブランドロゴ
カテゴリーブランドロゴマーク
画像提供：キヤノン株式会社

ライン拡張とカテゴリー拡張

既に確立されているブランドネームを用いて、新たな市場セグメントをターゲットとして商品シリーズを増やしたり（ライン拡張）、異なる商品カテゴリーに参入（カテゴリー拡張）したりしてブランドを拡張すること。

ブランドマネージャー

ブランドマネジメントの責任者で、一貫したメッセージやプロモーションに取り組む。国内の老舗ブランドでは創業家の社長が担う場合が多く、独立した組織である必要はない。社内で他の業務を担当していてもブランドの「開発・育成・管理」を担当することは可能だ。

032 知財マネジメント

デザイン開発における知的な活動は様々な知的財産を生み出す。これを保護する特許権、意匠権、商標権、著作権などに関して必要な知識を持ち戦略的に活用することは、デザイナーにとって基本的なスキルの1つである。

1. 知的財産と知的財産権

知的財産とは、人の知的な労働の結果により生み出された有用なものであり、実際に見たり触れたりできる財産とは異なり、図面や文章、絵や図譜（第8章067参照）などに記述・表現された情報をいう。この知的財産を第三者が自由にコピーして販売したりビジネスに利用できるとなれば、国民の間で有用な情報を生み出す意欲が減退し、産業の発達や文化の発展に障害が生じる。そこで、このような情報の独占を認める制度が必要とされ、知的財産法が編み出された。

代表的な知的財産は、発明、意匠、商標および著作物である。それぞれ、特許権（小発明は実用新案権）、意匠権、商標権（以上をまとめて産業財産権ともいう）および著作権によって保護される。これらは有用情報を独占する権利であり、法が定める範囲においてその無断利用を禁止できる。

2. 意匠権

プロダクトデザインを保護する主要な権利が意匠権である。意匠の構成要素は形状・模様・色彩といわれ、意匠権を得るには保護を受けたいデザインを表した図面などの願書を特許庁に提出しなければならない。特許庁の審査において、そのデザインがいくつかの条件を満たしていると判断されてはじめて意匠権が発生する。

デザインが満たすべき条件の中で最も重要なものは、それが新規なものであることである。新規とは「未だかつて人類が見たことがない」という意味であり、デザイナー自らは新規と考えたとしても、結果的に既にどこかで知られたデザインと同じであれば保護は認められない。

3. 著作権

著作権は、特許庁などの機関への手続きを経ずに創作と同時に発生する。絵画や音楽、写真やコンピュータプログラム、またグラフィックデザインや建築デザインなどの一部デザインも保護の対象となる。保護されるためには、創作が学術的・芸術的に優れている必要はなく、新規性も求められない。

著作権は、複製権や翻案権などの他人に譲渡できる財産的権利と、公表権や氏名表示権などの他人に譲渡できない著作者人格権に分けられる。プロダクトデザインにおけるスケッチは著作物として財産的権利と著作者人格権は主張できるが、意匠権の対象となるプロダクトデザインが保護されるわけではない。

4. 知財の戦略的活用

プロダクトデザイナーは、自らのデザイン保護のため意匠権を中心とした産業財産権の獲得を目指すとともに、他者の権利を侵害しないよう対策を立てなくて

属地主義

知的財産権は国を単位として発生する。知的財産は、各国ごとの権利によってその国の領域内でのみ保護される。同一のデザインについて複数の国で権利を得たい場合には、それぞれの国に願書を提出しなければならない。

部分意匠

意匠法は、製品全体のデザインだけではなく、製品の部分的なデザインも保護する。たとえば、カメラ全体のデザインだけではなく、カメラのシャッターボタンやレンズまわりのデザインの違いも、部分意匠として全体意匠とは別に権利取得できる。

はならない。自らのビジネスやデザインを発展・維持させるためには、攻めの権利、守りの権利などの視点で効果的な権利取得が必要となる。その検討にあたっては、公開されている他社のデザイン情報、既存の特許権、意匠権などをもとに分析し、図表化したパテントマップの作成が有効である。

5. デザイン保護の新たな潮流

プロダクトデザインは従来1つの完成されたモノとして意匠権で保護されてきたが、製品の一部分のデザインを部分意匠として権利化することや、ロングライフ商品として多くの人たちが認めるデザインを立体商標として登録できるよう改正された。令和元年には、スマートフォン、IoTの普及によるGUI（第8章063参照）の重要性から画面デザインの保護対象が大幅に広がり、建築物の内装や外装のデザインについても意匠法の保護対象となった。

そのほか、意匠権の存続期間が出願日より25年に変更されるなど、技術の進歩と海外の動向、権利意識の変化による法律改正に注目する必要がある。

〉知的財産権の種類と特徴

権利の種類		保護対象	保護の趣旨	審 査	権利期間
産業財産権 （絶対的独占権※）	特許権	工業製品の新しい技術やしくみなどの発明や製造方法の考案	創作の奨励	有り	出願から 最長25年
	実用新案権	物品の形状や工夫など考案を保護、製造方法は対象外	創作の奨励	無し	出願から 最長10年
	意匠権	物品の形状・模様・色彩、建築物の形状、画像のデザインで美感を想起させるもの	創作の奨励	有り	出願から 最長25年
	商標権	他と区別するための識別標識で、商品などの名前やマーク、記号、立体形状	信用の維持	有り	登録10年 更新あり
著作権 （相対的独占権※）	著作財産権※	文学・学術・美術・写真・映画・音楽などの精神的な作品（著作物）の権利	創作の奨励	無し	創作から 死後70年
	著作者人格権	公表・氏名表示・同一性保護など著作者だけが持つ権利、譲渡不可	創作の奨励	無し	創作から 死後70年
	著作隣接権	実演者やCD制作者、放送事業者など、著作物を流通させる人が持つ権利	公正な分配	無し	創作から 死後70年
その他	不正競争防止法	商号の類似や形態の模写、ノウハウや顧客リストなどの営業機密	公正な取引	無し	無し
	育成者権 回路配置利用権	「植物の新品種」の育成者の権利 「半導体回路」の発明者の権利	創作の奨励	有り	登録25年 登録10年

※ 絶対的独占権とは、客観的内容を同じくするものに対して排他的に支配できること。育成者権も含まれる。
※ 相対的独占権とは、他人が独自に創作したものには自分の権利が及ばないこと。不正競争防止法と回路配置利用権が含まれる。
※ 著作財産権とは、出版・複製・上映・演奏・展示・翻訳などの財産的権利のことで譲渡できる。俗にいう印税、ロイヤリティはその使用料を指す。
※ 参照：https://www.jpo.go.jp/system/patent/gaiyo/seidogaiyo/chizai02.html

画面デザインと画像の保護

従来はプロダクトと一体となった画面は物品の部分意匠として保護されてきたが、IoTの拡がりやWebアプリの普及するなか機器の操作に関わる画像（ネット配信も含む）が意匠権の保護対象と改正された。ただし、端末の壁紙やゲームコンテンツ画像は保護対象ではない。

立体商標でプロダクトデザインを保護

商標権とはネームやロゴ、パッケージなどブランドの構成要素を保護する権利である。当初は平面的なものであったが、立体的なキャラクターもブランドを構成するものとして保護の対象となり、誰が見ても判別のつくプロダクトもブランド価値があると商標登録ができる。

033 品質マネジメント

デザインにおける品質マネジメント（QM：Quality Management）は、組織全体で取り組む総合的品質管理活動（TQM：Total Quality Management）の1つであり、商品開発における企画品質・設計品質の管理と顧客側の利用品質・魅力品質の管理が重要である。

1. デザイン品質と品質マネジメント（QM）

　プロダクトおよびサービスの品質とは「顧客が求める要求への満足度のこと」であり、「機能や性能だけでなく顧客によって認識された価値及び便益も含んだもの」と定義されている（JIS Q 9000）。例えば「食事の品質」について考えてみると、顧客はまず「安全性」や「美味しさ」を挙げるだろうが、「風味」や「見た目」も無視することのできない重要な項目である。さらに最近では「低カロリー」や「お店の立地や雰囲気」「接客の仕方」「アレルギー対応」など、顧客それぞれの知識や体験により要求も多様になり、要求品質を一元的に定義することが難しくなった。

　品質が「顧客や評価者により内容が異なる」ものであり「社会の趨勢、時代により要求事項が変化する」なかで、「QMの主眼は、顧客の要求事項を満たすこと及び顧客の期待を超える努力をすることにある」と広い意味で解説されている（同上）。

　高品質なデザインを実現するためには、経営層のデザインに対する深い理解と、他部門（商品企画、開発、営業など）との連携が不可欠となる。TQMは企業活動の共通語であり、デザイン活動へのQM導入は企業全体のデザイン品質向上とブランドイメージ向上につながり、国際競争力のある魅力的商品づくりを継続的に実現する企業として有効な施策である。

2. PDCAのサイクルを回す

　品質マネジメントの基本的な手法はPDCAのサイクルで、計画（Plan）、実施（Do）、評価（Check）、是正処置（Act）の頭文字からなる。最後のActではCheckの結果から、未達成の場合は当初のPlan内容の継続・修正を判断し、達成の場合は次の工程へ進む。このプロセスを繰り返すことによって、品質の維持と向上および継続的な改善を推進する。改善を効果的に進めるための手法に、「QC7つ道具」「新QC7つ道具」などがある。

　デザイン活動のPDCAは2つに分けられる。一方は、中・長期の計画で、「中・長期デザイン戦略・各年の実行計画（方針・目標・実行テーマと計画・人員・予算、設備投資など）の策定（P）」「デザイン施策・デザインテーマの実施（D）」「四半期から1年ごとの目標に対する実施結果のチェック（C）」、「チェック結果に基づく是正処置と次期計画への反映（A）」である。

　他方は直近のもので、「市場調査・分析、デザインコンセプトの創出（P）」「アイデアスケッチなどによるデザイン展開、レンダリングやデザインモデルなどによる提案（D）」「ユーザテストやデザインレビューによる評価（C）」「評価をもとにしたデザイン修正（A）」で、このサイクルを回すことでデザイン品質の向上を図り、実施デザインを決定する。

総合的品質管理活動（TQM）

組織が一丸となって、顧客が高度に満足する製品やサービスを提供するための一連の活動。目的は、企業活動においてQMの考え方と手法を活用してQCDの向上を図り、「生産性」「安全確保」「士気高揚」「環境保全」の視点も踏まえて活動を行うこと。

JIS Q 9000（品質マネジメントシステム-基本及び用語）

国際標準化機構（ISO）によるQM規格の総称をISO 9000シリーズ（またはファミリー）と呼び、JIS Q 9000シリーズは日本語版規格。そのうちの9000は「基本と用語」に関するもので、9001「要求事項」はシリーズのコアとなる品質マネジメントシステムの「認証規格」である。

3. 当たり前品質と魅力品質

　1980年代まで品質は製造業が取り組むべきもので、製品や製造工程における品質のほとんどが数値で管理でき、「顧客の不満を解消すること」が目的であった（当たり前品質）。その後、モノの品質が向上しICTの発展とともに便利なサービスを体験してきた顧客にとって、品質は「要求を超える満足感を与えてくれること」（利用品質）、さらには「感動させてくれること」

（魅力品質）を含む概念にまで広がっている。

　「感動」が「事前の期待を想像以上に超える結果を得られること」とすると「品質要求」そのものを記述することは難しいが、顧客のモノに対する知識や体験による共感力などから感性に響く、顧客の価値観に結びつく要求を提示することも可能であろう。感性品質の定義は定まっていないが、プロダクトデザインにおいては視覚や触覚に訴えるCMF（第12章099参照）の影響が大きいと言われ、今後の研究課題である。

＞ PDCAサイクル概念図

PDCAの各プロセスを繰り返すことは、TQM活動における顧客満足獲得のためのもっとも基本的で重要なマネジメント手法である。

Plan（計画）········· 具体的な目標を設定して、実現するための手順を定める

Do（実施）········· 計画に従って準備をして、試行錯誤を含め実行し記録する

Check（評価）········· 結果と目標の差異を評価し、成功や失敗の要因を分析する

Act（是正処置）········· 分析・検証課題をもとに、改善に必要な措置を実施する

＞ 顧客満足と物理的充足の関係

この図は狩野モデルと呼ばれ、顧客満足に影響する品質要素を分類して特徴を説明したものとして、1980年代に狩野紀昭氏によって提唱された。

提供する商品やサービスは、当たり前品質を確実に達成したうえで、顧客が感動する魅力品質を創出することであり、デザインはその重要な役割を担っている。

魅力品質とは、「薄型でインテリアを演出するデザイン」など良くすると満足度が大幅に改善するが、悪くなってもさほど不満が増えない項目で、潜在要求といえる。

一元的品質とは、「電気代が安い」など「良くなる、悪くなる」に比例して満足度が変化するものであり、変動要求にあたる。

当たり前品質は、良くしても満足度はそれほど向上しないが、悪くなると満足度が急激に低下する項目であり、基本要求である。

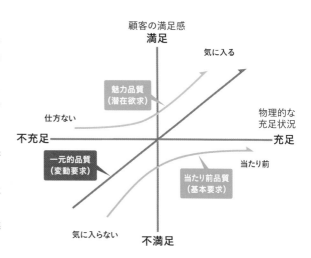

利用品質 (Quality in Use)

ユーザビリティ分野で提唱されたもので、設計品質（製品品質）に対して使用者が要求する品質のこと。顧客が使用するときに期待された機能が発揮されたかどうかで評価され、利用品質の満足度が高いものは狩野モデルの一元的品質と魅力的品質が高いイメージ。

QC7つ道具

定量的データを扱う手法で、パレート図、特性要因図、ヒストグラム、グラフ／管理図、チェックシート、散布図、層別の7つを指し、問題の95%はこれらの手法で解決できるとされている。定性的なデータを処理する手法である「新QC7つ道具」と併用される。

034 コンプライアンス

顧客情報の漏えいやリコール隠し、過労死や食品偽装表示など、企業の信頼を失墜する事例や事業の存続に大きな影響を与える事件が度々起きている。ここではコンプライアンスの概念の広がりやデザイン活動で注意すべき項目について解説する。

1. コンプライアンスとは

「法令遵守」と訳されることが多いが、「法令」にとどまらず「社会的な規範」や「社内規則や企業倫理」までも含めて広い意味で認識されている。

コンプライアンスは、1960年代に米国で独占禁止法違反、株式のインサイダー取引などが発生した際に用いられた法務関係用語として知られるようになった。最近では不正会計や粉飾決算、性能データの改ざんや隠蔽などの行為を行った結果、消費者や取引先にとどまらず、法的な裁きにより社会的信頼を失い、事業の存続ができなくなった企業も見受けられる。このような背景から、コンプライアンスは企業活動のためのリスクを管理して健全な経営により企業価値を高める手段と認識されるようになり、企業の社会的責任（CSR）を構成する基本的な行動規範となった。

2. 社会的規範と企業倫理

社会的な規範とは、ある地域や習慣を持つ集団で守られるべきルールや価値観のことで、道徳や倫理と同様に、成文化した法律と一致しない場合や文化により異なることもある。すべての企業活動は法律の上に成り立っているが、ただ法令を遵守するだけでは様々な社会情勢に応える活動を行うことはできない。そのため、各社ごとに社会的な規範をもとに企業倫理を定め、

社会的責任に基づいた経済活動が必須となっている。

2015年には、持続可能な社会を維持するための開発目標としてSDGs（第2章008参照）が国連で採択され、環境や生態系の維持、多様性や共存、信頼の獲得などが従来にも増して重視されるようになり、倫理観に従った企業活動が求められている。

持続可能な社会への積極的な貢献が求められていることに呼応するように、エコバッグの利用や地産地消、フェアトレード製品の購入など、消費者においても環境負荷の少ない社会への影響を意識した「エシカル消費（倫理的消費）」が広がりつつある。このような社会の要請や消費者の意識の変化を受け止め、法令の順守にとどまらず倫理観にも適応していくことがコンプライアンスの趣旨であり、あらゆる組織の継続的な発展につながると考えるフルセットコンプライアンス論（郷原信郎）が提唱されている。

3. デザイン開発におけるコンプライアンス

デザイン開発においても社会的責任を念頭に、知的財産関連法（第4章032参照）、地球環境関連法、消費者保護に関する法令など基本的な知識が必要である。プロダクトデザインでは、意匠権や特許権についてだけでなく環境基本法やPL法（製造物責任法）などをあげることができるが、SGマークやSTマーク（第2章011参照）のように業界での認定基準を設けて事故防

CSR (Corporate Social Responsibility)

企業活動が社会に与える影響に責任を持ち、ステークホルダーからの要求に倫理的な観点から適切な意思決定を表明すること。
JIS Z 26000（社会的責任に関する手引）には、各々の組織が取り組むべき項目が詳しく解説してあり、活用を促している。

エシカル消費（倫理的消費）

「消費者それぞれが各自にとっての社会的課題の解決を考慮し、そうした課題に取り組む事業者を応援しながら消費活動を行うこと」を指し、具体例として障害者支援、フェアトレード、エコロジー、地産地消、エシカルファッションをあげている（消費者庁）。

止や安全を目指すこと、キッズデザインガイドラインのようにデザインのルールやチェックリストにより安全性を確保しようとする例もある。またパッケージや情報のデザインにおいては、著作権や商標権はもとより消費者保護につながる個人情報保護法や不当表示防止法（景品表示法）などに注意を払い、法令違反などにより信頼の失墜を起こさぬよう、何よりも顧客に被害の及ぶことのないように努めなくてはならない。

またデザイナー個人としては、インハウスの場合には会社と就業契約を結ぶなかで、倫理規程や行動規範、機密情報の取り扱いや管理の仕方、業務での創作物の権利や考案者の表記について、確認して誓約するのが一般的である。フリーランスにおいてもデザイナーの職業規範を基本に、請け負う業務が下請法の対象となる取引か、考案する知財権の範囲をどうするか、クレジット表記やポートフォリオへの掲載可否など、利益相反する内容について業務着手前に調整して契約を締結する必要がある。

＞コンプライアンスとエシカル消費

社会の持続性の観点からエシカル消費が広がりつつあり、消費者の変化や社会の要請に対応できるよう誠実生や倫理観を基本としたコンプライアンスを敷くことが企業の継続的な発展につながる。

コンプライアンスは、法にもとづく遵守を基本として、企業の社内規則などの自主ルールを踏まえ、各自の誠実な行為につなげていくことが重要。

＞デザイナーのための職業規範

1. 職業上の名誉と威信を保持して行動すること
2. そのデザインに係わるスタッフ全員が守秘義務に服すること
3. 批評に当たって公正であり、同業デザイナーの業務や評判を傷つけてはならない
4. 意図的な盗用および盗用に係わることを承知の上で行動してはならない
5. いかなる広告またはパブリシティの素材も事実にもとづく内容でなければならない

※参照：JIDA『デザイナーのための職業規範』より抜粋（ICSID、ICOGRADA、IFI（1987）により制定）

製造物責任法（PL法：Product Liability Law）

製造物の欠陥により人の生命、身体または財産に係る被害が生じた場合における製造業者などの損害賠償の責任を定めている。ただし、サービス（役務）、ソフトウェア、電気などは対象とはならない。

個人情報保護法とプライバシーマーク

個人情報保護法は、本人の意図しない個人情報の不正流用やずさんなデータ管理をしないよう管理義務を課する法律のこと。プライバシーマークは、JIS Q 15001 個人情報保護マネジメントシステムに適合し、情報の運営体制を認定された事業者に使用が認められる。

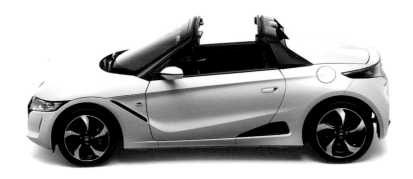

>Column

日本らしさのクルマづくり：
軽自動車スポーツカー ホンダ S 660

日本ものづくりの基幹産業である自動車を「日本らしさ」で俯瞰し、「軽自動車」とその規格のなかで誕生した「スポーツカー」にフォーカスします。

軽自動車という規格は国際基準にはない日本独自のもので1949年に誕生。この頃は軽三輪の商用トラックが多く見られましたが、1955年、通産省（現：経済産業省）から「国民車構想（最高時速100km/h、定員大人2名、子供2名、価格25万円以下）」の発表で個人の自動車所有意欲が高まり、それから3年、富士重工業が完成度の高い軽四輪車"スバル360"を発売。以降軽自動車が日本のモータリゼーションの原動力となりました。

この時代、軽自動車が人々に受け入れられた背景には、安価であることと日本人の質素な気質や生活圏の狭さなど、必要最小限のスペックでも「所有」する喜びが勝っていたのでしょう。1964年東京オリンピック前後の高速道整備が急速に進むなか、軽自動車は車体サイズや排気量（当初360cc）アップが段階的に行われ、現在の排気量660ccまで引き上げられました。また80年代の社会の風潮だった「暮らしと心の豊かさ」が軽自動車にも多様性や趣味性が求められ、そのひとつにスポーツカーというジャンルが誕生しました。

軽自動車2シータースポーツカーは90年代初頭に登場、その後も少数ながらもいくつかのメーカーで断続的に生産されてきました。そして2015年、"ホンダ S 660"が発売されます。スポーツカーといえばいつの時代でも憧れの乗り物ですが、さらに軽自動車という枠で頂点を目指し開発されたモデルです。同社デザイン室の杉浦良一氏は「スポーツカーが持つ魅力の一つにデザインは不可欠だろう。いくら走行性能がよくても、デザインが気に入らなければ魅力あるスポーツカーとはいえない[※]」と語っています。日本独自の軽自動車という限られたサイズを熟知し、スポーツカーに必須な魅せる造形が施されたデザインに仕上がっています。世界のカーデザインのなかにあっても独自の個性を放つモデルとして唯一無二の存在です。ものづくりの経験と知恵が遺憾なく発揮された「日本らしさのクルマづくり」といえます。

※出典：JIDA 著 2016年 図録「JIDA DESIGN MUSEUM SELECTION VOLUME 17」

第 5 章

デザイン
プロセス

035 デザインプロセスの概要

デザインプロセスとは、デザインを進行させるための手順のことである。一般的には、デザイン計画、デザイン情報の収集、デザイン目標の設定、デザインコンセプトの立案、詳細デザイン検討、デザインフォローというプロセスをたどる。

1. デザインプロセスとは

デザインプロセスとは、デザイン目標に向けてプロダクトデザインをどのようなアプローチで、どのようなステップで進行させるのかという手順のことである。最適なデザインプロセスは、開発する商品の性質や規模、プロダクトライフサイクルなどにより異なるが、プロダクトデザインを開始する段階でデザインプロセスを明確に定義することは、デザインを円滑に進行するためにも重要である。

デザインプロセスは商品開発プロセスと密接な関係にあり、商品開発プロセスがバトンリレー方式からクロスファンクション方式に変化してきていることにともない、デザインプロセスも変化してきている。また、デザインプロセスを考慮するうえで、ユーザーセンタードデザインの考え方は重要であり、その考え方を理解することでユーザーが満足するデザインとなる（第5章040参照）。

また、通常の商品開発のデザインプロセスとは別に、将来のデザインの方針を検討するためにデザイン戦略やアドバンスデザインの実施が必要となり、そのためのデザインプロセスも必要である（第5章036参照）。近年では、IDEO社が提唱したデザイン思考を活用した、イノベーションのためのデザインプロセスの5段階なども参考になる。

2. 一般的なデザインプロセス

プロダクトデザインにおける一般的なデザインプロセスは以下の6つで構成される。また、企業の商品開発に対応したデザインプロセスは右図のとおりである。

①**デザイン計画**：プロダクトデザインを開始するには、目的を明確にし、どのようなデザインプロセスとするか、プロセスの各段階でどのような活動をするかなど、デザイン計画を作成する。

②**デザイン情報の収集・整理**：デザインに必要な情報を収集してどれにフォーカスすべきか整理をする。

③**デザイン目標の設定**：デザイン情報にもとづいてユーザー目標を明らかにし、市場、企業や商品シリーズの目標や条件も考慮してデザイン目標を設定する。

④**デザインコンセプトの立案**：収集したデザイン情報とデザイン目標をもとに、デザインコンセプトの起案と発想を経て、アイデアを視覚化する。次にデザイン評価を実施して、コンセプトデザインの仕様としてまとめる。コンセプトデザインの仕様はデザイン企画書とも呼ばれる。

⑤**詳細デザイン**：決定したデザインコンセプトを商品として市場に導入できるようにするために、詳細のデザイン検討、詳細モデルやデザイン評価などを実施して、量産可能なデザイン仕様を決定する。

プロダクトライフサイクル

商品が市場に投入されてから、次第に売れなくなり姿を消すまでのプロセスのこと。導入期、成長期、成熟（市場飽和）期、衰退期の4つの段階がある。

イノベーション

新しいアイデアから新たな価値を生み出し、社会的に大きな変化をもたらす「変革」のこと。技術中心の技術イノベーションと、人間中心のデザインイノベーションがある。

⑥**デザインフォロー**：決定した詳細デザイン仕様を市場に円滑に効果的に導入するために、開発部門や製造部門、営業部門を支援する。また、次期開発にむけてのユーザー調査・分析などを実施する。

3. 問題解決型デザインプロセスと
提案型デザインプロセス

デザインプロセスには、問題解決型デザインプロセスと提案型デザインプロセスがある。問題解決型デザインプロセスとは、現状の商品の不満や問題点を見つけ出し、それを解決するためのプロセスである。適切

なユーザー調査などにより、真の不満や問題点を見つけ出すことが出発点となる。通常のプロセスや問題解決型コンセプト起案法（第7章051参照）を活用していく。提案型デザインプロセスとは、ユーザーが気づいていない問題を解決した商品や、これまでにない新しい商品を提案するためのプロセスである。アドバンスデザインのプロセス（第5章036参照）のように、通常のプロセスと異なるプロセスを適応させたり、通常のプロセスの中で提案型コンセプト起案法（第7章051参照）を活用したりする。

> **企業の商品開発に対応したデザインプロセス**

経営 プロセス	商品開発 プロセス	デザインプロセス	
戦略	経営戦略 事業戦略 商品戦略	企業デザイン戦略 商品デザイン戦略	• 企業デザイン戦略構築のプロセス • 商品デザイン戦略構築のプロセス • アドバンスデザインのプロセス
企画	商品企画	デザイン企画	• デザイン計画 • デザイン情報収集 • デザイン目標設定 • デザインコンセプトのプロセス
開発	商品開発	デザイン開発	• 詳細デザインのプロセス • 開発支援のプロセス
製造 ・ 販売	製造 営業	デザインフォロー （製造・営業段階）	• 量産設計支援のプロセス • 量産試作支援のプロセス • 営業支援のプロセス • プロダクトライフサイクル支援のプロセス

デザインプロセスの5段階

IDEO社では、デザインプロセスをUnderstand（理解）、Observe（観察）、Visualize（視覚化、具体化）、Refine（改良）、Implementation（実行）の5段階が重要であるとしている。

商品戦略

経営戦略や事業戦略にもとづき、市場動向やニーズに応える成長分野の商品群を決定すること。マーケティング戦略の一貫として、ブランド戦略、デザイン戦略、価格戦略、プロモーション戦略、流通戦略などとの関連性を考慮することが重要である。

036 デザインプロセス① デザイン戦略

デザイン戦略段階では、実際の商品開発を開始する前に、将来のデザインの方向性を明らかにし、未来のビジョンを視覚化する。

1. デザイン戦略段階のデザインプロセス

デザイン戦略段階には、企業デザイン戦略を構築するプロセス、商品デザイン戦略を構築するプロセス、アドバンスデザインのプロセスの3つがある。

企業デザイン戦略や商品デザイン戦略を構築するプロセスは下記の6段階となる。デザイン戦略を検討する段階で、アドバンスデザインを活用する場合もある。

① デザイン戦略の計画
② デザイン戦略の関連情報収集
③ デザイン戦略の検討（デザイン戦略の案を検討して、視覚化し、デザイン評価を実施する）
④ デザイン戦略の決定
⑤ デザイン戦略の仕様化
⑥ 企業デザイン戦略の実施計画

2. アドバンスデザインとは

アドバンスデザインとは、実際の商品開発と別に、将来のデザイン戦略を創出するためのデザインである。未来の社会、生活、技術や企業のビジョンを考慮して、商品やサービスの将来像を具体的に提案する。たとえば、モーターショーで将来の車のモデルを展示することにより、社会的なフィードバックを得ることである。アドバンスデザインは、先行開発のためのデザイン、先行デザインやフューチャーデザインなどと呼ぶこともある。

アドバンスデザインには①企業デザイン戦略策定、②商品デザイン戦略策定、③ブランドイメージの向上、④企業や組織の人材育成という4つの役割がある。

3. アドバンスデザインのプロセス

ここでは、アドバンスデザインの代表的な3つのプロセスを解説する。

①調査や分析を通して、将来の商品のデザインを提示するプロセス

はじめに論理的な調査や分析によりロードマップを作成し、それに沿ってデザインするプロセス。具体的には、将来のためのロードマップ作成、ロードマップにもとづいた生活スタイルのシナリオ化、シナリオにもとづいた発想とアイデア展開、アイデアの視覚化、スケッチやモデルの評価、デザイン方針の決定、アドバンスデザインの仕様化というプロセスである。

②プロダクトデザイナーの気づきにより、直感的に将来の商品のデザインを提示するプロセス

これまでにない商品や、従来のデザインにとらわれないような新しいデザインを生み出す可能性のあるプロセス。具体的には、デザイナーの観察などによるデザイン情報の収集、デザイン情報や自分自身の気づきからのアイデアの展開、アイデアの視覚化、スケッチやモデルの評価、デザイン方針の決定、アドバンスデ

先行開発

正式に開発プロセスを開始する前に、重要な開発テーマに対して事前に開発を進めること。特に、まったく新しい商品、新技術開発、新しい技術投資をする場合などは先行開発を行うことが多い。

基礎研究

将来の革新的な技術や素材の開発につながる新しい知識や構想の発見を求めて行う研究活動。商業的な利益は意図していないが、長期的には利益につながる応用研究の基礎になるものである。主に大学や国家組織の研究機関によって行われる。

ザインの仕様化というプロセスである。

③**ユーザーとのコラボレーションを通じて、将来の商品のデザインを提示するプロセス**

　参加型デザインとも呼ばれ、ユーザーがデザインに

積極的に参加するプロセス。具体的には、ユーザーと共に行うデザイン情報の収集、発想とアイデア展開、アイデアの視覚化、スケッチやモデルの評価、デザイン方針の決定とロードマップ作成である。

⟩ デザイン戦略策定プロセス　　⟩ アドバンスデザインプロセス

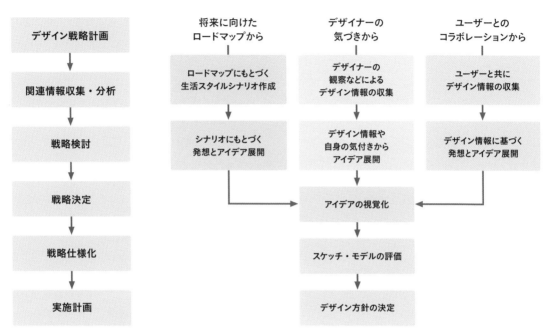

⟩ 移動販売車のアドバンスデザインスケッチ

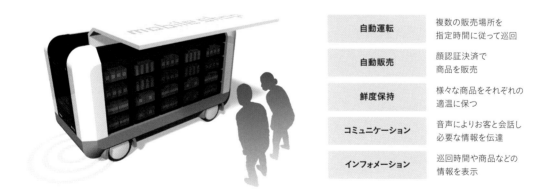

自動運転	複数の販売場所を指定時間に従って巡回
自動販売	顔認証決済で商品を販売
鮮度保持	様々な商品をそれぞれの適温に保つ
コミュニケーション	音声によりお客と会話し必要な情報を伝達
インフォメーション	巡回時間や商品などの情報を表示

先行デザイン

正式にデザインプロセスを開始する前に、重要なデザインテーマに対して事前にデザイン活動を推進すること。新規分野の商品、これまでとは異なり新規性を特に必要とする場合、商品シリーズ全体に関わる場合などは先行デザインを行うことが多い。

参加型デザイン（Participatory Design）

ユーザーがデザインに積極的に参加し、ユーザーとデザイナーや企業がコラボレーションしてデザインする手法。

037 デザインプロセス② デザイン企画

デザイン企画の段階では、プロジェクトの目標を達成するためのデザイン計画の立案、デザイン情報収集、デザイン目標の設定などのプロセスがある。

1. デザイン企画段階のデザインプロセス

デザイン企画段階では、まずプロジェクトを開始する前にプロジェクトの目標を達成するための「デザイン計画」を立案する。次に、「デザイン情報収集とデザイン目標設定」をする。最後に、デザインの方向性である「デザインコンセプト」としてまとめる。具体的には、対象ユーザーの情報、対象ユーザーにとっての価値や体験、商品の概要、商品のイメージ、商品の使い方などのデザイン全般に関わる方向性をまとめることである。

この段階の活動は商品企画との関わりが強く、プロダクトデザイナーは商品企画を理解し、商品企画書づくりなどで商品企画担当者と協力することが重要である。例えば、商品企画担当者と一緒にユーザー調査をしたり、ユーザーという視点から企画案制作に協力したり、商品企画書の中に商品イメージやデザインコンセプトを加えたりすることである（第11章088参照）。

2. デザイン計画

プロジェクト目標を達成するためには、デザイン作業が合理的、効果的に進められるように計画を立てることが必要である。具体的には、プロジェクトの概要・基本情報・目標・内容とアウトプット・スケジュール・チームとメンバー・予算などを盛り込んだ計画書をつくることである（右図参照）。

今日、複合製品・システム製品など、製品の複雑化・高度化が進むとともに、デザインに必要なデータ・情報量が増加し、複数の専門領域のメンバーによる共同作業が必要となっている。その意味で、異なる専門領域のメンバーが客観的に読み取れる計画を立てることが重要である。活用できる手法として、プロジェクトマネジメント手法などがある（第4章027参照）。

3. デザイン情報収集とデザイン目標設定

デザインに必要な情報を収集し、どれにフォーカスするべきか整理をする。デザイン情報には、対象となる商品のユーザー情報や競合商品情報、対象となる商品に関連するビジネス情報や技術情報などがある。ユーザー情報を収集するには、インタビュー法や観察法などのユーザー調査の手法を活用する（第6章参照）。また、デザイン評価手法を活用して競合商品や既存商品の問題点や優位性を明らかにする（第9章参照）。

次に、収集したデザイン情報にもとづいてユーザー目標を明らかにし、市場の条件、企業や商品シリーズの目標や条件を考慮してデザイン目標を設定する。活用する手法としては、ペルソナ手法、シナリオ手法、要求仕様などがある（第7章参照）。

デザイン情報

商品のデザインに関連する情報であり、ユーザー情報、競合商品情報、市場情報、ビジネス情報、技術情報などが含まれる。例えば、対象ユーザーの性別、年齢層、ライフスタイルや価値観、市場規模などである。

デザイン目標

商品のデザインを通して実現したい目標のことで、ユーザー視点の目標と企業視点の目標がある。例えば、対象ユーザーのニーズ、商品のユーザビリティ、販売台数、シェア、ブランドイメージなどの目標である。

4. デザインコンセプト創出

　デザインコンセプトとは、デザインに関わる方向性をまとめた基本的な概念のことである。収集・整理したデザイン情報とデザイン目標をもとに，デザインコンセプトの起案と発想を経て、アイデアをスケッチやプロトタイプなどで視覚化し、デザイン評価を実施する。以上のプロセスの成果物を「デザインコンセプトの仕様書＝デザイン企画書」としてまとめる。

　活用する手法としては、コンセプト起案法、発想法、スケッチ、ダイアグラム、プロトタイプなどがある。

〉デザイン企画プロセス

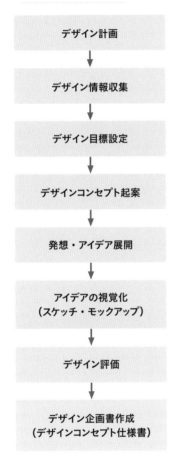

デザイン計画
↓
デザイン情報収集
↓
デザイン目標設定
↓
デザインコンセプト起案
↓
発想・アイデア展開
↓
アイデアの視覚化
（スケッチ・モックアップ）
↓
デザイン評価
↓
デザイン企画書作成
（デザインコンセプト仕様書）

〉デザイン計画書の項目

デザイン計画書

1. **プロジェクト概要**
2. **プロジェクト基本情報**：対象ユーザー情報、競合商品、ビジネス情報、技術情報、市場情報
3. **プロジェクトの目標**：プロジェクトでどのようなことを目標とするか
4. **プロジェクトの内容とアウトプット**：商品のゴールを達成するために必要な活動を開発早期に明確にし、開発スケジュールとリンクさせる
5. **プロジェクトのスケジュール**：具体的な打ち合わせとアウトプットの提出スケジュール
6. **プロジェクトのチームとメンバー**：プロジェクトに参加するメンバーと要求するスキル
7. **プロジェクトの予算と予算計画**：プロジェクトの全体予算、予算配分と予算利用計画

〉移動販売車のコンセプトデザインスケッチ

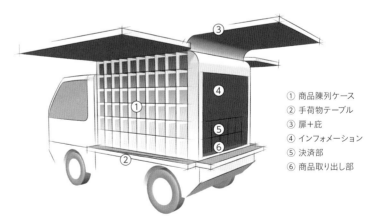

① 商品陳列ケース
② 手荷物テーブル
③ 扉＋庇
④ インフォメーション
⑤ 決済部
⑥ 商品取り出し部

競合商品情報

競合商品の、対象ユーザーや市場における位置付け、デザインイメージ（形、色、材質、模様など）、使いやすさ、価格、販売ルート、プロモーションなどの情報。ユーザー視点からその特徴を把握することがポイント。必要に応じてユーザー調査を実施する。

デザイン企画書

提案するコンセプトデザインの対象ユーザー、享受する価値、商品イメージなど、デザイン開発へ進む前に定義しておくべき仕様をまとめた書類。ダイアグラム、コンセプトスケッチ、コンセプトモデルなどで考え方やイメージを視覚化する。

0**38** デザインプロセス③ デザイン開発

デザイン開発段階では、決定したデザインコンセプトを基に、詳細デザイン検討、詳細モデル製作、デザイン評価などを通して詳細デザイン仕様を決定する。

1. デザイン開発段階のデザインプロセス

　デザイン開発段階では、詳細デザインのプロセスと開発支援のプロセスがある。詳細デザインのプロセスでは、デザイン企画段階で決定したデザインコンセプトを基に詳細デザインを検討する。開発支援のプロセスでは、決定したデザイン仕様を効率的かつ効果的に開発設計に反映させる目的がある。その意味で両プロセスは同時に行われる。この段階のデザインプロセスは各企業の開発・製造プロセスにより異なるため、デザイナーはそのプロセスに対応したデザインプロセスを検討することが重要である。また、企業の開発・製造プロセスに問題がある場合は、デザイナーがプロセスに対して提案する場合もある。

2. 詳細デザインのプロセス

　詳細デザインのプロセスは、デザインコンセプトを基にした詳細デザイン仕様を決定するために、以下の5段階で進める。

①デザインコンセプト確認
　デザインコンセプト仕様書やコンセプトモデルなどによりコンセプトデザインの内容を確認する。

②詳細デザイン検討
　技術者とも相談しながら、技術的に実現可能な詳細デザインを検討する。検討方法としては、レンダリング、コンピュータ表現、簡易モデルなどを活用する。この段階では、形状だけでなく、表面処理やカラー、プロダクトグラフィックスなどの検討が必要である（第8章064参照）。

③詳細モデル作成
　詳細デザインを確認するために、詳細モデルを作成する。詳細モデルは、一見製品と区別がつきにくいレベルの仕上げを目標とする。コンピュータ技術の発展などによりモデル作成を省略する場合もあるが、最終デザインは立体で確認することがベストである。

④デザイン評価
　詳細モデルを活用して、企画方針、コンセプト、前提条件などがデザインに反映されているかを評価する。デザイン評価では、詳細モデルに加え、テーマの背景と目標、コンセプトより具体化された案の意図、効果、特質、裏付けなどの資料を用意する。評価結果を設計に反映するサイクルを繰り返し、デザインを洗練させていく（第9章069参照）。

⑤詳細デザイン仕様の確定
　開発設計のためのデザイン仕様を確定する。例えば、詳細図面、表面処理の仕様や見本、版下仕様など、必要に応じて仕様書を準備する。また、近年ではCADデータなどデジタル化したデータを準備する場合が多い。

開発設計
商品を開発するために、必要な仕様書、設計図、設計書などをつくること。この資料を基に、開発試作や開発試作の評価をする。

詳細モデル
細部に至るまでつくり込まれたモデルで、主に形や色を検討するデザインモデルと、開発検討用の試作モデルがある。これらにより、造形や機能などの詳細を検討する。

3. 開発支援のプロセス

　開発支援のプロセスには、デザイン的視点からなされる開発設計支援、開発試作支援、開発試作評価支援がある。

　開発設計支援には、3Dデザインデータの制作やデザインに関連する機構設計などがある。開発試作支援には、開発試作に関連する図面作成、版下作成や発注支援などがある。例えば、機能試作、デザイン試作や製品試作などである。開発試作評価支援には、完成した開発試作についての、ユーザー視点やデザイン品質の評価がある。また、評価結果によっては仕様変更をする場合もある。例えば、決定したカラーが材料や成型方法によって効果的に発色しない場合の色の変更、ユーザビリティ評価からの細部造形やグラフィックスの変更などである。

＞デザイン開発プロセス

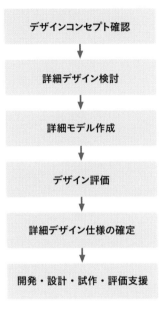

＞詳細デザイン仕様書の項目

> **詳細デザイン仕様書**
>
> 1. **詳細デザインの基本条件**：対象ユーザー、使用場所、使用方法など
> 2. **デザインコンセプト**
> 3. **デザイン仕様**：デザイン図、デザイン基本構成、図面データなど
> 4. **カラーマテリアル仕様**：色指示、テクスチャー指示、材料指示、サンプルなど
> 5. **インタフェース仕様**：操作フロー、画面フロー、操作仕様、画面仕様など
> 6. **グラフィック仕様**：版下用指示、版下データなど
> 7. **ガイドへの適応**：ユニバーサルデザインへの適応、アクセシビリティへの適応など

＞移動販売車の製品デザインスケッチ

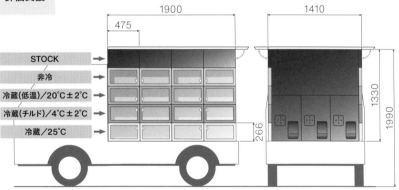

開発試作

開発設計にもとづき機能試作とデザイン試作を統合した、最終製品に極めて近い試作のこと。その目的は、機能・性能・コスト・生産性・デザインなどの評価であり、量産化移行可否の検討である。商品試作と呼ばれることもある。

機能試作

最終製品の目的とする機能が実現できるかどうかを検証する、製品の一部である機構まわりや電子制御回路まわりなどの試作のこと。使いやすさ、色や形は考慮しない。

039 デザインプロセス④ デザインフォロー

量産化移行後のデザインフォローには、量産段階の支援と営業段階の支援がある。その目的は、量産段階におけるデザイン品質の向上、商品の効果的かつ円滑な市場投入、次期商品開発の検討などである。

1. 量産段階のデザインフォロー

量産段階のデザインフォローには、「量産設計支援」と「量産試作支援」がある。その目的は、量産段階におけるデザイン品質向上にある。

量産設計支援では、デザインに関する量産設計検討、量産設計図面（またはデータ）作成、量産設計仕様作成などを行う。デザインの品質を損なわずにいかに量産に適した設計や仕様にするかがポイントである。例えば、さらなる量産品質向上のための設計変更や表面仕様変更などがある。

量産試作支援では、デザインに関する量産試作図面作成、仕様作成、発注支援などを行う。また、完成した量産試作をユーザー視点やデザイン品質という側面から評価・分析する。その結果から、重大な問題がある場合は、設計変更や仕様変更をする場合もある。

2. 営業段階のデザインフォロー

営業段階のデザインフォローには、商品を市場投入・拡販するための「営業支援」と、現在の商品のユーザー調査を実施して、今後の商品開発の対応を検討する「ライフサイクル支援」がある。

営業支援では、商品のデザインコンセプトを基本にビジュアルデザイン戦略を検討し、商品と同梱するもののデザイン、宣伝や販促などのプロモーションに関するデザインを行う。商品と同梱するものとは、商品に貼るラベル、パッケージ、マニュアル、説明資料やオプションのことである。例えば、デザイナーがライターと一緒になって作成する使いやすく魅力的なマニュアルや、プロモーションツールとしてのカタログ、ラベル、店頭ポップ、ポスター、販促グッズなどがある（第11章 087 参照）。

また、デザイナーは、営業活動の活性化に重要な役割を果たしている。例えば新商品の採用に向け、訴求力のある営業提案書作成を支援する。顧客への新商品提案では、デザイナーがプレゼンテーションする場合もある。提案内容には、新商品に加え将来の商品仮説も盛り込み、顧客の自社に対する魅力と信頼を高めることがポイントである。

ライフサイクル支援では、新商品を育て、拡販し商品の品質などをブラッシュアップするために、顧客の評価情報を収集・分析する。特に商品の使用状況などを知るためのユーザー調査が重要である。ユーザー調査には、商品の受容性調査、満足度調査、イメージ調査、購入動機調査、店頭調査などがある。調査結果から、応急対応できることの検討や、次期商品のデザインに必要となる要求項目をまとめる。例えば、新商品の色に問題があり販売数が低迷した場合は、別の色の商品の追加販売を提案したり、次機種の色検討の資料にしたりすることである。

量産設計

詳細設計結果を基に、量産設備に適した製作図・設計書・仕様書などをつくること。この資料により、量産のための金型の発注や、生産設備、治工具などを準備する。

量産試作

量産設計に基づき、最終製品とほぼ同等の試作機を、量産時と同じ製造ラインで、設備や治工具を用いて作ること。量産試作機により機能・性能・コスト・生産性などの最終評価を行う。

3. デザイナーへの期待

　一般的に、企業内デザイナーの場合は、デザイン支援に費やす時間がデザイン開発に費やす時間より長く、技術を理解して効果的なデザイン支援を行うことが重要である。ライフサイクル支援では、市場投入された新商品のユーザー調査・分析から、次期開発に向けての先行デザインを企画開発部門に提示することもある。また、商品開発におけるデザイン事務所の役割も拡大し、特に中小企業においては、商品開発プロセス全般にデザイナーを導入する傾向が多くなっている。以上のように、商品開発におけるデザイナーへの期待がますます高まっており、その意味で、デザイナーは商品開発全般の知識を習得する必要がある。

⟩デザインフォロープロセス

⟩移動販売車の営業提案書

⟩移動販売車のWeb広告

ビジュアルデザイン戦略

企業や商品シリーズのブランドアイデンティ、商品のデザインコンセプトを考慮して、ロゴ、カラー、シンボル、タイポグラフィーなど、グラフィックデザインに一貫性を持たせ、競争上有利なブランドイメージを形成すること。

マニュアル

商品の使い方について図と文章でわかりやすく説明した「取扱説明書」のこと。マニュアルのユーザビリティ向上は、商品の組み立て・機能理解・操作方法などを支援し、ユーザーの満足度向上につながるため、プロダクトデザイナーの関与が望まれる。

040 ユーザーセンタードデザインとプロセス

ユーザーセンタードデザインとは、ユーザーを常にデザインプロセスの中心に据えることで、お客様にとって魅力的で、使いやすく、価値ある商品をデザインするための手法である。近年、プロダクトデザインのプロセスに、この考え方を導入する企業や事務所が多くなっている。

1. ユーザーセンタードデザインとは

使いやすく魅力的な商品をデザインするためには、ユーザーセンタードデザイン（以下UCD）の手法を導入する必要がある。UCDとは、ユーザーをデザインプロセスの中心に据えることで、適切で使いやすい商品やサービスの提供を目指す手法である。UCDは、ユーザー中心設計、ヒューマンセンタードデザイン（HCD）、人間中心設計などと呼ぶこともある。

UCDを活用すると、買いやすい、設定しやすい、習得しやすい、使いやすい、拡張しやすいなど、魅力のある商品やサービスを一貫して開発できる。デザインプロセスの各段階で、ユーザー情報やユーザーからのフィードバックを収集するのが特徴である。

UCDは、ユーザーが目にし、触れるものすべてを設計する。そのためには、ユーザー調査、ユーザー評価、デザイン、ユーザーエクスペリエンスデザインなど、多分野の専門家によるチームが必要である。

2. ユーザーセンタードデザインのプロセス

開発のすべての段階でユーザーのことを考慮することが、UCDのプロセスの基本的な考え方である。ユーザーにとって魅力のある商品を実現し、ユーザーによりよい体験を提供するための流れは、どのような商品も共通である。

UCDは、ISO 13407（現在はISO 9241-210）にもとづいて6つのデザインプロセスに分けることができる。下記のプロセスの中で、④と⑤を必要に応じて繰り返すことがUCDにおいては重要である。

①ユーザーセンタードデザインの計画
対象とする市場や商品を考慮し、UCDの概念を商品開発プロセスにどのように導入するのか計画する（ISOでは、人間中心設計の必要性の特定）。

②ユーザー調査・分析
インタビュー法や観察法などのユーザー調査手法（第6章参照）を活用して、対象となるユーザーがどのようなユーザーで、どのようなことを求めているのか、どのように商品を使っているのかを把握する（ISOでは、利用の状況の把握と明示）。

③デザインコンセプトの設定
ペルソナ手法やシナリオ手法を活用してユーザーの目標を明らかにし、企業や商品の条件も考慮してデザイン目標や要求仕様をまとめる（第7章参照。ISOでは、製品ユーザーと組織の要求事項の明示）。

④アイデア展開とデザイン案の作成
デザイン目標を達成するためにスケッチやプロトタイプなどの視覚化手法を活用して、デザイン検討を行い、デザイン案を視覚化する（第8章参照。ISOでは、設計による解決策の作成）。

HCD (Human Centered Design)
使う人間を中心に据えて、人の要求に合わせたモノ作りをするためのプロセスを体系化したもの。国際標準化機構「ISO 9241-210」で規格化されている。イギリスのB. シャッケル氏の人間工学系（操作性を扱う）の研究が基本になっている。

UCD (User Centered Design)
HCDとほぼ同義でプロセスや手法に明確な違いはない。歴史的にはUCDのほうが古く、1986年に認知工学者であるドナルド・A・ノーマン氏が提唱した。UCDとHCDはユーザビリティの重要な要素であり、両者が融合し発展した。

⑤**ユーザーによるデザインの評価**

ユーザーテストやヒューリスティック評価などのユーザー評価の手法を活用して、視覚化したデザインをユーザー視点より評価する（第9章参照。ISOでは、要求事項に対する設計の評価）。

⑥**デザインの完成**

デザイン案がデザイン目標を達成した場合は、次の段階に進む。デザイン案がデザイン目標を達成しない場合は、もう一度、④デザイン検討と⑤デザイン評価を繰り返す（ISOでは、システムが特定のユーザーおよび組織の要求事項を満足）。

＞ ユーザーセンタードデザインのプロセス

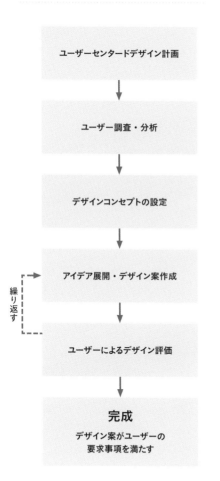

繰り返す

ユーザー調査

調査結果の分析

デザインコンセプトパネル

アイデア展開

ユーザビリティ評価

デザイン評価

ユーザーエクスペリエンス

製品やサービスを使用することで得られるユーザー体験の総称で、「UX」と略して標記されることが多い。単に使いやすい、わかりやすいだけでなく、ユーザーの行動を導き、ユーザーがやりたいことを「楽しく、心地よく」実現することを目指した概念である。

ISO 9241-210

国際標準化機構が2010年に制定したインタラクティブシステムの人間中心設計に関する規格であり、1999年に制定されたISO 13407の改訂版である。人間工学やユーザビリティの専門家およびマネジメントサイドに人間中心設計の枠組みを提供する。

> ## Column

家電・生活の高度化：パナソニック Jコンセプト
紙パック式掃除機 MC-JP500Gシリーズ

　戦後復興が進み、暮らしが安定してきた1950年代半ば、テレビの本放送開始や電化製品の販売が相次ぎ、評論家大宅壮一は1953年を"家電元年"と命名しました。その後、白黒テレビ、電気冷蔵庫、電気洗濯機が「三種の神器」と謳われ憧れとなります。家電品の多くは家事労働を省力化し、そこで生まれた時間が夫婦共働きや女性の社会進出を促し、それが核家族化を促進するなど新たな社会が形成されました。その一つに団地住まいの拡がりがあります。そこではこれまでとは違う掃除の仕方が必要でした。従来の住宅ではゴミをホウキで外へ掃き出すスタイルが一般的でしたが、団地では掃き出しが不便で、また洋風化で絨毯を敷くことが多くなり、ゴミを吸い取る真空掃除機が一躍脚光を浴びることになったのです。

　1964年、松下電器産業（現：パナソニック）は"ナショナルMC-1000C"を発売します。特徴はプラスチック成形によるスタイリッシュなデザインと日本住宅の狭小空間と敷居などの細かな段差に配慮された取り回しの良さでした。そのデザインやプラスチックによる製造法は以降各社の家電品製造に大きな影響を与えました。

　2014年、パナソニックは"Jコンセプト 紙パック式掃除機 MC-JP500Gシリーズ"を発売。同社デザイナーは「日本の暮らしに耳を傾け、本当に必要な機能を追求し快適にそして末永く使えるものを目指した[※1]」と述べ、運ぶことの多い日本の掃除スタイルから「軽さ」に注目します。また担当デザイナーは「先端素材"PPFRP（PP繊維強化樹脂）"を見た瞬間『布で巻く』イメージが固まった[※2]」とし、軽さを追求するなかで「この軽量掃除機が生まれたストーリーを感じられるよう、あえて繊維を見せる[※3]」デザインを採用、先端成形技術により視覚的にも物理的にも世界最軽量2.0kgを実現しました。そのほかハンドル位置や形状、素材の工夫で一層の軽量感をつくり出しています。

　大人目線で従来の仕様を精査し、新しい需要を掘り起こすという日本的深化の開発姿勢です。暮らしの質の向上を目指し、結果美しい家電を誕生させたのです。

※1出典：JIDA著 2016年 図録「JIDA DESIGN MUSEUM SELECTION VOLUME 17」
※2, 3出典：https://panasonic.jp/jconcept/design/soji.html

第 6 章

デザイン調査の
ための手法

041 デザイン調査の概要

デザイン開発における調査は、社会トレンドの調査、デザイン開発調査、マーケティング調査に大別され、それぞれに調査手法が異なる。ここでは、商品やサービスのデザインプロセスにおいて、様々な課題や不確実な要素を少なくして意思決定するための調査について紹介する。

1. デザイン戦略プロセスでの調査

　商品の開発では、事業戦略や商品戦略に関連して検討される商品デザイン戦略の構築に向けて、情報収集が行われる。高齢化社会やSDGsのような環境問題を含む社会動向、生活スタイルの変化や消費性向などユーザーの暮らし方に関するもの、市場への参入障壁や競合との差別化、販売ルートなどビジネス環境に関する調査が必要である（外部環境に関する調査）。同時に、自社内での経営資源や組織、技術力や開発体制、現有の商材など、意思決定につながる客観的な調査と情報分析が欠かせない（内部環境に関する調査）。これらの文献調査（デスクリサーチ）から商品戦略として有望な事業分野や商品群が決定される。

　デザイン戦略に関しての調査では、上記での社会動向や消費性向、競合との差別化などを参考にしつつ、ブランドイメージ調査、ライフスタイル予測調査、先進技術・特許・意匠・商標調査などを読み解き、デザイン戦略案の検討と視覚化、評価を行う。一般に公開された調査報告が少なく、他分野での先行事例調査や対象ユーザーへのインタビュー調査またはアンケート調査を実施して、デザイン傾向や嗜好性の変化、他社との差別化ポイントなどを探り出し、デザイン戦略の構築資料とすることが多い。

2. デザイン企画・開発プロセスにおける調査

　企画・開発のプロセスでは、既存の商品ないしサービスのモデルチェンジや競合品との差別化を目的とする場合に調査が実施され、また新たな機能を持った業界初の商品開発に向けた調査が必要になる。

　例えば、プロダクトライフサイクル（第11章086参照）の成熟期を迎える商品のモデルチェンジに向けて、市場のトレンドやユーザーの使用状況、機能や性能、競合商品の動向や自社製品との差異、クレーム情報とともに、業界における統計資料などの市場情報を分析してデザイン目標や要求仕様を設定する。現流品のユーザビリティ調査やデザイン評価調査をする場合も、使われ方やユーザー像を想定したうえでの定型的な質問や定量的で客観的な分析を行う、主に仮説検証型（第6章042参照）の調査と言える。

　一方、今までに見たこともない道具やサービスの開発に着手する際には、現役でその実務に就いている人よりも、学生、業界から少し離れた人たち、高齢者や障害のある人などをモニターに選ぶ。彼らがどのように作業を進めるのか、どんな不便があるのか、楽しんでいるのか、衛生的で安全に調理するにはどうした方が良いのか、その観察調査（第6章045参照）やインタビュー調査（第6章044参照）を通じてプロトタイプ提案につなげていく。このように「主流ではない、極

文献調査（デスクリサーチ）

外部環境に関する調査では、人口動態や産業別統計・業界別の調査報告・生活実態調査・商業統計などの政府統計の総合窓口や、日本生産性本部・矢野経済研究所・生活定点（博報堂）総研・調査のチカラ（検索サイト）・新聞記事データベースなどが活用される。

ユーザビリティ調査（第9章参照）

スマホの使いやすさ、車や家電品などの操作性、ウェブサイト画面の使い勝手の良さなどを観察して評価・分析すること。被験者にタスクを与え、達成の可否や難易度、想定外の使い方などを調べるユーザビリティテストやユーザビリティ評価との言い方も実務上は同義。

端なユーザー、素人」(エクストリームユーザー)に着目してその振る舞いを観察し、普段の行動や何気ない発話や体験を重視して、新しい使い方や潜在ニーズを掘り起こすのが仮説探索型(第6章042参照)の調査である(デザインリサーチとも言われている)。

3. デザインフォロープロセスにおける調査

開発している商品やサービスが完成して販売に移行する時には、使用テストや自社・競合商品比較調査、カスタマージャーニー調査(第7章050参照)、テストマーケティング、デザイン評価調査など販売促進のための調査が実施される。上市後は顧客満足度調査、長期モニタリング調査、クレーム調査など、商品ライフサイクルに基づく次世代商品や改良品のための調査を行い、バリエーション開発やモデルチェンジにつなげる。この時のユーザーの意見からイノベーティブな商品開発に発展することもあるので疎かにしてはならない。

> デザインプロセスと代表的な調査の例

経営プロセス	商品開発プロセス	デザインプロセス	代表的な調査の例	
戦略	経営戦略 事業戦略 商品戦略	企業デザイン戦略 商品デザイン戦略	**商品デザイン戦略構築調査** ・ブランドイメージ調査 ・ライフスタイル予測調査 ・未来技術・先行特許調査 ・デザイン傾向・嗜好性調査	
企画	商品企画	デザイン企画	**デザイン開発調査**	
開発(設計)	商品開発(設計)	デザイン開発(設計)	**マーケティングリサーチ** ・競合品デザイン評価調査 ・ユーザビリティ調査 ・グループインタビュー調査 ・ユーザー調査 ・アンケート調査	**デザインリサーチ** ・観察調査 ・ユーザー調査 ・デプスインタビュー調査 ・エスノグラフィックインタビュー調査 ・ユーザビリティ調査 ・デザイン評価調査
製造・販売	製造・営業	デザインフォロー (製造段階・営業段階)	**営業支援調査** ・ライフサイクル支援調査 ・競合商品比較調査 ・カスタマージャーニー調査 ・デザイン受容度調査 ・顧客満足度調査 ・長期モニタリング調査	

市場調査 (マーケティングリサーチ)

商品開発や販売促進など事業を推進するときの調査活動を指し、対象市場・競合品・潜在需要・販売経路・消費者・流行・広告・価格などの情報を収集・分析すること。マーケットリサーチとも言われるが、「市場そのものの調査」を指す時もあり、混同に注意が必要。

デザイン評価調査

デザイン好感度、共感度、受容性などと言われることもある。そのデザインがユーザーにどのように受け入れられているのか、満足度や共感度、持っていたいと思うか、購入してもよいか、改善してほしい点はあるかなどをアンケート調査やインタビュー調査して分析する。

042

ユーザー調査

デザインに関わる調査のうち一番重要なものがユーザー調査である。デザイン企画やデザイン開発する商品やサービスは「どのようなユーザーが、どのような場面で、いつ、どのように使うのか、目的は何か、何を望んでいるか」などを調査・把握して、分析する。

1. ユーザー調査とは

商品やサービスの開発を担当するデザイナーや設計者は、必ずしもその商品の利用者ではない。たとえその商品の利用者であったとしても、使用経験や好みなどが違うユーザーと同様の見方は難しく、利用環境が異なれば活用方法にも違いがある。ユーザー調査は、ユーザー情報を把握してユーザー視点での商品に対する要求事項を明らかにするため、2つの目的で実施する。

①対象となるユーザーの調査

対象となるユーザーはどのような人なのか、どんなニーズを持っているか、まずはユーザー像を描き出すことが重要である（ペルソナ手法：第7章049参照）。提供する商品は、ユーザーのどのような行動に貢献しているのか、どのような作業や手順で実施しているか、その目的は何か、今までに経験している問題や、この作業をどのようにして欲しいかを調査する。

②商品に対するユーザー視点の調査

ユーザーの作業をどのように支援しているか調査する。単なる機能の比較表ではなく、ユーザーシナリオ（第7章050参照）をベースに、利用している状況を観察やインタビューにより評価して、課題や要望などの情報を収集する。

2. ユーザー調査のプロセス

調査を実施するにあたって最も重要なことは、「誰に、どのような目的で、どのようなユーザー調査をするのか」である。ユーザー調査のプロセスは下記のように5段階に分けることができる。

①**調査企画**：調査目的、アウトプット、調査手法、分析手法、被験者、スケジュールなどを明らかにする。

②**調査準備**：対象となる被験者のリクルーティング、予備調査、調査用紙の準備などがある。

③**調査実施**：調査当日の準備、調査目的や内容を説明し、調査を実施する。

④**調査データの分析**：統計的分析手法や構造的分析手法を活用して、データを分析する。

⑤**調査のまとめと報告**：調査データのまとめ、わかりやすい表現にする。

3. ユーザー調査の手法と分析手法

ユーザー調査は、目的により定量調査と定性調査が実施される。

定量調査は、ある一定量のユーザーに調査を実施して、設問に対する回答数や傾向値などを統計的分析手法により明らかにする。たとえば500人のユーザーにアンケート調査を行い、「はい、いいえ」や「1〜5に丸をつける」（スコアリング方式）項目に回答した結果を、

単純集計・クロス集計

単純集計とは全体感を把握するための基本で、質問ごとに何人が答えたのか（n数）、その回答比率（％）や平均値などを求めること。クロス集計とは、単純集計で明らかになった値を、性別や年齢、地域などと掛け合わせて（クロスして）、よりデータを深掘りしていくこと。

検証的調査（仮説検証型の調査）

事前の仮説内容が正しいかどうか検証するための調査。その内容は、商品の仕様、ユーザーシナリオなどのように文章で記述したものと、スケッチ、レンダリング、プロトタイプなど視覚化されたものがある。検証的調査は、定量的調査方法を活用する場合が多い。

単純集計やクロス集計、多変量解析（第10章079参照）などの手法で分析する。定量調査では、被験者の回答した原因や経過は別にして、その時点での「はい、いいえ」や「共感、理解の程度」を知ることができ、数値データやグラフとして可視化や分析が容易になる。

一方、定性調査は、対象となる被験者の数名〜数十名に対する質的調査を実施して、そこで得られた情報を構造化分析手法で詳細に分析する。たとえば5人のユーザーに2時間程度のインタビューを行い、新たな発見やヒントにつながる「質的データ」を得るため、「なぜ、使っているのか？」や「好きな理由は何か？」など、

「はい、いいえ」では回答できない質問をする。定性調査では、KJ法（第7章052参照）、カードソート法（第6章046参照）や調査データを視覚化するためのツールにより、構造化のヒントを得ることができる。被験者がその回答に至った「経緯」や「理由」など、数値にできない価値観や思いなどを知ることが目的である。

ユーザーを理解するための「定量調査と定性調査」はどちらも有用であり、「知るべき目的」により行き来することも少なくない。一般的には「仮説探索型の定性調査」を経て「仮説検証型の定量調査」を実施して確証を得ることが多い。

＞ ユーザ調査の種類と特徴

分類	調査の種類	調査場所・手段	特徴
定量調査 定量調査の特性 ・数値で評価 ・何らかの実態 ・仮説検証型 ・統計学の知識	アンケート調査	郵送・街頭、Web	○ 数値化することにより、わかりやすく説得力がある × アンケートの設計に結果が大きく左右される
	アクセスログ分析調査	Web	○ ユーザ情報を簡単に得ることができる × 限定された環境であることを把握する必要がある
定性調査 定性調査の特性 ・言葉で表現 ・何らかの理由 ・仮説探索型 ・心理学の知識	半構造化インタビュー調査	実験室・電話	○ 比較的簡単に、言語データを得ることができる × 潜在的なニーズを把握するにはスキルが必要
	デプスインタビュー調査	実験室・電話	○ 言語データが主体で、実務者が理解しやすい × 質問者のスキルに依存する
	エスノグラフィックインタビュー調査	現場	○ 実際のユーザの状況を言語と観察で把握できる × 時間と費用がかかる。専門的な知識が必要
	グループインタビュー調査	実験室で複数参加	○ 複数のユーザの言語データを得ることができる × コーディネーターのスキルに依存する
	観察調査	現場	○ 潜在ニーズや幅広いニーズを抽出できる × 調査準備、実施と分析に時間と費用がかかる
	フィールド調査	現場	○ 実際のユーザの状況を把握できる × 調査準備、実施と分析に時間と費用がかかる

探索的調査（仮説探索型の調査）

事前に明確な仮説をもたずアイデアや仮説をつくるための基礎的な調査。また、ある程度仮説は立てているが、それを明確にする場合にも活用する。特に、これまでにない商品を企画する場合に有効である。探索的調査は、定性的調査を活用する場合が多い。

構造化分析とメリット

構造化とは、調査対象の全体像を掴み、その「構成要素」と「要素同士の関係」を捉え直し、発生した事柄の因果関係など理解しやすくすること。情報の重複が少なくなり共有が進むことで、課題発見や原因の究明、対策立案、優先度などがつけやすくなる。

043 アンケート調査

ユーザーの把握、商品満足度など、デザインに必要な情報を得るために、複数の人々に対して一定の質問形式で意見を問い、その回答を集計・分析することによって問題解決に役立つ情報を引き出していくという最も一般的な調査方法である。

1. アンケート調査とは

調査したい事柄について質問を記載した調査票（質問紙）を用意し、多数の人に回答してもらうことで比較できる意見を集めることだけでなく、回答も定型化することで意見を明確にすることができる。

デザインプロセスの戦略工程ではブランド調査やライフスタイル調査に利用され、企画・開発工程ではトレンド調査やユーザー調査に、フォロー工程では競合商品調査やデザイン受容度調査などに使用される。

アンケート調査の特徴は、多量のデータを収集して定量的な分析が可能であるが、回答者を監視できないため、調査票の完成度が低いと不適切な結果が導き出されるので、その質問項目や回答の定型化などに注意が必要である。最近ではICTの普及もあって、高齢対象者や通信環境で支障がないかぎり、調査票に直接記入して回答する方法から、データ集計の容易なWebアンケートに移行している。

2. 調査票（質問紙）の設計

調査票は、「質問項目」「回答項目」「フェイス項目」でできている。

質問項目は回答者にとってわかりやすく自然に回答できるような順番にし、質問のテーマごとに分け、簡単に回答できる一般的な質問から重要な質問へと進め

る。設計のポイントは以下の10項目である。
①質問内容の整合性を持つ
②曖昧な表現をしない
③難しい言葉を使わない
④評価的ニュアンスや偏りのある表現をしない
⑤ダブルバーレル質問をしない
⑥一般的な質問と回答者本人への質問を区別する
⑦黙従傾向（イエス・テンデンシー）に注意する
⑧キャリーオーバー効果に注意する
⑨誘導質問に注意する
⑩回答者本人に関する質問では多面的な質問を行う

また、回答する必要がないのに回答している、回答しなければならないのに回答していない、とならないように、ろ過的質問を活用することも重要である。

3. アンケートの回答形式

回答項目では、事前にいくつかの回答を用意してコード（番号）を割り当て、その中から選択させるプリコード式と、アンケート対象者に自由に書いてもらい、事後に回答を読み込んでカテゴリー分けをするアフターコード式がある。一般的に、年齢や通勤時間のような単純な質問にはプリコード式で、その理由などは記述するアフターコード式にすることが多い。調査後の分析を簡単にするポイントは以下の5項目である。
①回答は選択肢か連続した数値にする

ダブルバーレル質問

たとえば、「この商品のデザインと価格に満足していますか？」のように2つ以上のことが同時に聞かれていて、どちらに対して答えていいのかわからないこと。この場合、質問を2つに分ける必要がある。

キャリーオーバー効果

質問の持ち越し効果で、前の質問により後の質問に影響が出ること。誘導的で質問者の価値観が入った質問形態で、同じ質問内、または質問をまたいで一定の価値観が含まれている場合に生じる。

②他の選択肢と干渉しあわない

③選択肢数は3つ以上、10以下がよい

④選択個数を統一したほうがよい

⑤自由回答はあまり使わない

　フェイス項目は、回答者の属性についての質問でありプライバシーに関わる内容が多いため、最初に質問してしまうと慎重になりすぎたり非協力的になることがある。現在では調査票の最後に質問することが多く、その調査に必要な項目に限定する。

4. アンケートの調査計画

　調査計画では順序の影響に気をつけなければならない。調査票では、質問順序以外にも回答選択肢の提示順序でリストの後の方より最初の方が答えられやすく、質問量が多いとストレスから後半はいいかげんな回答になることも考えられる。また、サンプルテストでは提示順がサンプルA→BだとBの回答はAの影響を受ける。

　本調査を実施する前に、必ず予備調査を行い、質問票をチェックする。サンプルテストなどでは教示内容を含めたシナリオを作成し、リハーサルを行うことも重要である。多くの人に同じ質問を出して回答を求める方法であるため、「誰が行っても大差ない結果が得られる」ように計画しなければならない。

＞アンケート調査のプロセス

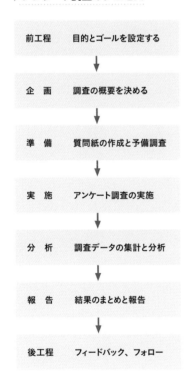

前工程	目的とゴールを設定する	調査の目的、明らかにすべき課題、どのようなデータをどのくらい集めれば良いのかを明らかにする
企　画	調査の概要を決める	調査の対象者、必要となるサンプル数、質問紙の概要、調査場所、スケジュール、予算などを決める
準　備	質問紙の作成と予備調査	被験者のリクルーティング、質問紙の作成、調査場所の確保とともに予備調査を行い、準備内容を確認する
実　施	アンケート調査の実施	調査当日の準備、担当分担や調査の流れを確認する。目的や内容を説明し、アンケートの実施と回収を行う
分　析	調査データの集計と分析	設問に対する回答数や傾向値、クロス集計など統計的分析手法を活用してデータを分析する
報　告	結果のまとめと報告	集計・分析した結果と考察を、具体的で簡潔、グラフなどで解りやすい調査レポートにまとめて報告する
後工程	フィードバック、フォロー	設定したゴールを達成できたか、調査により明らかになった事柄への対応について記録し、確認する

調査データの分析手法

グラフ化
入手したデータを集計し、表計算ソフトなどを用いてグラフ化して、結果を可視化する

クロス集計
調査対象の属性や1次集計の結果によりデータを細分化して、それぞれの群間の比較をすることで部分的な法則性を見出す

統計処理
特徴を示す「代表値」（平均値、最頻値、中央値）と散布度（分散、標準偏差）があり、内容に応じてこれらの値で説明する

黙従傾向（イエス・テンデンシー）

世間の目や常識を気にして回答をすることや、調査側の望んでいると思われる答えを回答者が無意識に選んでしまう傾向。たとえば、「……という意見にあなたは賛成ですか」と聞いた場合、「はい」と回答する傾向が強くなる。

ろ過的質問

特定の条件に該当する者のみを対象とするために行う質問のこと。例えば、自動車の保有者のみに質問したい場合には、「自動車を保有していますか？」というろ過質問を先に行う。

044 インタビュー調査

デザインプロセスにおいてユーザーのニーズや本音を知ることは重要であるが、顕在化されていないことが多く、安易な調査ではそれを知ることはできない。ここではデザイン企画やデザイン開発のプロセスで有効なインタビュー調査の手法を紹介する。

1. インタビュー調査とは

インタビュー調査とは、ユーザーに直接会って質問をすることにより、その応答に応じてより細かい状況や要望や背景、また表情などからもデザインに関するヒントを引き出せる調査方法である。

ユーザーの中から回答者を募りインタビューを実施するので比較的長時間が必要となり、その進め方によって調査結果が異なることがある。質問者が回答者と短時間でラポールを形成し「両者が共同作業をする」関係となるか、回答者の「本音」を聞き出し「行間を読み取る」ことができるかなど、調査環境の整備や進め方を含め、質問者の力量が問われる。

近年、ユーザーニーズを定義するために注目されているのが民族誌（エスノグラフィー）の探索手法である。会場で実施する「デプスインタビュー」と、現場で観察しながら行う「エスノグラフィックインタビュー」があり、そのほか代表的なものとして「半構造化インタビュー」と「グループインタビュー」があげられる。最近ではICT環境の整備により、遠隔地にあってもインタビュー調査が可能となった。

2. デプスインタビュー

質問者と回答者が1対1で行う面談形式のもので、一問一答式のインタビューとは異なり、構造化されていない質問を通じて本人も気付いていない「深い思い」を知り、課題解決に役立てるための手法。質問に対しての回答ばかりでなく、その行為に至った経緯やきっかけなど、対象者を深く理解することができる。

インタビュー時間の前半は、質問者と回答者とのラポールの形成に重点が置かれ、インタビュー時間は通常1時間半ぐらいから長いものでは3時間近くに及ぶ場合もある。そのために質問者の技量が重要となり、1つの案件に関してはできるだけ同じ質問者が担当することが望ましい。

3. エスノグラフィックインタビュー

質問者が現地に行き、回答者の行動を直接観察しながらインタビューを行うことである。「コンテクスチュアルインクワイアリー（文脈質問法）」などとも呼ばれるこの手法は、回答者（ユーザー）が商品やサービスに対して不具合を感じていない潜在的な問題を、根掘り葉掘り聞きながら探り出すのが目的である。

面談形式では得られない日常的な行動と発話の記録、何気ない動作などから、その人の「価値観」や「嗜好」「生活様式」などを理解して新たな提案につなげる。デプスインタビューとの境界は曖昧であるが、この調査結果からは、改善提案というよりは新たな仮説の構築、新商品の提案へつながることが多い。

ラポール

質問者と回答者間の信頼関係を示す臨床心理学用語。インタビュー調査ではラポールの形成ができることで本音を聞き出すことができる。したがって、エスノグラフィックインタビューでは特にラポールの形成に多くの時間を費やすことをいとわない。

エスノグラフィー（第6章 046 参照）

学術用語で、ethno：民族＋graphy：記述＝民族誌（or民族誌学）のこと。19世紀後半、未開の社会を観察し、旅行記や学術文献といった記述物を作成する学問としてスタートした。近年では商品開発やマーケティングに欠かせない質的調査法として注目されている。

4. グループインタビュー

　デザイン企画やデザイン開発、上市後のフォローのプロセスでは、新しい提案のための情報収集が必要となる。そこで比較的よく行われるのが、特定の議題について5〜8名など複数の人間で議論する「グループインタビュー」である。この手法は、個人へのインタビューと違い、複数の人間にできるかぎり気軽に議論してもらい、その相乗作用の中から広範なまとまった意見が入手できる。さらにその情報を基にアンケート

やデプスインタビューを実施することで、より詳細な問題点や解決策の探索を行い調査の精緻化を図ることが可能となる。個人へのインタビューとの違いは以下の3つである。

①**安心感**：グループであることが、参加者に安心感をもたらし素直な反応を示す。

②**雪だるま**：メンバーの発言が、他のメンバーへさらなる連鎖反応を引き起こす。

③**自発性**：すべての質問に答えるよう要求されていないので、発言は自発的であり純粋になる。

〉インタビュー調査の種類と特徴

種類		調査目的	形式	インタビュアー	場所	要する時間	特徴
構造化インタビュー		主に量的調査	1対1	質問者でなくても可	会場、電話インターネット	短い	事前に質問内容を決めておき、回答者と対話を続けていく中で答えを収集する。アンケートとの違いは、回答記録に気付きやメモなどの質的な記述のあること。
半構造化インタビュー		量的・質的調査	1対1	質問者本人が望ましい	会場、現地	中	大まかな質問項目を準備し、回答者の答えに質問を重ねて詳しく尋ねていく。深掘りするだけでなく脱線した質問をすることで回答者の本意を知ることもある。
非構造化インタビュー	デプスインタビュー	質的調査	1対1	質問者	会場、現地	長い	調査課題に対して1人の回答者と長く向き合うことで潜在的な思考を理解する。質問者の体験談などの反応や何気ない発言、身振りなどからも本音が読み取れる。
	エスノグラフィックインタビュー	質的調査	1対1	質問者	会場、現地あらゆる場所	非常に長い	回答者に同行する行動観察とインタビューは、課題により数時間から数日に亘る。共同作業の感覚。観察者が回答者の視点を得られると課題の構造が見つけ易い。
グループインタビュー	グループインタビュー	量的・質的調査	1対多	質問者	会場、現地	長い	個人へのインタビューとの違い「安心感、雪だるま、自発性」などにより短時間に多くの意見収集ができるが、他の参加者や多勢の意見に同調することも起こる。
	フォーカスグループインタビュー	質的調査	1対多	質問者	会場、現地	長い	車の運転経験10年以上の人、自宅で介護を経験した人など、調査対象として共通性のある人によるグループインタビュー。共通の経験が多様な発言につながる。

半構造化インタビュー

大まかな質問項目を準備し、回答者の答えによりさらに詳細に訊ねていく手法。具体的な内容を聞いていく方法と、「なぜ?」「どうして?」と言うように深掘りすることもある。一問一答式の構造化インタビューではわからない回答者の思考や問題を聞くことができる。

コンテクスチュアルインクワイアリー

回答者と質問者が「師匠と弟子」の関係になり、いつものように仕事をしながら師匠が弟子に教えるように説明を行う。弟子（質問者）が、疑問に思ったことを根掘り葉掘り納得がいくまで聞き出すインタビュー手法。

045 観察調査（観察法）

観察法と言われることも多いが、ユーザーや商品とその操作の状況、それら作業環境などを、五感を働かせて観察しながら記録をとり、分析する調査方法である。デザイン開発において、潜在的なニーズを見出す仮説探索型の手法として注目されている。

1. 観察調査とは

観察調査には、観察者が調査対象者の集団に参加する場合の「参与観察法」と、観察者が現場に不在の「非参与観察法」がある。観察対象は、人間、人間の操作、操作対象のモノとそのまわりの環境である。

①参与観察（直接観察）

対象者たちとともに行動や生活をすることにより、その深層にアプローチする調査方法である。対象者も気付いていない要望が浮き彫りになることや、観察者自身の体験も貴重なデータとなる。参与観察者は参加の程度により4タイプに分けられるが、調査の状況により立場が変わってもよく、インタビュー調査など他の手法も併用される。フィールド調査、エスノグラフィーは参与観察による調査である。

②非参与観察（間接観察）

観察者が対象者たちの生活に参加せず、場外より観察を行う調査方法である。画像、音声、センサーなどを通して観察データを入手する。データの品質や詳細が観察できないなど問題もあるが、長時間の同時観察が可能で、その時に観察できなかった事柄は後からインタビューで補足することもある。場所や時間を定めて通行人の服装や人数、時間経過による変化などを観察し、分析するための調査（考現学）は非参与観察の代表例といえる。

2. 観察目的と対象

調査の目的により「仮説検証型」と「仮説探索型」に分けることができる。前者では調査の枠組みは変更しないのが原則で、アンケート調査のように調査票を使う場合が多い。最近では、調査の対象となる人たちの行動や生活スタイルの変化により、新たな知見や仮説の発見につながる後者が、ビジネスの場で重視されるようになった。

デザイン開発においての観察対象は、「関係する人間」「人間の操作」「モノとその環境」である。

①人間を観察する

どのような人物であるのか、どんな気持ちで接しているのかを観察する。その調査に関わることになった背景、趣味や生活スタイルなどの話から、事前情報では見えなかった人物像を、観察者が現場で感じることが大事である。

②人間の操作を観察する

どのような操作であるか、その手順や流れはどうか、どの操作がユーザーに負担・制約を与えているのか、タスク分析により改良点や要求事項を明確にすることができる。通常の使い方だけでなく、特殊な状況や極端な被験者を選ぶことで不満や課題が明確になる。

③モノや環境に着目して観察する

商品・モノのあり方や環境、どのような痕跡があるか

考現学

場所と時間を定めて調査し、世相や風俗を分析する学問。「考古学」にならって「考現学」と今和次郎らによって提唱され、その研究対象は「人の行動、居住、衣服、その他」に分類され、「観察、メモ、スケッチ、写真など」の調査記録から、人々の行動や変化を分析した。

タスク分析（第7章050参照）

ジョブ（仕事）を細分化したタスク（課業）に分割して観察することで、人間の情報処理プロセスである情報入手・理解や判断・操作の観点から問題点やユーザー要求事項を抽出すること。例えば、「ATMで振込む」はジョブ、「画面の振込みアイコンを捜す」「カードを差し込む」はタスク。

を観察する。エレベータの「閉」のボタンの周囲が汚れていれば、ボタンの使用される率が高いという仮説が立てられる。冷蔵庫に取りつけられたメモ用紙から、予期しなかった使い方を知り、新たなニーズや提案につながることもある。

3. 観察結果と分析視点

観察中に違和感を感じたことや調査記録を整理して気付いた特徴、共通項、規則性など、その記録が何を示しているか観察チームで共有化して検討する。それらを箇条書きに起こす、カテゴリーごとに分類する、関係図を作成するなど、結果の分析に向けて構造化する。

観察データをカード化してKJ法による図解化や文章化、観察データを視覚化してコミュニケーションを記述するフローモデル、使われているモノを記述する人工物モデル、現場の配置を記述するレイアウトモデルなどにより、新たな開発の仮説や着眼点を得ることができる。

＞参与観察者の4タイプ

完全なる参加者	観察者としての参加者	参加者としての観察者	完全なる観察者
観察者は調査対象に同化し、「観察者」とは気づかれない。	観察者が調査目的でそこにいることは対象者に知られている。	観察を中心とした活動で、現場への参加は最小限。	現場の人との接触を持たず、その場を観察する。
例：店員となって観察する	例：道路上で通行人を観察	例：アンケートなど調査の担当者として観察	例：「訪問観察」のようなもので「視察」に近い

観察者の位置付けにより4つのタイプに分けられるが、調査のはじめに決めたタイプにこだわる必要はなく、途中でタイプを変更しても問題ではない。調査をしている立場をわきまえて活動するか、意識することが大事である。

＞ユーザー観察の際に注意すべき点

1. 仮説を捨てる勇気	観察の前に仮説を持つことは大事だが、それにこだわると視野が狭くなる。観察の事実と違うと思ったら、別の仮説に乗り換える勇気が必要だ。
2. 商品よりも人を見る	観察の現場ではどうしても調査対象のプロダクトの取り扱いに注意が向いてしまう。ユーザーは作業を楽しんでいるのか、ルーチンは何か、無意識での動作を観察しよう。
3. 極端な観察対象を選ぶ	平均的な状況やユーザーよりも、時間に追われた状況設定や高齢者・子供など、極端な設定をして観察することで課題が明確になる。
4. 違和感に立ち止まる	観察していると「なんとなく気になる」「何か変だ」と感じる。この違和感に潜む問題を見つけることで、大きな改善につながることがある。
5. 発見を速やかに共有する	調査は数名のチームで実施することが多い。観察して記録したこと、感じたことはすぐにチームで共有することで、新たな発見や理解につながる。

フローモデル

ユーザーが、あるタスクを終えるまでに、どのようなコミュニケーションをするのかを記述するモデル。例えば、携帯電話を使って、友人とどのようにコミュニケーションするかについて、友人とやりとりする「言葉」や「音声」を記述する。

人工物モデル

ユーザーがタスクを終えるまでに、どのようなモノ（人工物）を活用するのかを記述するモデル。例えば、コーヒーを楽しむために必要なモノを書き出す。モノには既存の製品とユーザーが作ったモノ（使い方を書いたメモなど）が含まれる。

フィールド調査

フィールドワークという、野外で行われる活動の1つである。現場でしか入手できない情報を収集・分析することにより、販売戦略や広報企画のための現地調査として実施されることや、ユーザーの生活に参与して新商品・新サービスの開発に向けた調査に活用される。

1. フィールド調査とは

フィールド調査とは、人間生活とその環境を対象として、人々が仕事や生活をしている現場で観察しながらインタビューして記録する、主に参与観察を指す。質的調査だけでなく、商品ポップに興味を持った人数や街頭でのアンケートなどの量的調査や定点観測による路上観察のような非参与観察も含み、オフィスや研究室で行う「文献調査(デスクリサーチ)」の対義語である。

デザイン開発では、現場でしか入手できない情報を収集することにより、ユーザーの商品に対する評価やその使い方に関する意見、販売状況、店頭での他社との違いなどを把握して、商品戦略やデザイン企画、販売戦略や広報活動に活用される。

一方、従来にない機能の商品やサービスの企画・開発に際しては、ユーザーの居宅や仕事場に出向いてデザイン対象となる道具や機械を使って作業をする姿を観察する。作業している人たちの何気ない会話も含めインタビューを行い、本音や新たな気づきを見つけ、機能改善や新しい商品の提案につなげる。

この、ヒトと道具と環境のシステムを理解しようとする探索的調査法が「エスノグラフィー」の手法に類似することから、デザイン開発だけでなくビジネス分野で注目されるところとなった。

2. エスノグラフィー

文化人類学や社会学の用語で、フィールドワークによる現地体験を通して集団や社会の行動様式を調査・記録し、その結果と分析などの記述物を作成する学術的な手法である。フィールドワークにおける主な技法は「参与観察法」である。

デザイン開発の場でエスノグラフィーが語られるようになったのは、UCDプロセス(第5章040参照)の中で「人を観察する」というエスノグラフィー的な視点が注目されるようになってからである。今までにない機能の商品を開発するときや新たな市場を見つけ出す場合、顧客の課題発見や問題解決のために学術的なエスノグラフィーのエッセンスを活用する有用な調査手法となった。

3. フィールド調査の実施

デザイナーがフィールド調査を行う手法には、大きく分けて2種類ある。1つは「密着取材」のように現地の対象者に付ききりで行動を観察する「参与観察」と、もう1つはその時に観察できなかった事柄を手間ひまをかけてじっくり聞き取り調査をする「インタビュー」である。

さらには、アンケートや簡単な質問票インタビュー、マーケティングのデータ、その土地の図書館や資料館

フィールドワーク

字義による「野良仕事」が転じて「野外活動」を指し、学術的には「現地調査」「フィールド調査」と同義語。教育分野における自然観察や異文化体験、南極大陸の観測活動などにも使われ、調査手法としての「エスノグラフィー」を指すこともある。

トライアンギュレーション

分析結果を確かなものにするために、複数の調査者、複数のデータ源あるいは複数の方法を使うこと。例えば、客観的な観察と、主観的なインタビューの両方のデータを分析する。

の資料類の考証など、様々な手法を凝らして事実を突き止める姿勢が必要となる。

4. フィールド調査の記述と分析

　フィールド調査の記録を書きつけたメモ、聞き書き、日誌などを「フィールドノーツ」と称す。それらは、観察者だけでなく、フィールドワークに参加していない者にも、同じ推論に達せられるよう記述されなければならない。エスノグラフィーでは、このように様々な調査データを使って記述することを「トライアンギュレーション（三角測量）」と呼び、大量のデータによる記述を尊ぶ。しかしデザインの現場では、未開の社会に長期参与観察を行うような時間もコストもかけられないため、定量的なグラフや表による情報の視覚化も行うが、概ねナラティブ（物語）式の記述を行う。

　分析には、文章化だけではなく、付箋紙や写真によるカードソート法、ビデオによるシナリオ化などの表現方法がとられる。それらに共通するのは、対象者の生の声と、対象者自身が気づいていない「無意識のふるまい」「状況での知恵」を、観察者以外のプロジェクトメンバーと共有化して新たな知見を得る、という意図である。

＞調査の記録：メモ

メモは対象者の目の前でとらず、インタビューの合間や移動の時などに記述する。

＞調査の分析：カードソート

付箋に調査したキーワードを書き、それらを同じ属性を持つグループにわけ、情報を構造化する。

＞調査の分析：フォトカードソート

写真を使ったフォトカードソート法もある。調査した事実を事実の映像としてグルーピングし構造化できる利点がある。

ナラティブ

調査対象の経験を記述するために、物語化して表現すること。経験の文脈を表現しやすく、観察者以外の者にも理解を共有するのに適している。できるかぎり調査対象者の使う言葉や表現を忠実に使用する。

フォトカードソート

観察した写真を使ったカードを、並び替えたり組み合わせたりして分析する方法。調査した事実を、事実の画像としてグルーピングし構造化することにより、理解と共感を得ることができる。

炊飯器・和食の基本：
IH 炊飯ジャー 象印マホービン ZUTTO

炊飯の電化は1923年に三菱電機が、また1945年には東京通信工業（現：ソニー）が試作機を、そのほか"電気オハチ"や"軽便炊事器"など電熱鍋的なものは様々ありましたが、電化で「自動化」を果たしたのは1955年発売の東京芝浦電気（現：東芝）"電気釜 ERシリーズ"が初めてのプロダクトです。

手間のかかる炊飯がスイッチひとつで「自動で炊きあがる」ことは、主婦の家事軽減に絶大な効果を果たし、また男性のひとり暮らしを可能にするなど、その後の社会の慣習や生活環境を大きく変える力を持っていました。

東芝電気釜のデザインは、丸みを帯びた白いボディと光沢あるアルミ蓋の近代的なデザインで、台所に新時代を告げるアイコンとして輝いていました。デザイン要素の一つである取っ手は、炊飯後台所から食卓へ運ぶためのものですが、その後は蓋と一体化され片手で容易に操作できるハンドルタイプが主流になり、一方で「食べものをバケツのようにぶら下げて運ぶのは如何なものか（外国人デザイナー談）」の発想から本体を抱えるタイプ

なども考案されました。しかし80年代に入るとダイニングキッチンで食事を摂る生活様式が一般化し、炊飯器はあまり移動せずキッチンが居場所となります。それと同時にハンドルのデザイン的要素は薄れていくのです。

象印マホービンのIH炊飯ジャー"ZUTTO"は2004年に発売されました。印象的な楕円形状、またそれを際立たせるボディ周囲の金属調の処理は緊張感と清潔感が相俟って独特な静粛性を感じさせます。ハンドルはなく、操作ボタンや表示部はシンプルなデザインで、「普遍性」「控え目」「遠慮」といった調和を重んじる日本文化の香りが漂います。

日本で、金属製の鍋を使い炊飯したのは平安から鎌倉時代といわれています。その間時代なりに、食べやすく、美味しく炊くための試行錯誤が行われてきました。近年の炊飯器では内鍋の素材や形状、また熱源などが日々改善され進化が繰り返されています。これからも「味、香り、粘り、硬さ、艶」などのこだわりに止むことのない「未知のゴール」を目指しデザインが続けられます。

第 7 章

コンセプト作成の
ための手法

デザインコンセプト作成手法

デザインコンセプトとは、デザインに関わる方向性をまとめた基本的な概念のことである。その作成手法には、「目標を明確にする手法」「起案法と発想法」「視覚化する手法」がある。

1. デザインコンセプトとは

デザインコンセプトとは、対象となる商品のデザインに関わる、全体を貫く基本的な概念のことである。具体的には、対象ユーザーの情報、商品の概要、イメージ、使い方など、デザイン全般に関わる方向性をまとめたものである。また、商品のデザインを方向づける目標となり、それ以降のデザインワークの内容を規定することになる。

商品コンセプトは、商品全体を貫く基本的な概念である。デザインコンセプト作成のための手法は、商品コンセプトを明確に築く際にも有用とされており、プロダクトデザイナーは商品コンセプトそのものの構築から参画することが期待される。

2. デザインコンセプト作成のプロセスと手法

デザインコンセプトは、必要な情報を収集し、目標を明確にして発想することにより起案され、視覚化、検証・評価することによりデザイン仕様としてまとめることで作成される。各プロセスや手法の詳細については、本章の次節以降、および第8章を参照のこと。

・目標を明確にする手法

デザインコンセプトを作成するには、はじめに必要な情報を収集して目標を明確にする必要がある。何をつくるかを要求仕様としてまとめるために（第7章

048参照）、ユーザー調査などから対象ユーザーを明確にして人物像を記述するペルソナ法（第7章049参照）や、ユーザーの目標を達成するためのステップを時間軸に沿って記述するシナリオ手法（第7章050参照）などを使用する場合がある。ユーザーに提供する体験価値を明らかにし、関係者の間で明確な商品イメージを共有する。

・起案法と発想法

デザインコンセプトの「起案法と発想法」とは、目標に向けて起案し、具体的なアイデアを発想することである。デザインコンセプトを起案する手法として、問題を明らかにして解決する問題解決型コンセプト起案法や、これまで存在しなかったタイプの商品を提案する提案型コンセプト起案法がある（第7章051参照）。また、発想法としては、ブレーンストーミング（BS法）を代表とした発散的思考支援と、KJ法を代表とした収束的思考支援がある（第7章052参照）。

・視覚化する手法

コンセプトは必ずしも視覚化をともなわないが、ユーザーに提供する体験価値をわかりやすくイラストレーションやプロトタイプで視覚的に表現することは、関係者間でのコミュニケーションの際に有効である。

視覚化する手法としては、使用状況やプロダクトの外観イメージを表現するスケッチ、概念を明確化する

コンセプトスケッチ

コンセプトをわかりやすく視覚化したスケッチのこと。対象ユーザーの使用状況や商品外観イメージなどを表現したスケッチがあり、伝える目的によって表現手法を工夫する。

コンセプトシート

商品の背景、市場、対象ユーザー、対象ユーザーにとっての価値や体験、商品の概要、商品のイメージなど、デザインコンセプトに関わる情報を文章化し、簡潔にまとめた資料のこと。

ダイアグラム（第9章067参照）、立体的なコンセプトモデルやプロトタイプ、また、統一したデザイン指針をまとめたデザインガイドラインなどがある（第7章053参照）。

・**デザインコンセプトの評価**

　デザインコンセプトを視覚化したものを早期にユーザー視点で検証・評価することは、デザインコンセプトの目標を効率よく効果的に達成するために重要である。評価方法については第9章を参照のこと。

〉デザインコンセプト作成の手法と特徴

分　類	手　法	特　徴
デザインコンセプトの目標を明確にする手法	要求仕様	何をつくるかという仕様をまとめる
	ペルソナ法	対象ユーザーを明確にして人物像を記述する
	シナリオ法	対象ユーザーの目標を達成するためのステップを、時間軸に沿って記述する
デザインコンセプトの起案法と発想法	提案型コンセプト起案法	発想法なども活用してコンセプトを提案する
	問題解決型コンセプト起案法	問題を明らかにしてそれを解決するコンセプトをつくる
	発散的思考支援	ブレーンストーミングなどを活用して発想を広げる
	収束的思考支援	KJ法などを活用して発想を収束させる
デザインコンセプトを視覚化する手法	コンセプトスケッチ	手描きのスケッチを活用し、コンセプトを視覚化する
	ダイアグラム	概念をわかりやすくするために図式化する
	コンセプトシート	コンセプトを文章化し、簡潔にまとめる
	コンセプトカタログ	カタログの表現を活用し、コンセプトを視覚化する
	コンセプトモデル	コンセプトを立体的に視覚化する
	デザインガイドライン	デザインコンセプトのデザイン表現や仕様の指針をわかりやすく視覚化する

コンセプトカタログ

コンセプトを誰にでもわかりやすく表現するためにカタログ風の表現を活用して視覚化したもの。提案活動やユーザ評価などにも活用できる。

コンセプトモデル

コンセプトをわかりやすく立体的に視覚化したモデルのこと。イメージ、使い方、機能など、伝える目的によってモデル表現手法を検討する。

0**48** 要求仕様

商品開発における要求仕様とは、商品企画段階において「何をつくるのか」を示す仕様のことであり、それを記述した文書が要求仕様書である。要求仕様には、機能要求と非機能要求が含まれる。

1. 商品開発における要求仕様

　商品開発における要求仕様は、商品開発を始める前の商品企画段階において、「市場やユーザーが望んでいることは何か」「何をつくるのか」を示す仕様のことである。市場やユーザーが望んでいる要求の収集を行い、要求分析を行うことにより仕様を明確にする。さらに、実現性を考慮して要求定義を行うことで、文章として要求仕様書にまとめる。

　要求仕様書は、商品開発全体に関わる文書であり、要求収集、要求分析、要求定義を十分に行い、必要性、正確性、一貫性、実現可能性などに配慮して記述すべきである。

　商品の開発段階では、要求仕様に基づいて開発が進められ、必要に応じて仕様通りに進行しているかを確認する必要がある。もし要求仕様の完成度が低いまま開発を進めると、途中で仕様修正が必要となり、開発コストやスケジュールに影響を与えるため注意が必要である。

2. 要求仕様とプロダクトデザイン

　プロダクトデザインも要求仕様に基づいて開発を進める必要があり、プロダクトデザイナーも要求仕様の作成に参画すべきである。デザインコンセプト作成のための手法は要求仕様作成の際にも活用される。

　プロダクトデザイナーが関与せず、既に開発が進んでいる商品において「見た目を格好良くしてほしい」と要求されることがあるが、デザインに関する要求収集、要求分析、要求定義が十分に行われていないまま要求仕様が作成されている場合もある。このような時は、デザインを開始する前に確認し、要求仕様を作成し直す必要がある。

3. 要求仕様書の作成

　要求仕様書の作成は主に自然言語で記述されるため、曖昧な表現になりやすい。そこで、書くべき項目を定めて要求仕様書を記述することにより、内容の記述漏れを減らし、数式や図表を用いるなど表現の工夫により、正確性、一貫性の向上を図る。

　要求仕様書の作成例を右図に示す。「はじめに」には、仕様書の目的や商品分野、概要、用語の定義などを記述しており、「全体説明」では、他の商品との関連やインタフェースに関する情報、主な機能と対象ユーザー、各種の制約事項を記述する。「詳細要求項目」においては、具体的に詳細な要求項目を記述する。項目は箇条書きとし、必要に応じて図表を加える。詳細要求項目には、機能要求、非機能要求（品質要求）、設計上の制約、その他の要求などを含める。

　機能要求は、商品がすべきことを記述したものである。ここには、商品の機能や商品を操作する時の機能

要求

商品開発における要求とは、ユーザーが望むことである。ユーザーが望む要求を企業での商品開発という視点で「何を作るかまとめたもの」が要求仕様であり、要求と要求仕様は異なる。

要求分析

要求仕様を作るために必要な情報（要求）を、ユーザーや関連者との対話によって聞きだし、その要求を分析して文書として記録すること。文書は、通常の文書の他にシナリオのようにする場合もある。

などが含まれる。

　非機能要求は、品質要求とも呼ばれ、商品が提供する機能がどのような品質であるかを記述したものである。ここには、商品に関する外観イメージ、安心や安全、信頼性、ユーザビリティ、サイズなどに関する項目が含まれる。

> ## 要求仕様書の例 (湯沸かしポット)

要求仕様書

内容

1. はじめに
　1-1　目的
　1-2　概要

2. 全体説明
　2-1　主な機能
　2-2　対象ユーザ
　2-3　制約事項

3. 詳細要求項目
　3-1　機能要求
　3-2　非機能要求 (品質要求)

　3-3　設計上の制約
　3-4　属性
　3-5　その他の要求

付録
索引

3-1　機能要求
(1) お湯を沸かす機能
(2) お湯を保温する機能
(3) お湯をそそぐ機能
(4) お湯が沸いたら音で知らせる機能
(5) どの程度のお湯が入っているか確認できる機能

3-2　非機能要求 (品質要求)
(1) 前機種より魅力的な外観デザインであること
(2) 掃除がしやすいこと
(3) メンテナンス条件が当社の基準を満たしていること
(4) 環境仕様が当社の基準を満たしていること

外部要求

非機能要求の中で、特に商品とその開発プロセスの外部要因から導出される要求のこと。企業の経営方針や法律に関するものまで含まれる。例えば「個人情報を流出させてはならない」や「電磁波は法律によって定められた範囲内に収める」などである。

自然言語

私たち人間が普段の意思疎通に使っている言語のこと。人工的に作られたプログラミング言語や形式言語と対比するときに使われる。自然言語はその構文と意味が明確に定義されているとは限らず、誤解が生じる可能性がある。

0**49** ペルソナ法

ペルソナ法とは、典型的なユーザーを想定した人物像である「ペルソナ」を設定し、常にそのペルソナの目標を考慮した設計を行う手法である。ユーザー情報を具体的なペルソナで表現することにより、わかりやすいという特徴がある。

1. ペルソナ法とは

　プロダクトデザインにおけるペルソナ法は、ユーザー調査結果から設定した典型的なユーザー像を導出して、デザインプロセスの各段階で、そのペルソナの目標を満足させるようにデザインする手法のことである（ゴールダイレクテッドデザインの手法）。

　ペルソナとは「ユーザー情報の表現」の1つだが、ユーザー調査を通して設定した典型的なユーザー像のことである。ペルソナは、ユーザー情報を具体的で厳密に記述し、顔写真や名前などを組み合わせて活用することにより、多くの企画開発関連者にとってわかりやすいという特徴がある。ペルソナで記載する要素には、ユーザー基本情報、ユーザーの役割（ユーザーロール）、ユーザーの目標（ユーザーゴール）、ユーザーの好み（ブランドプレファレンス）がある。

　ペルソナを決定すると、商品戦略、商品企画、商品開発、製造や販売の各段階の対象ユーザーはこのペルソナとし、すべての段階で活用する。

　ペルソナ法の特徴は、わかりやすいペルソナの表現によるユーザー像理解の促進、対象ユーザーが関連者にとって共通に理解できることによるコラボレーションの促進、一般的なユーザーではなく明確な対象ユーザーの設定によるクリエイティブなデザインの促進、対象ユーザーが明確なことによる効果的なユーザー評価というメリットがある。

2. ペルソナを決定するプロセス

　ペルソナを決定するプロセスを以下に示す。

①ユーザー層定義

　対象ユーザーを定義するために役立つ情報を取得して、対象となるユーザー層を検討するためにユーザー定義表を作成する。

②キャスト候補の検討

　ユーザー定義表に基づき対象ユーザーを分類したうえで、プロジェクトの要求事項を考慮してキャスト候補を決定する。

③ユーザー調査の実施

　キャスト候補を対象に、インタビュー調査やグループインタビュー調査などの定性的なユーザー調査を実施する。

④キャストの決定

　定性調査の結果を活用して、ペルソナの候補となるキャストを複数名設定する。

⑤ペルソナの決定

　キャストの中からプロジェクトの状況によりペルソナを決定する。必要に応じて複数決定する場合もある。

3. ペルソナ法の活用

　ペルソナ法は商品開発の各段階で活用される。

ゴールダイレクテッドデザイン

アラン・クーパーが提唱したユーザー目標を常に考慮したデザイン手法。ユーザー目標を明確にするために対象ユーザーをペルソナとして記述し、目標を達成するためのシナリオを作り、デザインを推進する。

キャスト

ペルソナの候補となる複数の人物像のこと。対象ユーザーの検討段階では、その商品に関わる多くの人をリストアップして人物像を記述する。ユーザーには、使用者、顧客、サービスに関わる人など関連する人も含める。

・戦略段階

　対象ユーザーを考慮した事業戦略、商品戦略、デザイン戦略を立案するためにペルソナ法を活用する。

・企画段階

　デザインコンセプトを作成するために、ペルソナに目標を与えシナリオを制作する。ペルソナとシナリオを活用してデザインコンセプトのアイデアを検討する。デザインコンセプトのアイデアに対してペルソナを活用してユーザー評価をする。

・開発・評価段階

　ペルソナとシナリオに基づき、プロトタイプや試作機のユーザー評価をする。

＞ ペルソナを決定するプロセス

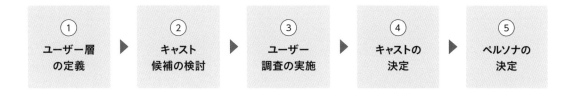

| ① ユーザー層の定義 | ▶ | ② キャスト候補の検討 | ▶ | ③ ユーザー調査の実施 | ▶ | ④ キャストの決定 | ▶ | ⑤ ペルソナの決定 |

＞ ペルソナで記載する要素

項　目	内　容
ユーザー像の名前	ユーザー像に適した名前
ユーザー像のイメージ	写真やイラストで、ユーザー像の顔などのイメージを表現
ユーザー基本情報	年齢・男女・家族・職業・環境・スキル・知識・特徴（身体・認知・文化・性格・興味）
ユーザーの役割	所属する組織の中での役割（部長・班長・会計・宴会係など）
ユーザーの目標	対象となるユーザーが達成したい目標
ユーザーの好み	どのようなイメージ、どのようなブランドが好きか

＞ ペルソナの例

ユーザー基本情報	名前、年齢、性別	山本和夫、38歳、男性
	会社名	JIDA工業株式会社
	部門、職種	研究開発部門 メカエンジニア
	現住所、家族	東京都調布市、3人（本人・妻・長男）

ユーザー特徴	・身体：中肉中背、がっちり型 ・性格：優しい性格、明るくオープン ・興味：国内旅行、テニス
ユーザーの役割（ユーザーロール）	・メカエンジニア　グループリーダー ・友人のグループでは、相談役 ・テニスサークルでは、会計を担当
ユーザーの目標（ユーザーゴール）	・旅行を活かして「旅行してもっと色んな人に自分という人間を知ってもらいたい」
ユーザーの好み（ブランドプレファレンス）	・車：MAZDA　CX-5 ・ファッションブランド：ユニクロ ・ビール：アサヒスーパードライ

ユーザーの役割（ユーザーロール）

対象となるユーザーの役割。ユーザーが社会の中でどのような役割をしているか、会社の中での役割、プロジェクトでの役割、家庭での役割、団体での役割などを記述する。例えば、リーダー、デザイナー、エンジニア、営業職など。

ユーザーの目標（ユーザーゴール）

対象となるユーザーが達成したい目標。目標には大きな目標と小さな目標がある。大きな目標とは、楽しく生きたいなどの人生の目標。小さな目標とは、その商品によって便利になるなど、その商品を購入する目標。

シナリオ法

デザインにおけるシナリオ法とは、商品をどのように使っていくかという物語（シナリオ）を活用する手法である。商品のデザインコンセプトを明確に表現でき、常にユーザーを考慮したデザインが可能となる。

1. シナリオ法とは

　商品のコンセプトを伝えるときには、その商品を所有したり使ったりすることで得られる価値を適切に伝えることが重要である。特に商品の使い方を順番に説明するときには、その表現が自然と物語を構成する。この物語を「シナリオ」と呼び、シナリオをデザインプロセスの各段階で活用する手法が、シナリオ法やシナリオベースドデザインである。

　シナリオを伝える相手は必ずしも商品の購買者だけとは限らない。現代の商品開発の現場には多様な人々が関わっており、開発組織の内部で商品のコンセプトをお互いに伝えあって開発を進める。したがって、開発組織内でシナリオを伝えあうことも重要である。

　テクニカルコミュニケーションの分野では、従来から伝えたい内容を5W1Hで表現すると効果的だといわれている。これはシナリオの表現についても同様である。商品に関するシナリオでは、いつ・どこで（When、Where）は状況を表わし、誰が（Who）はユーザーを、何を（What）は対象としている商品を、どうして（Why）はユーザーの目標や期待を、どのように（How）はその商品の使い方を表わす。なお、「誰が」という表現を追求して、詳細かつ具体的に表現したのがペルソナであるので、シナリオとペルソナは密接な関係をもつといえる。

　シナリオを記述する場合には、様々な表現が考えられる。代表的な表現は、文章による表現であるテキスト形式。ほかにも、映画やビデオのように動画形式で表現することもできる。写真やスケッチを時間の経過順に並べて、ストーリーボード風に表現することも可能である。また、漫画やコミック風の表現も考えられる。

　デザイナーの仕事は、視点を変えてみると、その商品をとりまく物語をデザインしているととらえることができる。つまり商品の企画開発に携わるデザイナーは、シナリオライターという役目をもつといえる。

2. シナリオ法の活用

　シナリオ法は、商品の企画開発における様々な局面で活用することができる。例えば実際にユーザーが活動している様子を時間に沿って記録すれば、それは物語を形成する。つまり、現場を観察した結果（フィールドワークの結果）をデータとして記録していることになる。また、商品企画時に実施されるアンケートなどの調査結果は、生の数値データを示すのではなく、そのデータがもつ意味をシナリオとして表現すればより理解しやすくなる。

　商品企画段階で、デザインコンセプトを明確にビジョンとして示す場合にも、シナリオの表現は有効である。ここで示されるシナリオは、その後の開発にお

シナリオベースドデザイン

商品をデザインするときに、シナリオを中間成果物の表現として用いるアプローチのこと。断片的にシナリオを用いる場合もあれば、主要な成果物として扱う場合もある。

ユースケース

ユーザーの入力に対して生じるイベントの系列を列挙したもので、あるシステムと外界とのインタラクションを示す表現のこと。ソフトウェア工学における、Unified Modeling Language（UML）ではシナリオを意味する。ユースケースは通常、箇条書きで記述する。

いて、開発に関わる人々の共通認識として活かされる。また、シナリオを開発の初期段階でユーザーに提示して意見を得ることもできる。これは早期のユーザー評価を行っているともいえる。

商品開発段階でユーザーの操作手順を検討する場合には、文章だけでなく、写真やスケッチを活用し、視覚的に見せたストーリーボードや、操作フロー図を作成して、基本的な操作の系列およびその代案となる他の操作の系列を検討することが有用な場合もある。これはユーザーと商品とのインタラクション（ユースケースと呼ばれることもある）を決めているのであり、詳細なレベルのシナリオを作成していることと同じ意味となる。

商品が完成した後には、使い方を説明する表現としてシナリオが使える。例えば販売促進用のパンフレット、カタログや商品の取扱説明書にシナリオを活用することもできる。

シナリオを改善するために、ペルソナの感情や行動を時系列で視覚化したカスタマージャーニーマップを活用する場合もある。

＞シナリオの例

抽象的なタスクのレベルのシナリオ例

山本明子さんは大学生。

今日、彼女は友人とスマートフォンで連絡をとり、前から行きたかったカフェに行くことができた。

友人と楽しい時間を過ごせて、彼女は、「これだからこのスマートフォンは手放せない」と思った。

具体的な行為のレベルのシナリオ例

山本明子さんは、八王子にある大学の2年生。大学の近辺に一人暮らしをしている。

以前から、彼女は吉祥寺にあるケーキがおいしいカフェに行きたいと思っていた。ある日の夜にスマートフォンをタッチし、SNSのアプリケーションを立ち上げた。そして、「行きたいカフェ」のボタンをタッチし、「吉祥寺のケーキカフェ」と入力した。

すると、友人から「そのカフェに行こう」というメッセージを受け取った。そこで、彼女は友人に「明日行こう」とメッセージを入力した。

翌日、彼女は前から行きたかったカフェに行くことができ、友人と楽しい時間を過ごした。彼女は、「これだからこのスマートフォンは手放せない」と思った。

シナリオ法のプラス面とマイナス面

プラス面

・商品やシステムのユーザーの活動を明確化し、開発に関わる人々の共通認識として働く。
・商品やシステムが開発される前に、そのユーザーの活動を評価することができる。
・商品やシステムのユーザビリティの向上に役立つ。

マイナス面

・量と質を決める明確な指標がない。
・大量につくられたときに、管理する適切な手法がない。

はじめに抽象的なタスクのレベルのシナリオを作成し、次に具体的な行為のレベルのシナリオを作成することで、具体的になる。

カスタマージャーニーマップ

ユーザーと製品、サービスとの関わりを「旅」に見立て、体験の連続性に着目し、感情や行動を時系列で視覚化したマップ。全体像を俯瞰的に示すことで開発関係者がユーザーの立場を直感的に理解、共有しやすくなり、改善すべき点を検討しやすくなる。

タスク

例えば、デジタルカメラで写真を撮影する場合、「電源を入れる」「被写体にカメラを向ける」「シャッターを押す」「電源を切る」などといったタスクに分けてタスク分析を行う（第6章045参照）。

051

コンセプト起案法

プロダクトデザインにおけるコンセプト起案法は、デザインコンセプトの原案を生み出す手法のことである。自由な発想から開始する提案型コンセプト起案法と、問題の把握から開始する問題解決型コンセプト起案法がある。

1. コンセプト起案法とは

　デザインコンセプトを起案する手法は、アプローチの仕方によって「提案型コンセプト起案法」と「問題解決型コンセプト起案法」に大別することができる。プロダクトデザイナーは両手法の特徴や有効性を理解し、状況に応じて組み合わせて用いることにより、質の高いデザインコンセプトを起案することが求められる。

・提案型コンセプト起案法

　提案型コンセプト起案法は、既存しないコンセプトを起案し、後からその有用性を検証する手法である。例えば「ライフスタイルを変える未来の商品提案」など、これまでに存在しない製品を提案するために用いられる。

　「こんなものがあったら便利」「こんなものがあってもよい」など、生活の中から発掘される思いつきの提案に対して、シナリオ法などを用いて有用性の検証や実現性の分析を行うことにより、コンセプトを明確にして具体化する。

　事前に対象ユーザー調査からペルソナを設定し発想したり、新技術や既存技術の応用や統合により提案したりすることもある。

・問題解決型コンセプト起案法

　問題解決型コンセプト起案法は、既存の問題を発見し、それを解決するためにコンセプトを起案する手法である。例えば、使用状況やユーザー動向の複雑な自動車や携帯電話など、現実にある問題を解決するために用いられる。

　市場やユーザーの調査などから問題を発見、問題の構造や核心を把握するために分析を行い、解決のためのコンセプトを明確にして具体化する。

　直感的に把握した問題は、簡単な言葉や文章で表現するが、問題の背景が複雑で直感的に把握しにくい場合は、KJ法（第7章052参照）や多変量解析（因子分析、主成分分析など）など（第10章079参照）を活用する。

2. コンセプトの起案プロセス

　右図は、素案としてのコンセプト表現から、具体化されたコンセプト表現に至るデザインコンセプトの起案プロセスを示している。前述のように、提案型コンセプト起案法と問題解決型コンセプト起案法では前半プロセスが異なる。一方、共通する後半プロセスは、問題の全体像が把握された後、具体化されたコンセプトを基にデザイン解の提案、検証が行われ、最終的に詳細な構造や形態・色彩表現をともなうデザイン解の決定に至る。

　一連のプロセスは、必要に応じて後戻りしたり、何度か繰り返されたりしながら修正を重ね、初期のコン

言語化

感情や直感的なものを言葉で表現すること。コンセプトは言語で表現することによりその内容を概念化することができ、伝達しやすくなるが、その代償としてそこに含まれる微妙なニュアンスを失うことがある。

ストーリー化

言語化されたコンセプトは、時間の流れと背景を含め物語として表現されるとリアリティが増す。シナリオ法など、その中で特定の役割を演じる人物を想定することもある。

セプトから具体化されたコンセプトに醸成される。提案型と問題解決型のどちらが適切かを判断して進行させるが、両方を組み合わせることもある。

ストーリー化、イメージ化、マップ化などによる視覚化が問題点の把握に有用な役割を果たし、ペルソナ法、シナリオ法、発想法、スケッチ、プロトタイプ、ダイアグラムなどの手法を適切に使用することがコンセプト具体化の助けとなる。

〉コンセプトの起案プロセス

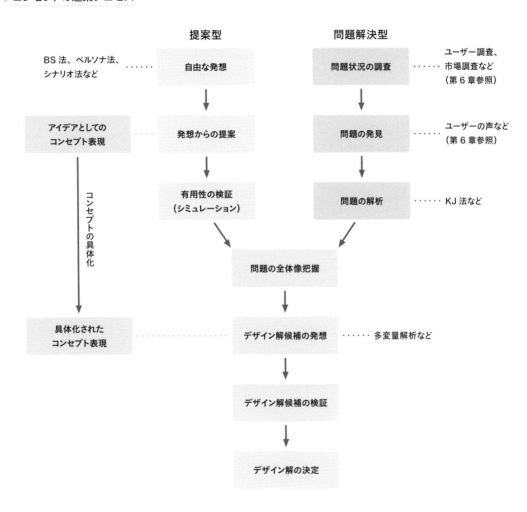

各プロセスにおいて視覚化は有効な手段である。例えば提案型プロセスにおける「発想からの提案」段階の初期スケッチがほぼそのまま商品化される場合もある。

視覚化

デザインにおけるコンセプトは、言語表現だけでなく視覚的イメージをともなって表現されることも多い。初期のアイデアスケッチはコンセプトスケッチと呼ばれることもある（第8章054参照）。

デザイン解

プロダクトデザインにおけるデザイン解とは、デザイン対象の目的（要求機能）を実現させうる答えである。要求機能が明解な場合、曖昧な場合があるが、デザイナーは起案プロセスを活用して、多くのデザイン解を提案することが求められる。

052

発想法

発想法とは、新しいアイデアを生み出すことを支援する手法である。発想法には、ブレーンストーミング（BS法）を代表とする発散的思考支援と、KJ法を代表とする収束的思考支援がある。

1. 発想法とは

　プロダクトデザインにおいて発想法は、デザインプロセスの各段階で活用される、新しいアイデアの創出を支援する手法であり、発散的思考の支援を目的とした手法と、収束的思考の支援を目的とした手法に大別される。1960年代以降多くの手法が開発され、コンピュータ支援による発想支援システムの開発や、AI技術を活用した発想支援サービスも開始されている。

　発想法の多くは経験的な知識にもとづくノウハウであり、科学的・論理的な根拠は明確でないものが多いが、商品開発において、発想支援の手法として、経験的ノウハウが効果的な場合も多く、広く活用されている。

　その中でよく知られている発想法が、発散的思考支援のブレーンストーミング（BS法）と収束的思考支援のKJ法である。発想や創造などの思考内容を科学的に研究することは、人間が自身の思考を客観化してとらえる必要があり困難をともなうが、インキュベーションに着目した研究など認知科学や脳科学の分野でも多くの研究が見られ、今後の解明が待たれる。

2. 発散的思考支援

　発散的思考支援の代表的な方法であるブレーンストーミング（BS法）は、アメリカの広告会社の経営者

だったアレックス・F・オズボーンによって開発された手法で、先入観にとらわれずできるだけ多くのアイデアを出し尽くす場合に広く活用されている。

　「判断先延ばし（批判厳禁）」「自由闊達（便乗発展）」「質より量」「結合と改善」という4つの原則を守りながら、複数の参加者による共同作業で発想を促す方法である。自由な発想が妨げられないように、批判をせず、自分が創出したアイデアへの思い込みにとらわれず、他者のアイデアとそれに触発された自分のアイデアを結合して、アイデアを展開、発展させる。

　「オズボーンのチェックリスト」（第8章 057 参照）はブレーンストーミングの際に発想のきっかけとなる9つの視点（転用・応用・変更・拡大・縮小・代用・再利用・逆転・結合）をチェックリストとしたもので、個人でも集団でも利用でき、プロダクトデザインにおいてフォルムのアイデアを展開する際に活用すると有効な場合がある。

　発散的思考支援の中には、BS法のように、自由な発想を支援するため精神的束縛から解放させる手法と、強制推論法を用いて既成概念からの解放を目指す手法がある。デザイン対象や条件を要素に分解し、要素間のあらゆる組み合わせを考えさせることによって発散的思考を助けるマトリックス法、マインドマップ、形態分析法や、アナロジーを活用して連想を促し、発散的思考を促進させるシネクティックス法などがある。

インキュベーション

持続的に発想への努力を続ける中で、一度考えることをやめて、しばらくあたため期間をおくことによって、かえって発想のひらめきを導き出すことがあるが、これをインキュベーションという。

マインドマップ

トニー・ブザンが提唱した思考・発想法。概念の中心となる主題を中央に配し、放射状にキーワードやイメージをつなげ展開する。複雑な概念もコンパクトに表現でき、非常に早く理解できるとされる。

3. 収束的思考支援

　収束的思考支援法として知られるKJ法は、文化人類学者の川喜多二郎が開発した発想法で、名前の頭文字をとってKJ法と呼ばれている。KJ法はあらゆる複雑な問題をボトムアップ的に構造化し、全体像を把握しやすくさせると同時に問題への適切なアプローチを助ける手法であり、その手順の概略を次に記す。

　①テーマを決める。②情報を収集する。③収集された情報をカード（KJカード）に書き出す。④書かれた内容が似ていると思われるカードを集める。⑤セットとなったカードのグループに、それらが似ていると判断された根拠になる「表札」をつける。⑥「表札」が似ていると思われるカードグループを集める。これを、全体でカードグループ数が5〜10くらいになるまで繰り返す。⑦集められたカードグループを大きな模造紙に布置し、各カードグループに対し、そこに含まれるカードの内容とそれらに「表札」を付した「島取り」図として描き出し、それらの「島取り」間の関係を線で結んで表す。これを「図解化（KJマップ）」と呼ぶ。⑧最後にその図解を踏まえて全体の内容を文章化する。①〜⑧までを必要に応じて繰り返す（KJ法の習得は我流ではなく正しく学んだ熟練者による研修が不可欠とされている）。

　発想段階では、KJカードにスケッチを描くこともある。「理性」「情念」「手」で考えることと適切な連合により、優れた思索活動が行われるとしている。

> ## 川喜田二郎のW型問題解決モデル

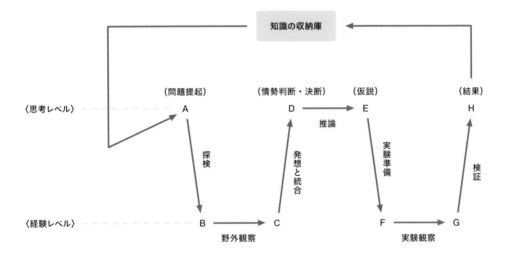

　川喜多は、『続・発想法』の中で、図のようなW型問題解決モデルを提唱している。これまでの知識から出発し、A 問題提起、A→B 探検（デザインの場合は調査）、B→C 野外観察（フィールドサーベイ）、C→D 発想と統合、D→E 推論、E 仮説、E→F 実験準備、F→G 実験観察、G→H 検証、そしてその結果が再び知識として収納される、というサイクルを考えている。KJ法は、この「C→D 発想と統合」のプロセスのための手法であるといえる。D→Eのプロセスは「アブダクション」と呼ばれることもある。

アナロジー（類推）

知らない問題を知っている事実にたとえて理解しようとする、（問題そのものではなくその構造の写像による）推論の一種。発想にはアナロジーの結果考え出されたものが多い。

アブダクション（論理的推論）

もとは誘拐という意味だが、哲学者のC. S. パースによって提唱された仮説構築を行う際の推論形式（演繹・帰納とは別の第三の推論形式）のことを指す。発想過程ではアブダクションが行われているといわれている。

053 デザインガイドライン

デザインガイドラインは、デザインに関する指針を明確に提示したものである。デザイン方針など経営理念に関わる内容から、表現や仕様など詳細部分まで項目は多岐にわたり、商品開発の指針となる。

1. デザインガイドラインとは

　関係者が常に参照できるように、デザイン方針、デザイン表現や仕様、デザインプロセスや手法、デザイン関連の対応などデザインに関する指針をわかりやすく示したものをデザインガイドラインという。

　商品開発において、デザインガイドラインは関係者に共通認識を持たせることができる。また、開発の手引書として活用することで、品質を維持し効率良く開発を進める助けとなる。

　デザインガイドラインの項目は根本的な経営理念に関わるデザイン方針から、詳細のデザイン表現や仕様、デザインプロセスや手法、コンプライアンス対応を含むデザイン関連の対応まで多岐にわたる。

　デザインコンセプト作成もデザインガイドラインを参照しながら進め、新しいデザインコンセプトが承認された際には、デザインガイドラインの改定が必要となる場合もある。

2. デザインガイドラインの項目と活用

　右図にデザインガイドラインの項目例を示す。項目別に推進担当を定めて、デザイン標準、デザインマニュアルとの連携、対応を行い、運用を推進し、最新の情報を基にしてデザインガイドラインを常に見直し改定、更新していくことが望ましい。

・デザイン方針に関するデザインガイドライン

　デザイン理念（デザインフィロソフィー）、デザイン指針、デザインメッセージなどが該当する。これらのデザイン方針に関するデザインガイドラインは、経営戦略、事業戦略、ブランド戦略やデザイン戦略を反映したものである。また、これらのデザインガイドラインは経営理念の社内における浸透だけでなく、社外へ発信する役割を果たすためにも有効である。

・デザイン表現や仕様のデザインガイドライン

　ロゴタイプ、シンボルマーク、デザインイメージ、スタイリング、CMF、インタフェース、アイコン、図記号などが該当する。これらのデザイン表現や仕様のデザインガイドラインは、関係者に正確に伝えるために、明確に定義する必要がある。後継商品や関連商品の開発において，商品デザインの一貫性を保持するためにも有効である。

・デザインプロセスや手法のデザインガイドライン

　デザインプロセス、デザイン手法、デザインパターン、テンプレート、シート、デザインドキュメントなどが該当する。商品開発をより効率的に進めるためにもこれらのデザインガイドラインは有効である。

・デザイン関連の対応のデザインガイドライン

　安全・安心への対応、環境への対応、アクセシビリティへの対応、ユニバーサルデザインへの対応などが該当する。法令対応も含め、最新となるよう情報を更

デザイン指針

企業や組織が発信するデザイン的な要素の指針を、経営戦略に基づいて記述した資料のこと。デザイン指針は商品戦略や宣伝戦略の柱となり、デザインポリシーと呼ぶこともある。

デザインパターン

建築家であるクリストファー・アレグザンダーが提案した手法のこと。プロダクトデザインにおいては、典型的なデザインのパターンやサンプルに名前をつけ、再利用しやすいように定義してカタログ化することで、効率的に設計を進める。

新し、関係者に周知することが求められる。

〉 デザインガイドラインの項目例

分 類	標準化項目例	内 容
デザイン方針	デザイン理念 (フィロソフィー)	経営理念をデザインに反映した、デザインの根底にある根本的な方針
	デザイン指針	デザイン関連の継続して一貫した方針
	デザインメッセージ	デザイン的な視点から発信するメッセージ
デザイン表現や仕様	ロゴタイプ	企業、ブランド、商品シリーズなどを図案化した文字
	シンボルマーク	企業、団体、意味を象徴する記号または図案
	イメージ	目指すべきイメージの提示
	スタイリング	目指すべきスタイリングの方向性の提示
	CMF	カラー、テクスチャ、マテリアルのガイド
	インタフェース	操作部におけるデザインのガイド
	アイコン、図記号	アイコン、図記号、表記方法などのガイド
デザインプロセスや手法	デザインプロセス	デザインプロセスのガイド
	デザイン手法	デザイン手法のガイド
	デザインパターン	代表的なデザイン表現例の提示
	テンプレート、シート	デザイン関連の仕様を記述するための共通のフォーマットや書式
	デザインドキュメント	デザインに関連する資料を集めた資料
デザイン関連の対応	安全・安心への対応	法令対応も含めて、安全・安心への対応指針
	環境への対応	法令対応も含めて、環境への対応指針
	アクセシビリティへの対応	法令対応も含めた、アクセシビリティへの対応指針
	ユニバーサルデザインへの対応	ユニバーサルデザインという視点での対応指針

デザイン標準

標準となるデザインの基準のこと。国際的なデザイン基準、政府や業界で定められているデザイン標準、社会的にすでに当たり前となっているデザイン標準と、それぞれの企業において定めるデザイン標準などがある。

デザインマニュアル

プロダクトデザインやビジュアルアイデンティの管理と運用のために記述した資料のこと。例えば、ある商品シリーズのためのデザインシステムの基本的な考え方、具体的な展開方法や事例について、わかりやすく記述したものである。

>Column

心理からの発想・サイレント楽器：
サイレントバイオリン ヤマハ SV-100

バイオリンの登場は16世紀初頭と考えられており、17～18世紀にはイタリアの名工が傑作といわれる音色を生み出しました。現在もその音に魅了される人々は絶えず、珍重され特別な思い入れの強い楽器です。このように音が評価される筈のバイオリンですが、1997年、楽器メーカーのヤマハが意表を突く"サイレントバイオリン"を発売。これが発表されたとき、同社が80年代に開発したデジタルシンセサイザーやウインドMIDIコントローラーなど、いわゆるデジタル技術でショーアップする楽器と思った人も多かったのではないでしょうか。しかし同社デザイン研究所長川田学氏は「歴史に育てられたバイオリンでも、そこに何か新しい価値を見つけ加えることができたなら、デザインを進化させることが可能なのではないか※」と語り、その新たな価値に「音を消す」ことを挙げたのです。その発端は「上手に弾けるまでこっそり練習したい」や「深夜でも家族が寝静まったあとに練習できる」など問題を解決するための発想でした。デジタルとは対照的な心理にまつわる問題解決の一手段だっ

たのです。

消音のため音を響かせる共鳴胴をなくしましたが、正しいバイオリン練習のためにはボディに対する弓の適切な位置や角度を会得することが重要で、この本質を押さえたうえで演奏に不要な部分を削ぎ落としています。結果左右非対称のフォルムが理論に基づき導かれ、新たな楽器が誕生したのです。市場では類似品も出るなか、ヤマハは2016年にニューモデル"エレクトリックバイオリン YEVシリーズ"を発売、その上質な造形は再び心地よい驚きを与えてくれました。この造形にサイレントバイオリンのデザイン資産が生きており、楽器の未来を素直に受け入れることができたのです。

バイオリンの永い歴史に、日本人の「恥ずかしさ」や「気遣い」、また「削ぎ落とす」という美意識で「音が出ない新種の楽器」を生み出しました。ライトでスタイリッシュなデザインはクラシック楽器の対極にあるものです。その魅力で今後ニュースタイルなアーティストが出てくることでしょう。デザインはそんな力を持っているのです。

※出典：JIDA著 2019年 図録「JIDA DESIGN MUSEUM SELECTION 20TH ANNIVERSARY」

第 8 章

視覚化のための手法

054 視覚化のための手法の概要

プロダクトデザインでは、自分自身のイメージやアイデアを視覚化することから始まる。すなわち、イメージを目に見える具体的な形で表すことが、デザインするうえで極めて重要である。この章では、代表的な手法について解説する。

1. 視覚化の意味

イメージを視覚化する利点は2つある。

①頭の中で描いたアイデアを明確にして、確認し検証して、次のステップに効果的につなげること。

イメージとして漠然と捉えられていた形をスケッチにして視覚化することで、細部の収まりや材料などを具体的に検討することが可能になる。このスケッチは、全体像を描く場合もあれば、細部だけをクローズアップして描く場合もある。アイデアやイメージをより明確にするための手法なので、特に描き方に決まりはない。描きながらアイデアを展開していくのに効果的であり、かつ考察履歴が視覚的に残るという利点がある。したがって、未解決部分を確認でき、いつでも前にさかのぼり、やり直しができる。

②第三者にデザイン意図を正確に効率よく伝達できること。

視覚化することで、商品開発の過程で関係者とのコミュニケーションがより取りやすくなる。例えば製造のための視覚化は、図面やテクニカルイラストレーションなどが適する手法である。ユーザー調査やマーケティング調査では、レンダリングやコンピュータで描かれた3次元CAD図面が使われる場合が多い。

いずれにしても、デザイナーを志す人は、イメージを的確に視覚化するための手法を習得する必要がある。

2. 平面表現

平面表現とは、スケッチや製図などで二次元平面に表現する方法である。PCやタブレットを用いて、手描き同様の表現もよく利用される。ペンタブレットの勢いのある線描に、マーカーやグラフィックソフトを使った色付けや、写真データや他のデバイスから入力された画像などを組み合せて、様々なシーンをドラマティックに演出し、よりリアルなスケッチに仕上げることもできる。

最初から3D CADを使ってデザインを始める人もいるが、手でスケッチを描きながらデザインをブラッシュアップしていく方法は、今も昔もデザインの基本である。

3. 立体表現

プロダクトデザインのデザインプロセスの初期段階では、スチレンボードなどを使った簡単なペーパーモデルや、発泡樹脂を削り出したラフモデルが使われる。これらは立体スケッチと呼ばれ、大きさや構造などのチェック用に使用されるため、短時間に効率よく作成されねばならない。

デザインプロセスが進むと立体表現はより緻密になり、モックアップ（デザインモデル）と呼ばれるモデルが作成される。製品と同じ外観や仕上げで形状模型と

神は細部に宿る (God is in the detail)

「全体」は「細部」の集合によって構成される。また「細部」は「全体」に帰結されなければならない。モノをデザインする場合は、「細部」のデザインに注意しながら、「全体」のバランスをとることが重要である。建築家ミース・ファン・デル・ローエが好んで使った言葉である。

情報の視覚化

頭の中にある知識・概念・アイデアや、コンピュータの中に保存された膨大なデータを、模式図やグラフによってわかりやすく表現すること。プロダクトデザインにおいて、イメージの視覚化と同様に重要な手法である。ユーザー調査やプレゼンテーションにおいても不可欠である。

も呼ばれる。

　最終段階では、製品と同じ形状と機能の、確認用ワーキングモデル（プロトタイプ）が作成される。素材、安全性、生産性、耐久性、コスト試算などに使用されるモデルで、実動模型とも呼ばれる。

　最近は3Dデータの使い回しが一般化し、部分的な形やカラーの変更、バリエーション展開などが、効率よく短時間にできるようになった。同時に、3D CAD

データを製造現場で用いて、成形型の作成も行われるようになった。

　CADの活用によって、デザインプロセスの効率アップとコストセービングを実現したが、機能をよく理解していないと、デザイナーがコンピュータの描くラインに依存する危険性も孕んでいる。頭の中で描いたイメージを手で視覚化できる基本ができて、初めてコンピュータの利用価値が出てきたといえる。

＞プロダクトデザインの視覚化の目的とツール

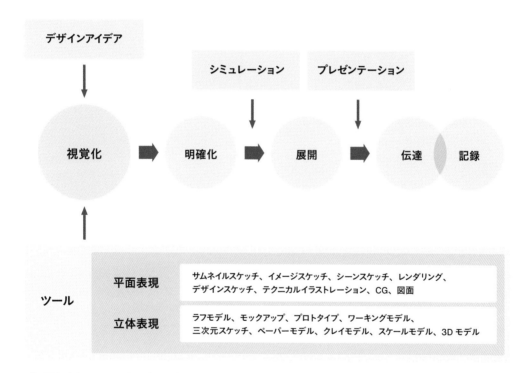

プロダクトデザインのイメージは、様々な表現手段を用いて視覚化される。視覚化によってシミュレーションできて、第三者への伝達や記録が可能になる。

ブラッシュアップ

本来の意味は、「一定のレベルに達した状態から、さらに磨きをかけること」。プロダクトデザインでは、イメージしたモノを視覚化して効果を確かめる作業、例えばデザインモデルの作成を何度も繰り返して行い、洗練することを指す。

ブレイクスルー

直訳すると「突破」の意味。プロダクトデザインでは、困難な課題に対して「従来の枠を大きく打ち破った考え方で解決策を見出すこと」をいう。ブラッシュアップを繰り返すことや、他の人の意見の中に解決策を見つけ出す場合も多い。

055 イメージとデザイン

デザインは、イメージを具現化する仕事であるとも言えるが、その源となるイメージとはどのようなもので、どのように形成されるのだろうか。また、魅力的なデザインにつながるイメージは、どのようにしたら形成できるのだろうか。

1. イメージが意味するもの

「イメージ」という言葉が意味するものは幅が広い。代表的な意味として、心に思い浮かべる像、何かに関する全体的な印象、実際の画像などを指す。デザインと関連する事象としては、心に思い浮かべる像としてのイメージである。

これは他の意味と区別するために、心像、心的イメージなどと呼ばれる。心理学の領域では、心的イメージ研究は、知覚や認知、創造性などと関わり、重要な位置を占めている。

アイデアの発想や表現がデザイン行為の中心となっていることを考えると、デザインにおいてイメージが大きな役割を果たしていることは明らかである。造形芸術やデザインの教育においても、表現に際して良いイメージを確立することが重要視されてきた。しかし同時に、イメージは捉えにくく、説明しにくいものである。イメージ形成をどのように行うかは、常に本質的で困難な問題と言える。

デザイン行為におけるイメージの役割を知り、その形成の手がかりとなる手法を知ることは重要である。

2. デザイン行為におけるイメージの役割

デザイン行為の過程で、イメージはどのような役割を果たしているのだろうか。代表的なデザインプロセスの理論には、らせん構造やフィードバックループのような、いくつかの過程を繰り返しながら、最終的なデザイン解へ進んでいくモデルが多く見られる。

らせん構造型（右図）のデザインプロセスは、「発想」すること（イメージ形成）、発想を「表現」すること（イメージの外在化）、表現を「検討・評価」し（表現の分析、推論など）、次の「再発想」（イメージ再形成）につなげていくサイクルである。

イメージ形成は、このサイクルの発想段階で行われるが、イメージを形成する際にはその源が必要であり、それは記憶や知識、認知などであると考えられる。

次のステップでは、デザイナーは通常スケッチを描く。デザイナーの内部世界に形成されたイメージの外在化である。スケッチは、デザインが実現した時の現実の世界と、デザイナーの内部世界をつなぐ媒体となる。その表現はデザイナー内部の漠然としたイメージを具現化し、客観的に見せる機会を与える。デザイナーは通常、自ら描いたスケッチを見て、さらにイメージを膨らませて、アイデアを展開して次のスケッチを描く。つまり、表現自体がイメージ形成の材料となって、次のイメージが再形成される。

このような双方向的な構造が、イメージと表現には存在し、この関係を発展させながら最終的なデザイン解に進んでいくことがデザイン行為であると言える。

心的イメージ

心的イメージとは、知覚による感覚器官の印象が心の中で生じた状態を指し、視覚だけでなく聴覚や運動などに関しても生じる。見えている感じや聞こえている感じ、体を動かしたような感じなどが意識される。

外在化

人間が内部で行っている概念操作を現実世界に表出すること。デザイン行為では、表現することが外在化に相当するが、描くことやかたちづくることに限らず、何らかの方法で外在化することで分析対象とすることが可能となる。

3. イメージ形成の手がかり

　新たなデザイン発想のためのイメージを形成するには、どのような方法が有効だろうか。イメージ形成には材料や手がかりが必要である。知識や記憶はその材料となるため、できるだけ豊富な知識や経験を蓄えることが有効である。また、発想支援や造形理論の分野では、イメージ形成の手がかりとして、様々な方法が提案されている。

　例えば、本来「小さい」ことが望ましい性質の物を、あえて「大きく」してみるなど、思考方法の転換、他の事物からの連想、造形的な要素を分解して再構成するなどの実際的な方法がある。

　また、イメージ形成には、表現からインスピレーションを得るというような認知的な要因があるため、表現を先行させて、そこから発展させていく方法なども有効である。

> デザインプロセスとイメージのはたらき

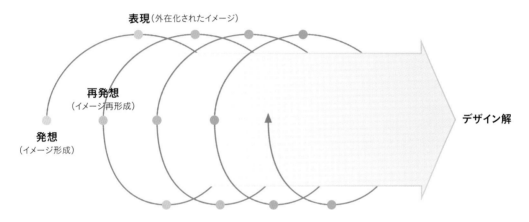

表現（外在化されたイメージ）

再発想
（イメージ再形成）

発想
（イメージ形成）

デザイン解

評価・検討（分析・推論など）

いくつかの基本過程を繰り返しながら結果をフィードバックして、デザイン解に向かって進行していくデザインプロセスの概念図。イメージ形成はこの最初のステップであるとともに、進行過程で再形成を繰り返していく。表現によって外在化されたイメージには、新たなイメージを喚起する働きがある。なお、繰り返し過程をどのように段階分けするかはデザインプロセスの理論によって異なり、分析・推論などの段階を取り入れるものもある。

発想支援（第7章052参照）

アイデア発想を容易に行うために、発想を支援する様々な方法が提案されてきた。代表的なものとしてブレーンストーミング、KJ法、NM法などがある。近年はコンピュータを用いた発想支援ツールも多数開発されている。

造形理論

古くから知られている黄金比のように、美しい表現や新たな表現を生むために、造形芸術の分野で提唱されている理論の総称。「視覚の文法」という言い方もある。具体的には、構図や色彩の用い方、造形アイデアの展開方法などを指す。

056

フォルム

フォルムとは、造形芸術活動において空間を形づくる、視覚的造形要素の1つである形態のことを指す。造形要素には他に、色彩・素材・空間がある。造形芸術活動とは、イメージを視覚や触覚によって経験できる形にすることで、デザイン・工芸・絵画・彫刻・建築などを指す。

1. 形態の種類

形態には理念的形態と現実的形態がある。理念的形態は純粋形態とも呼び、代表例は幾何学図形（純粋幾何形態）である。数式でも表現されるが、形態としても視覚化される。点、線、面、立体という基本的単位を、集積、分割、拡大・縮小、変形、異種の組み合せなどの操作で様々な形態が作成される。形態構成と呼ばれるデザインの基礎的な学習となる。

一方、現実的形態は自然形態と人為形態に分けられる。自然形態には生物と無生物（動物と植物）がある。人為形態は人間の意思に基づき形成されるが、自然形態は呪術的、宗教的、審美的な動機から模倣したり、機能的・構造的モデルとして応用するなど、自然形態の影響は大きい。理念的形態の要素を組み合せた人為形態は、絵画、彫刻、工芸、デザインなどの造形芸術に活用されている。

2. 形態の役割、「美」と「用」

形態は感覚（視覚と触覚）を通して知覚され、様々な身体的・精神的反応を生む。その1つが「美」である。「美」は主観的な価値判断によるところが大きいが、人間は古来より形態の美的な共通原理を追求してきた。代表例として、シンメトリー、コントラスト、バランス、プロポーション、黄金分割、リズムなどがある。

これらの形式は個人の実践的経験の中で「美」への感受性を養い、造形スキルを習得するための導入要素である。実用性が求められる形態では「用」の要素が加わる。その代表的な要素は、「使いやすさ」と「大きさ（寸法）」である。「使いやすさ」は、物理的、心理的、生理的な観点から判断され、形態の基準寸法はヒューマンスケール（身度尺）と呼ばれる人間の身体寸法を尺度として、感覚や行動に適合した道具や空間を作ってきた人類の歴史がある。形態デザインの役割は「美と用」の価値を具現化することで、両者は対立ではなく融合させることが重要である。

3. プロダクトデザインにおける　　形態生成の方法

プロダクトデザインが対象とする形態は、審美性、使用性に加えて、時代性、文化性、社会性、生産性、市場性などの要件を基に、機能、材料、技術との適合が求められる。

その思想や方法を巡って、歴史的に様々な議論が展開されてきた。代表的なものは、19世紀末に現れた「形態は機能に従う（Form follows function）」である。「機能を基準としたデザインは、形態に客観的な美的価値観を与える」という考え方で、20世紀初頭のデザイン活動の指針となり、過去の様式から解き放たれた新しい形態の美学を生み出した。その後、時代の進展に

シンメトリーとコントラスト

前者は、ある軸に対して上下・左右などが対称（相称）な状態をいう。後者は、比較される2点が対照的であるか、著しい相違がある場合などに指摘される。共に均整美の観点から判断される場合が多い。

バランスとプロポーション

前者は「天秤ばかり」が原義で、全体に対する部分や要素の調和のとれた配置・造形上の均衡・釣合を指す。後者は「美の規範」としての人体等の理想的な比率・割合・比例・均衡を指す。共に調和のとれた感性的で美的な状態を頂点として評価し、同意語的にも使用される。

ともない構造や生産の合理性を求めて機能分析に重点が移り、形態は無味乾燥になった。

1980年代にプロダクトセマンティクス（製品意味論）が登場し、機能の概念は文化的、心理的、社会的なコンテクスト（文脈）を含み、それが形態に表現されることを主張した。これは、アナロジー（類似）、メタファー（隠喩）などの方法を用いて、形態に意味を持たせるアプローチによって表現の可能性を広げた。しかし、その多様性が形態と生活空間に脈絡のない混乱を招いた。また、情動に基づく「形態は情動に従う（Form follows emotion）」や「Emotional Design」という概念も現れた。

21世紀に入りIT時代を迎えて、形態は劇的に変化し、表現方法もアナログからデジタルに移行した。インタフェースデザインで扱われる形態は、「時間」という新次元の要素を持ち、操作性、認知性などの課題を生み出した。また、デジタル化で形態把握がVR（仮想現実）体験に置き替わり、現実感とのギャップの発生という新たな課題も産まれた。一方、仮想空間内での新しいデザイン技法も生み出され、新次元の造形創造活動が期待される時代が到来した。

> ## 形態の種類

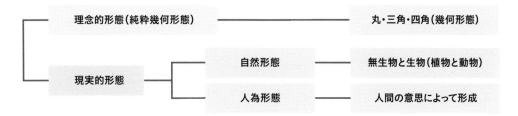

> ## 理念的形態と現実的形態

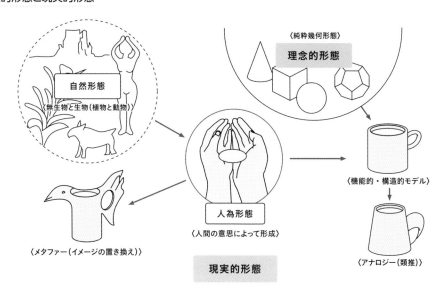

黄金分割

幾何形態の分割から発見されたもの。数学的に縦横比が約1：1.618となる矩形の平面分割が絶対的な美を持つと認識されて名付けられた。特に近代以降に活用されてきた。自然界の結晶、植物の葉、巻き貝などにも黄金分割が見られる。

リズム

色彩・触感・形状など、デザインを構成する各要素同士が、ある一定の規則に沿って時間的・空間的に配置・配列された状態を指す。全体に、動的もしくは静的な雰囲気をもたらすものをいう。

057 フォルムの発想法

フォルムの発想には、自然界が最良の手本となる。動植物の形態には、人間の想像力を凌駕する合理性や必然性がある。また、各種発想法、造形ソースに基づく発想法、造形イメージや造形テイストに関する知識なども重要である。フォルムは、様々な条件に導かれて完成する。

第8章 視覚化のための手法

1. フォルムの発想法

プロダクトデザインでは、「造形ソース」として現実的形態(自然形態・人為形態)や理念的形態(純粋幾何形態)、その形態構成による複合立体をベースに、造形イメージや造形テイスト、アイデア発想法(造形発想法)、コーナー造形法などを用いて、コンセプトに最適なフォルムを発想、展開、リファインして完成する造形発想プロセスをたどる。

①自然形態から発想したフォルム

製品デザインには、自然界から理想形態を発見し発想した事例が数多く見られる。その理由は、動植物の形態には必然性があり、すべて効率の良さから生まれた合理的なフォルムだからである。ニーズに合う合理的な機能を実現した最適なフォルム(個性・オリジナリティを付与した形態)を探求、洗練、完成させることが機能美の実現である。美への興味や感受性を育てるためには、美的対象物の特徴を分析し、蓄積しておくとさらによい(右図参照)。

②理念的形態や現実的形態から発想したフォルム

フォルムは、理念的形態(純粋幾何形態やその複合立体)や現実的形態(主に人為形態:メタファー・アナロジー・造形理論)およびそれらの形態構成による複合立体の「造形ソース」と、「造形イメージ」や「造形テイスト」の組み合せで成立している。理念的形態は純粋

幾何形態と応用幾何形態に区分される。前者は、球、立方体、円柱、円錐などであり、後者は、車の形態などに見られる紡錘形(スピンドル)、雨滴形(ティアドロップ)、チリトリ形、将棋の駒形(ウェッジシェイプ)などを指す。

「造形イメージ」とは、スリム、エレガント、シャープ、セクシー、ダイナミックなどを指す。一方「造形テイスト」は、味、味わい、趣味、世界観、時代性、質感、スタイル、様式、手法などを指す。共に審美的な価値観を論じる場合や、形態の属性を表わす言葉として重要である。

「造形ソース」には、「CMF」を検討し適用することも含まれる。カラー・材質・表面処理に基づく発想である。また、アイデア発想法(造形発想法)も含まれ、「オズボーンのチェックリスト法」などが挙げられる。

デザイナーの役割は、最適な造形ソースを選択し、魅力的な「造形イメージや造形テイスト」を加味し、目指すコンセプトの美しいフォルムを完成させることにある。

③製品フォルムのディテール処理

製品のフォルムは、複合立体に「コーナーR」や「ディテール処理」を施し、「造形イメージ」や「造形テイスト」を加味して、コンセプトに適合した魅力的なフォルムを実現することである。なお、製品には静止型と移動型の2種類があり、その製品フォルムは異なる。

KEYWORD

形態ソース

いかに多くの美的造形物を自分のイマジネーションの源として蓄えているかで、デザイナーの造形ポテンシャルが決まる。美しい物を観察したり、デッサンするのもそれらを蓄える1つの方法である。

オズボーンのチェックリスト法

「ブレインストーミング」を開発したアレックス・F・オズボーンがつくった、発想に役立つ9つの視点(転用・応用・変更・拡大・縮小・代用・置換・逆転・結合)をチェックリストとしたもので、発想を広げるためのツールである。

静止型製品：家電や事務機器の造形は、角R・面取り（C面カット）・糸面取り・稜線Rの徐変・蛤締めなどのコーナーやディテール処理技法により造形美を実現する。

　移動型製品：自動車・鉄道車両や飛行機に代表される乗り物では、タンブルホームや雨滴型などの特有な光の当たり方や、目線の高さによる形態の見え方の変化、例えば、重さ・軽快さ・スピード感などを感じるか否かを検証する造形探求方法が、フォルムを洗練する上では欠かせない。特に、自動車の形態は主に稜線Rの徐変で構成されており、「ハイライトライン」や「キャラクターライン」による光の陰影が、魅力的な車の「造形イメージ」を増幅する。これが原則であるが、あえて特徴を出した造形もある。

＞自然形態から発想したフォルム

製品には自然形態をモチーフにしたものが数多く見られる。その理由は、自然のデザインはすべて効率の良さから生まれた形態だからである。

＞家電や事務機器のコーナー処理事例

①角R　②面取り（C面カット）　③角R＋C面カット
④蛤締め　⑤糸面取り（0.1〜0.3mm）　⑥稜線Rの徐変

＞プリンタのコーナー造形事例

コーナー造形
アールの方向性とコントラストの違い

上下の面を面取りで構成したフォルム
面取りとアールを組み合わせたフォルム

＞造形発想のプロセス

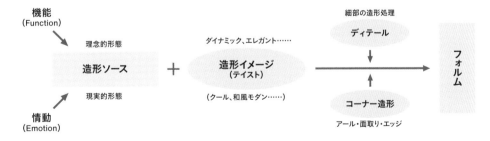

機能
（Function）

理念的形態

現実的形態

情動
（Emotion）

造形ソース

＋

造形イメージ
（テイスト）

ダイナミック、エレガント……

（クール、和風モダン……）

細部の造形処理

ディテール

コーナー造形

アール・面取り・エッジ

フォルム

テイスト

フォルムで大きな要素を占めているのが、このテイストである。時代性、質感など様々な呼び方をされているが、クール・ウォーム・しっとり感など、テイストは非常に重要な形態要素の1つである。

形のトレンド

形態にも時代の流れがある。ファッションではネクタイの幅やスカートの長さが変化するように、製品のフォルムも丸くなったり四角くなったり、人間の好みと共に変わっていく。

137

スケッチとレンダリング

スケッチは、アイデア発想や情報の共有化を促す媒体として大変有効である。企画・開発などの抽象的な概念表現や、具体的な可視化作業（展開・確認・検討・集約）の過程で使われる。

1. スケッチの種類と目的別表現内容

サムネイルスケッチ：発想や観察した形の新鮮な感動、思いつき段階の発想記録、確認用にメモ程度に小さく書き留めたスケッチなどを指す。イメージ抽出やアイデア展開などに用いられ、短時間に効率よく描くことが重視される。考えるより先に手が動き、描きながら考える訓練が必要である。

ラフスケッチ：全体のイメージやデザイン意図を伝達するために描くイメージスケッチ、機能や動きを検討するためのアイデアスケッチ、使用法を表現するシーンスケッチ、提案内容を統合的に描くデザインスケッチなどについて、検討段階のスケッチを指す。抽象的なイメージを自身で確認する場合や、情報共有に用いられる。

イメージスケッチ：企画段階の概念や構想を可視化し、情報共有手段として描く。表現意図や世界観が伝わるように、抽象的なイメージの増幅や、具体的形状の洗練作業を繰り返し行い、単純化と省略を繰り返すことにより、イメージが必然的に誇張され、第三者の深層心理に訴えかける力を持つ。その課程で作者自身の発想を促す効果もある。

アイデアスケッチ：形態と機能の関係や組み立てなど、構造の詳細情報がわかるように描かれる。全体像の表現に限らず、独創的なアイデア抽出のきっかけや、発想の原点として描かれるメモ程度から、陰影・色彩をともなう物まで表現の幅は広い。設計要件の検証や確認のために描かれ、3Dモデルと共に展開用として深度化を図るためにも用いられる。

デザインスケッチ：デザインの提案内容が理解されるように統合的に描かれるスケッチをいう。第三者への設計意図の明確化、情報の共有化や確認を図るもので、訴求や表現方法に一般解はない。精緻な表現の物は「レンダリング」と呼び、訴求意図が伝わるように複数画面の構成や透視図、三面図、機能説明図を1枚に組むコラージュ表現を用いるなど、展開は多彩である。

シーンスケッチ：モノの使われ方やあり方などの状況設定を、臨場感あふれる場面として表現する。ユーザーの動作確認、モノの機能説明、関係性を想起させる手、足、顔や全身のポーズを同一画面内に描く。また、モノが使われる建築物や空間環境との関係性を表現することで、現実的な使用方法を想起させる。留意点は、モノを中心に画面構成すること。

レンダリング：完成予想図のことで、高度な手描き表現やCG画像で完成時の姿を精緻に描き、最終デザインの共有化や、デザインプロモーション活動などに用いられる。最近はマーカーレンダリングなどのアナログ手法からパソコンによるデジタル手法に変わり、3DモデリングがCG画像、プレゼンテーション用の動画などに利用されている。テクスチャ表現、背景の合

リフレクション（面の写り込み）

モノが映るということは、環境を映し込むことである。マーカー画材の塗りムラになる弱点を逆手に取り、省略した景色などを映し描くことで、艶のある面が表現できる。補助的なパステルは無段階の陰影表現を担う。

ディメンションスケッチ

対象物の全体や部分の造形を、原寸大で第三角法による三面図の形式を用いて、正面図・上面図・側面図などをスケッチ表現する技法。スケッチのレベルは、用途に応じてラフスケッチからレンダリングまで、幅がある。

成、回転動作の表現なども可能で、よりリアルに製品が表現できる。カタログなどにも写真の替わりに活用されている。

スケッチの種類

サムネイルスケッチ

アイデアスケッチ

デザインスケッチ

各種レンダリング

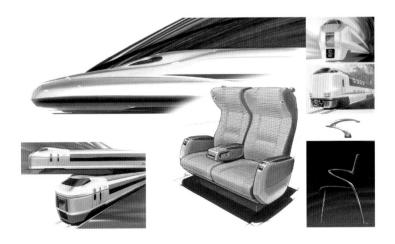

マーカースケッチ

速乾性の油性やアルコール系マーカーを使用して、形態の特徴やイメージを素早くダイナミックに描く技法。ぼかし・にじみや塗りムラを計算して描き、映り込み表現と、滑らかなパステルの階調表現の組み合わせにより、硬質で艶やかな素材表現などに適している。

CG・VRによるデザインスケッチ

CGとは、コンピュータで作成した画像・映像・その技術を指す。2D・3D・複合CGを用いて、デザイン分野やシミュレータ等に使用する。最近はVR技術の進化により仮想空間内でエクステリアとインテリアの双方を体感しつつデザインできるため、新感覚の造形創造が期待される。

059 立体図法と製図

プロダクトデザインでは、製品の量産を前提とする。そのためには、デザイン情報を設計部門に迅速・正確に伝えなければならない。主な手段として、3次元立体形状を2次元図面に展開する方法がある。この作業を製図と呼ぶ。

1. 図面の役割

プロダクトデザインに用いる図面は「デザイン図」と呼び、外観説明が主で内部構造は省略される。デザイン情報を設計部門に伝える手段は3次元データが主流である。ただし、面の仕上げや公差などは2次元図面の中で指定する場合も多い。図面は世界共通言語で、同じ物をどこでも作ることができる。そのために世界共通のルールを知る必要がある。

2. 立体図法の種類

立体図法には、平行投影図法と透視投影図法がある。平行投影図法の正投影図法では、第一角法と第三角法が機械製図分野で使用されるが、日米では第三角法が標準である。

①**平行投影図法・透視投影図法の原理**：投影面の前に物体を置き、平行光線で投影する平行投影図法と、放射光線または非平行光線で投影する透視投影図法に区分される。

②**第一角法**：第1象限内に物体を置いて作図する方法で、物体の後ろに投影面を置き、前方から見て代表的な面を正面図として中心に置き、左側面図をその右に、右側面図を左に、平面図を下に、下面図を上に配置する。第三角法と配置が逆になる。イギリスを中心にヨーロッパや中国などで使用される。

③**第三角法**：第3象限内に物体を置いて作図する方法で、物体の代表的な面を正面図として中心に置き、上から見た平面図はその上に、左側面図は左に、右側面図は右に、下面図は下に描く。JISでは機械製図は第三角法に規定している。なお、ISO（国際標準化機構）では、第一角法と第三角法の両方を容認している。

④**等角投影図法 (Isometric drawing)**：通称「アイソメ」と呼び、分解図や組立図に使われる。座標軸を固定するため見た目は不自然だが、寸法を実比率で現せる特長がある。

⑤**透視図法 (Perspective drawing)**：略して「パース」と呼ぶ。消失点を決めて空間の奥行きや遠近感を表現する図法である。視点と消失点の設定で、一点透視図法（正面性を重視した表現）、二点透視図法（立体感の表現）、三点透視図法（大きな対象物のスケール感の表現）がある。寸法は表現しにくいが、目で見るような自然な形で把握できる。

3. 製図のルール

①**図面の大きさ**：A0〜A4用紙を使うことが規定されている。A判は国際規格（ISO）で1㎡の√長方形をA0とする。メリットは、どのサイズを作っても裁断ロスが出ないこと。

②**線種**：外形を表す実線、隠れ線の破線、基準線の一点鎖線や二点鎖線（想像線）、寸法の指定は細線を使う。

JIS（日本工業規格）製図法

工業分野で用いる図面を作成する場合の基本的事項、および総括的な製図体系についての規定。機械製図はJIS B 0001で規定されている。正投影図法には第一角法と第三角法があり、機械製図分野では日米が第三角法、イギリスを中心としたヨーロッパや中国が第一角法を採用している。

機械要素

機械を構成する最小の機能単位のことで、機素ともいう。メカトロニクスの進展で電子化が進んだが、機械的な部分が残ることもあり、デザインの指示を行う場合にはネジ、バネ、歯車などの機械要素の指示が必要なことがある。原則的にはJIS機械製図に準じる。

③**尺度：**現尺（S＝1/1）、縮尺は1/2、1/3、1/5、1/10。倍尺は2倍、3倍、5倍が一般的に用いられる。最適な尺度は対象物の大きさと、図面の目的によって決定される。

④**寸法：**長さや角度は寸法線・寸法補助線を用いる。長さはmm単位で記入するが単位記号は付けない。寸法記入には他にも各種ルールがあるので、専門書を参照するとよい。

⑤**寸法補助記号：**直径「Φ」、半径「R」、45°面取り「C」などがある。その他、寸法公差、はめ合い公差、幾何公差などの詳細は『JISハンドブック② 機械要素』参照のこと。

4. 2D CAD

コンピュータを使って図面を描く時には2D CADソフトを使う。紙に鉛筆で線を引くように、マウスやキーボードを使い線を引くことができる。CADと謳ってはいなくても、ベクトルデータ形式のAdobe社のIllustratorは各種図形を正確に描画でき、図面の作成もできる。図面作成だけの専用2D CADでは無償のソフトも出回っており、製図のルールを理解していれば簡単に図面が作成できる。

〉立体図法（投影図法と透視図法）

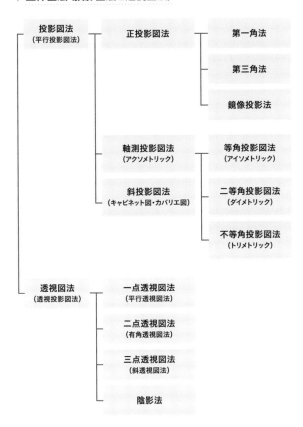

〉等角投影図法 (Isometric drawing)

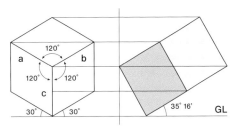

正立方体の場合、a:b:cの稜線の長さが同一
（応用例：テクニカルイラストレーション）

〉2D CAD図面（第三角法）

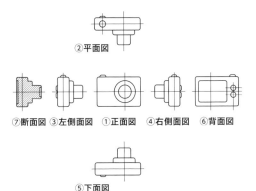

②平面図

⑦断面図　③左側面図　①正面図　④右側面図　⑥背面図

⑤下面図

テクニカルイラストレーション

等角投影図法を用いて機器を立体的にわかりやすく図示する方法。図面の補助的役目や取扱説明書のアセンブリ図に用いる。相互に直交するabc3軸の交点を、120°の等角に見える方向に投影した図。3軸の寸法比率は変わらず、奥行寸法が約82%となる。

意匠登録用図面

立体を表す図面は、正投影図法による同一縮尺で作成した正面図・背面図・左側面図・右側面図・平面図・底面図を一組として記載する。等角投影図法および斜投影図法による記載も認められる。写真で意匠が明瞭に現れる場合は、図面に代えて写真を提出できる。

060

3D CAD

プロダクトデザインでは3D CADが一般化した。作図、スケッチ、3Dモデリング、レンダリング、プロモーション用動画作成、プロトタイピング、金型製作まで幅広く展開し、最近はリバースエンジニアリング、コンカレントエンジニアリングやXRも普及している。

第8章　視覚化のための手法

1. 3D CAD (Computer-Aided Design)

プロダクトデザインのコンピュータ利用は、2次元の製図やデザイン画の作成から始まった。3DCGのレンダリング、3D CADの立体データ制作へと進み、現在はアイデア展開以降のすべての作業をCADで行うことができる。3D CADとは「3Dモデリングによるコンピュータ設計支援」を指す。3Dスキャナで読み取ったデータを入力して、3Dモデルを出力し表示できる。こうした3D CADデータ活用のメリットは、設計段階での高度な検証や修正ができることである。製品開発プロセスを前倒しにして、干渉認識機能で部品を組み付けた後の干渉チェックや解析などを行う。結果をパラメトリック修正機能で効率良く修正、編集して、設計品質を改善し、大幅なコストダウンを図ることができる。

3D CADデータの共有を組織全体（企画、開発、デザイン、技術、製造、販売部門など）で図り、速やかに連携し活用範囲を広げると、企業力の向上が実現する。例えば、3D CADデータでCG画像を作成し、コマーシャルに用いると、製品写真に替えてパンフレット、製品パッケージ、CM、プロモーション用動画作成など、開発期間短縮やコストダウンにつながるなど、多くの可能性が生まれる。

2. 3D CADモデリング

3D CADモデルの特徴は、製図知識のない一般の人でも複雑な立体形状を容易に認識し、把握できることである。モデリング方法には2種類ある。

①**ソリッドベースモデリング**：基本形態を組み合せて、ブーリアン演算（和・差・積）で立体を作成する。

②**フィーチャベースモデリング**：単位形状のフィーチャには、スケッチタイプ（押し出し・回転・ブレンド・スイープ等）と、配置タイプ（フィレット・面取り・シェル・穴等）の2種類があり、それらを積み重ねてソリッドを作成する方式で、現在のソリッドベース3D CADの主流である。

履歴付きの3D CADデータには、材質の設計情報、部品調達情報、公差等の製造情報、コスト情報が一元的に含まれており、設計変更や仕様変更も容易で、試作品作成回数の削減や、設計変更にともなう手戻りの大幅軽減が可能である。

近年、ものづくりの現場では3Dプリンタの登場で3D CAD活躍の場が広がり、個人から企業まで必須となりつつある。昨今主流の3D CADは、サーフェス（機能の利点が多い）とソリッド（操作が比較的容易）両方の機能を併せ持つものになっている。なお、2D図面の作成も容易にできる。

KEYWORD

3Dスキャナ (Scanner)

3Dスキャナとは、対象物の凹凸を感知して3Dデータとして取り込む装置。対象物にレーザーを照射し（非接触式）、センサーを当て（接触式）、3次元の座標データ（X、Y、Z）を取得する。取得した点群データを三角面の集合体である「ポリゴンデータ」に変換して立体を生成する。

CAD／CAM／PDM (Product Data Management)

CADはコンピュータを使って建築や工業製品を設計するシステム。CAMはCADの形状データで加工機械のプログラムを作成し、生産準備全般をコンピュータ上で行うシステム。PDMは製品に関連するすべての情報作成、変形、アーカイブの管理・追跡のシステム。

3. XR (VR、AR、MR) の動向

昨今、CADを応用したXRがIT市場に急激に出現している。

・**VR (Virtual Reality)**：仮想現実。情報処理し、抽象化、可視化した仮想空間をつくりだし、ユーザーがアバターや本人として仮想空間に没入して体感できる技術で、娯楽、生活、医療、教育、デザイン開発など全般に関連活用されている。

・**AR (Augmented Reality)**：拡張現実。現実空間に仮想の視覚情報を追加表示することで現実を拡張する技術で、空間が持つ意味や価値を様々なかたちで引き出し、人々の交流や知識をより豊かに増幅させる仕組み。

・**MR (Mixed Reality)**：複合現実。センサーやカメラを使い位置情報を特定し、対象物に近づき様々な角度から観察できる。また対象物に対して特定の情報入力も可能で、仮想と現実の距離を縮め、さらにリアルに感じさせられる。MRの応用事例として、車両設計、航空機の操縦やエンジン整備訓練、手術訓練システム、博物館などが挙げられる。

「XR」とは、これらの技術の総称のことを指している。

VRの例

ARの例

MRの例

サーフェスモデル

ワイヤーフレームモデルに面情報を加えたもの。複雑な形状の作成、家電製品の筐体や自動車のボディなど複数の面で構成される形状の作成に向き、面の表示を色々選択できる。最終的に面を閉じて、ソリッドに変換する。

ソリッドモデル

①ソリッドベースモデリング：

プリミティブを組み合わせてブーリアン演算で立体を作成すること。組み合せ方に「和・差・積」がある。

なし　和(通常)　差(カット)　積(交差)

②フィーチャベースモデリング：

単位形状のフィーチャ(スケッチタイプと配置タイプの2種類)を積み重ねて、ソリッドを作成する方式のこと。現在のソリッドベース3D CADの主流である。

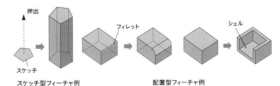

押出　フィレット　シェル
スケッチ
スケッチ型フィーチャ例　　配置型フィーチャ例

リバースエンジニアリング

自動車のデザイン修正などブラッシュアップを行う場合や、CADで作成しにくい微妙な変化が織り込まれたクレイモデルと2D図面だけの場合などに、形状をスキャンして、形状データを基にCADデータを作成し、製品開発に活用する技術のこと。

コンカレントエンジニアリング

近年、先端企業の関連部署や関連会社ではCAD／CAE／PDMシステムを通じてデータを共有し、製品デザイン・構造解析・強度計算などを同時並行して進め、製品品質の向上・開発期間の大幅な短縮などで全体的にコストダウンを図ることが可能となった。この事象を指す言葉。

061 プロトタイプ（ハードウェア）

プロトタイプ（試作モデル）の制作は、製品開発中に行うアイデアスケッチやレンダリングのイメージの具体性を高め、立体化、実体化するために行う。これにより、形態、機能、人間工学的な検証も含めた様々なシミュレーションを行うことができる。

1. プロトタイプの種類

　プロトタイプの呼び名には、特に明確な定義はない。初期段階ではデザイナー自身がラフモデルをつくる。立体スケッチやペーパーモデルとも呼ばれ、ボリュームやフォルム確認などの目的でつくる。コンセプトのアイデアを表現したモデルはコンセプトモデルと呼ばれる。デザインが進むとともに、モックアップと呼ばれる、製品と同じ外観や仕上げのデザインモデル（形状模型）が制作される。最終段階ではワーキングモデルが制作される。製品と同じ機能・動作を検証する可動モデル（実動模型）や組み込みモデルである。

2. ラフモデル（立体スケッチ）

　立体スケッチは、アイデア段階でスケッチを描くように短時間で立体モデルを作成し、アイデアスケッチと併用して表現の相乗効果を狙う。開発の初期段階でアイデアを実体化したラフモデルは、創作者と関係者の認識の差を調整する効果がある。デザイナー自身がラフモデルを作成すると、ボリュームや使い勝手が短時間に確認でき、スケッチだけの場合に比べて創造性や展開力が著しく高まる。

　モデル材料には、スチレンボード、ボール紙やケント紙、樹脂板、フィルム、スタイロフォーム、合成木材、クレイ、硬化性レジンなどを用いる。3Dプリンタで出力したものを仕上げず、量感と形の確認に使うものもスケッチモデルと呼ぶ。

・ペーパーモデル：デザインスケッチが描かれた段階で原寸大で作成される。大きな造形向きで、立体形状・サイズ・量感の確認、修正や作り直しが短時間にできる手法である。ただし、詳細形状や3次元曲面形状の表現には不向きである。材料は、スチレンボードが平面や2次曲面向きで軽く、加工しやすく柔軟性や強度もあり、1mを超えるモデルも扱いやすい。ボール紙やケント紙は最も簡易的で、誰でも手軽に使える。樹脂板やフィルムは透明部分に使うと効果的である。

3. デザインモデル（モックアップ）

　外観や仕上げは製品と全く同様だが、動作はせず、デザイン検討に用いる物をモックアップと呼ぶ。産業界では昔から木で作られた外観や機能の確認用モデルが存在した。大型航空機や列車なども、デザイン確認や承認のために、巨大な木製のモックアップが作成された。現在は、モックアップ材料にケミカルウッド・プラスチック・発泡プラスチック・クレイなどが用いられる。材料を3D CADデータを用いてマシニングセンターやラピッドプロトタイピングで加工した生地に塗装し、フェイスアップ（仕上げ）した、製品と同じ外観と仕上げの検討用モデルのこと。

・クレイモデル：自動車業界で車の造形検討を行うた

インダストリアルクレイ

化学系合成粘土のことで、温度による膨張や収縮はほとんどない。常温で適度な硬度を持ち、クレイオーブンなどで温めると軟らかくなる。温めて盛り付けを行い、常温でスクレイパー等のツールを使って加工する。大きな曲面が容易に作成でき、大型のマスターモデルに適する。

クレイモデリングフィルム

クレイモデルの仕上げに用いられる。モデルに貼り込み、面の確認やハイライトのチェック、擬装による色検討などに活用される。シルバーやブラックメタリックなどのカラータイプと、着色可能なクリアータイプがある。

めに発達した。インダストリアルクレイは切削や盛り付けの自由度が高く、創造性の高い造形に力を発揮する。様々な分野、例えばアイロンのハンドル形状作成などにも使われ、外形検討にとどまらず人間工学的な検証にも使われる。クレイは常温では硬く、各種ツールを使い様々な面を切削加工できるので、大曲面や繊細なディテール加工にも適する。温度差伸縮もなくひび割れも起こさないため、大型のマスターモデルにも適する。

4. ワーキングモデル（可動モデル）

デザインの最終段階で制作される、機能や機構を組み込んだ確認用のモデル。図面に基づき最終素材に近い材料で作られるため、形状・素材・安全性・生産性・耐久性の確認やコスト試算に幅広く用いられる。例えば、樹脂ブロックをマシニングセンターで切削加工したり、各種3Dプリンタ（光造形・FDM・PolyJet・石膏造形・粉末造形など）を用いて制作する。

〉プロトタイプの種類（※呼称は業界によって異なり、表現目的によって材料も異なる）

ラフモデル	デザインモデル	ワーキングモデル
コンセプトモデル	スタイリング検討のためのモデル	機能検討のためのモデル
三次元スケッチ	モックアップ	可動モデル・組込モデル
ペーパーモデル	クレイモデル	

〉ペーパーモデル

スチレンボードを用いて制作した分別ゴミ箱原寸（1/1）ペーパーモデル。全体のサイズや量感の確認に用いる。

〉ラフモデル（スケッチモデル）

スタイロフォームを用いて制作した、スピード感をイメージしたラフモデル。

〉デザインモデル（モックアップ）

硬質発泡ウレタンで製作した1/5モックアップ。着色して全体のフォルムのチェックを行う。

〉クレイモデル

モデラーがクレイモデル制作のためにスクレイパーで削っているシーン。

合成木材（ケミカルウッド）

木型に使われている天然木（朴（ほお）など）の欠点を補うために作られたもの。木粉を50％以上含んだ樹脂製の素材のこと。木材に比べて温度や湿度の影響を受けにくく、ソリやひび割れが出ない、耐久性に優れているなどの特徴がある。

ラピッドプロトタイピング（Rapid Prototyping）

高速試作を目的に、形状のみの作成手法として登場した。光硬化樹脂を用いた積層法が主流を占める。一方、熱溶解積層法を利用した簡易金型・治具の作成や実部品製造も増えている。近年、低価格の3Dプリンタの普及が急速に進み、様々な用途に使われている。

062

UI（ユーザーインタフェース）

UI（ユーザーインタフェース）とは、ユーザーとプロダクトとの「境界面や接点」を指している。ヒトとプロダクトをつなぐ役割を果たし、「いかに分かりやすく、使いやすくできるか」が、UIの本質である。

1. インタフェースとは何か

インタフェースとは、2つの独立したシステムが接する部分を指す言葉で、大きく分けると3種類ある。①ハードウエアインタフェース：モノとモノを繋ぐ。②ソフトウエアインタフェース：ソフトとソフトを繋ぐ。③ユーザーインタフェース：ヒトとモノやソフトを繋ぐ。

プロダクトデザイン（PD）分野で主に対象となるのは③で、ユーザーとモノ（デバイス）やソフトを繋ぎ、情報交換するためのインタフェースである。

2. UIの歴史

その時代の支配的なUIの種類を、以下に示す。
①バッチインタフェースの時代（1940～1960年代）
②キャラクタUI（CUI）の時代（1960～1980年代）
③グラフィカルUI（GUI）の時代（1980年代～現代）

現代のPCはGUIが基本であり、世界中に数十億人のユーザーが存在する。今後もPCはGUIが主流であり続ける可能性は高い。UIデザインが注目された原因は、コンピュータのCUIがGUIに置き換わったからで、現在ではユーザーがカスタマイズできるGUIもある。情報機器分野では、PCや携帯端末、分野は異なるがATMなど液晶画面で操作する機器が一般的で、ユーザビリティ（使いやすさ）が重視され、その良し悪しで購入が決定されることも少なくない。

一方、今日PC以外のコンピュータ機器が急増している。例えばスマートフォン、タブレット端末、ゲーム機、携帯用デジタル音楽プレーヤー、ウェアラブル端末としてスマートウオッチ、ヘッドマウントディスプレイ（VR・AR機器）などである。VRで使うハプティクス（触覚）インタフェース、タブレット端末のマルチタッチ、電話の音声ユーザーインタフェース（VUI）、さらにジェスチャーや音声など自然な行為を通じて操作するパーセプチュアルユーザインタフェース（PUI）やタンジブルユーザインタフェース（TUI）など、新たなUIの必要性が高まっている。

3. UIと社会生活

機器（デバイス）の使いやすさや操作方法のわかりやすさは、機器とユーザーをつなぐインタフェースデザインの良し悪しで決まる。機器の操作パネルは、典型的なUIである。

近年、デバイスの形態は、電子テクノロジーの発達にともなって、機能を体現するニーズを失い、抽象化され、ブラックボックス化する傾向にある。人間の身体特性に合った、機能と操作性を併せ持つ、人間本位の機器のUIデザインが、ハードとソフトの両面から求められている。

KEYWORD

グラフィカルユーザインタフェース（GUI）

画面上のアイコンやメニュー画像に、操作対象や選択項目を表示し、それをマウスなどで操作できるユーザーインタフェースのこと。パソコン以外でも、スマートフォン、銀行のATM、切符の自動販売機など、画面にタッチし操作する機器はGUIの一種である。

タンジブルユーザインタフェース（TUI）

MITの石井裕教授が提唱するUIの概念。デジタル情報に物理的表現を与えて、ユーザーが身体を使って情報に直接触れて（タンジブル）感知し、直接操作を可能にする。より実体感のあるインタフェースである。同一TUIで、複数人が同時に作業に参加できる。

4. UIとユーザビリティ (Usability)

UIは、ユーザーが入出力や使用方法の学習にかける労力に深く関わっている。ユーザビリティとは、ISO 9241-11では、特定の利用状況やユーザーが、ある製品の指定された目標を達成するために用いられる際の「有効さ・効率・ユーザーの満足度の度合い」と定義さ

れている。特定のUIについて、ユーザーの心理学的側面や生理学的側面をどの程度考慮しているかを測り、そのシステムを利用する際の効率、効果、満足度を測る尺度である。UIに関するユーザビリティの原則は、ヤコブ・ニールセンの「ユーザビリティに関する10カ条のヒューリスティックス」が著名であり、UI検討上配慮すべき原則である。

＞ Ten Usability Heuristics
ニールセンの「ユーザビリティに関する 10カ条の問題解決に役立つ知見」

1. **Visibility of system status**
 システムの状態がわかるようにする

2. **Match between system and the real world**
 実際の利用環境に適合したシステムを作る

3. **User control and freedom**
 ユーザーに操作の主導権と自由度を与える

4. **Consistency and standards**
 一貫性を保ち標準に倣う

5. **Error prevention**
 エラーを防止する

6. **Recognition rather than recall**
 記憶を呼び起こさなくても、
 見ただけでわかるようにデザインする

7. **Flexibility and efficiency of use**
 柔軟性と効率性を持たせる

8. **Aesthetic and minimalist design**
 最小限で、美しいデザインにする

9. **Help users recognize, diagnose, and recover from errors**
 ユーザーがエラーを認識し、診断し、
 回復できるように支援する

10. **Help and documentation**
 ヘルプや説明文書を用意する

https://accessible-usable.net/2009/09/entry_090908.htmlより引用。

＞ UI提案 (Sony スマートプロダクトXperia Touch)

＞ GUI画面の事例

＞ マルチタッチスクリーン

パーセプチュアルユーザインタフェース (PUI)

自然なUIとして、入力に身振り手振りや音声を使った意思伝達手段を用いること。一方、出力は映像や音声といった人間の各種感覚への情報によって行われる方式。例：Kinect、Siri、Cortanaなど。

マルチタッチ

タッチパネルやトラックパッドの表面で、2点以上のやり取りが存在することを認識するタッチセンシングを指す。この複数点認識は度々のピンチ・トゥ・ズームや、前に定義したプログラム機能の有効化など、高度な機能の実行に使用される。

063

GUIのプロトタイプ

GUIのプロトタイプとは、プロダクト（デバイス）の操作部分や画面が、ユーザーにとって実際にはどのように見えるのか、どのように操作するのかを、視覚的に表現したものである。デザインプロセスにより、簡易プロトタイプと詳細プロトタイプの2種類がある。

1. GUI（Graphical User Interface）とは

コンピュータを視覚的かつ直感的にわかりやすく使いやすくするため、画面上に図やアイコンを表示し、それらをポインティングデバイス（マウスやタッチパネルなど）で操作する方式。操作が簡単で、操作結果がすぐ画面上で確認できること、画面上で確認しながら操作するためにミスが少ないことなどが、全体として操作性を向上させている。文字による情報表示や入力は、必要なときに補助的に用いる、UI（User Interface）の類型である。

1970年代前半に、米国ゼロックス社のパロアルト研究所でアラン・ケイがオブジェクト指向プログラミングを開発し、ワークステーション「Alto」で実現した。後に1984年アップルコンピュータ社のマッキントッシュに標準搭載されて脚光を浴びた。1985年末にはマイクロソフト社のウインドウズの GUIにつながっている。一般のユーザーが操作するコンピュータ関連製品は、情報の見やすさや操作方法の習得のしやすさなどを重視して、GUIを中心に構成されている。現在のパソコン操作方式の主流で、ATM、ゲーム機、スマートフォンなどの多くの機器にGUIが採用されている。

2. GUIのプロトタイプとは

プロダクト（デバイス）のGUIは、ユーザーが目にするグラフィックとともに、その裏でGUIを支えているプログラムが重要である。GUIのプロトタイプとは、ユーザーが目にしているグラフィックが操作によってどのように変化するのか、目に見えるように表現した検討段階の試作品のことである。

GUIは、ハードウェアと比較して全体像が把握しにくいので、ユーザーシナリオを作り、操作によってどのようにGUIが変化するのかを検討する必要がある。プロトタイプには、コンセプトデザイン段階で作る簡易プロトタイプと、詳細デザイン段階で作る詳細プロトタイプの2種類がある。

3. 簡易プロトタイプ

GUIの簡易プロトタイプは、ユーザーが操作する部分を通して、具体的なインタフェースの変化を可視化したものである。最終的なプロトタイプとは異なり、鉛筆で描いた画面のスケッチ、紙で作ったペーパープロトタイプ、CGアプリで作成したラフスケッチ段階のプロトタイプなどがこれにあたる。代表的な簡易プロトタイプの手法は、操作手順をわかりやすく記述したストーリーボード、操作ごとに表示される内容をスケッチで描き紙芝居風に表示するペーパープロトタイ

ペーパープロトタイピング

紙にインタフェースを設計しシミュレーションする手法で、ユーザビリティテストの一種。顧客とサービスを提供する開発側に分かれてシミュレーションを行い、インタラクションの設計不備を発見・修正し、ブラッシュアップする。サービスを実際に体験することができる。

ワイヤーフレーム

サイトやアプリなどで、画面上の主要な要素をどのように配置するのかを示した、大まかなレイアウトスペースの割り当てと同時に、コンテンツの順位付け・利用可能な機能・意図した機能に焦点を当てたページのインタフェースなどを記載した2次元図面のこと。

プ、実際の画面に表示されるアイコンのスケッチ、ワイヤーフレーム、スクリーンデザインなどがある。

4. 詳細プロトタイプ

　GUIの詳細プロトタイプは、商品開発段階や最終の評価段階で役立つ手法である。最終的にユーザーが目にするものや触るものに近い形で表現したもので、可能なかぎり製品のイメージに近い必要がある。最終的な製品のインタフェースを表現したアニメーションの

プロトタイプなどである。

　代表的な詳細プロトタイプの手法は、パソコン上で実際の手順通りに内容を表示するデジタルプロトタイプや、製品と全く同じアイコンとレイアウトデザインでシミュレーションを可能にするディテールプロトタイプなどである。詳細プロトタイプは、稼働プロトタイプやハイフィデリティプロトタイプ（Hi-fidelity Prototype）とも呼ばれる。

＞ 簡易プロトタイプ（ペーパープロトタイプ）

ペーパープロトタイプ：シナリオに沿って、アイコンのデザイン、レイアウトのデザイン、インタフェースの変化がわかるように、ストーリーのデザインを紙の上で素早く行う。

＞ 詳細プロトタイプ（デジタルプロトタイプ）

デジタルカメラで撮影した写真を編集するインタフェースの例。コンピュータ上で画面のデザインを静止画で作成し、画面の中のボタンに対応した写真との関連づけを行う。

デジタルプロトタイプ：デジタルカメラで撮影した写真を編集するインタフェースの例。コンピュータで画面のデザインをアニメーションに作成したものを、タッチパネルで操作して画像の変化を確認する。

ストーリーボード

ユーザーが、どのようにGUIを操作するのかという手順について、小さい画面のスケッチと操作の手順を時間軸に沿って記述した資料のこと。

デジタルプロトタイプ

コンピュータを活用して、実際にユーザーの操作にしたがって表示部がどのように変化するのかを表現したもの。アニメーションソフトなどを活用して作成する。

プロダクトグラフィックスとタイポグラフィ

製品の性能や機能を、わかりやすく・使いやすく伝える視覚情報が、プロダクトグラフィックスである。特に操作表示はユーザビリティ上重要で、文字の書体・大きさ・組み合せ・字間・行間・レイアウトなどを、読みやすく美しく構成する手法がタイポグラフィである。

1. プロダクトグラフィックスの要素

　製品に表示される視覚情報には、次の4要素がある。
①**シンボルマークやロゴタイプ**：会社・製品・商品名表示。
②**ピクトグラムやアイコン**：操作・注意を文字・図像表示。
③**カラー**：製品カラーやバリエーション・追加機能の表示。
④**テクスチャ**：保護機能・新触感や質感を創造する造形要素。
　この4要素をわかりやすく美しくデザインすることが、製品の完成度を高め、商品価値を向上させる重要な要点となる（右図参照）。

2. プロダクトグラフィックスの機能

①**シンボルマークやロゴタイプ**：会社や組織の顔として、CI（Corporate Identity）の観点から一目でわかるように表す必要がある。食品会社は「おいしそう」、金融関係は「信頼できそう」という、CIの的確なデザインが要求される。
②**ピクトグラムやアイコン**：前者は何らかの情報（物事・行動・概念）や注意を示すために表示される視覚記号（絵文字・図記号）で、言語制約のない世界共通記号として駐車場標識の®などがある。後者はGUIと呼

び、コンピュータ画面上での操作を容易にし、プログラムや機能を絵文字や図形化・記号化してわかりやすく表現したもの。
③**カラー**：社会生活で危険や注意を喚起する「赤や黄」、安全を意味する「青や緑」が使われる。プロダクトデザインでは、製品の特徴付けや追加機能・注意事項の喚起に使われる。製品のボタンや表示等の配色を考える場合の参考として、自然は最高の手本で、生物の配色には必然性と合理性がある。
④**テクスチャ**：形態や色彩と同様に重要な造形要素である。傷や汚れを目立たせない保護機能、材質感を変えて表面に変化を与える2色成形・エッチング・Photolithography・成膜・Nanoimprint等を用いて滑り止め機能などが実現できる。

3. タイポグラフィ

　タイポグラフィとは、印刷物を美しく読みやすく構成するために、文字の書体・太さ・大きさ・書体の組み合せ・字間や行間の調節・紙面のレイアウトや構成を行うことである。
①**フォント（書体）**：「同一サイズの、書体デザインが同じ活字の一揃い」を指し、現在は書体データを指す言葉。
④**ポイント（文字サイズ／級数）**：JISでは1pt（ポイント）＝0.3514mmの米国式の文字サイズを採用して

文字からアイコンへ

以前は、電源スイッチのオンとオフは入／切・ON／OFFと文字で表わされていた。今日では、縦棒と円を組み合わせたアイコンへと変化している。製品の進化に合わせて、表示が文字からアイコンに置き換わった例である。

和文フォント

明朝体やゴシック体が一般的だが、丸ゴシック体・筆書体・仮名書体等様々な用途を想定したデザイン書体（フォント）が開発されている。異なる太さ（ウェイト）の書体群で構成され、文章内容や文字サイズ等で使い分けられる。文字は目的に合わせて選ぶことが重要である。

いる。写植文字の単位の級は、1級（Q）＝0.25mmである。

⑤**ウェイト（太さ）**：細字から太字まで様々なウェイトが存在し、書体群により複数の太さの書体が用意されている。

⑥**ファミリー（書体群）**：欧文フォントでは、正体、ボールド体（太字体）、イタリック体、ボールドイタリック体が用意されている場合が多い。和文フォントでは、明朝体とゴシック体のセットになっている場合が多い。

⑦**字間・行間**：字間の調節を「カーニング」と言い、読みやすくするために、和文は文字サイズの5％程度字間をとるとよい。特にタイトルなどの平仮名や片仮名の連続は、調整しないとバランスの悪い印象を与える。欧文では字間の調節は必要なく、字間を広げると逆に読みづらくなる。

行間の調整は、和文・欧文ともに文字サイズの70％前後（0.7文字分）の行間を取るのが適当である。行間は1行文字数が少ない時には狭めがよい。明朝体よりゴシック体の方が行間を広めに取った方がよい。

4. 文字のレイアウト

リモコンや携帯電話の操作画面は、形や機能に合わせたスペースに、文字・ピクトグラム・アイコン・カラーなど多くの視覚情報の配置が必要である。操作者の目線や手の動きに合わせ、優先順位を考慮して視覚情報を配置する。商品機能のわかりやすい説明は、ユーザビリティの重要な要素である。また、配置にはグリッドシステム等が有効である。

> **プロダクトグラフィックス（例）**

東京エンブレム
©Tokyo 2020

国際シンボルマーク。
車椅子のピクトグラム

SONY Xperia Z4
Tablet SGP712

ピクトグラム：多機能トイレ標識、左から高齢者、人工肛門などの保有者（オストメイト）、幼児、妊婦、おむつ替え専用の設備の保有を示している。

> **和文と欧文の組み合わせ（例）**

あア安AaN4 ▶ あア安AaN4

和文と欧文が同じサイズの場合。　　　和文に合わせて欧文・数字を拡大した場合。

和文と欧文を並列・併用する場合には、和文に合わせて書体部位が共通な欧文を選ぶと、イメージが統一されて読みやすい。商品名などで和文・欧文・数字を併用する場合は、文字の字間・サイズ・天地を微妙に視覚調節する。和文を主体に構成する場合には、欧文は級数をやや上げ、数字は欧文に天地を揃えると、整然と並んで見える。

> **グリッドシステム**

決められたスペースに文字や図版を読みやすくレイアウトするためのガイドライン。見やすい文字の大きさを基準に、字間・行間・段落を決め、統一したタイポグラフィ表現を構成するシステム。

明朝体とゴシック体

和文書体の明朝体は、縦線が太く横線が細い、払いやはねが筆で描いたような文字の総称。ゴシック体は、縦横の線幅が均等な文字の総称で、小さい文字の再現性に優れ、商品やパソコンの画面表示に適している。

ヘルベチカ

1957年にスイスで「Neue Haas Grotesk」と言う名称で発表されたサンセリフ欧文書体で、1960年に「Helvetica」に名称を変更した。読みやすく、和文ゴシック系書体と組み合せが良い。太さや変形体を含め51書体群を構成し、無機質・力強いスタイルで汎用性に優れている。

065 パッケージデザイン

パッケージは、製品に付随する包装資材ではあるが、飲料、食品、化粧品、薬品、洗剤などの分野では商品の外装になる。特に機能性を要求されるハードパッケージなどは、まさにプロダクトデザインの領域である。

1. パッケージの機能

パッケージには、以下の3つの機能がある。

①**一体化機能**：商品と付属品、取扱説明書を同梱し、扱いやすくする機能

②**保護機能**：輸送に耐え、衝撃から商品を守る機能

③**表示機能**：商品を店頭や流通段階で識別させる機能

商品カテゴリーにより売り場の状況が異なり、パッケージの機能の優先度も商品によって異なる。

・**付属品の多い携帯電話やパソコン**：表示機能が重視されると共に一体化に腐心する。

・**冷蔵庫やテレビなどの大型家電**：保護機能が優先される。日本では大型パッケージは店頭に置かず、表示機能はあまり重視されない傾向がある。

・**オーディオやパソコンのアクセサリ類・家庭用品類などパッケージで店頭に並ぶ商品**：表示機能が最も重視され、パッケージが売れ行きに影響することも少なくない。

・**商品が画一的なディスク・USBメモリなどの記録メディアや電池**：規格品のためパッケージによる商品の訴求、差別化が非常に重要になる。

2. パッケージデザインに必要な3要素

パッケージをデザインするうえで重要な3要素がある。

①**ブランド戦略の可視化**：戦略上のツールとして、パッケージの役割は大きい。商品やパッケージは販売促進ツールや広告と同様に、CI（Corporate Identity）を具現化し視覚化する場であり、表現されるブランドイメージは企業理念やPI（Product Identity）を背景としたものである。

②**ブランドイメージの表現**：パッケージには、カテゴリーや商品ブランド別にデザインマニュアルが存在する場合も多い。CIとブランド戦略を理解し、マニュアルに沿って、わかりやすく美しいパッケージを創造しなければならない。

③**商品イメージの表現**：パッケージは、商品以上にわかりやすさが必要である。まず商品が何であるか、次に店頭で選択のポイントとなる商品要素が、わかりやすい位置にわかりやすい表現で示されていることが必要である。また、パッケージは店頭だけでなく、流通段階での識別機能も重要になる。

パッケージには、購入者に対する取扱説明や使用上の注意事項を記載するケースも多い。取扱方法や操作方法がパッケージに記載しきれない場合は、取扱説明書を添付する。PL法の施行にともない、取扱説明書の重要性が増している。正しく安全な取り扱いになるよう、イラストを多用したわかりやすく行き届いた説明書が要求される。パッケージには分野により義務づけられる表記項目もあり、事前調査が重要である。

バージンシール

未開封を確認できるように工夫された開口部の仕組みをいう。飲料のボトルキャップなどに貼りついている、ミシン目入りのフィルムが代表的。ペットボトルのキャップの下側に残るリングや、電池の片側に貼られたシールも、バージンシールの一種である。

シュリンクラベル

リサイクル時にインキが不純物となるため、日本では飲料などのボトルに表記を直接印刷することは行わない。熱で収縮する筒状のフィルムに表記を印刷しボトルにかぶせ、熱を加えて密着させるシュリンクラベルが主流である。バージンシールを兼ねたものもある

3. パッケージの形式

店頭にパッケージが陳列される商品には、様々な工夫がされ、各種形式が考案されている。特に小型商品は小売店の陳列形式がハンガー什器中心になったため、それに対応したパッケージ形式が各種開発されている。

代表的な形式は、商品全体を見せながら、不安定な形状でも付属品と一体化し扱いやすい体裁にした「ブリスターパッケージ」である。PETなどの透明シート材を真空成形で商品形状に合わせて作成し、紙の台紙を付けて多くの表記を可能にした。画期的なアイデアで、以降ブリスター形式を応用、進化させた様々な展開が見られる。また、パッケージには、リサイクルのためのマークや素材表記、輸送上の注意事項を表記した各種マークが添付されている。

近年、世界的にエコロジーが重視され、エコパッケージが求められるようになった。再生PET素材をボトル原料に使うこと、ガラス瓶を軽量化して再生することや、段ボール箱の材料削減など、省資源化が進められている。

〉パッケージの機能

一 体 化 機 能	…………	本体と付属品や取扱説明書を収納する。
保 護 機 能	…………	輸送時の衝撃などから商品を守る。
表 示 機 能	…………	店頭や流通段階で内容物がわかる。

〉パッケージ形式と各種マーク（例）

ブリスターパック
10本の歯間ブラシと携帯用ケースを1つにまとめ、大きな台紙には表裏に必要な表示ができる。

シュリンクパック
4本の電池を1つにまとめ、バージンシールの役割も果たしている。

エコパッケージ
紙製容器包装のリデュース（キリンホールディングス）

コーナーカットカートン　　スマートカットカートン

リサイクルマーク
使用者が廃棄する時の目安になる素材表記。

天地無用　水滴注意　衝撃注意　火気厳禁　リフト禁止　加重制限

ケアマーク
輸送上の注意をカートンに表記する。商品によって必要なものを選んで付ける。上記は代表的なもので、他にも各種存在する。

JANコード・ITFコード

商品物流の標準シンボルで、国コード・企業コード・商品コードを合計13桁の数字で表し、バーコード化したものがJANコードである。JANコードに梱包形態を分類する3桁を追加したものがITFコード（物流シンボルコード）で、9桁に省略した短縮JANもある。

パルプモールド

古紙を原料とした紙の成形方法で、卵のパックやりんごなど果物の包装によく使われる。溶かした古紙を穴の空いた金型ですくい上げ、型に吸い付ける方法である。のりや接着剤などを使わないので、地球環境に優しいパッケージ素材として今後も期待される。

O66 カラー

カラー（色）には、目的や用途に合わせた機能的な効果と、美しさや快さなどの情緒的な演出の効果がある。五感の大半を占める視覚に直接訴えかけ、知覚をコントロールする特性を持つ。カラーの特性と効果をよく理解して、デザインすることが重要である。

1. カラー（色）とは

光のない所にはカラーは存在しない。眼から入った光の信号が脳に伝わり、人はカラーを知覚する。光は電磁波であり、人間が光として知覚できる電磁波の波長は380nm（ナノメートル）から780nmぐらいといわれている。この領域を可視領域、光を可視光と呼ぶ。

2. カラーの表現法

カラーは色相・明度・彩度の3属性（表色系により呼称や概念が異なる）からなり、3次元空間座標に色立体として表現される。その形状は各種存在するが、いずれも3属性を用いて定量化された表色系（色の物差し）である。代表的なものに、マンセル、オストワルト、L*a*b*、NCSなどがある。各表色系では色を記号や数値で表すことが可能で、正確に表示・記録・伝達できる。

3. カラーの属性と文化

カラーには、様々な特長や使われ方が古くから存在する。例えば「赤」は、可視光の中でもいちばん波長が長いために遠くから識別しやすい。その特性を利用したものが、止まれを意味する信号機の「赤」や、道路標識の一時停止標識である。人種や文化によってもカラーの意味が異なり、太陽を表すカラーは欧米では「黄」であるが、日本では「橙」である。「青」や「緑」は安全や自然を意味し、これはほぼ世界共通に認識されている。

4. プロダクトデザインのカラーリング

プロダクト製品は、光が当たるとハイライトや陰影ができて、それ自体に明度差配色が生まれる。したがって、形状や大きさに合わせて本体色を選ぶ力がデザイナーには必要である。例えば「室内で大きな空間を占め、長く使うもの」は、実績色を重視し、空間になじむ色を選択する。逆に「生活提案型の戦略」もあり、冷蔵庫やエアコンに赤を使うケースなどが該当する。また、携帯電話など「ファッション要素の高い製品」のカラーリングには流行予想色を取り入れる戦略も必要である。

商品のカラー戦略には、①マストカラー（実績色・記号色）、②トレンドカラー（流行色）、③トライカラー（主張色）などがある。カラーによって企業のアイデンティティが形成され、カラーの魅力が販売促進につながった例も多い。

デザイナーは色彩法則（明度・彩度・色相・補色などの対比効果や面積効果）を理解し、必要に応じて第三者に色を論理的に指示する方法をマスターする必要がある。

スペクトル（Spectrum）／単色光

太陽光（白色光）をプリズムで分光したもの（ニュートンの発見）。可視光の帯で780nmの赤（さらに長波長は赤外線）から380nmの紫（さらに短波長は紫外線）までの一直線になる。いわゆる虹の7色で、集めれば白色に戻る。

染料（Dye）と顔料（Pigment）

色材のもと。染料は水に溶け、糸・布・皮革・食品・透明樹脂着色などに利用される。顔料は水に溶けず、樹脂着色・塗料・インキ・絵具・陶磁器着色などに利用される。動植物・鉱物などの天然物と化学合成物がある。

5. カラーユニバーサルデザイン

　色の見え方には個人差があると同時に、多くの人に見やすい配色が、逆に見えにくい人も存在する。網膜中の3錐体のどれかが欠損した色弱者で、男性では5%程度存在するといわれる。例えば、赤と緑の補色配色の案内板・黒背景に赤文字が光る電光掲示板、ピンクと水色のパステルカラーの男女識別用トイレマークなどは区別が付きにくい。万人に見やすい色彩計画にすることを、カラーユニバーサルデザインという。

電子機器のモニター画面、ATM、路線図など、ユーザの立場に立ったカラーデザインが求められる。

6. プラスチックの着色

　プラスチックは染料や顔料を練り込んで色を付けることが多い。プラスチック用着色材は主に石油から化学合成した物が多く、ドライカラー、マスターバッチ、カラーコンパウンドなどと呼ぶ。価格差や色分散性の良否があり、用途、価格、生産量などの適性を見て決めることが必要である。

＞マンセル表色系

アメリカ人マンセルの考案で、色の3属性が10進法でわかりやすい。R（赤）・Y（黄）・G（緑）・B（青）・P（紫）が基本5色相で、その間にYR（黄赤）・GY（黄緑）・BG（青緑）・PB（青紫）・RP（赤紫）を配置した主要10色相。「5R4/14」と表記し、「ごあーる、よん、の、じゅうよん」と読み、色相・明度・彩度の順番である。

彩度（Chroma）
色相（Hue）
明度（Value）
中心は無彩色

＞カラーユニバーサルデザイン（EIZO）

一般色覚者（C型）の色の見え方（L・M・S、3種類の錐体を持つ人）

色弱者（D型）の色の見え方（M錐体が欠損かL錐体に類似した型）

＞L*a*b*表色系

+L
白
黄方向
+b
緑方向
−a
赤方向
+a
青方向
−b
黒
−L
L*a*b* 表色系

国際照明委員会が規格化した。測色反射光の計測値をL（縦軸で白黒方向）・a（横軸で赤緑方向）・b（前後軸で黄青方向）で表される完全球体内に表示する。色差が理解しやすく、コンピュータ利用の計測器などに広く普及し、色管理・ロット管理などに利用される。

＞市販色見本帳

日本塗料工業会塗料用標準色　　　　パントン色見本帳

DICカラーガイド　　　　東洋カラーファインダー

R/G/BとC/M/Y

スポットライトなどの色光は加法混色で、R（赤）・G（緑）・B（青）が3原色。色光は重なるほど明るくなり、最終的に白色になる。インキ・絵具などの色材は減法混色で、C（シアン）・M（マゼンタ）・Y（イエロー）が3原色。色材は重なるほど暗くなり、最終的に黒色になる。

色差と色差計

色承認やロット管理には、基準色見本が必要であるが、経年変化などにより退色する。再現色との色の差をL*a*b*値で求め（色差計利用）、色差⊿E（デルタイー）で管理すれば、重さや長さのような正確性はないが、光学の力で計量し、数値で見本化できる。

067 ダイアグラム

デザインコンセプトを検討する段階では、情報を整理し視覚化することにより問題の本質が明らかになる。ダイアグラムは情報を視覚化する手法の1つであり、概念的な情報を視覚的にわかりやすく表現したものである。

1. ダイアグラムとは

ダイアグラムとは、情報をわかりやすく把握し伝達するために、構造や手順を明確に視覚化したものである。言語や文章ではわかりにくいことを、図、表やメタファー（隠喩）を用いてわかりやすく視覚化することである。「インフォメーショングラフィックス」や、企業における「見える化」推進にもダイアグラムが活用されている。

ダイアグラムは、以下の6つの表現方法に分類できる。

①**表組（テーブル）**：表に組むことで情報を整理し、把握しやすいように文字や数字を配置したものである。例えば時刻表・カレンダー・テレビ番組表・年表などである。

②**図表（グラフ）**：数値の変化を点・直線との距離や角度などによって示すグラフのことである。例えば棒グラフ・円グラフ・折れ線グラフ・パイチャートなどがある。

③**図式（チャート）**：情報構造を示すために図式化することである。例えばフロー図・ツリー図・ルート図・ネットワーク図などがある。

④**図譜（スコア）**：言葉では表現できない質的な変化を記号化した図のことである。例えば楽譜などである。

⑤**図解（イラスト）**：目に見えにくいものや分かりにくいイメージを図式化することである。例えばマニュアル・解剖図・構造図などがある。

⑥**地図（マップ）**：空間の距離や位置を表わすものである。例えば地図・海図・天気図・路線図などである。この地図の概念を拡張して、意味を持たせたXY座標の平面上に、複雑な情報をわかりやすく表現することをマップ化という。マップには、イメージマップ・ポジショニングマップ・ロードマップなどの種類がある。

2. デザインコンセプトの視覚化とダイアグラム

デザインコンセプトを検討する段階で、関連する情報を誰もが理解できるように視覚化することが重要である。データと情報は別次元のものであり、理解できないものは「情報」ではない。デザインコンセプトを検討する段階では、問題点、商品やデザインの状況、ユーザーの状況、提案する概念、提案するアイデアなどが視覚化すべき対象となる。そして、視覚化するためにダイアグラムを活用する。

デザインコンセプトを視覚化するプロセスは、下記の4段階で進められる。

①**関連データの収集**：ⓐユーザ視点、ⓑビジネスおよびマーケティング視点、ⓒ技術視点、という3つの視点から関連するデータを収集するとよい。

②**データのグループ化**：収集したデータは、KJ法など

インフォメーショングラフィックス

伝えたい情報をわかりやすく、見やすく表現した図解やグラフィック表現のこと。情報をどのように見せるかという情報構造と、美しく整理した情報表現によって、インフォメーショングラフィックスは成り立っている。

見える化

企業における様々な活動を「見える」ようにすること。例えば、問題の見える化、状況の見える化、顧客の見える化、アイデアの見える化など、問題を解決して情報を共有する目的に活用される。

第8章 視覚化のための手法

KEYWORD

を活用してグループ化する。グループ化したらそのグループに名札をつける。

③情報の構造化（組織化）： 分類したグループを整理する。整理とは、グループの関連性を考慮して構造化（組織化）することである。構造化（組織化）する手法とし

て、リチャード・ソール・ワーマンが提唱した「LATCH（情報組織化の５つの帽子かけ）」やKJ法などがある。

④情報の視覚化： ダイアグラム（６つの表現方法）などを活用して、構造化（組織化）した情報を、誰もがわかりやすいように視覚化することである。

＞デザインコンセプトのための代表的なダイアグラム

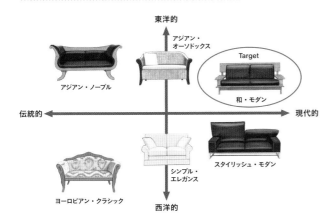

ソファのポジショニングマップ： 既存の商品の位置付けを検討したうえで、開拓すべき分野や新商品開発のターゲットを位置づけている。

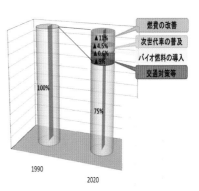

縦型構造棒グラフ： 各対策の削減寄与率（京都議定書目標達成計画：単体や交通流対策の削減効果含む）。

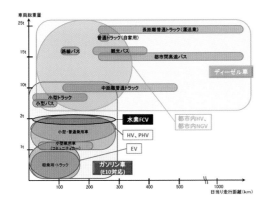

コンセプトチャート： 中長期目標に向けたキーコンセプト（例）。各種自動車の利用形態（2015年〜2020年）。

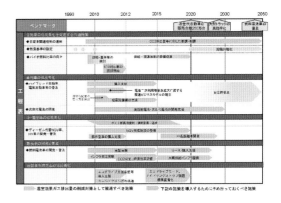

ロードマップ： 自動車の将来展望。X軸には時間の経過、Y軸は自動車の低炭素化を促進する共通施策。

LATCH

LATCHとは、Location（位置）・Alphabet（アルファベット）・Time（時間）・Category（分野）・Hierarchy（階層）・Continuum（連続量）、の分類による情報構造化（組織化）手法を指す。情報アーキテクチャ提唱者、リチャード・ソール・ワーマンの提案。

ダイアグラムの語源と意味

ダイアグラム（Diagram）は、鉄道において列車の運転状況を表すものとして知られているが、もともとは線図・図表を意味する。デザインでは、情報・分析結果などを図解してわかりやすく表現することを指す。

068 プレゼンテーション

プロダクトデザインのプレゼンテーションは、報告型で論理的に意図やアイデアを説明し、納得を得ることを目指す。一方、提案型の場合は、場の雰囲気づくりを徹底し、聴き手に熱意と信念を伝えて共感させ、行動を起こさせることを目指す。

1. プレゼンテーション (プレゼン) の構成

プロダクトデザインのプレゼンは、「報告型」と「提案型」の2種類のパターンが考えられる。

①報告型：社内プレゼン向きで、論理組立型のシンプル、簡潔なプレゼンを目指し、詳細説明や質疑応答は最後に行う。配布資料は、聴き手に合わせて準備する。

〈報告型の発表プロセス〉

1) 問題提起：報告型プレゼンは、発生課題に関して多角的に問題点を分析し、具体的な原因を把握し、問題提起する。

2) 解決案提示：原因に基づき、複数の解決案を提案する。デザイン案の場合は、スケッチやモデルのプレゼンを行い、聴き手に考察を促した後、メリット／デメリット比較を行い、最も効果的で現実的な解決案を選定する。

3) 効果検証：最後に、解決案の実施でどのような効果が見込めるか根拠を示し、現実性を印象付け、関係者の納得を得る。

一方、プロダクトデザインのプレゼンでも「提案型」のプレゼンが必要な場合がある。商談、社内コンペ、社外コンペ、全社規模戦略プロジェクト、公開プレゼン等である。

②提案型：コンペ向きで、展示、会場設営、CG画像、照明、音量、BGMを含めて統制する。ある程度話術が必要である。

〈提案型の発表プロセス〉

序論・本論・結論の流れで落語のように聴き手の心を掴み、良い話だと共感・納得させて、自発的に行動を起こさせる。右図およびキーワード参照。

2. プレゼンの画面構成

プレゼン画面は情報の伝え方が重要で、アイキャッチのビジュアル画面と、コンセプト用の文字画面で構成される。「情報の箇条書き」ではなく、訴求点を中心にまとめたグラフィック表現とし、画面は横長・横書きを基本とする。

①ビジュアル画面：日本伝統の生け花の「アート性」や「メッセージ性」を理想とし、無駄な説明は省き、余白を活かしたレイアウトで、視線の流れを計算し、コントロールする。メッセージや数値を視覚化したダイアグラムを加え、色彩過多を避けた配色でイメージと内容を組み合せる。画像はフラットデザインで、余分な効果を外しスッキリさせる。グラフは強調箇所を明確化し、見て直感的に理解させる。

②文字画面：文字の「意味合い」やタイポグラフィの「アート性」に焦点を絞り、画面構成で「メッセージ性」を際立たせる。主張以外はすべて排除するか目立たせないこと。

画像優位性

ワシントン大学医学部の分子生物学者ジョン・メディナによると、文字と言葉だけによるプレゼンテーションは、72時間後には聴き手はその10%しか記憶していないが、これに絵を加えると65%が記憶に残ると言う。それを心理学の分野では「画像優位性」と呼ぶ。

序論 (イントロダクション)

「つかみ」。課題を提示し、聴き手を傍観者にさせず「自分にも関係のある話だ」と感じてもらい、話題に巻き込み、共感を得る。「導入」で聴き手の興味をかき立てることが大切で、関係性を強調する話法を「ブリッジング (bridging)」と呼ぶ。導入の重要度20%。

3. プレゼン資料作成のチェックリスト

①**表紙のデザイン**：「タイトル」の名付け方を工夫する。

②**メインメッセージ**：聴き手のメリットや独自性をわかりやすい表現や言葉づかいで伝える。1スライド1メッセージ。

③**聴き手に合わせた資料作成**：小学生にもわかる言葉でメリット（節約・時短・省エネ・痩身・金儲け等）を伝える。

④**ブラッシュアップの判断基準**：わかりやすさ（余分か否か）。

⑤**要点**：情報量は少なく・図は大きく・文字のみも大きく。

⑥**視線の動き**：Zの法則・Fの法則・スライド左上が的。

⑦**レイアウト**：画像左／テキスト右・画像上／テキスト下。

⑧**図版とテキストの整列**：レイアウトが美しく見やすい。

⑨**図版とテキストの位置合わせ**：全ページ統一する。

⑩**スライドの可読性を重視したフォントサイズの推奨例**：Windows→メイリオ（日本語）・Arial、Mac→ヒラギノ角ゴシック（日本語）・Helvetica Neue、サイズは26pt以上。

⑪**配色方法**：メインカラー（テーマカラーやコーポレートカラー）とアクセントカラー（補色が一般的）を決める。色彩過多を避けた配色が良い（例：Grayベース）。

⑫**配付資料**：発表と別の詳細な説明資料を準備すること。

⑬**質疑応答用のスライド**：必ず準備すること。

> ❭ **プレゼンテーション（プレゼン）の構成**

①**報告型プレゼン（社内用プレゼン）：論理組立型** …… シンプル・簡潔な資料作成

問題提起	解決案提示	効果検証
【原因・問題点の把握】	【問題点分析・根本原因把握・解決案提示】	【効果の根拠や可能性提示・納得】

②**提案型プレゼン（社内・外用プレゼン）：感情刺激型** …… 聴き手目線での資料作成

序論（イントロダクション）	本論（ボディ）	結論（クロージング）
【タイトル（つかみ）・課題提示】 聴き手を共感させ、傍観者にさせない。	【メッセージの説明・論拠の提示】 課題解決策・聴衆のメリットと根拠。	【メッセージ強調・行動喚起】 行ってほしい行動を伝える。

本論（ボディ）

聴き手にメッセージを伝え、提案のメリットと根拠を示し、一緒にプレゼンを楽しむ。本論では、三話題くらいを柱として話をするとよい。詰め込み過ぎると聴き手は消化不良を起こす。概要説明のスライドでプレゼンの流れを明確にするとよい。本論の重要度は70%。

結論（クロージング）

プレゼンのメッセージに聴き手が共感し、納得して自発的に行動を起こさせることを目指す。最後に講演者要望の念を押し、聴き手に謝辞を述べる。原則的に、新しい情報は加えずにまとめを簡潔に行う。結びはあまりしつこくしないのがコツである。結論の重要度は10%を目安に。

>Column

衛生機器・日本人の感性：
温水洗浄便座 TOTO ウォシュレットGA

　今や世界に誇る日本の温水洗浄便座ですが、もとは米国アメリカンビデ社の福祉用具を東陶機器（現：TOTO、以降TOTO）が1964年に輸入、改良し少数販売したのが始まりでした。

　国産化は1967年、初めて伊奈製陶（現：LIXIL）が発売、またTOTOは、1967年の商品化が最初のものでした。1970年代半ばには洋式トイレの普及率が和式を上回り、この頃から注目される商品となって行きます。TOTOはその後も独自に開発を進め1980年に"ウォシュレット"を発売。そのテレビCMのキャッチフレーズ"おしりだって洗ってほしい"が話題となり、一気に知名度を高めます。その後は電器メーカーも参入し、おしり乾燥や便座暖房などの機能も加わり住宅の必須家電といえる程に成長してきたのです。

　1994年発売のTOTO"ウォシュレットGA"は、メイン操作を壁に設置した大型リモコンで行え、自然な姿勢での操作や確認がしやすいなど、ユニバーサルデザインへの対応として注目されました。

　現在の家庭や公共施設での高い普及率は、清潔感や快適性に敏感な国民性、またリモコン操作や蓋開閉の自動化、そのほか柔らか洗浄や擬音装置の搭載など、きめ細かな気配りの積み重ねによる商品づくりにあるのです。

　1990年代初頭、貯水タンクが不要となる水道直結式の技術が開発されました。トイレ空間にゆとりをもたらすとともに、便器は一層まとまり感あるデザインで成長を続けています。2019年、TOTOはフラッグシップモデル"ネオレストNX"を発売。これに相応しい"新たなレストルームのデザイン"をインテリアデザイナーへ依頼したところ、トイレ空間の概念を一変するような提案がなされました。タンクレスでこんなにも自由な発想ができるのか、技術とデザインの力をあらためて感じさせられます。

　過去、海外の展示会では異様なものと見られていた温水洗浄便座ですが、今では評価され、日本が発明し育てた温水洗浄便座一体タンクレス便器の開発に、世界の同業大手メーカーもデザインでしのぎを削っているのです。

第 9 章

デザイン評価の
ための手法

069 デザイン評価の概要

デザイン評価とは、視覚化したデザイン案が、企画段階で設定したデザイン目標を達成できているかどうかを確認することである。デザイン評価の基本項目として、ビジネス視点、ユーザー視点、技術視点がある。

1. デザイン評価とは

デザイン評価とは、文章、スケッチ、モデルなどの視覚化したデザイン案が、企画段階で設定したデザイン目標に対して、どの項目がどのレベルまで達成できているかを把握することである。デザイン評価を実施する前には、対象となるユーザーとデザイン目標が明確になっていることが前提である。デザイン評価を実施するときには、デザイン評価項目や評価基準を設定し、適切な評価手法および評価者と分析手法を用いることで商品開発に価値ある評価結果を得ることができる。デザイン評価は、デザインプロセスの各段階で必要に応じて実施する。また、企業での商品開発の各段階では、デザイン仕様を満たしているかを確認するデザインレビューを実施する。さらに市場投入にあたって、より客観的な評価を得るためにグッドデザイン賞などに応募することも評価の一部と考えることができ、それによってデザイナーの意欲や能力向上への効果も期待できる。

2. デザイン評価の3つの視点と評価項目

・ビジネス視点の評価

デザイン案が、企業におけるビジネスという視点から、どのようなレベルであるのかを評価する。評価項目として、事業性、採算性、戦略性、市場性、ブランド、商品性などがある。商品企画担当者、マーケティング担当者などが評価を実施するが、デザイン担当者がブランドや商品性などの評価を担当する場合もある。

・ユーザー視点の評価

デザイン案が、ユーザー視点から、どのようなレベルであるのかを評価する。評価項目として、操作性、有用性、魅力性を基本にしながら、安全性、満足度、新規性まで含まれる。デザイン担当者、品質担当者、評価担当者などが評価を実施することが多い。

・技術視点の評価

デザイン案が、開発、製造を考慮した技術的な視点から、どのようなレベルであるのかを評価する。評価項目として、技術的可能性、コスト、ロバスト性、性能、環境、メンテナンスなどがある。各技術分野の技術者や品質担当者が評価を実施するが、デザイン担当者が初期段階の評価を担当する場合もある。

3. ユーザー視点での評価手法

プロダクトデザイナーにもっとも関連の深いのが、ユーザー視点の評価である。評価目的、評価場所、評価者などにより、多様な評価手法がある。たとえば、ユーザーの意見を主体とした主観評価と、ユーザーに聞かない観察などを主体とする客観評価がある。

主観評価

ユーザーがどのように感じたか、ユーザーの意見を主体とした評価。たとえば、いくつかの椅子のデザインを見せて、アンケートなどで、どのデザインが好きであるかなどをユーザーに聞き、その回答を分析する。

客観評価

ユーザーに聞くことなく、観察や測定結果を主体とした評価。パフォーマンス評価、ユーザビリティテストなどが該当する。たとえば、ユーザーが電子レンジである調理を設定する作業時間を測定し、分析する。

・**専門家による評価（インスペクション法）**

　デザイン評価の専門家、デザイナーや設計者が専門家の知見を活用して評価する。たとえば、チェックリストによる評価、ヒューリスティック評価、ユーザーの認知過程を検討する認知的ウォークスルー法などが該当する。

・**実験室でのユーザーによる評価**

　特定の実験室を準備し、対象となるユーザーに近い人により商品を評価してもらう。たとえば、ユーザビリティテスト、パフォーマンス評価、印象性評価などが該当する。

・**現場でのユーザーによる評価**

　商品の実際の使用状況を考慮し、使用現場でユーザーに評価してもらう方法。実験室では得られないデータが得られることがある。短期間で観察や評価を行う方法と、記録装置を準備して長期間にわたる使用状況を評価する方法がある。

＞代表的なユーザー視点での評価手法と特徴

分類	代表的な手法	手法の概要	手法の特徴
インスペクション法 （専門家による評価）	チェックリストによる評価	評価項目の一覧表をつくり，それぞれの項目について専門家などが評価をする方法	○網羅的に評価できる ×評価項目にないものは評価できない
	ヒューリスティック評価	プロトタイプなどが問題ないかどうかを専門家の経験則にもとづいて評価する方法	○効率的に問題点を収集できる ×評価者の経験に左右される
	認知的ウォークスルー法	ユーザーの認知過程を専門家がひとつひとつたどることにより問題点を発見する方法	○網羅的に評価ができる ○問題点の原因の分析ができる ×評価者の専門性が要求される
実験室でのユーザーによる評価	ユーザビリティテスト	ユーザーに専用ルームにて課題を行ってもらい、その様子を観察して評価する方法	○少数の参加者でも多くの課題やアイデアを発掘できる ○ユーザーの思考過程を知ることができる ×網羅的な評価はできない
	パフォーマンス評価	ユーザーが目的を達成するまでの時間、タスクやエラーの回数などで評価する定量的な手法	○定量的に比較, 判断できる ○統計的な検定が可能である ×参加者の感覚的な側面は評価できない
	印象性評価	ユーザーに視覚的な資料を見てもらい、SD法などを活用してデザインイメージなどを評価する方法	○定量的に印象やイメージを判断できる ×参加者の個人差が大きい
現場でのユーザーによる評価	短期間の現場でのユーザー評価	ユーザーに実際の使用環境にて課題を行ってもらい、その様子を観察して評価する方法	○実際の使用環境に近い評価ができる ○参加者がリラックスできる ×準備や評価に手間がかかる
	長期モニタリング評価	ユーザーに長期的に商品やプロトタイプを使ってもらって評価する方法	○長期的に実際の使用状況での評価ができる ×準備や評価に手間がかかる

ロバスト性

様々な周囲の影響によって変化しない性質であり、堅牢性ともいう。技術視点では、できるだけ外的要因の影響を受けにくいようなロバスト性を有することが望ましい。

イメージの評価

使いやすさだけでなく、商品からどのようなイメージや印象を受けるかを評価することも必要である。その手法として、印象性評価がある。たとえば、自動車のカラーバリエーションの複数の候補モデルを見せ、どのような印象を受けたのかを評価する。

070 インスペクション法による評価

インスペクション法とは、ユーザーの代わりに専門家が評価する手法である。代表的な手法には、ガイドラインにもとづいて評価するヒューリスティック評価と、操作プロセスにより評価する認知的ウォークスルー法がある。

1. インスペクション法とは

インスペクション法とは、仕様書、商品、プロトタイプを対象に、専門家がユーザー視点で問題点を発見・評価する手法である。インスペクション法の代表的な手法として、ガイドラインなどにもとづき評価するヒューリスティック評価と、ユーザーの操作プロセスにより評価する認知的ウォークスルー法がある。ヒューリスティック評価は浅く広く問題点を発見する方法であり、認知的ウォークスルー法は狭く深く問題点や原因を発見する方法である。

どちらの手法も、実験設備や実験のための被験者が不要であるため効率的に評価ができるというメリット、プロトタイプや試作機がなくても仕様書やスケッチなどでも評価できるので商品企画の初期段階に評価できるというメリットがある。

2. ヒューリスティック評価とは

ヒューリスティック評価とは、専門家がガイドラインや評価経験にもとづいて、仕様書、商品やプロトタイプに関して主として使いやすさに関する問題点を発見する評価方法である。たとえば使いやすさを評価する場合は、ユーザビリティの専門家（評価者）が、ユーザビリティの原則やガイドラインにもとづき評価する。一貫性や全体の構成など広範囲な視点での評価が

でき、詳細が決定されていない初期の段階でも評価が可能である。一方で、評価者は評価者としての訓練と経験を積むことが必要であり、また発見された問題点が現実に生じるとは限らないことがある。

3. ヒューリスティック評価のための原則と評価者

使いやすさを評価する場合に用いられるユーザビリティの原則は、これまで複数の専門家より提案されており、多くの項目が存在する。ここでは代表的な原則として、「ニールセン（J. Nielsen）の10原則」を参考に掲載する。評価者が原則にあげられた評価視点にもとづき試行錯誤しながら、仕様書、試作品やプロトタイプのユーザビリティ上の問題点を探していく。

この方法では、1人の専門家が全部の問題点を抽出することは難しく（一般的に、1人の評価者が見つけることのできる問題点は全体の約35％といわれる）、複数の評価者が参加する評価セッションを行い、お互いに見つけた問題点を集め分析することで、より精度の高い評価結果が得られる。ニールセンによれば、5名の評価者が評価を行えば、全体の約75％の問題点が発見されるといわれている。

ヒューリスティック評価では、既存の原則を用いてもかまわないが、評価の目的や、評価対象の商品やプロトタイプの特性に応じて原則を取捨選択することも

評価者

ヒューリスティック評価を実際に行う、ユーザビリティに関する専門家のこと。ユーザビリティアセッサーとも呼ばれ、ユーザビリティに関する専門知識を持ち、ユーザビリティテストやユーザー調査を経験している。

ユーザビリティの原則

ユーザビリティに関する基本原則や経験則のこと。1990年にヤコブ・ニールセンによってユーザビリティ10原則が初めて提唱された。過去の事例や評価結果から、自社商品特有の原則をつくることもある。

可能である。

4. 認知的ウォークスルー法

認知的ウォークスルー法とは、専門家がユーザーの操作する手順に沿って、ユーザーの認知的な視点から評価する手法である。ユーザーの操作するプロセスとして、対象ユーザーが対象となる商品を使ういくつかの場面を設定して、その場合の正しいプロセスを記述

しておく。ユーザーの認知的な視点とは、ドナルド・A. ノーマンの「行為の7段階モデル」などのユーザーの認知過程のことである。

評価方法は、ユーザーが操作する各段階において、ユーザーの目的と照らし合わせて適切なデザインとなっているかを評価し、問題点を抽出する。評価結果として、問題点リストとそれぞれの問題点が認知過程のどこの段階にあるかを記述する。

＞ニールセンの10原則

1	シンプルで自然な対話を提供する	ダイアログに不適切な情報やめったに必要としない情報をいれない。ダイアログ中に余分な要素があると適切な情報提供ができず、見た目もわかりにくい。すべての情報は自然で必然的な順序にする
2	ユーザーの言葉を使う	ダイアログはシステム中心の用語ではなく、ユーザーに馴染みのある言葉、言い回し、コンセプトを使ってはっきりと表現する
3	ユーザーの記憶負荷を最小限にとどめる	ユーザーがダイアログのある部分から他のダイアログへ移ったとき、その中の情報を覚えていなくても操作できるようにする。つまり、システムの使用ガイドが見えるようにするか、見たくなったときにいつでも引き出しやすいようにしておく
4	一貫性を保つ	異なる言葉、状態、行動が同じ意味を表しているのかどうか、ユーザーが迷わないようにする
5	フィードバックを提供する	妥当な時間内にシステムからの適切なフィードバックを提供し、今、何を実行しているのかを常にユーザーに知らせるようにする
6	出口を明らかにする	ユーザーはシステムの機能を間違って選んでしまうことがあるので、はっきりとわかる「非常出口」を示し、別のダイアログを通らなくてもすぐにもとに戻れるようにする
7	ショートカットを提供する	アクセラレータ（初心者には見えない）があれば、経験者はインタラクションを早く実行できるので、システムを初心者と熟練者の両方に対応させられる
8	適切なエラーメッセージを使う	エラーメッセージは平易な用語を使って表現し（コードは使わない）、問題点を詳しく示し、建設的な解決策を提案する
9	エラーを防ぐ	適切なエラーメッセージよりも大切なのは、最初の段階でエラーが起こらないように注意深くデザインすることである
10	ヘルプとドキュメンテーションを提供する	システムがドキュメンテーションなしで使えれば一番良いが、やはりヘルプとドキュメンテーションは必要だろう。これらの情報は探しやすく、ユーザーの作業を重視した考え方で作成する。また、実行すべきステップは具体的に指示し、簡潔にまとめる

※参照：『ユーザビリティエンジニアリング原論』（ヤコブ・ニールセン、東京電気大学出版局、1999）

評価セッション

複数の評価者が集まり、ヒューリスティック評価を実際に行うこと。評価セッションでは、評価目的、評価項目、評価方法を明らかにしたうえで、問題点を発見して評価者でまとめる。

行為の7段階モデル

ドナルド・A. ノーマン（D. A. Norman）が提唱したユーザーの認知的な活動を段階的に見ていく方法。目標の形成、意図の形成、行為の詳細化、行為の実行、外界の状況の知覚、外界の状況の解釈、結果の評価の7段階からなる（第10章 078参照）。

チェックリストによる評価

専門家がガイドラインなどをもとに作成した評価項目により、デザインの適合度を評価する方法。比較的効率よく評価できることから、専門家だけでなくデザイナーや設計者自身も活用することができる。

1. チェックリストによる評価とは

　チェックリストによる評価とは、専門家があらかじめ用意された評価項目（チェックリスト）にもとづき、評価対象となる仕様書、商品、プロトタイプに対して各評価項目に対する適合度を評価する方法である。

　評価はそれぞれの分野の専門家が評価するのが原則であるが、専門家以外の人が活用する場合もある。たとえば、ユーザビリティの評価についてはユーザビリティの専門家が評価、デザインはデザインの専門家が評価する。企画開発の担当者がセルフチェックのために活用する場合などが、専門家以外の活用例である。

　チェックリストによる評価のメリットは、評価項目により時間的にもコスト的にも効率的に評価ができることや、専門知識のないメンバーでも評価項目の抜けや漏れを防ぐことができることである。また、ユーザビリティテストなどのユーザーによる評価では、プロトタイプなど評価対象物がないと効果的な評価ができないが、チェックリストの場合は、プロトタイプなど評価対象物がない場合でも、アイデアスケッチなどで評価ができるというメリットがある。

　逆にチェックリストによる評価の課題は、評価項目に載っていない項目は評価できない点である。また、評価項目と評価基準が適正である有用なチェックリストを作成するために時間と労力がかかることや、今までにない機能や操作性を評価するためにチェックリスト自体のメンテナンスが必要なことである。

2. チェックリストの評価項目と評価基準

　チェックリストは、汎用的なものから、人間の身体特性や認知特性の評価に特化したもの、アクセシビリティ関連のチェックリストなど、目的に応じて適切なものを用意する。評価対象の商品特性や評価すべきポイントに応じ、既存のチェックリストやガイドラインなどをもとに評価項目を選定し判断しやすい表現にした、適切なチェックリストを用意する必要がある。評価項目は、過去の事例や何度かの評価結果をもとに絞り込むことが多い。

　チェックリストにおける評価基準は、○／×の択一方式やレベル判定などがあるが、単に○や×の多さで良し悪しを判断するのではなく、評価結果の重みづけをあらかじめ決めておき、それにしたがって評価することが重要である。

3. チェックリストによる評価の実施

　チェックリストによる評価を実施する場合は、適切な評価項目と評価基準を示したチェックリストを準備する。評価者は、評価内容に適した評価者を選定し、依頼する。評価者によるばらつきを防ぐためにも、複数の評価者による評価が望ましい。評価者が1人の場

身体特性

人間の身長や手の大きさなどの人体寸法や、視覚特性や聴覚特性など人体の生理的な特性のこと。身体特性に配慮することにより、扱いやすい機器やシステム、見やすさや聞きやすさなどが実現できる。

認知特性

操作手順の覚えやすさや理解のしやすさ、用語のわかりやすさなど、人間の認知に関わる特性のこと。認知特性に配慮することにより、わかりやすい機器やシステムが実現できる。

合は、評価項目の解釈に偏りがあったり、考え違いにより誤った評価結果を出してしまう場合もある。

　最後に、複数の評価結果を集計・分析し、評価結果をまとめる。まとめ方としては、評価の重みづけを考慮することが重要である。

〉チェックリスト（例）

	つねに	ほとんどの場合	時として	まったくそうでない	コメント
1. 色は、その意味が重要なところでは人間のもつ習慣的連想に準じて用いられているか（赤 = 警告、停止として使っているかなど）					
2. 省略語、頭字語、コードなど文字数字情報が表示されるとき、次の点はどうか　(a) それらはたやすく認識、理解、できるか　(b) それらは実際の現場の習慣があれば、それに従っているか					
3. アイコン、シンボル、グラ図情報が表示されるとき、(a) それらはたやすく認識　(b) それらは実際の現場のそれにしたがっているか					
4. 特殊用語、専門用語がシスているとき、それらは実際みのあるものか					
5. ある種の特定の情報は、社形式に従って表示されてい話番号など）					

	つねに	ほとんどの場合	時として	まったくそうでない	コメント
1. システム全体を通じて、色の使い方は一貫しているか（エラーはつねに同じ色で強調されて表示されているかなど）					
2. 省略語、頭字語、コードなど、文字数字情報はシステム全体を通じて一貫して扱われているか					
3. アイコン、シ ど、絵画表示 一貫して扱わ					
4. インストラクジ、タイトルの点で、それるか　(a) つねに画　(b) つねに同					
5. 同形式の表示ねに同じ初期					
6. 画面のとに報は、同じフか					

	つねに	ほとんどの場合	時として	まったくそうでない	コメント
1. 各画面はわかりやすいタイトル、見出し、あるいは記述により、明確に識別されているか					
2. 重要な情報は、画面上で目立つように強調されているか（カーソル位置、操作説明、エラー表示など）					
3. ユーザーが画面上に情報を入力するときには、次の点が明確になっているか　(a) その情報を画面上のどこに入力すべきか　(b) どのようなフォーマット（形式）でその情報を入力すべきか					
4. ユーザーが画面にすでに表示されている情報の上に、新たに情報を上書きしたとき、新たな入力と以前の情報とが混乱しないよう、システムは以前の情報を消し去っているか					
5. 情報は画面上に論理的に整理されて表示されているか（メニュー項目は、選択の頻度順やアルファベット順に表示されているかなど）					

※参照：「ユーザインタフェイスの実践的評価法」（S. ラブデン、G. ジョンソン, 海文堂, 1993）

アクセシビリティ

使用可能性のこと。一般の人だけでなく、障害を持つ人でも機器やシステムを使いこなせるように、いろいろな配慮をする必要がある。関連法令には、JIS X8341、米国リハビリテーション法508条などがある。

評価の重みづけ

評価結果に対し、その問題の予想される発生頻度と発生したときの重大性の2面から重みづけを判断する。発生頻度や重大性は3段階程度に分類しておき、発生頻度が高く、重大な問題を引き起こす問題から対処していく。

072 実験室でのユーザー評価

実験室でのユーザー評価とは、一般的にテストラボを活用し、統制されたテスト条件のもとで評価する手法である。代表的な手法として、ユーザビリティテストや印象性評価などがある。

1. 実験室でのユーザー評価とは

実験室でのユーザー評価とは、一般的には、ビデオ機材などが完備されているテストラボと呼ばれる実験室にて、ユーザーに商品やプロトタイプを使用してもらって評価する手法である。

評価の状況（環境）を一定に保てること、記録が確実に取れることなどのメリット、また設計者やデザイナーなどの複数の関係者が、商品やシステムなどに対するユーザーの行動を直接観察できるメリットもある。そのためテストラボと呼ばれる実験室を用いることが多い。

代表的なものとして、使いやすさを評価するユーザビリティテストと、イメージを評価する印象性評価がある。

2. 実験室でのユーザー評価の計画

評価を行う場合には、事前に評価計画を十分に検討する必要がある。目的は何で、どのような結果を得たいのかを明確にし、適正な評価モニター（被験者）をリクルートする計画を立てる。

また評価尺度を明確にし、指標が正しいか、評価方法は適切かなどを事前に確認する必要がある。実際の評価の前にプレ評価として、評価方法の適切性を確認することが必要である。

3. ユーザビリティテスト

ユーザビリティに関する代表的な評価手法で、テストラボを用い、ユーザビリティの専門家がテストを企画・実施・分析することが一般的である。

ユーザビリティテストでは、実験室で行うため評価モニターは課題を達成できないと「恥ずかしい」と思い、普段以上にがんばって課題を達成する傾向がある。したがって、評価モニターに緊張感を与えず、普段通りの操作をお願いすることが重要となる。

一般にユーザビリティテストでは、評価モニターは最低でも 5 名必要であり、定量的処理をともなう評価では、30 名以上の同じ属性の評価モニターが必要といわれている。

評価における一般的な指標は、ISO9241-11 にも規定されているように、有効性、効率、満足度で測定する。有効性は、ユーザーが目標を達成できたか、正確さや完全性で測定する。効率は、目標に達成するためにかかった時間やユーザーの手間などを測定する。

ユーザビリティテストによく使われる手法として、発話思考法（第 9 章 073 参照）とプロトコル分析（第 10 章 077 参照）がある。頭の中で思ったことを口に出してもらい、行動と言葉、システムの反応を記録することにより、認知過程を推測していく方法である。

ユーザビリティテストでは、モニターに課題を与え

テストラボ

実験室でユーザー評価などを行うための設備。一般的に、テストを行う部屋と観察を行う部屋に分かれており、ハーフミラーで仕切られていることが多い。テスト室の状況は、映像や音声で記録できるようになっている。

評価モニター

ユーザビリティ評価や印象性評価において実際に課題を実行する人。社内の人や社外のユーザーを組織しておくことが多い。あらかじめ特性を明らかにしておき、評価の目的に応じて活用する。

操作をしてもらうが、これをタスクと呼ぶ、タスクは通常簡単な操作から始め、だんだんと難しいタスクになるようにするが、利用状況に照らし合わせて自然なタスクシナリオが必要になる。

実験室でのユーザビリティテストでは、操作の効率や達成時間を測定するパフォーマンス評価や、脳波や筋電図などの生理指標を測定する生理計測などの方法もある。

4. 印象性評価

印象性評価とは、商品の試作品や実際の商品をユーザーに見てもらい、主に外観デザインに関する印象を聞き出すことを目的にしている。実際の評価では、評価方法としてSD法などが用いられることが多い。

印象性評価では、同時に複数の評価対象を並べ、順番に評価してもらうこともある。

5. 事後インタビューとアンケート調査

ユーザビリティテストにしても印象性評価にしても、評価の最後に簡単な事後インタビューやアンケート調査を実施することが多い。これは、テストを振り返り全体的な印象を確認したり、テストの進行者が被験者に改めて確認したいことを聞いたりすることが目的である。

> テストラボの概要

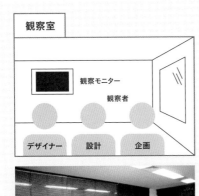

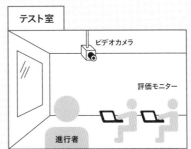

観察室（ミラーの向こうがテスト室）

テスト室（左奥はハーフミラーとなっている）

ユーザー評価に使用する実験室、すなわち「テストラボ」は、「観察室」と「テスト室」の2部屋で構成されている。

タスクシナリオ

ユーザービリティテストにおいて用いられるタスク（課題）の進行シナリオ。評価対象物の想定される利用状況に応じて、被験者にとってより自然な順番での進行シナリオにしておくことが必要である。

SD法

Semantic Differential Technique法。明るい—暗いなど、対をなす形容詞を両極とする言葉が含む意味の相違を測定する心理学的測定法で、プロダクトデザインなどの印象評価に用いる。

073

現場でのユーザー評価

ユーザーの現実の利用状況の中で評価する方法。実際の商品に近い試作品やプロトタイプなどを現場に持ち込み評価してもらったり、商品の実際の使用状況を観察したりして評価を行う。

1. 現場でのユーザー評価とは

現場でのユーザー評価とは、ユーザーの現実の利用状況の中で評価する方法である。たとえば、デジタルカメラの試作品を日常で使ってもらったり、リモコンのプロトタイプを家庭で操作してもらったりして評価することである。

実験室での人工的な環境における評価に比べ、業務の中で新しい商品を使ってもらうなど、リアルな状況で実際のユーザーの使用場面を観察したり評価したりできるので、ユーザー評価としては非常に有効な手段である。代表的な現場でのユーザー評価には、短期間に現場で行うユーザー評価と、ユーザーに長期に使用してもらう長期モニタリング評価がある。

2. 現場でのユーザー評価の計画

評価対象とその評価目的に合った評価計画を立てることが重要である。また、誰を対象に評価をするのか、どのような方法で記録を取り、どのような指標で評価や分析をするのかなどを明らかにする。

できれば事前に現場の下見をし、どのような環境のもとでの評価になるのかを確認しておくことが望まれる。

3. 短期間の現場でのユーザー評価

実験室での評価と異なり、評価環境などを統制することは難しいので、現場での臨機応変な対応が必要である。たとえば、一般家庭やオフィスを訪問し、そこで評価を実施するので、照明環境などは実験室とは大きく異なる。それによって、文字の見やすさなどが異なってくる。

基本的な評価方法は、フィールド調査（第6章046参照）や観察法（第6章045参照）の活用である。試作品やプロトタイプを、現場の環境で実際のユーザーがどのように使うのかを観察し記録する。使いながらアンケートに回答してもらう方法、実験室と同様の発話思考法、作業をしながらその場でのインタビュー、使用後のインタビューなどを用いることができる。最近では、ユーザーの現場に入り込んでその現場の一員になってともに操作や作業を行う、エスノグラフィー的手法（参与観察）が注目されている。

4. 長期モニタリング評価

量産試作の製品や実際に発売された商品をユーザーの現場で長期にわたり使用してもらい、その間、利用状況を観察したり、使用状況のデータを取得したりし、ユーザビリティや商品の使いこなしの度合いを評価する。

利用状況

ユーザーが商品やサービスを実際に利用する様子。ISO9241-11には、利用状況としてユーザー、仕事、設備、環境が挙げられている。英語ではContext of Useと呼ばれる。

評価環境

評価に際して、設置場所の明るさや部屋の広さ、周囲の騒音など評価環境によって結果が大きく異なる場合がある。最終的にはユーザーの実際の使用環境における評価が最も重要である。

一定の期間ごとにユーザーを訪問し、インタビュー調査などで満足度などを把握することもある。実際の利用状況の中での評価ができるので、実験室では得られない多くの情報が得られる。

商品を使用している状況の記録方法は、現場での観察だけではなく、思ったこと、感じたことを日記のように記録する方法や写真撮影、ビデオ撮影、自動の操作ログ記録などの方法を組み合わせる。インタビューやアンケートをどのタイミングで行うかも重要なポイントである。モニタリングにあたっては、操作履歴などのロギングツールを商品に仕込み、記録を取る方法がある。ネットワークに接続されていると遠隔地からも操作履歴などをモニターでき、記録が容易になる。このロギングツールで収集されたデータをもとに分析し、商品やシステムの問題点を発見する。

〉現場でのユーザー評価のための代表的な記録方法

記録方法	概要
アンケートの質問紙	事後に質問紙に記入してもらったり、長期の場合は定期的に質問紙に記入してもらい記録する
インタビューの記録紙	ユーザーに質問をすることで、言語情報を記録する エスノグラフィックインタビューのように、質問と観察を同時に行う場合もある
日記	ユーザー自身が気づいたことなどを日記に記入してもらう
フィールドノーツ	観察により、気づいたことのメモや聞き書きを行い、日誌やスケッチをノートに記録する
録音	IC レコーダーなどを活用して、音声などを記録する
写真撮影やビデオ撮影	写真やビデオを活用して、現場の状況を映像にして記録する
ロギングツール	使用状況を自動的にデータとして記録する

〉現場でのユーザー評価の観察 (例)

ユーザーが実際に操作している現場で観察を行う。

ユーザーが日常で使用する環境において評価を行う。

発話思考法

被験者に、ある作業をしている時に頭の中に浮かんだことを、その場で声に出してもらう。それによって得られた発話データを分析する手法である。

ロギングツール

ユーザーが商品やシステムを操作する様子を自動的に記録するツールのこと。ロギングツールで収集された操作データを解析することにより、商品やシステムの課題を発見することができる。

74 デザインレビュー

デザインレビューは、多くの設計条件をクリアして開発コンセプトを実現できるか、商品開発の各段階でデザイン仕様を満たしているかを評価する制度である。商品企画段階から設計以外のメンバーも参加するデザインレビューでは、課題の早期発見と解決策の提案が要求される。

1. デザインレビューとは

デザインレビューとは、商品開発の各段階でデザイン仕様や要求事項を満しているかどうか確認するために、要求仕様書、設計書、デザイン仕様書、プロトタイプ、試作機などを体系的に評価することである。そのために設計審査会を開催する。

JISの品質マネジメントシステム（JIS Q 9001、第4章033参照）では、設計・開発のレビューは「設計・開発の適切な段階において、以下の2点を目的として、計画されたとおりに体系的なレビューを行わなくてはならない」とし、「検討対象の適切性、妥当性、及び有効性を判定する活動」と定義している。

①設計・開発の結果が、要求事項を満たしているかどうかを評価する。

②問題を明確にし、必要な処置を提案する。

また、レビュー対象とする設計・開発段階に関連する部門を代表する者は必ず参加し、レビューの結果と記録を保管することが要求されている。

2. デザインレビューのポイント

デザインレビューでは、第三者の目（営業、資材、生産技術、品質管理など）で評価することにより、開発者やデザイナーの視点では見逃してしまうことも含め審査を行う。そこで発見された課題の先送りを防ぐと

ともに、審査項目をクリアできない場合は前の段階に戻ってやり直す必要がある。

一般的に、開発プロセスが進むにつれて課題解決に時間とコストが必要となる。早期であれば解決できることも、段階が進んでくると営業戦略などの理由で発売せざるをえなくなり、目標よりも低いレベルで市場投入されることになりかねない。早期発見、早期解決が原則である。

デザインレビューを有効な手段とするためには、要求仕様書や設計書の作成とともに、デザインレビューの手順、規準、評価、判定などを明確にしたツール（一般的にはチェックリスト）を活用することが多い。

また、デザインレビューの参加者は、プロジェクトの進捗状況や関連情報を入手できるので、設計審査とともに、情報共有の機会としても有効である。

3. 商品開発プロセスとデザインレビュー

デザインレビューは、企画・開発の各段階で実施することが原則である。原則として、企画審査（DR-0）に始まり、開発審査（DR-1）、量産設計審査（DR-2）、生産準備審査（DR-3）、量産試作審査（DR-4）、市場投入審査（DR-5）まで6段階に分けて実施する。しかし実際に製造販売を開始してからも、製造上の課題や市場からのクレーム対策を行わなくてはならない例や、設計品質を満足していない例も起きている。これは、

デザインレビューの段階

デザインレビューを何段階にするかは製品開発期間や開発体制によって異なる。一般的な企業ではデザインレビューを4〜6段階計画している場合が多い。新規性の高さなど製品ランクに応じて段階を変える企業もある。

設計書

必要とする機能や要求仕様書に記載された内容の商品をつくるために、検討した結果をまとめた資料。仕様書より具体的で、特定の目的を達成するための規準書、図面、スケッチ、計算書などを指す。

デザインレビューに要求されている実証的な裏づけや検証が十分なされず、課題を明確にして必要な処置がとられていないことによって起こる。

4. プロダクトデザインにおける
デザインレビュー

　プロダクトデザインにおけるデザインレビューとは商品性の評価であり、商品企画コンセプトや要求仕様を基準にデザイン仕様を満たしているかを評価する。まずはユーザー像を明確にし、機能や精度、仕上げ、使いやすさなど、5W1Hを想定した評価項目が必要である。ユーザーが変われば機能も仕上げも当然変化し、デザインの評価や判断も変わる。商品開発コンセプトに適合したデザインとなっているか、そのデザインは設計条件を満足したうえで魅力的なものとなっているかなどを評価する。

> ### デザイン部門のレビュー（例）

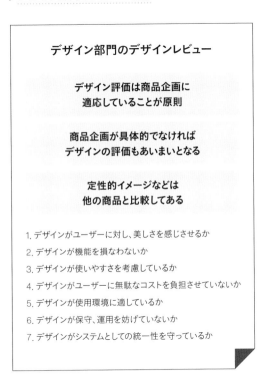

デザイン部門のデザインレビュー

**デザイン評価は商品企画に
適応していることが原則**

**商品企画が具体的でなければ
デザインの評価もあいまいとなる**

**定性的イメージなどは
他の商品と比較してある**

1. デザインがユーザーに対し、美しさを感じさせるか
2. デザインが機能を損なわないか
3. デザインが使いやすさを考慮しているか
4. デザインがユーザーに無駄なコストを負担させていないか
5. デザインが使用環境に適しているか
6. デザインが保守、運用を妨げていないか
7. デザインがシステムとしての統一性を守っているか

> ### 商品デザイン評価表（例）

NO.	令和　年　月　日
商品企画確認表NO.	企画部門
商品名	評価物のプレデザイン
評価者（◎課長）	

評価ランク

創造性とイメージに関する評価

　　プロポーション、質感、信頼性、時代性、
　　使用環境との調和……など5段階評価

機能性と生産性に関する評価

　　基本機能と形態、表示やツマミの適切性、
　　保守、標準化、ロット……など5段階評価

社会性と安全性に関する評価

　　顧客への受容性、他社との優位性、ネーミング、
　　保管梱包、法令……など5段階評価

※参照：『デザインマーケティング』（中村周三, NEC）、デザイン部門のデザインレビューより抜粋

設計審査会

開発の各段階においてデザインレビューを行って、次の段階に進めるかを審査するイベント。開発・生産スケジュールの進捗に合わせて恒常的に実施される。審査会にクライアントが参加し、要求と契約に基づいて行う場合もある。

適切性、妥当性、および有効性

適切性とは「よく当てはまるさま」をいい、妥当性は「客観情報を提示して、意図された要求事項が満たされていること」、有効性は「計画した活動が実行され、目標とした結果が達成された程度」を表す。

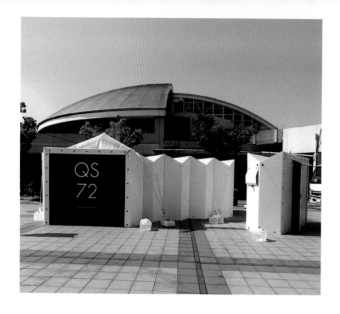

>Column

災害列島に生きる／防災装置：
緊急災害用快適仮設空間 第一建設 QS72

　天災が絶えない「災害列島」日本。この国に住む限り自然災害の脅威から逃れることはできません。「水を治めるものは国を治める」とは中国の古くからの格言ですが、日本ではこの水害に加え大規模地震や津波、大雨や大雪による地滑りや交通障害、またこれらの二次災害など、大小を合わせ幾多の災害に見舞われています。日本人は古来より災害と共に生きてきたのです。

　富山県所在の第一建設株式会社は2010年"緊急災害用快適仮設空間 QS72"という、被災者や救助隊、救援サポーターなどの人のために素早く設営できるシステム空間装置を開発しました。商品名の"QS72"には、災害発生から命に直結する重要な初動72時間内にスピーディーに設置できる"クイックスペース"であるとの思いが込められています。

　特徴は、特殊なプラスチックハニカムボード（軽量、剛性、リサイクル性に優れたポリプロピレン製）を折り紙のように山折り谷折りし丈夫な構造を持つ空間ユニットを1単位とし、それを様々に組み合わせることで目的の広さが得られる拡張性と高い断熱性を備えていることで

す。避難所としてはもちろん、医療、養護施設、ボランティアセンター、集会所、援助物資保管庫など、必要な広さに応じた施設を設営できるのです。乱雑な現場の中にあってもスナップ方式で大人2人が30分で1ユニットを組み立てられ、その増設で直列型に、3角、4角、6角型に拡張でき、トイレや浴室など水を扱うスペースへの応用も可能です。そして使用後、平常時はパネルを畳み省スペースに収納できるなど、多くのデザイン提案が実現しました。混乱した被災地での即応性、多様な使用目的への対応性、平常時の保管性などの諸性能はもちろん、被災者のケアに必要な快適性の創出は、まさにデザインが挑まなければならない課題でした。

　"QS72"は「災害列島」での日本的問題解決への提案であり、災害に学び育てられたこのシステム空間装置は国際社会においても広く貢献できるのではないでしょうか。

　また設営の容易さや丈夫さを生かし、壁ユニットを取り替えることで店舗やイベントでの受付・案内所など平時での活用にも快適な仮設空間を提供できます。

第 10 章

科学とデザイン

075 科学とデザインの概要

通常、デザインは製品などの具体物を実現することが目的であり、実験などの研究行為によって何かを明らかにしようとする科学とは対極にあるように感じられる。しかし、今日のデザインには科学が重要な役割を占めている。

1. デザインに対する科学的アプローチ

　モダンデザインの初期段階では、デザインは芸術寄りの性格が強く、その意義や成果は主に思想性や美的価値などの感性的な面で語られてきた。しかし、デザインという役割が産業の中に組み込まれ定着する過程で、デザインの方法や評価を客観的、合理的に理論化し体系づける必要が生まれてきた。特に人間工学は早くからデザインとの結びつきが強く、日本では東海道新幹線（1964）開発の際のシートデザインに関わったことが有名である。また、1950年代末から1960年代にかけて、複数のデザイン理論家たちによって様々なデザイン方法論が提唱された。その代表的な理論家としてクリストファー・ジョーンズやブルース・アーチャーなどをあげることができる。彼らが共通して目指したのは、デザインという行為の性質を明らかにし、そのプロセスをどのように進めるべきかという方法論の構築であった。しかし、そうしたアプローチが共通して抽象度が高く複雑で定着しづらかったことや、後に社会の変化などによるデザイン概念の拡張が進んだことによって、デザイン行為と科学の間には方法論にとどまらず、より広範囲で多様な結びつきが求められるようになってきた。

2. デザインと科学の諸領域

　初期のアプローチでも、デザイン行為で扱う複雑な構成要素に最適解を与えるという考えは中心的な課題であったが、今日のデザインに求められる条件はいっそう複雑化しており、それとともに関わるべき科学の領域も拡がっている。80年代ごろからのパソコンの普及によって、複雑な関係を整理してデザインの方向性を探るために、多変量解析など統計学を応用した数学的な手法がデザインの領域でも用いられるようになった。また、プロダクトデザインの大部分は対人間的な機能を有する製品の提案であり、ユーザーの要求を知り、製品を使いやすく快適なものにすることが求められる。そのため、人間工学やユーザー工学の研究によって得られる知識がデザインに対して直接的に与える影響は大きい。さらに、情報技術の発達によって多くの製品がブラックボックス化し、操作のわかりづらい製品が増えてきた。それらのインタフェースをわかりやすいものにすることが重要な問題となったが、操作方法の問題にとどまらず、扱う情報そのものをどのように処理し提示すべきか、という問題を導くことになった。したがって、今日では情報そのものをデザイン対象として考える必要がある。この問題に対処するために、情報工学および、人がどのようにものを見てどのように判断するかという、認知科学や心理学の

デザイン方法論

デザインをどのように行うべきかに関する理論。発想行為を核とするデザイン行為には常に不確実性がともなうが、それを製品開発の計画的なフローに組み込むことが必要となるため、有効な方法論が求められてきた。

最適解

数学的な手法では、多くの要素の組み合わせの結果として目的に対する達成度が最も高い組み合わせを最適解として得ようとする。しかしデザインでは解が一意的に定まらず、達成度の判断も難しいことなどが問題となる。

知見を利用することも重要である。また、人間がどの
ように見ているかという問題は、どのように感じるか、
どんな印象を持つかということにつながる。デザイン
に対する人間のメンタルな要因を扱う科学として、心
理学には美術やデザインによる造形表現が与える印象
やイメージを扱う領域が存在していることから、デザ
インへの応用が期待される。また、デザインに対する
好き嫌いといった、人間の感性の働きを明らかにする
感性科学や、その応用を目指す感性工学の分野でも活
発な研究が行われている。

3. デザイン概念の拡張と科学

　ポストモダンがブームとなった1980年代に、製品
を社会的な記号としてとらえることや、デザインが表
す意味を重視する考えが広がった。こうしたデザイン
の記号的意味を扱うのが、デザインにおける記号論で
ある。さらに、特定の製品を考えることにとどまらず、
どのような体験をさせるかという経験価値の経済理論
を実現するエクスペリエンスデザインの視点が重視さ
れるようになった。近年はこの概念が、ユーザーエク
スペリエンス（UX）という名称とともに実際のデザイ
ン現場に定着してきた。また、製品が用いられる場や
自然なども含めた社会全体のシステムをデザイン対象
とする、システム工学に基づくシステムデザインの観
点も求められるようになってきた。以上に限らず、デ
ザインと科学の関わりは今後も一層学際領域での広が
りを持つと考えられる。

〉プロダクトデザインと科学的アプローチ

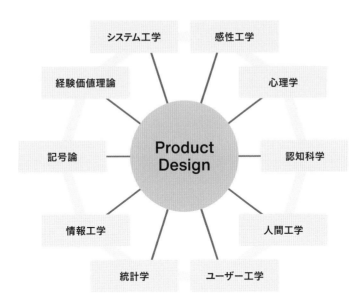

プロダクトデザインと関わる科学的なアプローチの各領域。これらは必ずしも同一レベルの並列的な関係ではなく、
デザインに対する科学的アプローチとして代表的な領域や手法の名称をあげたものである。たとえば統計・解析法は、
データを扱う手法として人間工学や感性工学など多くの領域で用いられる。また、各領域は扱う内容や方法に関し
てオーバーラップする部分も多い。ユーザー工学と人間工学、認知科学と心理学などの間には密接な関係がある。

ブラックボックス

内部機構や原理がわからない道具や装置、またはその概念を表す言
葉。情報技術の発達によって、日常用いられる多くの製品が電子化し
たことで、その機能や操作方法が理解しにくいことが問題となった。

学際領域

学際とは、いくつかの異なる学問分野が関わること。様々な領域と関
わることにより、デザインを向上させるだけでなく、デザインおよび関
係分野の双方が新たなアイデアや可能性を見いだすという意義もある。

076 人間工学とデザイン

人間工学はデザインと表裏一体の関係にあり、その目的は人間と機械（システム）とのインタフェース（HMI：Human Machine Interface）を検討することである。HMIに関する人間工学の研究は5つの側面に分類することができる。

1. 人間工学とは

国際人間工学会（IEA）の定義では、人間工学は人間の安全・健康、快適性やパフォーマンスを良くするために、人間と機械（システム）との調和を考える学問である。

人間工学には、HMIを対象とするミクロ人間工学と、HMIだけでなくこれの運用面も含めたマクロ人間工学がある。ミクロ人間工学はさらにハード系の人間工学とソフト系の人間工学に分けることができる。前者は自動車、家電製品や家具などを、後者は製品の操作画面などを対象として扱い、認知人間工学ともいわれる。

1980年代までは身体計測や筋電図に代表されるような生理系やパフォーマンス系の研究が主流であったが、製品がデジタル化した90年代以降は認知系の研究が盛んとなっている。最近ではシステムが複雑化し、事故防止やシステムの円滑運用の観点からマクロ人間工学の研究が重要となっている。

2. HMIの5側面とデザイン

デザインの際、5つの側面からインタフェースの適合性を検討する必要がある。

①身体的側面

人と機械（システム）との身体的な面での適合性であり、以下の3項目を検討する。データを採取する場合には、許容範囲測定法を用いる。

・位置関係（自然な作業姿勢の確保）：ユーザーが操作や作業時に自然な姿勢で作業できる、機械の操作部に関する最適な位置関係（高さ、奥行き、傾斜）。
・力学的側面（操作方向と操作力）：ユーザーが操作する場合の最適な力とその方向。
・接触面（操作具とのフィット性）：ユーザーが操作する際、心地よくかつ確実に触れるための要素。

②頭脳的（情報的）側面

人間と機械との情報面のやり取りの適合性であり、以下の3項目を検討する。

・ユーザーのメンタルモデル：ユーザーの操作イメージ、ユーザーの属性（知識、使用経験、年齢、性別など）調査からメンタルモデルを把握し、インタフェースに反映させる。特にユーザーが初めて使用する場合、その動作原理をわかりやすく説明し、適切なメンタルモデルが構築されるように配慮する。
・わかりやすさ：メンタルモデルとも関係するが、わかりにくさの最大の理由はわかりにくい用語の使用にあるといわれている。ユーザーにとって馴染みのない専門用語を使わないことが望ましい。
・見やすさ：見やすさを確保するための4条件は、視角、明るさ、対比、見る時間である。文字などの大きさを決める場合、視距離／200の概略式を使うとよい。

エルゴノミクス

人間工学の歴史上、ヨーロッパが起源のエルゴノミクスと、アメリカで生まれ航空機設計の研究で知られるヒューマンファクターズの流れがあり、基本的な目的は共通である。今日、英語ではエルゴノミクスが用いられることが多い。

許容範囲測定法

様々なオブジェクトの最適な大きさや位置などを決める際、ユーザーに許容できる上限と下限を述べてもらい、その上限－下限の範囲のいちばん重なりの多い範囲を最適設計範囲とする方法である。範囲として出せるのがメリットである。

③時間的側面

作業や操作の時間面での適合性で、作業時間、休息時間、反応時間を考える。特に、疲労等の問題に関わる。

④環境的側面

環境面での適合性である。最適な環境にするため、気候、照明、空調、騒音、振動などを検討する。

⑤運用的側面

HMIを運用面から支援する側面であり、組織の方針の明確化、情報の共有化、メンバーのモチベーションなどを考慮する

3. 生活環境における人間工学

　従来のミクロ人間工学では、操作時のインタフェースなどが主な対象であったが、近年ではユーザーの生活環境で使われる際の状況を考慮する必要性が高まっている。ユーザーが日常生活の中で道具を使う際には、生活習慣や周辺の人間との関係などから使い方が規定される場合も多い。使いやすさは人体の生理学的な要素だけでなくソフト面も考慮したユーザー視点で考える必要があり、デザインにおける人間工学の応用には、より多角的な検討が求められるようになっている。

＞ヒューマン・マシン・インタフェース（HMI）の５側面

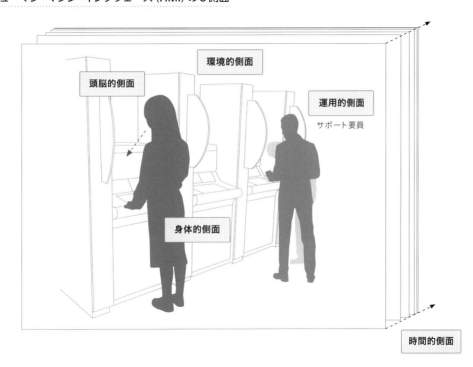

たとえば、ATMの使用時において操作パネルの高さやボタンの押しやすさなどが身体的側面である。また、操作手順が階層構造となっている場合などの操作のわかりやすさが頭脳的側面に該当する。時間的側面については、入金のために来店した顧客が、目的とする行為を達成するまでの時間的な進行に疲労感やストレスを感じるようなことがないことが求められる。環境的側面では、その場所が暑すぎることや騒々しいことなどがなく、快適に目的が遂行できるように配慮する必要がある。さらに、機器などの人工物だけでなく、サポートするスタッフなどの人的、組織的な対応も含めた運用を検討しなければならない。

メンタルモデル

各個人が何をどのように認識・解釈しているかを指す言葉で、デザインにおいて使いやすさの基盤となる。設計方針の明確化、操作の一貫性、操作の文脈性、わかりやすい操作ガイドを準備して、メンタルモデルを構築しやすいよう配慮する必要がある。

人間工学の方法

人体計測の方法として、骨格などのスタティックな計測法と動きを中心としたダイナミックな計測法がある。また生理負担の計測としては眼球運動や筋電図などがあり、さらに心理学的な測定法も含め、組み合わされて実施されることが多い。

077 ユーザー工学とデザイン

モノづくりにおいて人間中心設計の重要性が高まっているが、その表現方法の1つであるユーザー工学に着目し、その中核領域であるユーザー要求事項とユーザビリティ評価に絞って、デザインとの関係を紹介する。

1. ユーザー工学とは

ユーザー工学 (User Engineering) は、ユーザーが目標達成のために利用する人工物に関し、ユーザーに満足感を与えるために必要な方策を実践的に研究する領域である。黒須正明氏によると、ユーザビリティは有効さと効率から構成される概念であり、満足感に影響を与えるものであるという。

しかし満足感はそれだけでなく、他の品質特性 (安全性や信頼性など) やユーザーの感性的特性 (審美性や愛着など) によっても影響される。それらの特性を総合的に扱う点がユーザビリティ工学とは異なる。

2. ユーザー工学の視点に基づくデザイン

ユーザー工学の中核である要求事項 (リクワイアメント:Requirement) は、システム・製品構築に要求される事項の意味で、通常、機械側の要求事項とユーザー側の要求事項であるユーザー要求事項 (User Requirement) に分けることができる。

本節ではユーザーニーズや商品に関する諸問題点の解決案がコンセプトにとりこまれて要求事項になると定義する。たとえば、通勤電車のコンセプトとして「大量の客を効率よく安全に運ぶ」とする。この機械側の要求事項は、「高速が出なくとも、加速性が良く、急ブレーキが効く」ことであろうし、ユーザー側の要求事項は、「効率良くシートを配列して多量のお客を乗せることができ、ドアを多くして、乗降を楽に安全にする」ことなどが考えつく。

ユーザー要求事項を抽出する方法は、①観察方法、②インタビュー、③アンケート、④評価グリッド法、⑤タスク分析などがある。

ユーザー工学では、以上の方法により抽出されたユーザー要求事項や品質特性は、デザインに反映され、感性面を検討してユーザーに満足感を与えるデザインへと完成させる。

3. ユーザビリティの評価方法

ユーザビリティ (使いやすさ) の評価は、使い勝手の問題点やそれを解決するユーザー要求事項を抽出するのが目的で、大まかに以下の方法がある。

・デザイン案に対して、コンセプト、設計書や仕様書通りできたのか調べる方法

デザイン期間が長く、機能が複雑な製品・システム開発のとき、情報の共有化のためコンセプトを明確にしておく必要がある。

・コンセプトや設計書だけでは決められていない項目の場合

ユーザビリティ評価を行い、デザイン案がシステムや製品の目的に合うようにデザインされているのか調べる方法で、ユーザーを使って行うユーザーテストと

観察方法

人間−機械系を観察する場合、①製品 (システム) を観察する、②ユーザーと製品 (システム) のインタラクションを観察する (観察対象:ユーザー、インタラクション、タスク、痕跡)、③俯瞰して人間−機械系を観察する、の3つの観点で実施する。

プロトコル分析

発話思考法などによって被験者に語られたデータ (発話プロトコル) を分析して問題点を探るための手法。記録されたデータは発話単位や内容によって分析される。被験者にできるだけ多く発話させるようにすることが重要。

専門家のみで行うインスペクション法がある。前者の代表がプロトコル分析（Protocol Analysis）であり、後者の代表が10項目を使って評価を行うヒューリスティック評価法（Heuristic Evaluation）である（第9章参照）。

＞ 各論から総論における使用状況に対応した評価方法

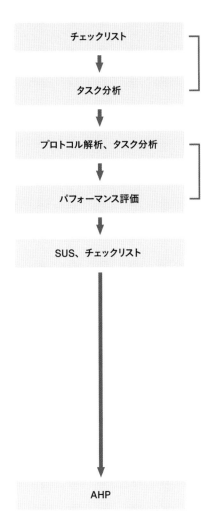

各論レベルの実験協力者を使わないで評価する方法

タスク分析：事前にシーンごとのタスクを決めておき、そのタスクに対して問題点を抽出する方法。実験協力者を使ったり、使わずに実験者が問題点を抽出する。

各論レベルの実験協力者を使って評価する方法

その時に困ったことや感じたことを話し、得られた発話内容や被験者の操作中の行為などから、ユーザーインタフェース上の問題点を抽出する方法。

総論レベルの実験協力者を使わないで評価する方法

SUS（System Usability Scale）：10項目を使ってユーザビリティを評価する手法。奇数の番号の項目は良い点、偶数の項目は悪い点が書かれてある。

チェックリスト

1. **ユーザーインタフェース設計項目**
 ：一貫性など29項目
2. **ユニバーサルデザイン設計項目**
 ：調節など9項目
3. **感性設計項目**
 ：デザインイメージなど9項目
4. **安全性(PL)項目**
 ：インタロック設計など6項目
5. **ロバストデザイン項目**
 ：構造の検討など5項目
6. **メンテナンス（保守性）項目**
 ：修復性の確保など2項目
7. **エコロジーデザイン項目**
 ：リサイクリング可能など5項目
8. **その他(HMIの5側面他)**
 ：身体的側面など5項目

何種類かの対象を評価する場合使用する

AHP（Analytic Hierarchy Process）：この手法は意思決定手法の一種で、ある選定基準にもとづいて数案のデザイン案の評価やその中から最終決定案を絞り込みたいときに使う。

SUS (System Usability Scale)

1986年にジョン・ブルック（John Brooke）により開発され、ユーザーの主観的な評価を行うために広く利用されている質問票である。そのシステムをしばしば使いたいと思うかなど、10の項目について、1（まったくそう思わない）から5（まったくそう思う）の5段階で評価する。

AHP

評価項目をウェイトづけして意思決定（評価）する方法。数案の製品デザイン案を評価、決定するとき、ウェイトづけした造形、材質、使い勝手などの評価項目から決めることができる。

078 認知科学・心理学とデザイン

基礎科学としての認知科学あるいは心理学と、感性的なデザインとは関係が薄いように思われるが、実は密接な関連性がある。認知科学あるいは心理学の成果を活かすことによって、より優れたデザインを実現することが可能となる。

1. 認知とは何か

認知とは外界の情報を能動的に収集し処理する過程であり、英語のCognitionに相当するものである。そしてそれを人間の視覚を通して行う場合の過程を視覚認知という語で表す。認知と意味の近い語として「知覚」があるが、知覚は外界の事物・事象を、感覚器官に与えられた刺激作用を通して有意味な対象としてつかむはたらきであり、記憶などによらず感覚器官から得られた直接的なものを指す。認知は知覚も含め、記憶などの高次な機能も含めた広い意味での外界把握である。

2. 認知科学・心理学とデザインの関わり

この領域の研究を行う科学分野として、認知科学や認知心理学がある。両者の違いは、対象とする人間の行動に対する学問的アプローチにある。認知研究の先駆けとなったのは、ドイツにおけるゲシュタルト心理学である。ゲシュタルトが形態の意味であることに代表されるように、この研究領域においては図形に対する視知覚の研究が多く行われた。その後、特に情報処理理論の登場を契機として、今日の認知科学における研究のスタイルが生まれることになった。現在の認知科学は学際的で様々な学問領域が関わっており、デザインとの結びつきも強くなっている。

認知心理学者ドナルド・A・ノーマンは、著書『誰のためのデザイン？』の中で、製品の機能性およびユーザビリティを最も重要な要素と考え、それを満たしていない製品を痛烈に批判した。そこには心理学的な観点からの考察が豊富に含まれている。それは、「使いにくいものはデザインではない」という立場である。

しかし、心理学の対象とするのは人間であり、人間というのは極めて不合理な生物である。過去のヒューマンエラーが原因となった、さまざまな事故における人間の問題行動を考えれば、いかに人間が非論理的な行動をとってしまいがちであるかは明らかである。

人間は、デザインに関しても合理的かつ論理的な考え方や感じ方をするとは限らない。実際、私たち人間は、さまざまな選択肢のある製品の中から買うべきものを選ぶ際に、常に機能性やユーザビリティなどを重視した合理的な判断をするわけではない。たとえば、手動式と電動式のコーヒーミルを比べれば、機能性や使いやすさの点で後者が優れているのは明らかであるが、あえて手動式のものにこだわる人もいる。つまり、人間は製品を購入するに際して、機能性やユーザビリティのみの尺度で判断するものではない。ノーマンも、近年の著書『エモーショナル・デザイン』では、多面的な人間の情動（エモーション）面も重視する立場をとっている。実際、人間は外観が美しいものの方がより使いやすいと感じてしまう（実際の使いやすさとは異

ゲシュタルト心理学

20世紀初頭に提唱された心理学における研究学派で、研究対象として錯視図形など多くの図形認知に関する事象を扱った。そこで見いだされた原理は、美術表現における造形理論として構成学などに取り入れられてきた。

ヒューマンエラー

道具を扱う際に発生する人為的なミスのこと。大型機械や輸送機器など、ミスにより重大な問題が発生するような場合に、いかにして未然にエラーを防ぐかが重要であり、そのために人間の認知や心理を研究する必要がある。

なっても）ことが示されており、人間の判断の多面性が明らかにされている。

3. 認知科学・心理学のパラダイムの利用

　実際のデザインを行う際に有効な理論や法則として、役立てられている認知科学や心理学の知見も多い。例えば、ゲシュタルト心理学の成果としてまとめられた複数のゲシュタルトの法則や、環境から得られる情報により使いやすさが向上できるとするアフォーダンスの理論、対象物の大きさと距離が操作における移動時間に関係するとするフィッツの法則などである。特にインタフェースデザインでは、図に示すような認知のプロセスにおける問題や、誘目性などの認知に関する研究成果が、デザイン表現を行ううえで重要な手がかりとなる。

> ＞認知プロセスにおける淵モデル

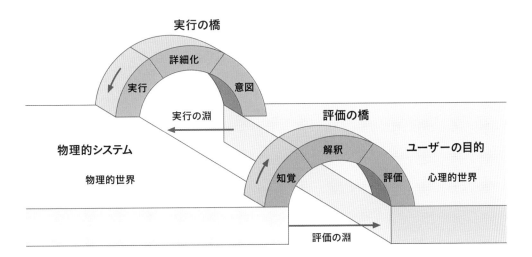

ノーマンによる行為の7段階モデル（第9章070参照）によれば、ユーザーの心理的世界と道具やシステムの存在する物理的世界の間の淵（ギャップ）がインタフェース問題の源である。両者の間の淵が操作や理解を難しくしている（Cognitive Engineering, D. A. Norman, 1986）。

アフォーダンス

知覚心理学者のJ・J・ギブソンによる造語で、「生活体との関係として成立する、環境の意味」を指すが、ドナルド・A・ノーマンが製品デザインの文脈でとりあげて以来、事物の機能と結びつけて用いようとする解釈が一般に広がった。

フィッツの法則

1954年にポール・フィッツが提唱した、動作における時間と対象の大きさ、距離に関する理論。機械などの操作の際、対象物が小さくて遠いほど移動時間が長くなり、動作の速度が速いほど、また対象物が小さいほどエラー率が高くなる。

統計と解析法

プロダクトデザイン開発では、消費者の価値観を事前に把握しておくことや、新しいプロダクトデザインが消費者にどのように評価されるかの解析手法も重要である。それらを支援するのが、統計と解析手法である。

1. 消費者意識や価値観の解明への活用

　新しいプロダクトデザインに必要な情報として大きく2種類がある。1つは「消費者がどのような意識や価値観で購買行動しているか」、もう1つは「プロダクトデザインをどのように評価しているか」である。前者は社会調査で、たくさんの消費者（大標本）への調査により明らかにする。後者はデザイン評価に属するもので、評価対象が商品のため少ないサンプル数（小標本）となる。

　社会調査について、プロダクトデザインにおける消費者に関するマーケティング調査の変遷を例にして考えてみる。まずプロダクトアウト時代（1950年代）は、「市場は今どうなっているか」という統計調査であった。コンピュータがないため単純集計による現状調査が主であった。次のマーケットインの時代（1970年代前後）に入ると、「人々はなぜそうするのか」を知るための消費者行動の解明のため、質問項目間の関係を明らかにするクロス集計や相関の考え方が用いられた。1980年代に入るとモノ離れが進み、本当に欲しいものしか売れなくなった。そのため、企業は消費者の意識や価値観を分析するようになった。コンピュータの発達を背景に、その多元的構造や因果関係の分析のために統計を基礎とする多変量解析が導入された。2000年に入ると、企業がとるべき戦略を立案するた

めに消費者行動などの推測に統計が用いられるようになった。つまり記述統計から推測統計の活用へ移行する。

　それらの基礎が、分散と相関や正規分布の考え方である。データのばらつきの指標が分散で、その平方根が距離概念を示す標準偏差となる。そして、分散を標準化（分散＝1）すると相関係数になる。たとえば、価格と機能は正の相関がある。この分散と相関の考え方から、多次元のデータを2次元に布置するプロダクトマップを作成できる。一方、標準偏差は平均値を中心とした左右対称の釣り鐘型の正規分布、たとえば、たくさんの数の身長や測定誤差の分布と関係する。標準偏差の値により正規分布の形が変わるが、この正規分布によりターゲットの消費者層が集団の中でどの程度占めるかなどを推定することができる。たとえば、男女による価値観の相違があるかも見当することができる。

2. プロダクトデザインの評価への活用

　プロダクトデザインの評価は、基準のない評価と基準のある評価に大別できる。前者は、消費者が大型電気店のフロアに展示された商品を眺めた時に感じられる評価で、たとえば、その商品群を高級なまたは女性的なデザインといくつかのグループに先入観なく分類する評価である。後者は、欲しいなどの視点がある評

価で、たとえば、欲しい商品は高級感がある女性的なデザインという因果関係のある評価である。

つまり、目的変数（欲しい）と説明変数（高級感、女性的）の関係となる。この両者を解析する手法として、下図に示すように、デザイン分野も含めて広く用いられているのが多変量解析である。基準のない評価では、主成分分析や、1955年の輸出向缶詰ラベルのデザイン調査が発端の数量化理論Ⅲ類などが多く用いられている。一方、基準のある評価では重回帰分析などが広く用いられている。

ところで、基準のある評価はデザインの知識にもなる。人間の認知評価構造を解くとデザイン設計の知識

になるのである。この認知評価構造はあくまでも現状分析の結果であるので、デザインしても魅力的なプロダクトデザインにならない。そこには創造性が加味されていないため、これをもとにしたデザインコンセプトの策定法などが必要である。

なお、この評価構造からの具体的な策定法の1つに、現状の評価構造の中位にあるイメージの重視度の順位の変更やそれらの強調、他から新しいイメージを追加するなどで評価構造を変更するという策定法がある。ただし、それらをどのように変更するかはデザイナーの創造的な行為となる。

＞デザイン解析の技法

	手法	説明変数
	主成分分析	量的
	因子分析	量的
基準のない評価	数量化理論Ⅲ類	質的
	クラスター分析	量的・質的
	コレスポンデンス分析	クロス集計
	数量化理論Ⅳ類／MDA	類似性

	手法	説明変数	目的変数
	重回帰分析	量的	量的
	数量化理論Ⅰ類	質的	量的
基準のある評価	数量化理論Ⅱ類	質的	質的
	コンジョイント分析	質的	順序
	ラフ集合	質的	質的

＞認知評価構造と解析手法

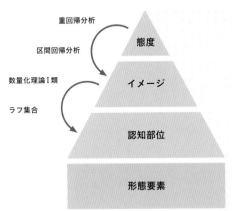

重回帰分析
区間回帰分析
数量化理論Ⅰ類
ラフ集合

態度
イメージ
認知部位
形態要素

魅力的、かっこいい、好き、満足、美しい…

高級感、おもしろい、かわいい、カジュアル…

大きく見える、丸い、角ばった…

丸型、長方形、均等配列、左右対称…

腕時計を例にすると、重回帰分析や区間回帰分析で上位の個人差が大きい「魅力的」という態度に「カジュアル」で「個性的」なイメージが寄与しているとわかればデザインの知識となる。
そのカジュアルのイメージを実現するためには、数量化理論Ⅰ類やラフ集合などで、「角張った左右対称の矩形」のデザインという認知部位が求まれば設計知識となる。

データの種類

データの種類は、スポーツ選手の背番号などの名義尺度、「好き・嫌い」の5段階評定尺度などの順序尺度の質的データ（カテゴリカルデータ）、数値が演算可能な間隔尺度と比率尺度の量的データの3つに大別できる。

ラフ集合

同値関係や類似関係など近似の考え方を用いた新しい集合論である。たとえば、高級感などの特徴を製品の属性値の組み合わせ（交互関係を含むif - thenルール：設計の知識）で求める。

080 感性工学とデザイン

感性工学は、人間の感性を工学的に研究することによってその成果を応用し、製品の開発に役立てようとする学問領域である。感性工学によって明らかになる感性の性質をデザインの手掛かりとすることが期待される。

1. 感性工学とは

　我々は「感性」という言葉を日常的に幅広い意味で使っているが、辞書によれば感性とは、「外界の刺激に応じて感覚・知覚を生ずる感覚器官の感受性」であるという。また、感性工学の成立に際して示された感性の定義として以下のような記述がある。「感性とは外的環境によって人間が刺激された場合、引き起こされる感覚的感情であると言い得る。そしてこの感情を定量的に計測把握することが必要である」。つまり人が何かを見たり感じたりした場合に発生する内的な反応が感性である。我々の日常生活における感性の用法としては、たとえば「感性豊かな人」などもう少し広い概念もあるが、工学の立場で扱う感性の定義は、対象物を前提とすることから上記のようなものとなる。感性は直感的に生まれてくるものであり、無意識的なものである。しかしその発生には個々の人間が持っている経験や知識なども影響しており、刺激が同じであっても一律に同じ結果にはなりえない。そこに従来の工学とは異なる感性工学の難しさがある。

　人間の感性を知る必要性は、特に情報機器産業などの分野で、それまで扱われてこなかった人間の感性的要素を導入する必要性が生じたことから高まってきた。情報技術の進展によって生み出される新たな製品のインタフェースデザインにおいては、経験のない道具の操作をいかにわかりやすく理解させるかという課題に関して、人間の認知特性や感性的な反応を考慮する必要があるからである。

2. 感性工学のデザインへの応用

　感性工学は、人間と人工環境の調和を目指すものであるともいえる。材料や製品などの個々の人工物と、人工物に取り巻かれた生活空間に対して多方面から研究することで、応用として人にやさしい素材やわかりやすく使いやすい製品、安心できる生活空間の実現を支援することになる。その研究成果は製品開発、特に製品などのデザインに随時反映することが期待される。また近年では製品などの品質概念の高まりで、感性品質という言葉が定着しつつある。従来の機能や性能面における品質概念から、ユーザーの満足度を高めるために感覚的な要素を品質管理の対象として扱い、向上させようとするものであり、この面でも感性工学による研究成果の応用が求められる。

　経済産業省は2007年に「感性価値創造イニシアティブ」という提言を策定した。その中では、従来のものづくりの価値軸（性能、信頼性、価格）に加える第四の価値軸として「感性価値」をとりあげている。日本的な感性の対外的な発信という伝統的文化を重視する取り組みと並んで、研究や教育を含めた新たな感性価値を創造するための取り組みも期待されており、デザ

知覚・認知・行動

感性の研究では、心が働くための刺激である「知覚」、その意識としての表れである「認知」、非意識的な現れである「行動」などを評価することが重要になっている。

感性価値

生活者の感性に働きかけ共感・感動を得ることで顕在化する商品・サービスの価値を高める重要な要素。暗黙的知識や経験など、非意識的な情報共有が重要という点で感性工学の研究成果の応用が可能となる。

インや感性工学は、感性価値創造に関して重要なものと位置づけられている。新たな感性価値を提案するためには感性のメカニズムや特性を知ることが必要である。感性工学によって明らかになる感性の性質を価値創造の手掛かりとし、それを具体化するのがデザインの立場であるといえよう。

3. 感性工学の方法

感性について知るためには、いかにして感性を調べるかが重要な問題となる。ある対象物の認知結果として、感性的判断によって対象物に対する印象が決定される。この際の感性的な判断を感性評価という。感性を知るためには、この感性評価のプロセスや結果を分析することが考えられる。その方法は尺度評価などによる評定法、観察などによる定性的方法、生理的な計測による表出法に大別される。評定法と定性的方法は、基本的にはユーザー調査やデザイン評価で用いられる手法と共通するが、調査内容や分析において感性的判断を扱うことが目的となる。表出法は反応時間や筋電図、視点移動などの測定、あるいは脳波、脳血流（fMRI）、光トポグラフィなどによる脳計測のように人体の反応を直接計測しようとするものである。この手法により、たとえば幼児にとってのベビーカーの快適性など、言葉によらずに感性評価が可能となってきている。近年は計測機器の進歩により、表出法のアプローチが注目されるが、いずれの手法も人間の感性的な判断を明らかにすることには一長一短があり、総合的なアプローチが必要である。

＞感性の測定、分析方法と商品開発への反映プロセス

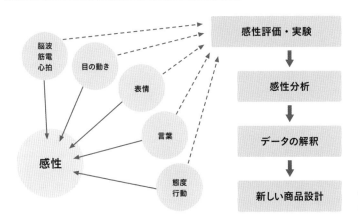

参照：「感性イノベーション」
（長町三生，海文堂，2014）

＞品質レベルの分類

品質レベル	品質要素	測定方法	品質種別
第1次品質	機能、性能など	物理的、理化学的検査	当り前品質
第2次品質	スタイリング、快適性など	官能検査、生理計測	感性品質
第3次品質	ネーミング、ブランドなど	イメージ調査	

官能検査

人間の感覚器を用いて製品の品質を判定する検査を指す。感性工学の成立以前にも、感性的な評価に関する研究は特定の分野で行われてきた。特に食品や酒など味覚の印象に関して、官能検査の評価手法が確立している。

感性品質

工業製品の生産では品質管理が非常に重要であるが、従来の主な対象であった機能や性能などの第1次品質の管理が当り前になったことから、感性的な面を対象とする第2次品質や第3次品質に移行している。

081 記号論とデザイン

デザインは人工物の意味を規定し、意味を与える行為という一面を持つ。意味を与える、意味を表す、ユーザーが人工物の意味を読み取ることはどのようなことか、またどのようなやり方があるのかということについて、記号論は方法とその理論を提供する。

1. 記号

　記号にはデザインの対象であるマーク、ブランド、グラフィック、製品をはじめ、デザイン行為において使われる言葉、スケッチ、図表、図面、プレゼンテーションにおいて使われる映像やナレーションも含まれる。デザインは、その歴史の中で、デザイン行為で用いるこれらをデザインのツールとして拡張してきた。今日のデザインでは、状況を理解し、分析し、デザイン問題を設定し、問題を解決しうるアイデアを発想し、デザインを発展させ、生産のために設計し、流通や販売のために、情報を処理する多様なツールがあるが、これらのツールも認識と表現を行うという点では記号である。

　記号の役割は、それによって何かを表したり伝えるばかりでない。表したことについて考え、想像し、認識することもまた記号の役割である。集団の中では、共通の記号を用いることで他者と一緒に考え、情報やイメージを共有することで仲間意識（コミュニティ）を形成し、合意を形成するのにも役立つ。

2. 製品意味論（プロダクトセマンティックス）

　製品意味論は1980年代に提唱され、アメリカ工業デザイナー協会、クランブルック大学、フィリップス社などを中心に広がった。その課題は、人工物にどの

ような意味を与えるか、また、ユーザーは人工物の意味とどのように関わるのか、ということに始まり、意味や意味を感じられる形態に関する専門的な用語を整備し、デザイン以外の専門家との間でその用語を共通化した。今日、製品意味論の初期の提唱者の一人であるクラウス・クリッペンドルフは、人工物が関わる意味の領域を拡張し、誤用や転用などの使用における意味、批評や説明を与えるなどの言語における意味、製品の社会や歴史における位置付けなどのライフサイクルにおける意味、他の人工物との関係性などエコロジーにおける意味を包括的に総合する理論を提唱している。

3. デザイン言語

　デザインにおいても専門用語は重要である。本書でとりあげている用語は、デザインを理解するために役立つばかりでなく、デザインをするためにも有用である。デザイン言語を記号の研究、つまり記号論として導入したのは、1930年代後半にニュー・バウハウスと呼ばれたデザイン学校であった。記号論の成立に貢献したチャールズ・ウイリアム・モリスはそこで「知の統合」という授業を担当し、デザインに関わるさまざまな「知識」を総合的に理解し、それを運用することを目標とした。モリスのこの考えは、「諸芸術の総合」を目指すモホリ・ナジの考えと造形実験に呼応するものと

コンテキスト

コンテキストとは文脈という意味である。記号が意味を伝えるためには、文脈や状況が重要である。たとえば、「0」はコンテキストによって、数字「ゼロ」あるいは欧文字「オー」を表わす。

デザイン言語

従来はビジュアルコミュニケーションやプロダクトデザインにおける方法や表示に関するものが多かったが、近年ではサービスデザインやインタラクションデザインにおける分析と評価から、新しい方法と表示（視覚化）が提示されている。

してデザインに導入されたものであった。モホリ・ナジは、新しい知覚体験、それを実現するツール、それらを表現する「用語＝言語」を求めていた。デザイン言語の整備は、バウハウスの運動に遡る。グロピウスが後に「視覚言語」と呼ぶもの、さらには「製品言語」「デザイン言語」「造形言語」もデザインの記号論のテーマである。

4. 記号の意味

道路標識で「P」は駐車場を表わす。記号の意味は、駐車場のような指示対象ばかりでなく、製品意味論で述べたようにさらに広い。バウハウスと同時代にE.パノフスキーは、イコノグラフィー、つまり図像の意味の記述において、作品から解釈される主題と世界観とも関わる広範な意味の記述を試みている。

グラフィック、製品、デザイン思考でも用いられるメタファーは、古代の修辞学概念を、現在において意味を伝えるための説得や記憶されやすさ等の効果を持つものとして再構成されたものである。メタファーはアナロジーとの結びつきが強い（第7章052参照）。また、メタファーやアナロジーの類語として、抽象的な概念を具体的表現として示すアレゴリー（寓話）という方法もある。インタラクションデザインをはじめとするユーザー観察では、観察から問題発見をスピーディに行うために多くの「マップ」といわれるツールが開発されている。

> 意味の生成によるイノベーション

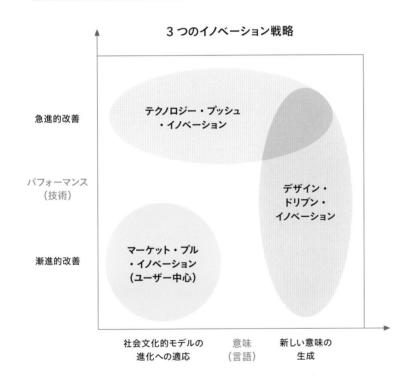

３つのイノベーション戦略

急進的改善

テクノロジー・プッシュ・イノベーション

パフォーマンス（技術）

デザイン・ドリブン・イノベーション

漸進的改善

マーケット・プル・イノベーション（ユーザー中心）

社会文化的モデルの進化への適応　　意味（言語）　　新しい意味の生成

イタリアのデザイン研究者であるロベルト・ベルガンティによれば、イノベーション戦略にはマーケット・プル・イノベーション、テクノロジー・プッシュ・イノベーション、デザイン・ドリブン・イノベーションの3種類があり、デザイン・ドリブン・イノベーションとはモノの新しい意味を創出することである。テクノロジーの躍進と新しい意味の生成によって製品のイノベーションが可能となる。参照：『デザイン・ドリブン・イノベーション』（ロベルト・ベルガンティ, 同友館, 2012）

メタファーとアナロジー（類推）

パソコンのデスクトップ上にあるゴミ箱は、「データを消去する」を「ゴミ箱に捨てる」こととして表す。メタファーは「AをBとして表す」ことであり、経験の少ないAと慣れ親しんだBとの間に何らかの関連性を見出すことはアナロジーである。

人工物のエコロジー

自然界の生態学としてのエコロジーの概念を、人間による人工物にあてはめた考え方。自然界と同様、多くの人工物の種が構成しているシステムにおいて、それらがどのように相互作用しているかを考えることは重要な視点である。

082 エクスペリエンスデザイン

経験をもとにしたデザインは、様々なデザインの基盤となる考え方である。その意味と位置づけを示し、経験をもとにしたデザインから生じる新たな方法論と展開から、エクスペリエンスデザイン（経験デザイン）を概説する。

1. エクスペリエンスデザインとは

エクスペリエンスデザインは、コンピュータのWeb上でのインタラクションデザインから派生した言葉であるが、近年においてはプロダクトデザイン、あるいはサービスのデザインなど、様々なデザインの基盤となる考え方となってきている。

人間が道具を使用し、新たな「経験」が発生する。その「経験」はやがて知識、および価値として人間の中に位置づけられる。この知識、価値を形成することこそデザインが行ってきていることであると考えることができる。

プロダクトデザインは、モノの形態、機能を計画し、モノと人間の関係を記述してきた活動と考えることができる。例えばある形を見て誰かが「かわいい」と思ったとしよう。かわいいと思ったのは人間であり、モノではない。モノは人間にかわいいと思わせる「なにか」を持っており、人間との間に「かわいい」という関係が発生してくる。この場合の「なにか」が、デザインがモノに対して「しつらえた」ことであると考えられる。

特に、人は何かを使う場合に経験から推測して使い方をわかっていく場合が多い。ユーザーは商品を見、購入したときからモノを通じた経験が開始される。時としてうまく使えないなどの問題が発生した場合、購入する前までの経験からその使い方を推測するが、そ

の経験が役に立たないという状態が起こっている。ユーザーインタフェースの問題の多くはこれに起因している。そこで、より広く人間の経験をとらえ、個人的な背景、文脈を把握し直した状態からデザインをつくり始めることが行われた。この方法が経験デザインの出発点である。

また、ユーザをとらえる方法の1つにマーケティングがある。従来のマーケティングは過去から現在をとらえたものであり、個人の経験、しかも感性や感覚、情緒というものに対しての指標が明確ではなかった。従来のマーケティング手法では、このようなリサーチ手法がとられてきた。

しかし、バーンド・H. シュミット（Bernd H. Schmitt）が提唱する経験価値マーケティングは、まさに経験デザインを主張したマーケティングであり、伝統的マーケティングのキーワードである「機能」「性能」「スペック」などの代わりに、「感覚」「情緒」「認知」「肉体的経験」「ライフスタイル」「文化」などがリサーチや活動時のキーワードとなる。

このように、プロダクトデザイン、ユーザーインタフェース、インタラクションデザイン、マーケティングを巻き込む広い動きとしてエクスペリエンスデザインをとらえることができる。

2. エクスペリエンスデザインの展開

人間の行為のデザイン

デザインの対象は、モノとしての道具や機械の形態から、その使い方へと変化し、またそのモノを使うことによって生じるサービスへと拡大してきた。デザインを行う場合、そのデザインの対象を明確にする必要性が増してきている。

インタンジブルデザイン

エクスペリエンスデザインを行う場合、その結果としてサービスというコト（経験）、つまりインタンジブル（直接見えたりさわったりすることができない）なコトがアウトプットとなる。この場合のサービスは、モノを使って行われる経験を提供するコトであると考えられる。

エクスペリエンスデザインは、個人の感性、コンテキストに訴え、従来の機能のモノも使いやすく、より魅力的なモノにしてゆく考え方である。従来のモノにとどまらず、その範囲はサービスにもおよび、新たなデザイン領域の創成が期待できる。すなわち、エクスペリエンスデザインによって創造された新たな経験が次の新たな経験の基盤となり、新たなサイクルが生成されると考えられるからである。その際に、エクスペリエンスデザインはその未来を予測し、調整していく指標を形成することができる可能性も持っている。

そうした期待から、近年では企業内のデザイン組織においてもユーザーエクスペリエンスデザイン（UX）の部門や担当を設ける動きが進んでいる。商品に関わる価値を高めるために、理想的なユーザー体験を目標とし、商品やサービスを利用する際の体験を調査、検討して、商品だけでなく関連するさまざまなものを含めて総合的にデザインしていこうとする役割である。

＞経済価値の進展と退化

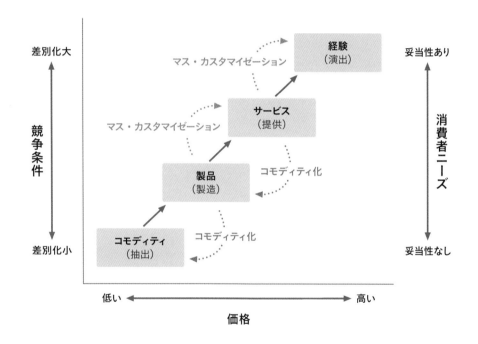

B・ジョセフ・パインによる、経済価値の進展と退化のシフトを表した図。経済の中心的な価値はカスタマイズによる差別化で、製品からサービス、経験へと進展していくことができるが、進展が滞るとコモディティ化し、退化してしまうことが示されている。
参照：『[新訳]経験経済』（B・J・パインⅡ／J・H・ギルモア,ダイヤモンド社, 2005）

マス・カスタマイゼーション

大量生産に近い生産性を保ちつつ、個々の顧客のニーズに合う商品やサービスを生み出すこと。大量生産と受注生産の中間的な概念として、顧客一人ひとりに対して商品やサービスをカスタマイズすることで価値を高めることを目指す。

経験価値

バーンド・シュミットやジョセフ・パインなどが唱えた、ビジネスの領域で発生したマーケティングに関する用語。経済学、経営学の領域においても経験を基準とした価値が意味を持ってきている。

083 システムデザイン

デザインの対象であるモノやそれが使用される場は、ますます大規模化・複雑化している。そのため今日のデザインでは、それらをシステムとしてとらえるシステムデザインの考え方が重要となっている。

1. システムとは

システムは、様々な要素と要素の関係で構成されている。狭い意味（狭義）では、パソコンのシステム、ネットワークのシステム、電車や航空機のシステムなど、モノのシステムを指す。この場合、システムは、部品やユニットなどの要素とそれらの関係を示す構造や配置などで構成されている。

一方、広い意味（広義）では、モノのシステムに加えて、ユーザーをはじめとする人間の身体に関する生理システム、人間の感性に関する情報処理システムのような「人間システム」、また、地球環境システム、宇宙システム、生物の生命システムのような「自然システム」、さらには経済システム、社会システム、教育システムのように、人類が創った「人工システム」をも対象とする。本節で用いるシステムは、後者の広い意味でのシステムを対象とする。

2. システムデザインとは

システムデザインは、デザインの対象であるモノやそれが使用される場の両方をシステムとしてとらえるデザインである。言い換えれば、システムデザインでは、デザイン対象であるモノとそれが使用される場の両方を、要素間の関係に分解し、デザインを進めていく。

たとえば椅子のシステムデザインを行う場合、椅子の座面、背もたれ、肘かけ、脚の寸法、素材、色などがデザイン対象の要素であり、それらのレイアウトや組み合わせが要素間の関係となる。一方、その椅子が使用される場においては、ユーザーの座高や足の長さなどの体格や使用される部屋の床、壁などの素材や色、光源の色などが要素となる。そして、それらの場の要素群にふさわしい椅子の座面、背もたれなどの要素群を選ぶことで、その椅子の座り心地や美しさをデザインできる。また、あらかじめ寸法や機能の基準となる単位を決めて組み合わせることで、合理的なデザインをしようとするモジュール化という概念もある。

このようなシステムデザインの考え方は、20世紀に誕生したシステム工学の影響を受けている。システム工学は、軍用や宇宙関連システムの大規模な開発プロジェクトにおける設計管理の必要性から、1950年代から1960年代にかけてアメリカを中心に研究が進められ、その後のコンピュータの開発ともあいまってさらなる発展を遂げた。システムデザインは、このシステム工学の発展の流れから生まれたものであり、その対象を「モノ」のみならず、人間や自然、あるいは情報や感性などの無形物にまで拡張するかたちで、さまざまなデザイン対象に適用可能なデザインとして成長してきた。さらに今日、情報技術の発達によって社会全体がネットワーク化し、より大規模で複雑なシステム

システム工学

システムの開発、設計、運用などを合理的に行うための方法論であり、その目的は新たなシステムの創造を行うこと、および従来からある対象をシステム的な視点から見直すことによって新たな機能を持たせたり、効率化したりすることである。

ネットワーク家電

ネットワーク接続機能を付加された家電製品のこと。ネットワーク機能を持たせることで最新の情報を得ることや、遠隔操作ができるようになる。また、他の機器やコンピュータと相互に接続してお互いの機能を利用し合うことも可能となる。

が構築されつつある。今後はネットワーク家電のように、各家庭において使用される様々な製品が社会全体のシステムに組み込まれて使用状況などの情報を共有し、エネルギーなどの効率的な運用を実現する取り組みが進展していくものと考えられる。

3. システムデザインのモデル

システムデザインを有効に行うためには、さまざまな現象や問題の本質を的確に表現するモデルを構築し、活用することが不可欠である。元来、デザインモデルには、プロトタイプのモデルのように具体的な形や構造を表現する外延的モデルと、デザインの対象や場の特徴を要素間の関係により簡潔に表現する内包的モデルの2つがある。ここでいうデザインモデルは、後者の内包的なデザインモデルを指し、要素と要素の因果関係を定性的に表現する構造モデルや、それらを統計量のように定量的に表現する数学モデルが主に用いられる。また、ユーザーにとっての価値や意味を表現するモデルや、「モノ」に関する状態や属性を表現するモデルも存在する。

＞システムのデザインに関わる代表的な要因

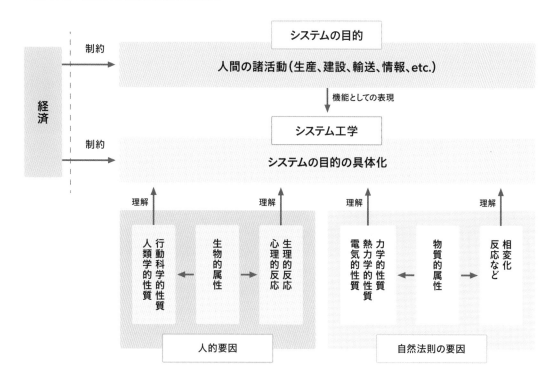

人間の諸活動を機能表現する行為が「システムの目的の具体化」であること、そのときに人的要因と自然法則の理解が重要であること、これらが経済の制約を受けることを示している。
参照：『デザイン科学概論』（松岡由幸ほか，慶應義塾大学出版会，2018）。

内包と外延

内包とはある概念の共通な性質のことで、外延は具体的にどんなものであるかを示すことである。表現行為において具体的な姿形に表すことは外延的表現であり、ものの性質を概念図などで意味的に表すことは内包的な表現といえる。

構造モデル

システムを規定し、構築するうえでシステムの構造を記述することが求められる。文章による表現では、構造を表現することや理解することが難しいため、ダイアグラムなど図的な表現でシステムのモデルを記述する。

Sony Design

>Column

人と暮らし始めたロボットたち：
自律型パートナーロボット ソニー AIBO ERS-7

1952年に登場するSFマンガ"鉄腕アトム"をはじめとする人型のロボットは、人の思考に寄り添い一緒に暮らす正義の味方でした。一方、実用化という意味では、1969年、人間の腕の動きを担う国産初の産業用ロボットの製造を開始。またヒューマノイドロボットは1973年、世界に先駆け早稲田大学の研究グループが誕生させました。

そして「ロボットと暮らす」を実現したのは、ソニーがエンターテインメントロボットと銘打った初代"AIBO ERS-110（1999年）"です。

"鉄腕アトム"には敵わないものの、家庭で愛玩できるロボットと一緒に暮す日が訪れたのです。それは世界初の人工知能を応用した自律型パートナーロボットの商品化でした。その後、2000年にホンダが二足歩行ヒューマノイドロボットを発表するなど、今では様々なロボットとの触れ合いが一層深まっています。

AIBOの進化版"AIBO ERS-7"は2003年に発表さ

れました。この開発を振り返り、開発者のひとり内山純氏は「3DCG、ラピッドプロトタイピングなど、当時のデザインエンジニアリング手法を実験的に実施しながら開発スタイルの確立を行い、その集大成が"AIBO ERS-7"だ※」と語っています。またその実験のひとつ「感情を示す家電」という新たなインターフェース構築には、「光とセンシングの工夫で人とロボットの自然なコミュニケーションを試みた※」と話し、一方スタイリングは「より進化したエルゴノミクスなフォルムを追求、面の流れの完成度を高めパーツの分割ラインをコントロールし愛らしさとクールさのバランスを整えた※」と振り返ります。

そして、AIBOシリーズ販売終了から12年経た2018年、ソニーから新生"aibo"が誕生しました。初代AIBOはアニミズム的な日本人の自然観とロボット技術の融合で、世界に新たな価値観を芽生えさせました。その文化で育った若者が、また次代の「人と親しく共生するパートナーロボット」づくりを継承していくのです。

※出典：JIDA著 2019年 図録「JIDA DESIGN MUSEUM SELECTION 20TH ANNIVERSARY」

第 11 章

マーケティングと
デザイン

084 マーケティングとデザインの概要

モノあまりの時代、各企業のデザイン部門では、独自のマーケティングによる潜在ニーズ型コンセプトづくりを実践し、新たな生活提案からの商品づくりが盛んに行われた。そこで、デザイナーのマーケティングについての理解とマーケティングマインドの必要性が高まった。

1. マーケティングの考え方

マーケティングの基本思想は、顧客満足（Customer Satisfaction＝CS）の実現にある。「現代マーケティングの父」と称されるフィリップ・コトラーは、販売志向とマーケティング志向を対比させて右図のように示している。

販売志向は、工場で量産した既存製品を、販売・販売促進によって目標売上と利益を達成する考え方である。これに対してマーケティング志向は、顧客のニーズに基づき、いろいろなマーケティング手段を駆使して顧客の満足を創り出し、その結果として利益を獲得する考え方である。つまり、販売志向は「つくったものを売る＝はじめに製品ありき」、マーケティング志向は「売れるものをつくる＝はじめに顧客ありき」であり、「顧客志向」で顧客満足の実現を目指すということである。

両者を対比させるうえで、マーケティング学者のセオドル・レビットの「4分の1インチドリル」のたとえが端的である。レビットは、「購買者は4分の1インチドリルを買っているのではなく、4分の1インチの穴を買っているのだ」と指摘した。つまり、ドリルという製品を売るのは販売指向で、「穴を空けたい」という顧客のニーズを満たすのがマーケティング志向ということを表しているのである。

近年、「顧客志向」の観点から顧客満足の実現だけを追求するあまり、公害や環境問題を招いたという批判が起きた。そこで、顧客満足の実現だけでなく、社会的責任や社会貢献にも配慮して社会の長期的な繁栄の実現も追求するという社会志向のソーシャルマーケティングや、環境志向の環境マーケティング（グリーンマーケティング）が唱えられるようになってきた。

2. マーケティングの定義

マーケティングの定義で代表的なものは、アメリカ・マーケティング協会による2004年の定義であり、「マーケティングとは、顧客に対して価値を創造、伝達、提供するとともに、組織とその利害関係者に利益をもたらすよう顧客との関係を管理する組織の機能および一連のプロセスである」となっている。端的に言うと、「売れる仕掛け」であり「ニーズに応えて利益を上げる」ということである。

3. マーケティングとデザイン

日本における製品開発の変遷を考えると、つくれば売れるプロダクトアウト（Product Out）の時代では、基本的には技術主導で、デザインの主体は造形的なスタイリングデザインであった。そして、大量消費時代から1970年代後半のオイルショックを経て、ユーザーニーズに適合した製品でないと売れないマーケッ

ソーシャルマーケティング

社会全体の利益や福祉の向上など、長期的な視点に立ったマーケティングの考え方で、企業の社会的責任と社会倫理のあり方やコンシューマリズムへの対応など、新たなマーケティングのあり方を示すものとなっている。

顧客価値

企業が顧客に対して提供する価値のことで、大別すると「機能的価値」「経済的価値」「心理的価値」の3つに分けられる。さらに、付加された価値（アフターサービスなど）、時間価値（時間効率に関する価値）、安全価値、ブランド価値などがある。

トイン (Market In) の時代が到来する。デザイン部門でもマーケティングを担当するデザイナーや部署が誕生し、ユーザー視点のデザインが求められ始めた。これは、技術的な価値中心からユーザーニーズやデザインという情報的な価値へと移行が始まったことを意味する。

さらに、モノあまりの時代に入ると、市場調査によるユーザーニーズの分析だけでは魅力ある解が求められなくなってきた。そこで、ユーザーの顕在ニーズに加え、潜在ニーズの掘り起こしの必要性が高まり、マーケット創造型の時代へと変化していった。各企業のデザイン部門では、独自のマーケティングによる潜在ニーズ型コンセプトづくりを実践し、新たな生活提案からの商品づくりが盛んに行われた。

> 販売志向とマーケティング志向の比較

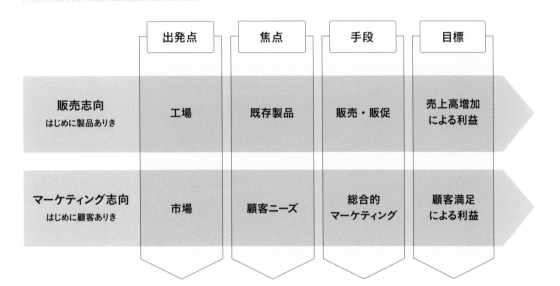

※参照：P.コトラー、G.アームストロング原書、和田充夫訳 (2003)：「マーケティング原理第9版」に基づき作成。

> 製品開発の変遷

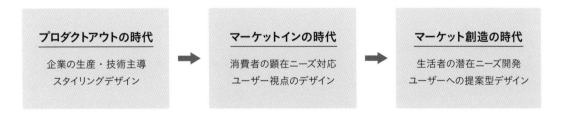

プロダクトアウトとマーケットイン

前者は、企業が有する技術や優位性などを基本に商品開発し市場に提供していくこと。後者は、企業が消費者やユーザーの視点でマーケティング戦略を立て、商品開発し市場に提供していくこと。消費者ニーズの多様化から、マーケットインの考え方が主流となった。

顕在ニーズと潜在ニーズ

顕在ニーズとは顧客が気づいているニーズであり、潜在ニーズとは顧客が気づいていない心の奥に潜むニーズのことである。現在は潜在ニーズ提案型のマーケティング戦略が有効であり、その商品やサービスは顧客に驚きや感動を与える。

085 マーケティングプロセス

マーケティング戦略策定のプロセスは、①マーケティング環境分析、②標的市場の選定、③マーケティングミックスの最適化、という3つの手順を踏んで計画・実施されていくことが一般的である。

1. マーケティング環境分析

マーケティング環境分析では、企業の現在置かれている状況と今後起こりうる環境変化について分析を行う。環境には外部環境と内部環境がある。外部環境とは、自社をとりまく顧客、業界、競合、マクロ環境（政治的要因、経済的要因、社会的要因、技術的要因）など、企業にとってはほとんど所与で対応を迫られるものである。内部環境とは、自社内の経営資源（人、モノ、金、情報）や技術力、研究開発力、原材料調達力、資金調達力、品質・製品・企業の評判、ブランドネームの知名度などであり、企業にとっては能動的に配分を変えたり改善したりすることが可能なものである。これらの環境分析によって得られた情報が、次の標的市場の選定のもとになる。

マーケティング環境分析における手法として「3C分析」「SWOT分析とクロスSWOT分析」「ポジショニング分析」などがある（右図参照）。

2. 標的市場の選定

顧客は多種多様であり、かつ経営資源には限りがある。そこで、環境分析で得られた情報をもとに、自社の強みを活かせる魅力的な市場を標的として選定し、効果的・効率的に顧客価値を創造することで標的市場における競争優位性を確保する必要がある。

標的市場の選定には、セグメンテーション（Segmentation）、ターゲティング（Targeting）、ポジショニング（Positioning）という相互関係を持つ3つのプロセスに取り組む必要がある。これらは現代の戦略的マーケティングの核心をなすものである。

セグメンテーション（Segmentation）とは市場細分化のことで、市場を何らかの基準にしたがって同質と考えられるいくつかのセグメント（顧客グループ）に分割することである。細分化する基準（セグメンテーション変数）としては、年齢、性別、所得などの人口統計的変数、ライフスタイル、価値観などの心理的変数などがある。ターゲティング（Targeting）とは、環境分析で得られた情報をもとに、市場細分化の結果として明らかになったいくつかのセグメントの中でより効果的・効率的に顧客に接近することができ、競合より優れた顧客価値を提供できるセグメントに絞り込むことである。

ポジショニング（Positioning）とは、選定したセグメントに対して、競合より魅力的であること、顧客価値に勝ることを示すため、競合と何が違うのか、競合にはない優位性を見つけ出し差別化（差異化）することであり、ポジショニングマップを描いて示す場合が多い。軸の取り方としては、マーケターが経験や直観で決めたりコラージュ技法により消費者のイメージで決めたりする主観的方法と、消費者のアンケート結果を

3C分析

「顧客（Customer）」「自社（Company）」「競合（Competitor）」の3点で身近なビジネス環境を分析する手法。具体的には、「顧客の特性・ニーズなど」「自社の事業の強みや弱み」「競合の商品・サービスの強みや弱み」を明らかにし、ビジネス提案の理由・動機を洗い出す。

セグメンテーションの基準と変数

①地理的基準（エリア、人口密度、気候など）、②人口統計学的基準（年齢、性別、家族構成、職業など）、③心理学的基準（社会階層、ライフスタイル、性格など）、④行動基準（購買状況、使用頻度、使用者状態、ロイヤルティなど）の、大きく4つがある。

多変量解析 (主成分分析、因子分析など) で分析して決定する客観的方法などがある。

3. マーケティングミックスの最適化

市場を細分化し、選定された標的市場に対しポジショニングで決定された優位性を確立するために、マーケティングミックスを策定する。マーケティングミックスとは、企業がマーケティング目標達成のために、コントロールできる様々な手段を効果的・効率的に組み合わせることである (第11章086参照)。

＞ SWOT分析とクロスSWOT分析

		好影響	悪影響
内部環境		Strengths (強み) 自社が持つ強み、優れている点、有利な点は何か?	Weaknesses (弱み) 自社が持つ弱み、劣っている点、不利な点は何か?
外部環境		Opportunities (機会) 自社にチャンスとなる市場や社会の変化は何か?	Threats (脅威) 自社にピンチとなる市場や社会の変化は何か?

SWOT分析
自社と、それを取り巻くビジネス環境を分析する手法。具体的には「強み」「弱み」「機会」「脅威」という4つのマスを作り、それぞれに当てはまる要因を書き出していく。事業アイデアを考えるうえで、とくに「強み」は重要となるので、たくさん洗い出すよう心がける。

		強み	弱み
機会		S×O戦略 ・強みを武器に、機会をつかむ戦略 ・利益の源泉として優先的に実行 ・プロモーションによる知名度向上	W×O戦略 ・弱みをカバーし、機会を逃さない戦略 ・弱みを克服する中長期的戦略 ・市場の追い風を活かし、弱点補強
脅威		S×T戦略 ・強みを武器に、脅威に対する戦略 ・競合商品との優位的差別化 ・付加価値を高め、競争力強化	W×T戦略 ・弱みと脅威を同時にカバーする戦略 ・リスクを避け、ダメージを縮小 ・代替えビジネスを模索

クロスSWOT分析
SWOT分析を基に、「強み×機会」「弱み×機会」「強み×脅威」「弱み×脅威」という4つの組み合わせで、具体的な事業アイデアを考えていく。4つの戦略をすべて実行する必要はない。小さな事業者ほど、強みを生かした戦略とする。

＞ ポジショニングマップ作成プロセス

Step 1 購買決定要因 (KBF：Key Buying Factor) の抽出
顧客が商品・サービスを買う決め手となる要因を探索。

Step 2 タテ軸・ヨコ軸を設けてマトリクスを作成
2つの購買決定要因で、マトリクスを作成。

Step 3 マトリクス上に自分と競合を配置
競合分析などをふまえて、それぞれを配置。

Step 4 マトリクスを見て自分のポジションを決定
競合に対して差別化できているか、競合がいないのはどこかなどから、自社が狙うべきポジションを決定。

KBFの事例
価格 (高い ↔ 安い) 品質 (良い ↔ 悪い) 品揃え (多い ↔ 少ない) 耐久性 (丈夫 ↔ もろい)
デザイン性 (高い ↔ 低い) ブランド力 (高い ↔ 低い) スピード (速い ↔ 遅い)

KBF1 / KBF2 / 自社 / B社 / C社 / A社

市場セグメントの評価項目

セグメント評価時は次の3つの項目について評価する。①セグメントの規模と成長性、②セグメントの構造的魅力度 (収益性)、③社会の長期目標、必要な資源やスキルの有無。

ポジショニングにおける差別化の手法

①商品の差別化 (機能性、品質、耐久性、信頼性など)、②サービスの差別化 (デリバリー、設置、訓練など)、③社員の差別化 (能力、丁寧さ、信頼度、レスポンスの速さなど)、④イメージの差別化 (ブランド、シンボル、メディア、イベントなど) の4つが代表的。

マーケティングミックス

マーケティングミックスとは、マーケティング諸要素の製品（Product）政策、価格（Price）政策、チャネル（Place）政策、プロモーション（Promotion）政策を効果的・効率的に組み合わせることで、英字表記の頭文字をとって4Pといわれている。

1. 製品政策

製品政策とは、決定した標的市場に対し、企業が取り扱うべき製品群をどのようにするかを設定することである。具体的には、機能、形状、サイズ、品質、バリエーション、ブランド名、パッケージ、サービス、保証、返品などを設定する。製品には①導入期、②成長期、③成熟期、④衰退期の4つの段階がある。この一連の流れをプロダクトライフサイクルといい、それぞれの段階に合わせたマーケティング戦略、商品戦略、デザイン戦略が必要である。特に成熟期においては、付加機能やデザインによる競合商品との差別化が重要で、他社との優位性を魅力的に標的顧客に伝える広告宣伝がカギとなる（右図参照）。

2. 価格政策

価格政策とは、長期的な企業利益の最大化を目的に、価値を顧客へ表示するという側面と利益を直接創出するという側面から、製品の価格を設定することである。具体的には、標準価格、ディスカウント、取引価格、支払期限、信用取引条件、リベートなどを設定する。価格の設定には、①コスト志向の価格設定法、②需要志向の価格設定法、③競争志向の価格設定法（競合製品の価格を考慮）の3つがあり、この3つの方法ごとに違う価格を設定するのではなく、総合的に判断したう

えで価格を決定することが重要である。

3. チャネル政策

チャネル政策とは、製品を最終消費者へ到達させるのにどのような経路（流通業者）を利用すれば最も効率的であるかを設定することである。具体的には、チャネル、販売エリア、品揃え、立地、輸送、在庫、物流拠点などを設定する。チャネルは、製品が消費者に届くまでに存在する中間業者（卸売業者、仲買業者、小売業者）の数で分類され、0段階チャネル、1段階チャネル、2段階チャネル、3段階チャネルなどがある。0段階チャネルはダイレクトマーケティングチャネルとも呼ばれ、製造業者と消費者が直接取引を行う場合をいう。

4. プロモーション政策

プロモーション政策とは、標的顧客に製品をPRする最適な手段について設定することである。具体的には、広告、人的販売、販売促進、パブリシティなどを設定する（第11章087参照）。

5. 4Pと顧客価値創造

顧客価値を創造し、伝達し、提供するという観点からマーケティング諸要素の4Pをみると、次のように考えることができる。

製品をつくることは、顧客にとって価値があるもの

プロダクトミックス

企業が複数の製品を組み合わせて消費者に提示するマーケティングの手法。製品ライン（種類、属性、品質、価格、顧客層などで関係のあるグループ）の幅と製品アイテム（サイズ、デザイン、効用、価格などからみた製品群）の深さから構成される。

コスト志向の価格設定法

製品のコストを基本に置き、企業が安定した利益を得ることを目的として価格を設定する方法。扱いやすさから最もよく利用されているが、競合の価格や販売量が無視される点と、消費者ニーズにマッチした価格であるかわからない点がデメリットである。

をつくることである。価格を設定することは、その製品がいくらの価値があるかを貨幣で金額表示することである。プロモーションは、「こういう製品ができました、こういう価格です、どうぞ買ってください」と広報や宣伝で知らしめることである。チャネルを構築することは、その製品を顧客が買えるところへ届けることである。

＞マーケティングミックスの構築

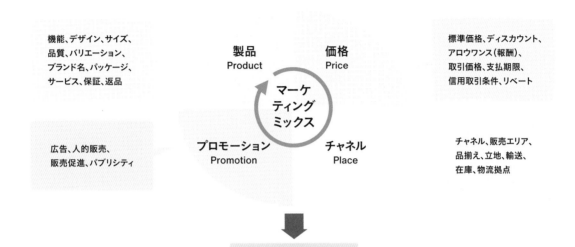

機能、デザイン、サイズ、品質、バリエーション、ブランド名、パッケージ、サービス、保証、返品

標準価格、ディスカウント、アロウワンス（報酬）、取引価格、支払期限、信用取引条件、リベート

製品 Product
価格 Price

マーケティングミックス

プロモーション Promotion
チャネル Place

広告、人的販売、販売促進、パブリシティ

チャネル、販売エリア、品揃え、立地、輸送、在庫、物流拠点

標的市場

＞プロダクトライフサイクル

売り上げ

導入期	成長期	成熟期	衰退期
市場開発による費用増、利益が出にくい。	需要増加による売上増、競争激化。	市場飽和。デザイン・機能・プロモーションで差別化。	急速に売上減。撤退方法検討・新戦略が必要。

時間軸

需要志向の価格設定法

ある製品について顧客がどれくらいの価格だったら買ってもよい、または買いたいと思っているか、その需要の状態をまず明らかにし、その価格を決めてからコストの配分を考えるという方法。顧客の値ごろ感や購買習慣に基づいた価格設定法といえる。

ダイレクトマーケティング

広告やメディアを通して企業が顧客に購入や問合せなど具体的なアクションを促し、その反応をデータ化し活用するマーケティング手法。Web環境の急速な進展と共に、従来よりも廉価に実現することが可能となった。

087 プロモーションの概要

プロモーションとは、既存の顧客および潜在顧客に価値（商品・情報）を伝達することである。代表的手段としては、広告、パブリシティ、人的販売、販売促進などがあり、これらを組み合わせる。

1. プロモーションミックス

プロモーションミックスとは、プロモーションの具体的な手段である、広告、パブリシティ、人的販売、販売促進などを、目的に合わせて効果的に組み合わせることである。

広告は、有料で主にマスメディアを用いたマスターゲットに適し、最も認識されやすいプロモーション手法である。広告媒体（メディア）の種類としては、テレビ、ラジオ、街頭放送を通じてのCM、インターネット広告、新聞・雑誌などへの掲載広告、折込み広告、建物や構造物の看板やネオンサイン、電車やバスのアナウンス、吊り広告、ボディ広告などがある。複数の媒体を最も効果的に組み合わせことをメディアミックス（Media Mix）という。

パブリシティは、企業の新製品や新規事業に関する情報をマスメディアにニュースや記事として取り上げてもらうことにより、広告と同等以上の効果を持つプロモーション手法である。企業が都合の良いことばかり訴える広告と違って客観的で信憑性が高いと受け止められ、かつ費用が掛からず魅力的である。特に、プロやマニア向けの商品や生産財を、業界紙・専門誌にとりあげてもらうことは有効である。人気キャスターが健康番組で「ダイエットにこれが効く」と報道したりすると、販売店の商品が品切れすることもある。

しかし、一過的な掲載・報道で継続性がなく、内容もコントロールできないことから、記者会見やプレスリリースにより情報提供するペイドパブリシティなど、工夫が盛んに行われている。

人的販売は、販売員や営業担当者が直接顧客と接して、買い手にとっての価値をセールストークにより直接説明することで、販売につなげるプロモーション手法である。消費財では小売店店頭で店員によって日常的に行われている。

販売促進は、消費者に対して購入を刺激・動機づけするプロモーション手法である。具体的には、試供品（サンプリング）、景品、懸賞、チラシ・ビラ、陳列商品に添付されるPOP広告、店頭宣伝、実演販売など、買い手の目前で行われ、直接販売につながる効果が得られやすい。

プロモーションは、顧客や社会に対し商品や企業イメージを伝える重要な手段でもある。その意味でブランドイメージ伝達の重要な機能であるデザイン部門は、商品企画および広告宣伝部門と連携をとり、プロモーション戦略策定に深く関与していく必要がある。

2. AIDMAとAISASの 購買行動心理プロセス

プロモーションを効果的・効率的に行うためには、消費者の購買に至るまでの心理的プロセスを考慮するこ

ペイドパブリシティ

商品の広告費をメディアに支払い、企業側から積極的に商品情報を提供し、記者や評論家に商品評価記事として新聞や専門誌などに取り上げてもらうこと。パブリシティは客観的で信憑性が高いと受け止められる効果があるので、これを利用した広告である。

メディアミックス

広告業界の用語で、商品を広告する際にテレビやラジオ、新聞、雑誌など複数のメディア（媒体）を最も効果的に組み合わせることをいう。異種のメディアを組み合わせることで各メディアの弱点を補うとともに、相乗効果を生むことができる。

とが大切である。消費者は商品に対して、まず①注意（Attention）し、②関心（Interest）を持ち、③欲求（Desire）が生じ、④記憶（Memory）され、⑤行動（Action）つまり購買に至る、とされている。このプロセスを、頭文字をとってAIDMA（アイドマと読む）という。また、ネット時代特有の購買プロセスとしてAISAS（アイサスと読む）がある。この理論は、①注意し、②関心を持ち、③検索（Search）し、④行動（購入）し、⑤商品情報などをSNSで共有（Share）する、というプロセスをたどる。

⟩ プロモーションの位置付けと手段

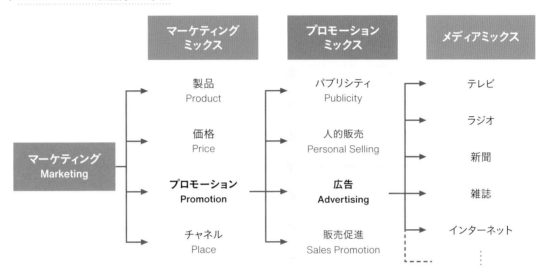

⟩ AIDMAとAISASの購買行動心理プロセス

AIDMAは、1920年代にサミュエル・ローランド・ホール氏が提唱した。今でも購買活動を考える際の汎用的モデルとして使われている。現在ではインターネット上ですぐに購入できたり、お気に入りリストに登録して保存できたりするため、頭で記憶（「Memory」）する必要はそれほどなくなった。
AISASは、2005年に株式会社電通が提唱した。あるサービスに興味をもつと、顧客はまずインターネットを使って検索（Search）する。そこでサービス内容の詳細や口コミを確認し、メリットを感じたら購入する。購入後は、その評価をインターネット上で発信し、他のユーザと共有する。

プレスリリース

行政機関や民間企業などから報道機関向けに発表された声明や資料のこと。最近は、記者クラブで配布した資料とまったく同じものを自社のウェブサイトの中にプレスリリースコーナーを作り掲載する官庁や企業が多く、利用者の便を図っている。

POP広告（point of purchase advertising）

店頭や店内に設置される商品周りの広告のこと。プライスカードやポスター、ステッカー、小型液晶画面での映像展開などがある。POP広告の訴求力が消費者の最終的な購買決定に大きな影響を与えることから、デザイナーの関与が不可欠である。

088 商品企画の概要

商品企画とは、顧客のニーズやウォンツを探り、それにふさわしい商品コンセプト、実現する手段、収益性などを包括的にプロデュースし商品化するビジネス活動である。商品企画は、その成否が企業業績に直結するため、極めて重要な機能である。

1. 商品コンセプトの設定

商品企画の中心的な位置づけにあるのが商品コンセプトである。具体的には、誰に、どのような価値を、どのような手段で実現するかを決定することである。顧客は商品を購入する場合に、モノではなくその商品が提供する価値を購入する。例えば携帯電話が提供する価値には、「いつでもどこでも友達と話せる」「待ち合わせが簡単」「思い出を記録」「情報を収集」「金銭決済」「ファッションツール」「安心ツール」などが考えられる。

顧客を大別すると、企業と一般消費者に分けることができる。他の企業（製造業など）に販売する商品を生産財、一般消費者に販売する商品を消費財と呼ぶ。生産財の場合は、特定企業からの特注品なのか、標準的な商品として広く販売する汎用品なのかにより商品コンセプトが異なってくる。消費財の場合は、ターゲットユーザーの性別、年齢、職業、所得、ライフスタイル、価値観などを考慮し商品コンセプトを定める。

商品コンセプトは、商品企画部門が関連部門（リサーチ・デザイン・開発・広告宣伝・営業部門）と連携し設定する。

2. 実現技術と収益性の検討

商品コンセプトを実現する技術的検討では、製品全体の構造や部品レイアウトを決定する。特にコア技術の仕様決定とネック技術の抽出が重要である。顧客のニーズを商品開発に反映させるには、①要求内容を工学的特性に変換すること、②変換された特性についてレベルを決めること、が必要である。商品コンセプトを実際の商品に反映させる手法として「品質表」がある（第11章089参照）。

また、外部企業利用の場合は、目的により、売買契約、ライセンス契約、共同開発契約、開発委託契約などを締結することが肝要である。

収益性検討では、販売量、価格、概略技術仕様などから製造コストの目標を設定する。

3. 関連部門との連携

商品企画とは、ものづくりを包括的に計画する仕事である（右図参照）。商品を市場に出すために、市場調査・デザイン・開発・製造・広告宣伝・営業・物流・法務などの仕事の流れをコントロールする役割を担う。特にデザイン部門との連携は重要であり、商品企画部門は主に定量的な調査・分析（市場規模、仕様と品質目標、実現技術、販売価格、収益性等）および商品企画書の作成を担当し、デザイン部門は主に定性的な調査・分析（ユーザーのライフスタイル、使用環境、ユーザビリティ、競合デザイン傾向等）およびデザインの展開やデザイン企画書（第5章037参照）の作成を担当

商品企画書の目的

商品企画書は、経営トップに対しては次のステップ（開発段階）へ進めるか否かの判断情報を、開発メンバーに対しては確実な開発展開用の情報を提供するとともに、開発工程における設計審査の基準となる。

商品企画書の構成

開発目的と方針、市場動向、開発意図と狙い、競合動向、商品の要求品質とセールスポイント、商品仕様の概要、投資採算性、開発・設計上の技術課題、日程計画と開発組織、販売上の課題と販売計画、生産上の課題と工程計画、アフターサービス計画など。

する。「独創的デザインは独創的商品コンセプトから生まれる」といわれており、その意味で商品コンセプトは、商品企画およびデザイン部門の連携により決定していくことが大切である。

〉商品企画の仕事

顧客（エンドユーザ）
商品コンセプト創出に向け、アンケート調査、実地調査などを実施し、アイデアの基となるデータを集める

営業
現場から意見をヒアリングしそれを企画書にまとめる

市場調査
商品の売り上げ見込みなどの調査を依頼しデータをまとめる

広告宣伝
CMやカタログ広告などをチェックする

デザイン
デザイン企画・開発を依頼し、商品コンセプトと整合を図り、商品企画書のビジュアル化への協力を仰ぐ

商品企画

物流
資材の調達や在庫、流通について計画を練る

開発
技術情報や課題を収集し企画書としてまとめる

経営
商品企画書に加えさまざまなデータを提案し商品化への承認を得る

法務
商品上市に関する法規制・契約などの申請の準備を整える

〉顧客の大別とコンセプトの設定

顧客の大別

企業
（生産財）

一般消費者
（消費財）

特注品か汎用品によりコンセプトを設定

ターゲットユーザの特性によりコンセプトを設定

〉商品企画部門とデザイン部門の連携

商品企画部門

定量調査・分析

市場規模、ユーザー特性、競合製品、仕様と品質目標、商品目標、実現技術、販売価格、収益性等

商品企画書

連携

商品コンセプト

デザイン部門

定性的調査・分析

ユーザーのライフスタイル、使用環境、ユーザビリティ、競合デザイン傾向等

デザイン企画書

新商品開発の分類

新商品開発のアプローチには、①既存商品のラインナップ（シリーズ化）、②既存商品のモデルチェンジ（改良）、③既存商品のコストダウン、④他社先行市場に投入する新商品の開発、⑤新しい需要・市場をつくり出す新商品の開発などがある。

コア技術とネック技術

コア技術とは、将来にわたって持続的に競争優位を築くための核となるような一連の技術あるいは技術体系のことである。ネック技術とは、新製品開発の障害となる技術で、新たな要素技術開発が必要となる場合がある。コア技術を考慮した事業の多角化が重要である。

089 商品企画の手法

商品企画プロセスにおいて活用される手法のなかで、画期的かつ生活者の感性に訴えるようなヒット商品を生むための科学的商品企画システムとして「商品企画七つ道具（P7）」がある。

1. 商品企画七つ道具（P7）の概要

本システムは、1994年に成城大学経済学部教授神田範明氏らにより発表され、多くの企業の企画担当者の研修メニューに加えられるようになった。特に自動車、家電、電子、生活用品、飲食品などの消費財分野では有効な手法である。

P7（The Seven Tools for New Products Planning）が普及した理由は以下の6点にある。
①システマチックな流れであるため、わかりやすい。
②仮説をデータで検証しながら進行するので成功率が高い。
③顧客との共創が根底にある。
④定性的手法と定量的手法のバランスが良い。
⑤実践の中から鍛えられた、標準化された手法体系である。
⑥ 分析ソフトの活用で処理が迅速・確実にできる。

2. 商品企画七つ道具（P7）のプロセス

P7のプロセスは、以下とおりである（右図参照）。
・**インタビュー調査：**この手法はグループインタビューと評価グリッド法の2種類からなる。一般的には、感覚的、直感的に選択されることの多い日常的な消費財やサービスにはグループインタビューが、論理的に性能・機能・価格などを相対比較されることの多い耐久消費財や生産財には評価グリッド法（第6章044参照）が適するとされている。

・**アンケート調査：**顧客調査の最もポピュラーな手法であるが、雑な調査や過大な時間と予算を浪費する調査にならぬよう、インタビュー調査と組み合わせ、事前に深掘りして十分に仮説を用意してから実施するとよい。その目的は、ニーズの発見よりも仮説検証と定量的評価である（第6章043参照）。

・**ポジショニング分析：**アンケート調査で商品評価を行い、集約された総合的な軸を描き、商品ごとの中心位置を図示したマップをつくる。このマップ上で商品の位置の分布状況、特に自社商品や仮想商品の位置を検討し、顧客の意識の「すきま」を客観的に発見する。

・**アイデア発想法：**ユニークなアイデアを多数出せる発想法として「アナロジー発想法」「焦点発想法」「チェックリスト発想法」「シーズ発想法」などがある（第7章052参照）。

・**アイデア選択法：**アイデアを客観的に評価し、有効な少数に絞る手法として、「重みづけ評価法」「一対比較評価法」がある。

・**コンジョイント分析：**コンセプトの重要な要素（価格、デザイン、付加機能、サービスなど）をとりあげ、これらの組み合わせパターンを明示したコンジョイントカードを作成する。

カードを顧客に提示し、好みの順位づけをしてもら

シーズ発想法

自社の技術や経営資源、強みをベースに、「こうした商品や事業ができないか」と考える発想方法。特にメーカーで多用される。シーズ発想の際には、自社が持っている資源や強みを再確認してみることが非常に重要であり、斬新なアイデアはそこから出てくることが多い。

評価グリッド法

質問者と回答者が1対1で向き合い商品サンプルを2つずつとりあげて優劣の評価をしてもらい、評価基準を問う。さらに、その評価基準の理由（上位概念）と具体化した条件（下位概念）を問う。これらを通じて顧客の評価構造が明快になり、仮説発見も可能となる。

う。そのデータを分析して最適な組み合わせを求め、新商品の「最適コンセプト」とする。商品を構成する個別要素の効果も推定できる。

・品質表：コンジョイント分析で得た「最適コンセプト」を基本に、調査で得た情報を含めて、顧客側の「期待項目」とそれに関連する「技術特性」をマトリクス上に関連づけ、コンセプトを技術の言葉に変換する。コンセプトと実現技術の関係、重要特性や開発上の懸念事項が明らかとなる。

＞商品企画七つ道具（P7）のプロセス

＞品質表の構成図の例

		技術特性一覧表					企画品質設定表			
							重要度	魅力品質 当り前品質 一元的品質	企画品質 目標	
期待項目一覧表		◎	○	◎		◎		5	魅	5
			◎		○			3	一元	4
							○	3	当	3
		○	◎			△		5	魅	5
設計品質 設定表	重要度	5	5	4	4	5	3	3		
	設計品質目標	22	10	15	45	60	6	30		
	ネック技術			●		●				

◎必ず関係あり　○関係あり　△検討要

焦点発想法

自分の好きな対象（旅行、サッカー、ゴルフ、食べ物、車、ペット等）に焦点を当て、そこから出てくる特性、要素などの言葉のイメージからアイデアを連想させる方法。あらかじめ表を用意しておけば1時間で20～30のアイデアを集中的に出せる。

重みづけ評価法

顧客に対して簡単な調査を行い、複数の評価項目にあらかじめ設定したウェイトをかけ、合計点の高いアイデアを採用する方法。ユニークさ、おもしろさ、実用性、使いやすさ、デザインの良さなどを個別項目で評価して合成する。

090 生産財の商品開発

生産財の商品開発は、顧客（取引先）のビジネス課題を捉え、顧客のソリューション（問題解決）を支援する商品提案を基に進める。商品提案では、商品企画・デザイン・開発・営業など各分野の専門家が説明し、顧客に納得してもらうことが重要である。

1. 生産財の商品開発

　生産財は、医療、福祉、輸送、建設工事などに従事する専門家向け用途（プロユース）の商品領域である（第1章003参照）。生産財の商品開発は、顧客への企画提案から得たニーズを基に進める。顧客はソリューションのための商品を要請しており、生産財メーカーは、顧客のビジネス課題を共有し、問題提起と解決の支援をすることが重要である。商品提案は以下の3つに分類される。

①顧客の顕在化した問題を解決する商品提案
②顧客の潜在的な問題を解決する商品提案
③顧客の将来に向けた課題を達成する商品提案

　商品提案においては、前述の①②③のどれなのかを判別し、その提案内容が顧客の問題（課題）を解決することを強調し、顧客の納得を得る。そのためには、顧客の経営方針や事業内容、保有技術、その分野の専門家として機器・設備を使用するユーザのニーズを把握しておく必要がある。

2. 商品企画プロセス

・開発テーマの選定

　生産財メーカーの開発テーマは、顧客への営業活動から生まれる場合が多い。現在の使用機器の改良や新ビジネスのための機器導入など、顧客のビジネス課題を捉えテーマ化する。また、各種専門分野の研究発表会などから開発テーマを抽出する場合や、顧客のビジネス対象であるユーザーについて生産財メーカー自身が研究しテーマ化する場合もある。開発テーマの選定は、自社の技術・開発・生産力、費用対効果などの視点から検討し、その結果を顧客にフィードバックする。

・顧客調査

　顧客調査の対象は、顧客と顧客のビジネス対象であるユーザに分かれる。例えば自動販売機の場合、設置の状況、販売商品の種類や冷温の状況、缶飲料充填や金銭回収などに従事するオペレーターの観察やニーズを把握し、「使いやすさ」の状況を調査する。また、缶飲料などを購入する消費者の観察やユーザビリティテストなどにより、「買いやすさ」の状況を調査する。調査結果を分析し、顧客のビジネス課題を詳細化する。

・ソリューションの検討

　詳細化されたビジネス課題を達成する技術、商品、システム、デザインなどについて、関連部門と連携しソリューションを検討する。今日、顧客への商品提案内容は以下のことを考慮することが重要となっている。

①顧客は単一商品提案からシステム商品提案を求める傾向にある。
②顧客の競争力を高めるための技術革新は、従来技術の延長線上のものから不連続な抜本的変化をともなう

費用対効果
支出した費用によって得られる成果のこと。複数の案を比較する際は、費用対効果の視点から検討を行うことが多い。その場合、どこまでを費用・効果と見なすか、どのように測定するかが問題となる。

競争優位
競合他社の商品に対して「価格差別化」や「品質差別化」によって優位にたち、業界平均以上の利益率を上げ、高い市場占有率を獲得できるなど、その企業の競争力がある状態をいう。近年、競争優位の持続期間は短縮化の傾向にある。

ものへと移行している。

③顧客間の競争激化から、仕様の差別化による競争優
位性のある商品提案を求めている。

・顧客へのプレゼンテーション

　顧客へのプレゼンテーションは、ソリューションの
内容がわかりやすく魅力的であることが大切である。
デザイナーは、商品のイメージを魅力的に伝える提案
書の作成、設置空間や使用シーンのイメージ化にVR
動画を活用するなど、営業活動の活性化に重要な役割
を果たしている（提案書に盛り込む内容は下図参照）。

・商品仕様の決定

　プレゼンテーション内容に関する顧客の意見や要望
を反映した改善提案を繰り返し、ソリューション内容
のブラッシュアップにより顧客満足を高め、商品仕様を
決定する。

・開発移行

　上記内容を商品企画書としてまとめ、企画審査を経
て開発移行を決定する（商品企画書の構成については
第11章088参照）。

＞生産財の商品企画プロセス

＞顧客へのプレゼンテーションに盛り込む内容

① 提案商品・システムの特徴の説明（性能面・品質面など）　＋　顧客の要望、課題に対して、提案商品・システムがどう応えられるかの説明

② 購入後に顧客が得られるメリットの説明　＋　購入後にどう変わるかをイメージさせる

③ 競合商品と比較した場合の優位性を訴求　＋　他社での購入事例を紹介

④ 顧客が負担するコストの説明　＋　万一の場合に備えたアフターフォロー体制の説明

システム商品

複数の要素が体系的に構成され、相互に影響しながら全体として一定の機能を果たす商品のこと。例えばコンピュータは、データの入力、内部での計算、各種業務処理の実行、必要データの出力、という一連の動作を行うシステム商品である。

ソリューション営業

顧客のもつ問題を見極めて、解決策を提案するという「問題解決型営業スタイル」のこと。優先すべきは顧客の抱える問題の解決であり、自社商品の提供はそのための手段という考え方。類義語として「モノ＝商品」から「コト＝解決策」を提案する「提案型営業」がある。

>Column

デジタルデバイス・明日を拓く：
新感覚デジタルツール ソニー Xperia Touch G1109

　日本が電子立国として世界をリードした1980〜90年代、「軽薄短小」という価値観で、携帯電話や音楽プレーヤーなど様々なものをコンパクトに、またウェアラブルに変身させ、世界に新しい時代を切り拓きました。1990年台半ばからのパーソナルコンピュータはバージョンアップを重ねながらインターネットや多様なアプリとの使い勝手を向上させ、情報の発信や収集をそれまでとは比較にならない量と質で、しかも容易に入手できるようになりました。そして現在、様々なデジタルデバイスが市場を賑わせ、例えば、手軽な情報源であるテレビはより鮮明に多機能に、携帯電話は高機能スマホに、PDA（情報端末）はWebとの親和性を飛躍的に高め、パーソナルコンピュータに変わる新たなカテゴリーを形成しつつあります。

　2017年、ソニーが発売した"Xperia Touch G1109"も新たなカテゴリーのデジタルデバイスです。Android OSで作動し、様々なアプリをテーブルや壁に投影、スクリーンタッチやジェスチャーまた音声で操作する新感覚なツールです。投影されたスクリーンには物理的な「枠」がなく、投影イメージと背景が溶け合い自然な広がりを感じさせます。そして見慣れたその場が一転「遊び場」に変身。丁度、子供が路上に絵を描く感覚でしょうか。このように、使い慣れているはずのAndroidアプリですが新たな手段で接するととても新鮮に感じます。

　以前より投影画面とコミュニケーションする実験的な作品は多く発表されていました。しかし、軽量コンパクトでバッテリー仕様、高精度に、しかも本格的な民生品として私たちが手軽に楽しめるものはこのプロダクトが初めてです。このような精巧な製品の実現には、日本で1970年代に訪れるカメラの電子化で培われたオプトロニクス（Optical Electronics）という日本独自に積み重ねてきた技術がベースにあるように感じます。光源やレンズの設計技術、また電子回路の高密度化、レーザーやセンサー技術、そしてこれらを統合しコンパクトに組み上げる集積技術が相まってシンプルなデザインを可能にしているのです。

第 12 章

技術とデザイン

091

技術とデザインの概要

商品開発において、デザインと技術は車の両輪のごとく密接な関係にある。デザイナーは日進月歩に変化する素材や製造方法など技術分野の知識を理解し、常にユーザー視点に立った思考をし、技術者とともに最適な解決策を探っていく役割を担っている。

1. 技術の歴史

日本における工業技術の発展は20世紀中頃から本格的に始まった。工作機械を中心とした機械工学（メカニクス）の時代から電気の出現による電気工学の時代、さらにはトランジスタ、集積回路、マイクロプロセッサといった電子工学（エレクトロニクス）の時代に突入する。その後ICTが加わることによって、コンピュータ、スマートフォン、IoTなど高度な機器とサービスが誰でも手に入れられるようになった。

現在は、ビッグデータとAI技術を活用した各種予測やマーケティング、自動運転、自動翻訳などのサービスが始まっており、将来はさらにそれらが高度化、多様化していくものと予測される。

2. 開発技術と製造技術

製品開発分野の技術を大きく分類すると、確立されていない目標を実現に向けて研究する「開発技術」と、企画された製品の性能や機能を商品として実現するための「製造技術」に分かれる。開発技術者はアドバンスデザインの具現化、コンセプトモデルなどの開発、または企画から発生した革新的新製品、新しい機能の追加、ダウンサイジングなどの要求に対し、実現の可能性を探る研究開発を行う。製造技術者はデザインや仕様が固まった段階で、強度などの品質とコストを考慮

しながら素材や内部実装、製造工程を決定し、製造に移行させるための詳細設計までを行う。

デザイナーは、開発技術者に対して、ユーザーの利便性や操作性の観点から改善を要求することや、製造技術者から、品質やコストなどの理由からデザイン変更を求められ、その解決策を提案することなどの関係性を持つことがある。

国内では日本の安全基準、海外向けの製品に関しては輸出先の法規への適合が求められることから、各種法令・法規に対する認識も必要である。

3. 材料の概要

材料は、鉱物や砂など非生命体を原料とする無機材料と、動物や植物などの生命体を由来とする有機材料に大別される。無機材料には、陶磁器・ガラスなどのセラミックスと金属があり、有機材料には、木材やプラスチック、各種有機繊維やゴムなどがある。さらに個々の分類の中には物性の異なる多くの材料がある。デザイナーはこれらの材料の知識を備えたうえで、さらに新しく開発された材料の情報収集にも積極的に取り組む必要がある。

製品やそれを構成する部品の材料は、対衝撃性などの強度や形状、外観仕上げなど、技術的、意匠的観点から要求される仕様によってその種類や成形方法が変わってくる。これは製品価格にも影響し、材料、成形

エンジニアリング

技術（テクノロジー）の中で工学分野をエンジニアリングと言い、工学技術者をエンジニアと呼ぶ。工学は物理学、化学などの自然科学や数学などの蓄積を応用して製品などを研究開発する技術分野。

メカトロニクス

機械工学（Mechanics）と電子工学（Electronics）を合成した和製英語で安川電機の登録商標。機械の制御部分を電子回路化し、センサー、アクチュエーター、マイクロプロセッサなどを組み合わせることで複雑な動作を実現させる技術。

方法とコストは密接な関係にある。適材適所という言葉通り、要求される条件を満足しながら、目標とするコストに適う材料が使用されていることを理解する必要がある。

4. 地球環境とエネルギー

デザイナーは地球環境や資源の視点を常に持ち、材料や構造、製造工程や物流までにも配慮が求められる。材料を選定する際にはその原料の再生可能性やリサイクル性のこと、構造では分解性能や材料使用量のこと、製造から物流では全体を通してのエネルギー消費量までもが考慮の対象となる。

生活に欠かせない電気を作るエネルギーには従来型の化石燃料と再生可能エネルギーがある。資源が枯渇せずに繰り返し利用でき、発電時にCO_2を排出しない再生可能エネルギーには、水力、太陽光、風力、地熱、バイオマスなどが有力である。また、バイオマス技術を使ったメタノールや水素による燃料電池も開発が進んでおり、それぞれの燃料電池自動車も実用化されている。デザイナーは常に省エネルギーを念頭に置き、その動向や新しい関連情報にもアンテナを張っておく必要がある。

> デザイナーに要求される技術知識

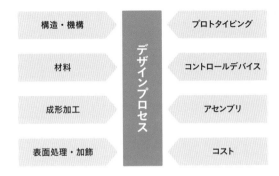

> 自動改札システム

ソフトウェア技術とハードウェア技術を集積したユビキタス技術の一例

> エンタテインメントロボット

メカトロニクスとAIを集積したロボット

> ドローン

遠隔操作で空中撮影が自在にできる無人飛行体。災害時にも輸送手段としても期待される

スマートグリッド

アメリカのグリーン・ニューディール政策で打ち出された次世代送電網構想から生まれた言葉。大規模な発電所からの一方的送電による需要と供給のアンバランスを解消するため、送電の拠点を分散し、供給側と需要側双方からの電気のやり取りを可能にする賢い送電網のこと。

ビッグデータ

単に大量のデータを指すのではなく、音声、画像、センサ情報、高頻度の更新（リアルタイム性）など、多種多様で複雑な大容量データをいう。ビッグデータとAIを組み合わせることで、各種予測がビジネスに活用され、より人間に近いロボットも実現可能になる。

構造・機構とデザイン

製品をデザインするうえで構造のあり方は大きな影響を持っており、構造や機構アイデア自体がデザインの要点となることもある。必要最小限の材料で必要十分な強度の保持を実現する合理的で優れた構造は、機能美を生み出す。

1. 構造の概要

ペーパーナイフのような薄い1枚の板だけに見えるものでも、応力に対して折れたり曲がったりしないだけの材料と構造体を考える必要があり、ハンドバッグでもどのように造るかという構造を考えたうえでなければデザインとはいえない。自動車の外装デザインは、構造など多分野の設計者と関わりながら実施される。デザイナーは、窓枠の形状など内装にも影響する部分、ランプ類とボディ部との構成や組み立て方法など構造についての基本的な知識は求められる。

情報・通信機器や家電などの分野では、内部構成部品として電源部、制御部、駆動部などがユニット化されているケースが多い。これらの各ユニット自体にはデザイナーが関わることは少ないが、各ユニットを効率良くレイアウトし、使いやすくコンパクトで美しく、しかも製造しやすい筐体（ケーシング）を実現するのはデザイナーの仕事である。

文具や雑貨、道具や家具など、内部に機構が少なく人が手に持って使うような製品は、構造や機構自体がデザインであるケースが多い。このような分野ではデザイナーは構造や機構も考え、提案できる能力を持つ必要がある。

構造には静的構造と動的構造（機構）の2つがある。

2. 静的構造

自動車のボディや電話機の匡体など、内部部品を支えながら外部からの様々な応力に耐えて内部を守るための強度を維持する構造を静的構造という。静的構造にはフレーム構造とシェル構造がある。椅子を例にとると、脚部が木や金属パイプで造られたものはフレーム構造であり、プラスチック一体で造られたものはシェル構造といえる。鋼板のプレス成形による製品の外装でも、フラットな面の周囲を折り曲げて剛性を保つ構造はフレーム構造であり、薄板を曲面に成形することで剛性を創る自動車のモノコックボディなどはシェル構造である。曲面に必要な強度を付加できるよううまく造形することもデザイナーの仕事の1つである。薄板によるフラットな面は薄板だけで平面を保つことが難しいため、内側でリブやハニカム構造の追加、発泡材などによる強化策がよく使われる。

製品の場合、丈夫な構造であることは当然であり、限られた資源の有効活用という意味で、デザイナーは技術者と協力して必要最小限の材料で強度を保持しながら、使いやすく美しい造形を生み出すことが求められる。

3. 動的構造

回転、往復などの運動を実現するための構造を動的

筐体（きょうたい）

製品の内部にあって主な構成部品を支えるシャーシ（土台となる骨組み）に対し、それらを包む外装を匡体と呼んでいる。ハウジング、ケース、ボディと呼ばれる場合もある。パソコンやゲーム機の分野では一般用語化している。筐体がシャーシを兼ねる場合もある。

モノコックボディ

航空機の技術を自動車に応用したもので、シャーシとボディを一体化したものをモノコックボディまたはフレームレスボディという。プレス成形によって曲面状に形成されたパネルを溶接でつなげ、一体化することで軽量かつ高い剛性を実現する。

構造（機構）という。書類を綴じる時に紙に穴をあけるパンチャーを例にするとわかりやすい。テコの原理を応用し、軽い力を大きな力に変えて紙に穴をあけるシンプルな機構だが、動的構造が集約されている。回転運動の軸を設け、作用点であるレバーを操作することで刃を往復運動に変えながら垂直に押し下げ、レバーを離すとバネの力で元に戻る機構になっている。ベースとレバーは鋼板のプレス成形により剛性の高いシェル構造であり、ベースに嵌合しているカバーは接地面を安定させ、溜った紙屑を捨てる時に取り外しやすいように軟質プラスチックが使われている。パンチャーのように構造が外観形状そのものに現れる製品においては、デザイナーは構造自体について理解していることが不可欠である。

＞ フレーム構造の椅子（例）

＞ シェル構造の椅子（例）

＞ パンチャーの構造と機構

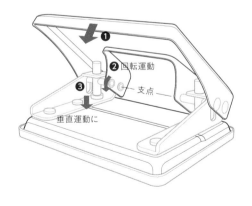

＞ 折りたたみ構造とスタッキング構造の製品（例）

折りたたみ式でありながら、さらにスタッキングも可能にした椅子、構造とデザインが美しく融合している。

ノックダウン

製品が容易に分解・組み立てできるようになっている構造をいう。家具などフレーム構造の大型製品に利用される。また、製品の主要部品を輸入し、現地で組立を行う生産方式をノックダウン生産という。

スタッキング

収納性を考慮し、同じ製品同士を規則正しく重ね合わせることができる構造をスタッキング構造という。スタッキングはユーザーの利便性だけでなく、販売店での省スペースや輸送コスト面でも大きく貢献する。

有機材料

有機材料とは、動物や植物など生命体が関わる原料から作られる材料で、総じて炭素を主成分とし、燃えると炭になる物質である。木材、竹材、天然ゴム、植物繊維などの植物系と、皮革、骨材、動物繊維、プラスチックなどの動物系に分類される。本節では工業製品に使われる有機材料を解説する。

1. 有機材料の分類

工業材料として使われる有機材料の自然材料では、主として木材、竹材と各種天然繊維、天然ゴムがある。これらの材料は腐食などの経年変化をともなうため、事前の処理や事後の表面処理が必要となる。なお、プラスチックは多くが化石燃料を原料とし有機材料に分類されているが、非常に幅広い種類や用途があることから、プラスチックについては095で解説する。

2. 木材・竹材

自然材料の代表格である木材と竹材は、加工がほとんど必要なくそのまま材料として使えるという意味で自然で身近な材料である。木材は、構造体として使える強度を持った一般的材料としては最も軽いのが最大の特徴である。日本建築の代表材料であるヒノキ(檜・桧)は1000年以上の耐久性を持ち、桐は発火点が高いことから、桐タンスは火事から着物を守るといわれ、防虫性もある。さらに湿度による膨張・収縮の性質から、梅雨時は気密性が高くなり、乾燥時には通気性が良くなるという、衣類の収納には最適な性質を持っている。硬質で重厚な黒檀は、テーブルなどの高級家具に使われる。加工木材としては合板、集成材、パーティクルボードなどがあり、建築材料や家具の分野を中心に一般的な材料となっている。

工業材料としては、初期の織機や荷車、家庭用品にも多く活用されていた。現在でも家具や楽器などの分野では必要不可欠な材料だが、その他の分野ではほとんどが金属やプラスチックにとって代わられている。その原因は、細部の加工精度や量産性、コストなどの面で劣るためである。

竹は木の15倍から20倍成長が速いといわれ、一般的に3年を過ぎると竹材として使用できる。硬く加工がしにくい面もあるが、丈夫で美しい独特の表面を持つ竹は、エコ材料として注目され、食器など家庭用品で活用されている。

3. 繊維

繊維は有機繊維(天然繊維と化学繊維)と無機繊維に分かれ、有機繊維の天然繊維には植物質と動物質がある。植物質の主なものには綿(コットン)と麻(リネン・ケナフ)、動物質の主なものには絹(シルク)と羊毛(ウール)がある。他にも高級獣毛としてカシミヤ、アルパカ、モヘア、キャメルなども知られている。化学繊維では、ナイロン、ポリエステル、アクリルが3大合成繊維といわれている。ナイロンは最も早く開発された合成繊維で非常に強い材料だが、熱に弱いのが欠点である。その利用範囲は広く、ストッキングやスポーツ衣料などはもとより、自動車のシートや釣り糸などにも多く利用されている。ポリエステルは最も強い繊

天然ゴム

ゴムの木の樹液(ラテックス)を濃縮し凝固剤を加えて乾燥したものが生ゴムとなり、天然ゴム(NR)の原料となる。生産量は合成ゴムの2分の1程度。合成ゴムと比べて弾力・伸長・粘着・耐久性に優れているが、耐候性、耐油性、耐熱性では合成ゴムの方が優れている。

間伐材

木は密生し過ぎると陽光不足や土からの栄養不足で十分な成長が妨げられることから、適度な間隔を保とうよう計画的に伐採された木材を間伐材という。グリーン購入法(国等による環境物品等の調達の推進等に関する法律)によって間伐材の活用が促進されている。

維のひとつで耐熱性がナイロンやアクリルよりもすぐれている。アクリルは合成繊維の中では最も羊毛に似て、柔らかく、暖かみのある肌触りの繊維で、セーター、靴下などのニット製品、服地、毛布などに利用されている。

4. 有機材料の再生

自然材料は、再生・自然循環し低炭素化社会に貢献する材料である。しかし、いずれも一度使用した材料を全く同じ材料に再生することはできない材料である。木材はカスケードリサイクルの代表例であり、建築材料や家具に使われた後、小片に分割されて集成材となり、次に粉砕されてパーティクルボード、そのあとは溶かされて紙になる。植物性繊維はセルロースを化学薬品で溶かし、細長い繊維にして再生できる。化学系ではペットボトルを溶かしてポリエステル繊維をつくることはよく知られている。

> ### 有機材料を活用した製品事例

竹を使った製品 (例)
竹の弾力性を生かしたシンプルな構造のハンガー。竹は抗菌、脱臭性にも優れている

皮革を使った製品 (例)
1枚の皮革素材を活かしてボリューム感と携帯性を両立させたスリッパ

木を使った製品 (例)
桐の調湿性と防虫効果を活用した米びつ。お米を美味しく保つ

硬質フェルトを使った製品 (例)
PETボトルなどの再生繊維を混合した素材の組立イス

水平リサイクル・カスケードリサイクル

品質劣化をともなわないで同じものに再生できる「水平リサイクル」に対し、品質劣化をともなう再利用のことを「カスケードリサイクル」という。代表例は木材で、建築の主材料や家具などの後、集成材、パーティクルボード、さらに紙となる。

セルロース

繊維、紙、布、パルプなどのかたちで利用され、レーヨン、セロハン、セルロイドなどの原料である。近年セルロースナノファイバー（CNF）が注目されているが、直径100nm以下にしたセルロースをいい、プラスチック強化材料などで実用化されている。

無機材料

無機材料とは、鉱物や土など生命と直接関係しない無機物で構成された材料で、炭素以外を主成分として燃えない。工業材料としては陶磁器とガラスを含むセラミックスと金属の2つに分類される。その他材料としては、岩石、セメント、粘土、宝石などがある。

1. 陶磁器

　陶磁器は、内部が結晶質で表面がガラス質に焼成されたものであり、ガラスは成分全体が溶融液状化 (ガラス化) されたもので、どちらも基本的な主成分が金属酸化物であることから、近年は陶磁器もガラスもセラミックスと分類されている。

　人工材料としては陶器が最も歴史が古く、紀元前6500年頃に中国で土器が生まれたのが最初とされている。日本には西暦500年頃に高温で焼く現在の陶器が朝鮮半島から、600年頃には中国から磁器が伝わったといわれている。陶器と磁器では材料の土と焼成温度が異なる。陶器は土色できめが粗く、磁器は白っぽくてきめが細かい。縁を指ではじくと鈍い音がするのが陶器で、高い金属音がするのは磁器である。陶磁器は、表面硬度の高さと平滑性、大小の成形物がつくりやすいことなどから、食器や衛生陶器として身近な材料である。

　陶磁器の成形方法としては、手びねりやひも作りなど初心者向きの成形方法もあるが、回転体であればろくろが一般的である。量産品を製造する工場では、マグカップやお椀のような回転形部分は機械ろくろやローラーマシンなどで成形し、持ち手など異形な部分がある場合は別に成形したものを乾燥前の工程で一体化できる。壺など中空の形は鋳込み成形で造られる。

いずれも常温で成形し乾燥させてから釉薬を塗って焼成する。陶磁器はガラスと同様に表面硬度が非常に高く、長期間変質しないすばらしい材料だが、残念ながら再生利用がしにくい。

2. ガラス

　ガラスは、割れやすいという欠点はあるが、表面硬度の高さからキズに強く、薬品にも侵されにくく、表面が滑らかで汚れを落としやすく、いつまでも美しい透明性を保つという特性がある。窓ガラスや鏡、レンズ、食器など身近な生活分野から建築分野や産業分野まで広く利用されている。

　ガラスの種類には、窓ガラスやビンなど最も一般的に使われているソーダ石灰ガラス、カットが美しい高級なクリスタルガラス (鉛ガラス)、電子レンジにかけられる耐熱ガラスなどがある。また、産業用としては強化ガラスや、プラスチックフィルムと貼り合わせることで衝撃強度を増し、自動車の窓ガラスや防犯ガラスとしても使われる合わせガラスなどがある。

　ガラスは高温で溶融し冷めると固まることから、高温状態で成形する。吹き成形には、炉から吹き竿の先にガラス種を付け、回転させながら吹いて膨らませ、ハサミやコテを使って形を整えていく宙吹きと、型を使った型吹きがある。雌 (凹) 型または雄雌 (凹凸) 型を使い、平面的で肉厚の形状を均一に生産する方法とし

ファインセラミックス

主成分であるシリカ (酸化ケイ素・石英)、アルミナ (酸化アルミニウム) などの純粋成分を高度に調整し、製造工程を精密に制御してつくることで、新しい機能やさまざまな特性をもたせた高精密なセラミックスのこと。ニューセラミックスと呼ばれることもある。

日本六古窯 (にほんろっこよう)

日本古来の技術を継承している6か所の焼き物産地をいう。信楽焼の滋賀県甲賀市、備前焼の岡山県備前市、丹波焼の兵庫県篠山市、瀬戸焼の愛知県瀬戸市、常滑焼の愛知県常滑市、以上6か所の窯跡や陶芸技術、景観などが「日本六古窯」として日本遺産に認定された。

ては、押型成形（プレス）や鋳込成形（キャスト）などという成形法もある。

　ガラスはリサイクル性の高い材料で、溶かすとまったく元と同じ材料に戻り、何度も使うことができるエコ材料であることから、できるだけ色や不純物を入れないデザインが望まれる。

3. 無機繊維

　無機材料で繊維として活用されるものには、ガラス繊維（グラスファイバー）、炭素繊維（カーボンファイバー）、金属繊維（メタルファイバー）がある。ガラス繊維や炭素繊維にプラスチックを浸み込ませたFRP（繊維強化プラスチック）は、強いプラスチック材料として広く使われている。ガラス繊維で強化したものをGFRPといい、ユニットバスやボート、公園の遊具や簡易トイレなどで主に使われる。炭素繊維で強化したものをCFRPといい、軽くて非常に強く、ゴルフクラブシャフトやテニスラケット、釣り竿のようなスポーツ分野のほか、航空機の機体材料や自動車などモビリティ分野ではボディ材料として一般的になりつつある。

＞無機材料を活用した製品事例

ファインセラミックスを使った製品（例）
刃物は金属という常識を覆したファインセラミックス製ナイフ

陶器を使った製品（例）
陶器製湯たんぽ

カーボングラファイトを使った製品（例）
本体にカーボングラファイトを採用した調理鍋

ガラスを使った製品（例）
ボディにガラスを使ったトースター

同素体

1種類の元素からできているが、異なる性質を持った複数の単体同士を、互いに同素体であるという。ダイヤモンドグラファイト（天然材料）、炭素繊維（有機合成材料）、活性炭・木炭（加工材料）、石炭（鉱石）などはすべて同じ炭素成分による同素体で、無機材料である。

タイル

陶磁器製のタイルは防水性と耐久性が高く、彩色性にも優れるため、いつまでも美しい色と表面を維持することができる。板状に成形した粘土を焼成、顔料で描画・彩色し、釉薬を上面に塗布して再焼成する。成分構造上は陶器と同じである。

095

プラスチック材料

プラスチックは、強度、軽さ、透明性、成形性、表面の美しさなど多くの工業製品に求められる材料物性として、他の材料と比べて総合的に優位性があり、その消費量は増加してきた。しかし、地球環境問題に対して、その使用用途などの見直しが求められている。

1. プラスチックの特徴

プラスチックは金属に比べると、軽さ、透明性、柔らかく暖かい触感を持つなどの優位性を持つが、強度では金属に敵わない。ガラスや陶磁器に比べると、割れにくく、精度、成形性に優れるなどのメリットがある半面、表面硬度では劣るためキズがつきやすい。木材に比べると、精度や安定性、成形、着色性など優れた面も多いが、軽さ、大きな平面を造る場合のコストや美しさといった面では木材の方が優位となることもある。

このように他の材料に対して一部の弱点もあるが、それらを解決するため研究開発が積極的に進められており、プラスチックは多くの材料に取って代わる可能性を秘めている。問題は、原料である石油の埋蔵量や地球環境への影響であり、その意味からもシリコーン、植物原料のプラスチックなどが近年注目されている。

2. プラスチックの分類

プラスチックは、チョコレートのように熱を加えると溶け、冷えるとまた固まる熱可塑性プラスチックと、ビスケットのように一度固まってしまうと熱を加えても溶けず炭化する熱硬化性プラスチックに大別される。熱可塑性プラスチックは、電気製品やパソコン、電話機などから文具・雑貨などの小さなものや、パッ

ケージ類から自動車内外装の多くに至るまで、量産される工業製品の多くに使われており、取り扱いの容易さ、成形性の良さ（＝低コスト）、軽さなどが幅広い用途に使われる要因となっている。一方、熱硬化性プラスチックは表面硬度が高いため食器や衛生用品の一部などで使われるが、接着剤や塗料、電気部品など目に見えないところで使われるケースが多い。

3. 工業製品に多く使われるプラスチック

家電リサイクル法対象の4品目におけるプラスチックの使用状況について、テレビではポリスチレン（PS）、ハイインパクトポリスチレン（HiPS）が多く、洗濯機では4分の3程度がPPとなっている。冷蔵庫、エアコンではPS、PP、ABSの順に、その他家電品やパソコン、電話機などの筐体にはHiPS、ABSが多く使われている（詳細は巻末の一覧表を参照）。

プラスチックは軽量であることや成形性の良さだけでなく衝撃を吸収する性質も持っていることから、自動車にも広く使われている。当初、強度を必要としない内装部品から使用が始まったが、その後バンパーやラジエターグリル、テールランプ回りなどの外装部品へと広がった。使用されるプラスチックの種類は、同じ材料を使用することでリサイクル効率を高めるため、PPへの比率が高まり全体の50％を超えるようになった。今後はPBTなどエンプラの比率が高くなる傾

シリコーン

珪砂など鉱物（Si）を原料とするシリコーンは資源の面から非常に有効。石油原料のプラスチックに代わる用途開発、素材改良が進んでいる。耐久性の高い弾性材としてシール材などに使われるが、外装材用途も広がりつつある。

分解性プラスチック

土中で微生物によって分解される生分解性プラスチックと、太陽光によって分解される光分解性プラスチックの2種類があり、どちらも最終的には水と二酸化炭素に分解される。植物由来のものと石油由来のものがある。

向にあり、ヘッドランプカバーなどの透明部品は強度の高いPCでほぼ統一されている。

4. エコロジーとプラスチック

　自動車やオフィス機器、家電4品目など、回収しやすい大型製品分野とペットボトルではリサイクル（再生）が進んでいるが、その他の分野はプラスチックという大きな括りで回収され、リサイクルは難しい状況である。その1つであるレジ袋などのいわゆるプラゴミが海洋汚染を広げ、社会問題化している。一方、原料としては石油から作られているプラスチックがまだ大半を占めており、植物由来のバイオマスプラスチックの比率はまだ低いレベルである。

　バイオマスプラスチックで中心となっているポリ乳酸（PLA）は、植物由来のデンプンや糖を原料とし、水分や微生物によって最終的には二酸化炭素と水にまで分解される生分解性プラスチックであり、カーボンニュートラルな性質を持つことで注目されている。軟質系でフィルムや繊維に、硬質系では射出成型品でも3Dプリンタの材料としても商品化されている。

主な熱可塑性プラスチック

不定形高分子（非晶性）	汎用プラスチック	スチレン系	PS	ポリエスチレン（通称：スチロール）
			HiPS	ハイインパクトスチロール（通称）
			AS	アクリル・スチレン共重合
			ABS	アクリル・ブタジエン・スチレン
		その他	PMMA	ポリメタクリル（通称：アクリル）
			PVC	ポリ塩化ビニル
結晶性高分子		オレフィン系	PE	ポリエチレン
			PP	ポリプロピレン
	エンプラ		PET	ポリエチレンテレフタレート
			PA	ポリアミド（通称：ナイロン）
			POM	ポリアセタール
			PC	ポリカーボネート
			PBT	ポリブチレンテレフタレート

非晶性プラスチックは、総じて透明性が高く、接着や塗装、印刷などの二次加工性に優れている。
剛性が高く寸法安定性も良好なことから、工業製品の外装には幅広く使われる材料が多い。

オレフィン系は軽量で耐薬品性に優れ、衝撃に強いという長所と同時に、接着や塗装、印刷などの二次加工がしにくいという短所も合わせ持つ。

結晶性のプラスチックで、O、N、Sなどを主鎖にもつプラスチックはエンプラに属し、強靭で耐熱性が特に優れる。オレフィン系同様に耐薬品性に優れるため二次加工は難しい。
PAとPOMは耐摩耗性が特に優れ、潤滑性がある。

＞ プラスチック材料と用途

① **PPとPE**：密封容器は本体がPP、ふたがPEという組合せが多いが、本体の透明性を重視する場合は、PS、ASなども使われる。
② **PS**：CDケースは美しい無色透明で硬く平滑度が高いPSが選ばれるが、もろいのが弱点。CD本体はPC。
③ **ABSとPC**：強度が必要なヘルメットや家電製品の外装にはABSやPCがよく使用される。不透明部はABSで透明部分はPCというケースが多いが、最近は透明ABSもよく使われる。
④ **PAまたはPOM**：キャスターやジッパー、ネジなど、ABSでは強度が足りない場合、または潤滑性が必要な部品にPAやPOMが使用される。
⑤ **SI（シリコーン）**：筆記具のグリップなど、軟らかさを求める場合にSIがよく使用される。

エンプラ（汎用プラスチックに対して）

熱変形温度100℃以上、引張強度500kgf/cm2以上、5kgf・cm/cm以上の特性を持つ熱可塑性プラスチックを汎用エンジニアリングプラスチック、さらに高い熱変形温度150℃以上にも長期間使用できる特性を持つものをスーパーエンプラと呼ぶ。

エラストマー

エラストマーは弾性を持った高分子のことで、ゴムと柔らかいプラスチックの総称である。加硫ゴム、シリコーンゴム、ウレタンゴム、フッ素ゴムなどの熱硬化性エラストマーと、オレフィン系、スチレン系、塩ビ系などの熱可塑性エラストマー（TPE）がある。

096 プラスチックの成形と加工

プラスチックの原材料にはペレット、粉体、流体など多様な形態がある。プラスチックは金属やガラスに比べて融点が低いことが成形を容易にし、様々な成形方法を生み出してきた。デザイナーはフォルムや構造を考える過程で、基本的な成形方法を知っておく必要がある。

1. インジェクションモールド (射出成形)

電気、通信、家庭用品、文具、玩具、自動車の内外装の一部に至るまで、最も多く利用されるプラスチック成形の代表的手法である。ABS、PS、PE、PPなどすべての熱可塑性プラスチックに対応し、表側と裏側の形状が異なる部品、複雑で精度を必要とする部品に適している。

ペレットと呼ばれる着色した米粒状の材料を成形機内の材料供給過程で溶かし、締め付けられた雄雌 (凹凸) 両金型の間につくられた空間に圧入、冷却硬化させる方法である。金型は高価だが成形後の加工工程が少ないため量産に適している。

2. ブローモールド (吹き込み成形)

ボトル状の各種飲食品容器、玩具、ポリタンクのような中空で軽さを要求される成形品に利用される手法。原理は風船をイメージするとわかりやすい。柔らかくチューブ状になった材料 (パリソン) が上から垂れてきたところを、中央で分かれた左右の雌型 (凹型) で挟みつけ、内部に空気を圧入することで内側から型に押し付ける方法である。PP、PEなどほとんどの熱可塑性プラスチックに対応する。

型は雌型 (凹型) だけのため外形は正確に再現されるが、内側は形状によって肉厚が不均一になる。また、

チューブ上下を挟み潰すため底面に接合痕が生じ、口部その他はバリ取りなどの後加工が必要となる。これらのデメリットを改善し、精度の高い均一な品質で効率的な大量生産を可能にしたのがインジェクションブロー成形であり、あらかじめインジェクションで成形した有底パリソンをブロー用の合わせ金型内に移動し成形する。一般的な飲料のペットボトルはすべてこの方法により成形されている。

3. バキュームモールド (真空成形・圧空成形)

大きなものでは車両の内外装パネル、小さなものでは卵のパッケージ、各種トレイ状のパッケージなどに利用される成形方法。軟化させた板材を空気の力で型に押し付けて成形する。PP、PMMA、ABS、PSなど、基本的には熱可塑性すべての材料に対応できるが、シート状の既成材料を使用することが多い。ブロー成形同様、形状によって偏肉 (不均一な肉厚) が出る。あまり鋭利な突起や深い形状、複雑な形状には不向きである。

型は雄または雌のどちらかでよく、材質も必ずしも鉄やアルミなどの金属とは限らず、少量生産であれば木や石膏でも可能なため、インジェクション成形に比べれば型費用が安価で済む。型の上で材料に熱を加え、軟化したところを型の下からエアーを抜くことで型に密着させる方法を真空成形といい、逆に材料の上から

ダブルインジェクションモールド (二色成形)

二色成形機により2種類の材料を2段階で金型内に注入する成形方法。押しボタンの表示文字部など印刷では剥離の可能性がある場合、歯ブラシなど手の触感や滑り止めのため部分的に素材を変えたい場合などに使用される。

インサート成形

プラスチック成型品の一部に金属など異素材部品を合体させたい場合に使用する成形方法。金型内にインサート部品をあらかじめセットし、成形時に材料が部品を包み込むことで一体化される。熱硬化性の圧縮成形でも使用される。

圧縮空気を噴射することで型に押し付ける方法を圧空成形という。一般に圧空成形の方が強い圧力で成形できる。

4. その他の成形

　熱硬化性プラスチックを、射出成形のように雄雌（凹凸）両金型で成形する方法をプレスモールド（圧縮成形）という。粉末、または粉末を圧縮したスラグと呼ばれる材料を、加熱した雄雌（凹凸）金型の間に置き、上下から強い圧力で材料を押し潰す。材料をやや多め

に使うためにバリ取りが必要なことと、成形サイクルが射出成形より長いことからコストが高めになる。

　その他にプロダクトで用いられる成形方法としては、小さな人形などをソフトビニールで成形するスラッシュ成形、公園の遊具やユニットバスをFRPで成形するときの積層成形、大きな看板などを中空でつくる時の回転成形などがある。それぞれの条件を理解したうえで、適した材料と成形方法を選択しなければならない。

＞インジェクションモールドの原理

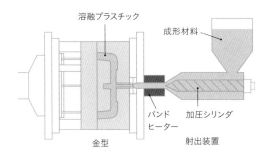

溶融プラスチック
成形材料
バンドヒーター
加圧シリンダ
金型
射出装置

＞収縮と「ひけ」

ひけ
リブ
ボス

モールディング（雄雌両型内で材料を硬化させる成形法）の場合、硬化時に材料が収縮する。収縮率が高い材料ほど厚肉部分が凹む現象が起こり、これを「ひけ」と呼ぶ。内側にリブやボスが立つ箇所は表側の「ひけ」に要注意。ひけを少なくするためには、筐体肉厚に対するリブの肉厚を薄く、高さを低くするなどの考慮が必要。目立たなくする方法としては、表面にシボ加工を施すことが効果的。

＞ブローモールドの原理

①チューブ状のパリソンを型で挟む
②風船のように中に空気を吹き込む
③脱型と上下カット

＞バキュームモールドの原理

①熱して軟らかくする
④成形後カット
②空気を抜く
③脱型と後処理

＞テーパーとアンダーカット

アンダーカット　テーパー　アンダーカット

成形方法にかかわらず、型の抜き方向に対して平行面があると脱型しにくく、キズや変形の原因になる。それを防ぐために設計段階で考慮しておく角度をテーパーといい、型の抜き方向に対して抜けない部分形状をアンダーカットという。必要なテーパー角度は材料や表面シボによって異なる。

簡易型

量産用の金型は通常硬鋼を用いるが、少量生産の場合や実験用または店頭用サンプル品などにはアルミニウムなどの軟質金属、硬質プラスチックによる簡易型を利用する。ショット数は1000〜5000程度が一般的。

スライド型

金型の基本は雄雌の2型で構成されるが、型の抜き方向以外の面に凹凸や穴が必要な場合、テーパーを嫌う場合などに、抜き方向以外の方向から可働する別型を設ける。これをスライド型といい、ピンだけのものや部分的なもの、全面のものなどがある。

097 金属材料

金属は人類の文明に大きな影響を与えてきた。武器や装飾品に始まり、土木・建築材料の中心を担い、私たちの生活の中で必要不可欠な存在となっている。地球上の鉱物から抽出するため無尽蔵とはいえないが、金属はすべて再生できるリサイクル性の高い材料である。

1. 金属の主な特徴

金属は、固体状態から塑性加工（098参照）が容易にでき、展延性（伸ばす・広げる）のある独特な材料である。ほとんどの金属は衝撃や応力に非常に強く、曲がっても割れにくい性質を持っている。電気伝導性や熱伝導性が高く、金属光沢という特有の光沢を持つ物質で、触感が冷たいというのも特徴の1つである。液体に触れると錆びる性質があるため、製品に使用するには防錆処理や、めっき、塗装などの表面被覆をする必要がある。

2. 金属の分類

金属にはさまざまな分類方法がある。①鉄系金属と非鉄金属という分類、②比重によって分ける軽金属（比重5未満）と重金属（比重5以上）という分類、③汎用金属（コモンメタル）と希少金属（レアメタル）という分類、さらに貴金属と卑金属という分け方もある。世界の金属生産量でみると、鉄、アルミニウム、ステンレス、銅、亜鉛の順だが、1位の鉄と2位のアルミニウムでは3万倍以上の差があり、鉄（特にスチール）の生産量が圧倒的であることがわかる。

3. 鉄系金属

鉄系金属の主なものには、鋼（スチール）、鋳鉄、ステンレススチールがある。炭素の含有量が2％未満のものは鋼、2％以上のものは鋳鉄に分類される。鋼は非常に強靭で加工性も良く、橋梁などの建築材料、自動車のボディや家具、電気製品などさまざまな工業製品に広く使用されている。板材、パイプ、形材など既成材の種類も豊富に用意されており、それらを使って切削加工や塑性加工、表面処理工程を経て製品になる。

鋳鉄は硬くてもろいため塑性加工ができない半面、溶融温度が低く流動性が良いため、型に流し込む鋳造によって鉄器や工作機械のシャーシなどに利用される。ステンレススチールは鋼にクロムやニッケルを加えた合金鋼で、錆びにくく美しさを長く保つ特性から、流し台や洋食器、家電製品や業務用厨房製品などにも広く利用されている。鋼と同様に、板材、パイプなどJIS規格に基づいた既成材が流通している。

4. 軽金属

代表的な軽金属には、アルミニウム（比重2.7）、マグネシウム（比重1.8）、ベリリウム（比重1.9）、チタン（比重4.5）などがある。重い鉄系金属（比重約8）に比べて非常に軽いアルミニウムは、戦後アルミサッシやアルミ缶などで需要を伸ばしてきた。最近ではパソコンやカメラ、携帯電話のボディなどにも広く活用されている。マグネシウムは比重が工業材料としての金属では最も軽く、超高強度、超強靭なことから、高級カ

第12章　技術とデザイン

KEYWORD

コモンメタル（汎用金属）

古くから一般の産業で利用されている金属は漢字で表すことができるが、新しい金属はカタカナで表されることが多い。鉄、銅、亜鉛、錫、金、銀、鉛、水銀、以上8種類に新しい金属アルミニウムを加えた9種類をコモンメタル（普通金属、量産金属とも）と呼ぶ。

形状記憶合金

設定した温度以上になると成形した元の形状に戻る性質を持った合金。チタンとニッケルの合金が一般的だが各種ある。調理器具や空調機器のバルブやスイッチ、内視鏡の先端を自在に曲げるアクチュエーター（駆動用の機械要素）としても広く応用されている。

メラやパソコンボディ、自動車ホイールなどにも使用されている。マグネシウムの原料は海水中など地球上に無尽蔵に存在するといわれ期待されているが、粉末状態で放置すると自然発火する、表面処理が難しいなど問題点も残っている。チタンは軽金属の中では重い金属だが、マグネシウムに近い強靱性があり、さらに高い耐蝕性と金属アレルギーを防ぐ性質から、装身具、携帯機器などへの利用が多い。

5. 貴金属・レアメタル

貴金属とは、金、銀、白金（プラチナ）を含む白金族

6元素（パラジウム、ロジウム、イリジウム、ルテニウム、オスミウム）の合計8種類の金属を指す。美しく耐腐食性があるのが特徴で、存在が希少なものが多い。

それに対してレアメタル（海外ではマイナーメタル）は、一般的な金属と金、銀などの貴金属以外の産業に利用されている非鉄金属で、流通量、使用量が少ない金属をいう。半導体レーザー、発行ダイオード、電池類、永久磁石など、電子材料、磁性材料、機能性材料として活用され、高価なものも多い。

＞主な金属の物性表

金属名称	化学記号	比重（密度）	融点	電気抵抗
マグネシウム	Mg	1.7	649	4.46
アルミニウム	Al	2.7	660	2.65
チタン	Ti	4.5	1667	42
ニッケル	Ni	8.9	1455	6.84
亜鉛	Zn	7.14	420	5.8
鉄	Fe	7.8	1535	9.71
銅	Cu	8.95	1673	1.67

＞鉄鋳物でつくられた製品（例）

＞デジタルカメラと金属製のボディパーツ

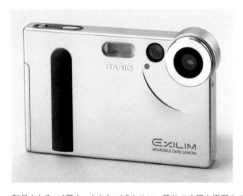

製品をなるべく薄く、小さくつくるために、筐体の肉厚を極限まで薄くしたマグネシウム製のデジタルカメラのボディー。
プラスチックでは0.5mmの肉厚でこの剛性と強度を出すことはできない。

錆

金属が空気中の酸素と化合して酸化する現象をいう。鉄では単に放置しておくとできる赤錆と、空気中で強く熱するとできる黒錆がある。黒錆はそれ以上の酸化を防ぐが、赤錆はどんどん侵食して芯まで錆が進んでしまう。錆予防として、一般的には塗装かめっきが使用される。

形材

形材とは、一般によく使われる形状にあらかじめ成形加工した既製材料のことをいう。金属の形材には、丸棒、角棒、丸パイプ、角パイプ、L型のアングル材、C型のチャンネル材、H型、T型、Z型、各種肉厚の板材などがあり、スチール、ステンレス、アルミニウムであれば一般流通しているものも多い。

金属の成形と加工

金属の成形加工方法は、切削加工、鋳造（キャスト）と塑性加工に大別される。製品の用途、生産量などによって適切な金属の種類と成形加工の方法が選択されるが、これらの知識は、デザイナーがフォルムや構造を考えるうえで必要不可欠である。

1. 成形加工の種類

切削加工は、旋盤やフライス盤などの機械を使い、主に金属の塊を刃先で削っていく加工である。NCを活用した三次元切削機は精密で複雑な加工が可能で、金型製作の現場では必要不可欠な存在である。

鋳造（Casting）の一般的な手法として、砂型鋳物、ダイカスト、ロストワックスの3種類がある。

塑性加工（Plastic Working）には、製品の外装に使用される手法として、鍛造、プレスと絞りが代表的である。それ以外の成形方法では、アルミサッシの枠など複雑で精密な断面形状の長い物を造る押し出し成形と引き抜き成形や、鉄道レールやH型鋼などの型材、さまざまな厚みの平板など複数のローラーの間を何度もくぐらせることで徐々に成形していく圧延がある。

2. 鋳造（Casting）

鋳造は金属を熱して溶かし、型に流し込んで必要な形を造り出す方法で、砂型鋳物とダイカスト、ロストワックスがある。鋳造では金属の融点と型の材質の関係性が重要となる。鉄の融点は1500℃程度であるのに対し、アルミニウムは600℃程度である。高融点の金属は、同じ金属の型では鋳込むことができないことから、砂の型を使用する技術が生まれた。これを砂型鋳造といい、原型を他の材料で作成し、それを特殊な

砂で型取って型とする。型費用が少なくて済むため、寺の釣鐘や門扉など複雑な形状でも精密さが要求されない大型の製品に向いている。材料は鋳鉄だけでなくアルミニウムや亜鉛など様々な金属に対応できるが、表面は滑らかに仕上がらないため後加工が必要となる。

アルミニウム、亜鉛、マグネシウム等、低融点の金属は金型（主にスチール）を使って成形できる。これをダイカストという。エンジンや自転車のパーツなど、さまざまな用途で活用されている。砂型鋳物に比べると型費用は高価になるが、精度が高く成形サイクルが早いため量産向きである。

3. プレスと絞り

鉄板など薄い金属の板は、平らな状態では応力に対して弱いため、剛性を高める目的で曲げ、折りなどの塑性加工を施す。自動車ボディや書棚のようなスチール家具に代表されるように、多くの製品やパーツは金属板材を折り曲げて立体化することで剛体化させる手法であるプレス加工を用いる。プレス加工では曲面の成形、折り曲げ、穴あけ、切断などを金型と高強度のプレス機によって行う。

絞り加工はプレス加工の一種で、1枚の板材を凸・凹の金型に圧力をかけて絞り込み、飲料缶やボウルなど、単純なプレス加工では曲げきれない三次曲面形状など

ロストワックス

原型を型取りし、そこに蝋を流し込んで固め、その型に熱に強い粉末のセラミックや石膏などを数回振りかけて固め、最中（もなか）のような薄皮をつくる。蝋を温めて溶かし出した中空部分に熔融した金属を流し込む手法。彫刻品など複雑な形状に適している。

鍛造

日本刀の製造方法に代表されるように、金属をハンマーで叩いて変形させながら成形する方法。洋食器やゴルフのクラブヘッドなどの製造では、鋼材を鍛造プレス機によって上下の金型で数回プレスすることによって成形される。

に成形する方法であり、プレス絞り加工ともいう。絞り加工には旋盤を使った「へら絞り」という手法もある。型は凸型だけを使用し、材料を旋盤に取り付けて回転させながら「へら」と呼ばれる棒状の工具で型に押しつけて成形する方法である。比較的大型の回転体を造るのに適している。

4. 粉末冶金

　粉末冶金は、金属の粉末を金型で圧縮成形し、高温で焼結して精度の高い部品を造る技術であり、非常に

軽くて強いマグネシウムを使ったカメラボディが極薄の肉厚で成形されているが、それもこの粉末冶金という手法である。材料が粉末であることから、セラミックや油分などを混合して軸受を造ることや、ダイカスト以上に高精密な部品の大量生産が可能である。近年はさらに進化した金属粉末射出成形法という手法もある。

＞各種成形方法の実例

絞り加工（例）
ステンレスの絞り加工でボール状に成形した2枚の薄板を合体させ、中空二重構造にしたどんぶり

鍛造（例）
鍛造でつくられた爪切り（例）

押し出し成形（例）
押し出し成形でつくられた棒状の部品で組み立てた脚立

プレス加工（例）
トラックのドア1枚がプレス加工で成形される過程を展示したショールーム

引き抜き（抽伸加工）

常温で素材を金型の狭い穴に通して引抜くことによって細長い材に加工する方法。引き抜きは一般的に押出形材よりも細くて寸法精度がよく、表面のきれいな製品を作ることができる。異形のパイプ材などに活用される。

MIM（金属粉末射出成形法）

プラスチックのインジェクション成形の成形材料であるペレット（米粒状のプラスチック）が金属に置き換わったものと考えてよい。金属粉末を加えたペレットで射出成形した後、脱脂から焼結という過程を経て油分と樹脂分を取り除き、相対密度95%以上の金属組織が得られる。

表面処理

CMF（カラー・マテリアル・フィニッシュ）という用語が一般的になり、製品デザインの重要なテーマとなっている。カラーは066、材料は093～095で解説しているが、日本語で「仕上げ」、「表面処理」などと訳されるフィニッシュについては、この節から3節を使って解説する。

1. 表面処理の概要

CMFデザインの重要性が高まるにつれ、デザイナーは色指定だけではなく表面表現に関する各種詳細な指定までも求められるようになった。表面処理の目的は4種類に分類される。①表面を平滑化するための研磨、②表面機能の強化や機能を付加する表面改質、③凹凸や風合いなどのテクスチャ、④意匠的な価値を高める加飾である。この節では、研磨と表面改質について解説する。

2. 研磨

材料そのものの地肌や加工時の傷などを均一化、または平滑化するために行う研磨は、主に金属の各種鋳造、鍛造、切削加工等の後に行われる。プラスチックでも、ブロック材からの切削加工や積層造形等の後には研磨を行う場合がある。研磨には①機械研磨、②化学研磨、③電解研磨があり、機械研磨には「ブラスト研磨」「バレル研磨」「バフ研磨」などがある。

・ブラスト研磨

スプレーガンを使って砂や金属粉、ガラスビーズなどの微細粉末を表面に噴射し、均質化、平滑化する手法。ショットブラスト、サンドブラストなどという呼び方もある。砂型鋳物で成形した後は、ブラスト処理で砂型の汚れや付着物、バリなどを除去する。ダイカ

ストで成形した後のバリ取り、プラスチックで成形後の表面不良対策、ガラスの模様付けなどにも使われる。

・バレル研磨

研磨したい成形後の部品を研磨石（メディア）と一緒にバレル研磨機に入れ、振動や回転を与えることで部品と研磨石が擦れ合って部品が研磨される。研磨石には焼き物系、金属系、プラスチック系、ソフトメディアと呼ばれる植物系があり、大きさも含めて目的に合わせたものを選ぶ。水を使う湿式バレルと水を使用しない乾式バレルがある。目的はいずれも、バリ取り、R付け、光沢仕上げ、平滑仕上げなどである。

・バフ研磨

バフとはもともと水牛や鹿などの揉み皮のことを言い、これらで金属などを磨くと光沢が得られたことからバフ研磨という手法が確立された。グラインダーやポリッシャーと呼ばれる高速回転する機械に円盤状のバフを取り付け、回転させながら対象物表面を光沢に研磨する。バフの材料は布が中心で、綿や麻系のサイザイルと呼ばれるものなど対象物の材料や仕上げ程度によって適切なものを選択する。このバフ仕上げで最高に光沢を出した仕上げを鏡面仕上げと呼ぶこともある。

・化学研磨と電解研磨

化学薬品を使って表面の平滑化や艶出しを行う表面処理方法を化学研磨という。バレルなど機械研磨によっ

アルマイト（陽極酸化）

アルミニウムの酸化しやすく柔らかいという欠点を解決する表面処理。アルミニウムを電解液に入れて通電すると酸化が進み、微細な穴のあるアルマイト層（陽極酸化皮膜）が成長する。一定のところで止め、耐食性向上のため封孔処理をする。着色も可能。

鏡面仕上げ

表面を鏡のようにピカピカの反射面の光沢に仕上げること。黒の鏡面仕上げをピアノブラックとも言う。光沢度の違いによって、鏡面（ハイグロス）、グロス（ツヤ）、サテン（半ツヤ）、マット（ツヤ消し）、7分、3分ツヤなどの呼び名が使われている。

てできた表面の微細な凹凸や、付着した不純物を取り除くために使用される手法で、硫酸、硝酸、塩酸などの研磨液に材料を短時間浸漬することによって行う。

研磨液に浸漬させながらさらに電気を使って研磨する方法を電解研磨という。化学研磨に比べて大きな部品に対応できることと耐食性がやや高まることがメリットだが、形状によっては均一な処理が難しい場合もある。一般的には、小さめで複雑な形状のものは化学研磨の方が適しているといえる。

3. 表面改質

熱処理、機械加工、化学処理、被覆処理などによっ

て、材料表面の性能強化や新しい機能を付与し、その材料の価値を総合的に高めることを表面改質という。その目的としては、耐腐食性、耐摩耗性、潤滑性、導電性、表面硬度、電磁波シールド性等々、様々な種類がある。その代表的手法としては、めっき、塗装、フィルム転写、ラミネートなどと、陽極酸化、化成処理などがある。アルミニウム製品には、アルマイトという独特の表面処理法による表面改質処理が必ず施される。

バフ研磨

バフ

バレル研磨

ワーク（製品）

メディア（研磨石）

研磨 ← キズや汚れ除去と平滑化

表面改質 ← 機能性強化と付与

＜表面処理の種類＞

ブラスト　バレル　バフ　エッチング

塗装　ライニング　めっき　溶射　陽極酸化　化成処理

シボ加工　エンボス加工　イオン注入　熱処理

フィルム転写　印刷　ラミネート

凹凸や風合いに関するもの → テクスチャ

意匠価値を高めるもの → 加飾

電着塗装・静電塗装

電着塗装は、水性電着塗料浴中で導電性被塗物と対極を設けて、直流電流を通し、電気的に塗膜を着ける方法。自動車の下地塗装などに使われる。静電塗装は、霧化粒子に高電圧をかけ、アースされた被塗物に静電気力で塗料を着ける方法。

粉体塗装（パウダーコーティング）

粉末状の樹脂からなる塗料を、静電気により被塗物に付着させた後、加熱溶解して塗膜を形成する。粉体焼付け塗装とも言う。強くて耐久年数も長く、溶剤を使用しないため環境に優しい。静電粉体塗装法（吹き付け塗装）と流動浸漬法（浸漬塗装）がある。

100 テクスチャ

CMFのF（フィニッシュ）の一分野にテクスチャがある。テクスチャはもともと布の織り方を意味する言葉で、主に材料表面の凹凸パターンや手触りなどの触覚的な表現と、視覚的な質感や風合いのことを指す。製品の実用的機能と情緒的機能に関わっている。

1. テクスチャの機能

テクスチャの実用的機能としては次の2つがあげられる。①回転ツマミや自転車のグリップなどに見られる「滑り止め」機能。②「キズや汚れ」を付きにくくし、付いても目立たなくする機能。次の3つは情緒的機能である。③触感や見た目の「温かみや冷たさ」の演出機能。④革や木に見せかける「フェイク」機能。⑤表情や質感を変える「装飾」的機能。製品のデザインにおいては、これらテクスチャの実用的機能と情緒的機能を適切に兼ね備えるように考慮しなければならない。

2. テクスチャの種類

テクスチャには、製品用途や材質によってさまざまな種類がある。

表面を磨いて光沢のある状態にしたステンレスはキズや指紋がつくと汚く見えるが、それらを目立たなくするため事前に均一なキズを付けておくという発想から、髪の毛のような細く直線的な模様の「ヘアライン」が考案された。同様の目的で梨の肌のようなブツブツ模様の「梨地」や、ランダムなひっかき傷模様の「バイブレーション」などがある。これらは前述②の代表的テクスチャといえる。

④のフェイク機能では各種動物皮革模様、木目、カーボン繊維模様などが代表的であり、⑤の装飾的機能で

は機械的な表情を表現する同心円模様の「スピン」や、最近は「ドット」などの幾何学模様も多くなっている。さらにCADを活用した三次元の立体テクスチャが増えていく傾向である。

3. テクスチャの手法

金属にテクスチャをつける手法には機械的手法と化学的手法があり、機械的手法の代表的なものには次の2つがある。

①金属ブラシによって表面をキズ付ける方法。これで、「ヘアライン」や「バイブレーション」、「スピン」などの仕上げができる。②ブラスト加工。これは砂粒や金属粒、ガラス粒などをスプレー状に吹き付け、表面に均一な凹凸をつけてザラザラに仕上げる方法で、艶消し仕上げや「梨地」が代表的である。①も②もマスキングによってパターンをつくることも可能である。

化学的手法は、薬液に浸して腐蝕させ、表面を均一化する手法で、エッチングという。あらかじめ印刷しておいた部分は腐蝕されないで残り、文字やさまざまな凹凸模様となる。

プラスチックへのテクスチャ付けは、ほとんどの場合、金型に凹凸を施しておき、成形と同時に材料表面にその凹凸が転写される「金型シボ」加工という手法が用いられる。特にインジェクション成形で外観部品を造る場合は、ウエルドラインやヒケなどを目立たせな

エッチング

化学薬品などの腐食作用を利用した表面加工の技法。使用する素材表面の必要部分にレジスト処理（防食）を施し、腐食剤によって不要部分を溶解侵食することで凹凸パターンを得る。食刻ともいう。腐食性のあるものであれば様々な素材の表面加工に応用できる。

ウエルドライン

プラスチックのインジェクション成形において、成形品表面に現れる細い線をいう。成形品に穴がある時は、金型内で溶融材料の流れが合流して融着した部分に発生する。これに対し、ゲート周辺で縞模様状の痕が残る不良をフローマークという。材料が金型に接触する時の温度が影響する。

第12章 技術とデザイン

KEYWORD

いために「シボ」を付けることが一般的である。デザイナーはシボメーカーの持つシボ見本から品番で指定することが多い。その他の手法としては、塗装によるテクスチャ表現があり、塗装技術者の技量によるところが大きいが、木目調、槌目調、石目調など塗装ならではの表現が見られる。

4. デジタルによるテクスチャ表現

3DCADにはあらかじめ作られたテクスチャパターンを選んでマッピングできるソフトもあるが、自身で凹凸パターンを創作し、表面にマッピングすることも可能である。単純な幾何学模様だけでなく、革などの現物から3Dスキャナによって表面凹凸を3Dデータとして取り込むことも可能である。さらに、自然物の二次元画像からテクスチャを抽出し、それらをつなげて3Dオブジェクトの局面に貼り付けることもできる。高精度の3Dプリンタであれば出力でもテクスチャを再現できるようになり、CMFデザインへの期待が高まる中、テクスチャ表現も高度化していく。

〉 各種テクスチャの実例

ローレット
カメラレンズに使われている各種ローレット

梨地仕上げ　　　　　　ヘアライン仕上げ

バイブレーション仕上げ　スピン仕上げ

〉 金属のテクスチャ（例）

〉 プラスチックのテクスチャ（例）

梨地シボ　　　　　　　革シボ

木目シボ　　　　　　　幾何学パターンの3次元シボ

エッチング
アルミニウムにWエッチングで文字を再現したもの
（JIDA STANDARD SAMPLESより）

ローレット

回転ツマミなど、円柱物の外周につける滑り止めのギザギザ模様のことをいう。ギザギザのパターンには、平目（ストレート）、四角目（クロス）、菱目（ダイヤモンド）などがあり、カメラのレンズ胴やボトルのキャップなどによく見られる。

エンボス加工

シート状の材料を上下2本のローラーで絞りながら通し、シートに凹凸模様を転写する加工法をいう。ローラーにはエンドレス模様を片方に凹、もう一方には凸の加工をしておく。ビニルレザーなどのプラスチックシートや薄い金属板、紙などにも利用される。

101 加飾

CMFの中で、素材表面に新たな装飾効果をつくることを加飾と呼ぶ。本節では、主にデザイナーが知っておきたい技術である表面被覆について解説する。表面被覆には金属被覆と非金属被覆、フィルム転写、直接印刷がある。

1. 金属被覆

金属被覆の代表である電気めっきは、部品を電解溶液中で陰極に通電、被覆させる金属に陽極を通電することで、金属が部品の表面に付着していく仕組みである。錆びやすい金属を錆びにくい金属で被覆するという考え方で、ニッケル、クロム、金、銀、銅、亜鉛、プラチナ等を使用する。プラスチックやセラミックスのような不導体の場合は、事前に無電解めっきによって導体化しておくことで電気めっきが可能となり、金属表面に変えることができる。無電解めっきは、薬液による還元反応を利用して化学的に金属を付着させる手法で、プラスチックで電解めっきを前提とした場合は、無電解めっきでの密着性が高いABSめっきグレードを選ぶことが多い。

電気めっきより簡易的な金属被覆の方法として、乾式めっきの「真空蒸着」がある。真空容器内に金属(蒸着材料)と部品を置き、金属を加熱気化させて部品表面に付着させる方法で、電気を通さないさまざまな材料やフィルムにも使用できる。被覆金属はアルミニウムが一般的で、スポーツ用のゴーグルなどのように、蒸着後に塗装によって着色するケースが多く見られる。真空蒸着は電解めっきに比べると密着性が劣るため、より密着性の高いイオンプレーティングやスパッタリングという手法もある。

2. 非金属被覆(塗装)

塗装は、色彩や光沢度のバリエーションが広く、テクスチャを付加することも可能である。機能的にも、抗菌、導電、絶縁、防火、耐熱、帯電防止、紫外線遮蔽、電磁波シールド、制振・防音等々、多種多様な機能性塗料が開発されている。ソリッドカラーは基剤に顔料を混ぜて、透明カラーは染料を混ぜて色をつくる。また光輝材も多彩であり、アルミ粉を配合したメタリックカラーや、雲母を二酸化チタンなどで被覆したものを混ぜたパールカラーはよく知られている。現在は地球環境問題から、有機溶剤を使用しない水性塗料が主流になっている。塗装方法も、焼付塗装、静電塗装、粉体塗装、電着塗装など各種あり、目的に合った手法を選ぶ必要がある。

3. フィルム転写

転写には、①ホットスタンプ(熱転写)、②インモールド成形、③水圧転写の3種が代表的である。ホットスタンプは蒸着フィルム(箔)や印刷されたフィルムを熱で圧着する手法で、平面に近い面または円筒形の外周に転写することができる。インモールドは金型の中に転写フィルムを入れてプラスチックの成形と同時に一体化する手法である。ある程度の曲面に対応できることと精度が高いことが特徴で、大量生産に適してい

光輝材

メタリックやパールなど、ソリッドカラーに対して金属感やキラキラ感を演出する添加剤をいう。アルミニウム顔料を加えたメタリックや、天然マイカ(雲母)、合成マイカやガラスフレークを基材としたパール顔料などが多種多様あり、インキ、塗料、プラスチック材料などで活用される。

箔押し

伝統的な日本の箔押しの技術は漆器や蒔絵へ金箔を貼る「金貼り」と呼ばれる技術を起源としているが、一般的に言われる箔押しはホットスタンプとほぼ同義語である。アルミ蒸着をした金属光沢のフィルムを凸版で紙や革などに転写する手法。ホログラム箔もある。

る。水圧転写は、印刷をした水溶性フィルムを水面に浮かべ、押し当てる水圧によって部品全体にインキを転写する方法で、不規則な柄を有機的な曲面形状の全面に施したい場合には有効な手段である。

その他成形した加飾フィルムをインサートする方法や、空気圧と加熱によって曲面にインキだけを密着させる手法などもある。

4. 直接印刷

立体物に直接印刷する方法には、スクリーン印刷と

パッド印刷、インクジェットプリントの3種がある。スクリーン印刷はシルクやステンレスなどのメッシュ（網目）を枠に張った版をつくり、製品に粘性のあるインキを刷り着ける方法である。パッド印刷は食器などの絵付けにも古くから利用されている手法で、柔らかいシリコーンパッドを使ってインキを製品に転写する。ゴルフボールなどの曲面にも印刷できる。インクジェット方式はプリンタを使って直接プリントする方法だが、多少の凹凸には追随できるようになった。

> ## インモールド成形（成形同時転写加工）の原理

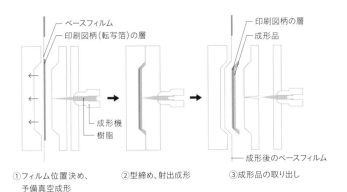

ベースフィルム
印刷図柄（転写箔）の層
印刷図柄の層
成形品

成形機
樹脂

成形後のベースフィルム

①フィルム位置決め、予備真空成形
②型締め、射出成形
③成形品の取り出し

インモールド成形によるシートキー
インモールド成形を転写活用した。隙間のない操作部の実施例。洗濯機の操作パネルなどのグラフィック処理に有効。

> ## 乾式めっき

イオンプレーティングのサンプル帳

> ## 水圧転写の図解と事例

水面に水溶性フィルムを浮かべ、基材が溶けてインキだけが残った水面に製品を浸すことで、全面に柄を転写する方法。

全面を幾何学模様で加飾したプラスチックケース。製品を浸ける時の角度によって模様が歪む。

イオンプレーティング

真空蒸着とほぼ同じ原理の物理蒸着法だが、蒸発粒子がプラズマ中を通過することでプラスの電荷を帯び、基材（ターゲット）にマイナスの電荷を加えるために膜を堆積させる方法。真空蒸着法より密着性の高い膜を生成することができる。

スパッタリング

プラズマ等により高いエネルギーをもった粒子を基材（ターゲット）に衝突させることで、その衝撃によって材料成分をたたき出し、その粒子膜を基材上に堆積させる方法。材料そのものをたたき出しているために、合金の成分がほとんどそのまま基材上に堆積することができる。

102 ラピッドプロトタイピング（RP）

ラピッドプロトタイピングとは、文字通り高速で試作モデルを制作するという意味である。切削手法でも高速であればRPと呼ぶことはできるが、ここでは3Dプリンタに代表される積層造形（アディティブ・マニュファクチャリング）について解説する。

1. 3Dプリンタ普及の背景

　設計データを製造に活用する手法が普及したのは、金属の切削加工機が最初であった。NC旋盤からCAD／CAMという言葉も一般化し、切削加工も現在は三次元マシニングセンタ（数値制御工作機械）が主流となった。この3D CADによるCNC（computerized numerical control：コンピュータ数値制御）技術を応用し、プラスチックなどを薄い板状に固めて段々に積層する造形法が開発された。1980年代から光造形機が登場し、日本ではプロダクトデザイン分野でプロトタイピング手法の1つとして使われ始めた。データさえできれば一晩で正確な立体モデルができるというスピーディーさから、三次元CADデータを使った試作手法をラピッドプロトタイピングと呼び、簡易的な積層造形マシンは3Dプリンタと呼ばれている。アディティブ・マニュファクチャリングは、積層方式による造形システムの総称である。

2. 積層造形方式の種類

　積層造形の方式は、使用材料、強度や精度、透明性や柔らかさ、表面の平滑性、機器の価格や造形にかかる時間などの違いにより、様々なものが開発されており、目的にあった方式を選択する必要がある。

①光造形方式（SLA）

　液体のUV硬化性プラスチックに紫外線レーザーを照射させることで硬化させるシステム。液体プラスチックが入ったプールの水面にステージがあり、ステージの上の1層を硬化させて1層分下がる。これを繰り返して立体が造形される。透明な造形も可能だが、経時変化が激しく、強度も弱い傾向にある。

②粉末焼結積層方式（SLS）

　粉末の材料を高出力のレーザーで焼結させる手法。ナイロンなどのプラスチック材料だけでなく、青銅、鋼、ニッケル、チタンなどの金属系材料も利用できる。金属の造形物は金型にも活用されるが、プラスチックでもナイロンを使った焼結方式は非常に強度が高く、機能モデルとしても活用できる。サポートが不要なことも大きなメリットである。

③熱溶解積層方式（FDM）

　熱可塑性プラスチックを高温で溶かし積層させることで立体形状を作成する。3Dプリンタの造形方式の中では唯一量産用と同種の熱可塑性プラスチックが使用でき、ABS、PC、PLAなどばかりでなく熱可塑性の様々なエンジニアリングプラスチックも使用できる。個人向けの安価な3Dプリンタの大半はこの方式である。

④インクジェット方式

　その名の通り、インクジェットプリンタをイメージ

STL

3Dプリンタ用ファイルフォーマットSTL (Standard Triangulated Language) は、形状情報しか保持せず、素材や構造の情報を記述できないなど、3Dプリンタの進歩に追従できない問題があるため、国際標準化委員会ASTMとISOは共同で3Dプリンタ用ファイルフォーマットAMFを定めた。

PLA (Poly-Lactic Acid・ポリ乳酸)

植物由来のプラスチック素材。環境意識の高まりからカーボンニュートラルという特性（二酸化炭素を排出しない）が注目され、石油由来に代わる存在として作られた。トウモロコシやジャガイモなどに含まれるデンプンから精製されるポリ乳酸を原料とするプラスチック。FDM方式では一般的な材料。

するとわかりやすい。液化した材料またはバインダ（固着剤）を噴射して上に重ねていく方式。美しい透明の造形物も得られ、カラーインキを使ってフルカラーの造形物も作成できる。さらに、可塑剤を調整することで柔らかさも変化させることができ、硬い部分と柔らかい部分が混在するシューズのソールなどの試作にも活用されている。材料の無駄が少なく、比較的精密なものを作るのに適している。

3. その他の方式

薄いシートを切り抜いて積層させて形状を作るシート積層方式もある。カッティングプロッタで切り込みを入れた紙を糊で積層する方式、インクジェットで光硬化プラスチックをシートに出力してから転写する方式、水溶性の紙に熱硬化性プラスチックや光硬化プラスチックをしみこませ、積層ごとに加熱または紫外線を照射、加圧して硬化させる方式などがある。他にも、石膏などで着色の人型ミニチュアなどを作る「粉末固着積層方式」もある。

> ### 様々な造形方式

＜光造形方式＞

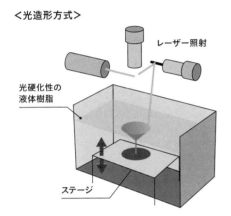

レーザー照射

光硬化性の液体樹脂

ステージ

＜FDM方式＞

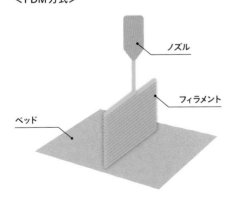

ノズル

フィラメント

ベッド

＜粉末焼結積層方式＞

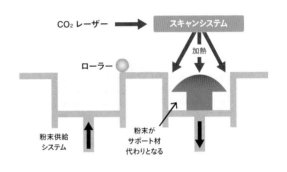

CO_2 レーザー → スキャンシステム

加熱

ローラー

粉末供給システム

粉末がサポート材代わりとなる

＜インクジェット方式＞

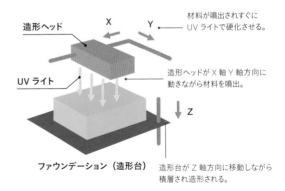

X Y

材料が噴出されすぐにUVライトで硬化させる。

造形ヘッド

UVライト

造形ヘッドがX軸Y軸方向に動きながら材料を噴出。

Z

ファウンデーション（造形台）

造形台がZ軸方向に移動しながら積層され造形される。

モデリングマシン

特にモデル制作のために小型に作られたCNC切削機を「超小型マシニングセンタ」「超小型ミリングマシン」などと呼んでいる。これら切削機や3Dプリンタも含め、小型のRPマシンはモデリングマシンと呼ばれている。

サポート

3Dプリンタや光造形では、接地面からはみ出る部分に支えが必要になる。これをサポートと呼び、データの中で事前に設計しておき、サポートも一体化して造形、最後に取り除く。このサポートを自動で設計してくれるソフトもある。

103 コントロールデバイス

人間が機械をコントロールする際の情報交換の仕組みをインタフェースといい（第8章062参照）、その操作に使うハードウェアをコントロールデバイスと呼ぶ。コントロールデバイスには入力操作（インプット）に使う入力デバイスと、出力（アウトプット）に使う出力デバイスがある。

1. コントロールデバイスの種類

機器を人間が操る時の命令行為を入力といい、命令によって変化した状態を表すことを出力という。入力デバイスにはアナログ方式とデジタル方式があり、デジタル方式の代表は、ATMやタブレットなどタッチパネルとGUIを入出力に使うタッチインタフェースである。一方、内部機構はデジタルでも、回転ツマミやスライドツマミなど、アナログの入力デバイスを使った製品も多い。このような物理的な接触を重視したインタフェースをソリッドインタフェースという。照明の調光、レンジの時間設定、シンセサイザーのボリュームなどアナログ方式が適切な場合もある。暗い部屋でオーディオのボリュームを下げたい時には、フラットパネルでの操作よりも、突き出たツマミを探して下げる、または回す方が容易なことは明らかである。コントロールデバイスの選択は、ユーザーにとって最も使いやすい方式が何かを考えることが重要である。

2. 入力デバイス

パソコンやゲーム機など電子機器への入力デバイスには、プッシュキーの他に十字キー、テンキーパッド、キーボードなどがあり、ポインティングデバイスとしてマウス、ペンタブレット、トラックボール、タッチパッド、ジョイスティックなどがある。ポインティングデバイスとは、ディスプレイに表示されるアイコンやポインタを選択したり、移動させたりするためのデバイスを指し、CADを使った作図や描画にもよく使われるので、デザイナーには馴染みが深い。

手入力以外には音声入力、OCR（文字読取装置）や各種リーダー、映像入力装置としてカメラ、ビデオカメラなどがある。カメラの超小型化の背景にはCCDセンサがあるように、各種センシング技術の高度化が製品の進化に大きな役割を果たしている。特にモーションセンサ（Gセンサ）による「振る」「角度を変える」などの操作がゲームやスマートフォンのコントロールに使われ始めたことは象徴的である。さらに各種センサは、AIとの組み合わせで自動運転の実現にも欠かせない存在となっている。

iPodに搭載された「クリックホイール」は、人間と機器をより密接につなげることに成功した歴史的なインタフェースだった。また、「カーソル」を動かす時以上に"自らが直接操作している感覚"を得ることができる「マルチタッチスクリーン」は、iPhoneによって爆発的に普及した。このように、インタフェースは商品を大きく変える要素となる。

3. 表示デバイス

出力デバイスというと、プリンタ、プロジェクタ、スピーカーなどもあるが、ここではコントロールに使

7セグメントディスプレイ

四角い8の字を7本の線で構成し、それぞれの線をON/OFF制御することで0〜9のアラビア数字を自由に表示するデバイス。7セグメントだと英数字を全て表示することはできないが、14セグメント、16セグメントなどすべて表示できるものもある。LED、LCD、蛍光表示管を使ったものがある。

触覚フィードバック（Haptics）

偏心モーターやリニア・バイブレータ、圧電素子（ピエゾ）を使ってデバイス自身に振動を起こし、触覚、力覚、圧覚といった感覚を与える技術。タッチスクリーン上のスライドボリュームを指先で感じながら動かせる等のタンジブル化が可能。点字にも応用が可能となる。

う表示デバイスだけを解説する。

インタフェースは対話のツールであり、入力操作に対する機器からの的確なレスポンスは人に安心感を与える。情報機器では入力した命令がディスプレイ出力となって表示され、正しく操作されたか、現在の状態がどのようになっているかがわかりやすい。最近は情報機器以外でも多くの機器に表示デバイスとしてのディスプレイが装備されるようになったが、掃除機、

扇風機、エレベーター、工作機械などディスプレイを持たない機器も多い。ディスプレイを持たない機器では、実行の状態をディスプレイの代わりにフィードバックするもの、LED ランプの点灯や音声、クリック感や振動などが必要であり、それらも表示デバイスの1つといえる。数字の簡易的な表示には7セグメントディスプレイ、LEDのドットを密集させて文字や記号を表示するドットディスプレイなどがある。

〉様々なコントロールデバイス

回転、スライド、プッシュを組み合わせ、指先の微妙な感覚で操作できるソリッドインタフェース

iPodに初めて搭載された「クリックホイール」

音声入力だけで機能するスマートスピーカー

プロジェクターに赤外線とイメージセンサーを組み込むことで、投映された映像がマルチタッチスクリーンになって操作できる革新的なインタフェース

メンブレンスイッチ

印刷と凹凸でボタンや表示窓を配置した一体型操作パネル。内部の基盤にはスイッチ等の電子部品が実装されているが、インモールド成形によって防水ができ、洗濯機、炊飯器、食器洗浄機、風呂のリモコンパネルなど、水回り製品の操作パネルによく使用される。

十字キーとテンキー

十字キーは、上下と左右に4つの接点を持ち、十字型に一体化したボタンのことをいう。十字の中心が支点となり、4つの接点のうち1か所しか押せない。テンキーは、0から9までの数字キーを、横1列に配置したものではなく、横4列、縦3列という電卓と同じ配列で10個が一群になったキー群をいう。

104 アセンブリ

製品を構成するすべての部品について、部品同士の組みつけ方法と手順を決め、その工程にしたがって組み立て完成させることをアセンブリという。詳細デザインの段階では、主な部品とそのレイアウトを想定しながら、アセンブリまでを考慮したデザインが求められる。

1. 筐体のジョイント

アセンブリの中でもデザイナーが最も考慮しなければならないのが、筐体同士のジョイントである。筐体をどのような構成にし、どのような方法でジョイントするかということは、デザインそのものに大きく関わってくる。多くの製品筐体において、ジョイントはMねじやタッピングねじなどを使用したねじ止めが一般的である。

一時期、小型の電子機器や付属品などで溶着や接着など、分解不可能な結合（FIX）を採用したケースもあったが、リサイクルの観点から現在はほとんどがねじ止め方法を採用している。アセンブリ工程を少なくする目的で、フックを利用した嵌め合わせ構造を併用しねじの数を減らす工夫もよく行われる。

2. ねじ止め構造

・プラスチック筐体のジョイント

プラスチック筐体のジョイントには、タッピングねじが多く使われる。上下2つの筐体をジョイントする場合、上カバーの内側にボス（ねじ受け柱）を立て、下側ケースからタッピングねじで締めつける。ボスの中央のねじ径より細いホールにねじを切りながらねじ込むため、何度も脱着する用途には適さない。複数回の脱着を前提とする場合や、より高い強度を求める場合

は、金属の雌ねじをインサートする方法を用いる。

・金属筐体のジョイント

金属筐体のジョイントにはMねじが多く利用されるが、ねじ受け側にはスタッドやバーリングタップが使われる。デジタルカメラなどは金属筐体を使用する精密機器の代表例だが、前後のカバーを側面からネジ止めするケースが多い。正面にはねじ頭を出したくないという意図もあるが、4側面にもボタンや各種操作部があるため、単純な2パーツ構成では要求を満たせない事情もある。このような場合、通常プラスチックのシャーシがあり、主な電子パーツが組み込まれているが、その4側面に板状の金属パーツを挟み、そのパーツに施されたバーリングタップを使って外側から皿ねじで留める方法が使われる（例1）。たとえば箱型で上下2つのプレスカバーで構成する場合など、少し大型の装置では下側カバーにスタッドを立て、それにシャーシや主なパーツを取りつける。上カバーはシャーシまたは下側カバーの側にバーリングタップを設け、横からMねじで締める方法が多い（例2）。ねじには様々な種類のものがあるが、ユーザーに分解させないための特殊ねじや、公共の機器や遊具などではいたずら防止ねじと呼ばれる特殊頭部形状をもったねじを使用する例が増えている。

Mねじ

正式には「JISメートル並目ねじ」のことで、ISOの規格とも合致している。「M2.6×5」はネジ部の直径が2.6mmで頭部下の長さが5mmという表示。頭部形状は丸型、平皿型、なべ型など各種。

タッピングねじ

ねじ先に切れ刃形状を持ち、雌ネジ造成能力を備えた雄ネジのこと。プラスチックのジョイントに使用され、ネジ径よりやや小さい下穴にネジを切りながらねじ込む。相手のプラスチックがもろい材料や柔らかい材料には向かない（右図を参照）。

3. 一体化結合

　分解しないことを前提とした一体化結合方法には、主に次の3つがあげられる。1つめは溶着、溶接であり、一般的にプラスチック同士の場合は溶着、金属の場合は溶接と呼ばれる。溶着には素材によって異なる方法が用いられるが、硬質の場合は超音波溶着が主流である。金属の溶接にも様々な種類があるが、主流はアーク溶接とスポット溶接である。アーク溶接には溶加材（溶接棒）が用いられるがスポット溶接は溶加材を使用しない。

　2つめは接着剤や両面テープを使用した結合である。接合面が平面でなく小さい場合は接着剤を使用するが、平滑面の場合や化粧パーツなどには両面テープがよく使われる。

　3つめはインサート成形である。インサート成形は異素材の一体化を目的とし、硬質プラスチックとエラストマー、プラスチックと金属との一体化によく利用される。この方法がさらに高度化し、成形金型内で複数の工程を連続して行う「金型内アセンブリ」という技術も実現されている。

〉プラスチックのフック

脱着を前提としないフック

脱着するための軽いフック

ネジを使わない嵌め込み構造の一種。ネジの数を減らすために片側をフックにする構造はよく使われるが、強度的にはネジより劣るので注意が必要。電池蓋の留めには③が使われる。

〉プラスチック筐体の結合 (例)

タッピングスクリューでジョイントする場合、下側の筐体にはネジの凹が、上側にはボスの位置にヒケが出る可能性を想定してデザインする。
プラスチックの筐体の嵌め合わせで、隙間を無くすため全周に均一の重なりを設ける構造。図の下カバーが横からの応力に弱い場合は、上カバーの内側から補強をだす。

〉金属筐体の結合 (例1)

〉金属筐体の結合 (例2)

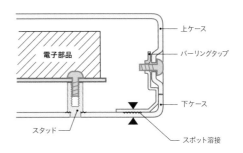

バーリングタップ加工

平板に下穴をあけ、円筒形に立ち上げ加工（ストレッチフランジング）することをバーリングといい、その内側にネジ切り（タップ）を施してネジ受け台を完成させるまでをバーリングタップ加工という（上図を参照）。

溶着

プラスチック同士を加熱して一体化する方法。PVCなどを高周波エネルギーによって内部から発熱させる高周波溶着、熱風や加熱板などによる熱溶着、超音波エネルギー振動の摩擦熱によって接触部だけを溶かす超音波溶着の3種類の方法がある。

量産と製造コスト

量産とは、本来、大量生産（マスプロダクション）の略語で、同じ規格の商品を多量に生産する意味を持っていたが、現在では、量の大小にかかわらず一定数量の生産に対して使われるようになった。生産数量は、商品の製造にかかるコストを決める大きな要素である。

1. 大量生産と多品種少量生産

　大量生産の始まりは、1800年代前半に起こったアメリカでの銃器製造が起源といわれている。主に金属部品の加工工程が中心となって始まり、時計、農業用器具、ミシン、タイプライターなどへと広がっていった。当時の大量生産の概念としては、①専用機械による加工、②標準化された設計、③部品の互換性、以上3点を活用した製品の製造システムであるということができる。

　商品は販売予測数量に基づいて製造ロットが決められ生産計画を立てるが、商品分野によってその数量は大きく異なる。しかし多くの分野の商品において、単一商品だけを大量に生産し続けるというケースは少なくなっており、多品種少量生産へと移行している商品分野も多い。現在では、多様なニーズに対応するために、ロボットなどを活用したフレキシブルな生産システムが主流になっている。医療や介護の分野では、個々への対応を要求されるケースが増えており、カスタマイズや特注仕様などに対応する3Dプリンタなどへの期待も高まっている。

2. コストの構成

　製造原価（コスト）とは、製品の生産にかかる費用であり、モノにかかわる「材料費」、ヒトにかかわる「労務費」と、その他の「経費」から成っている。

　コストを管理するうえで、費用は「直接費」と「間接費」、「固定費」と「変動費」に分けられる。「固定費」は生産量の増減にかかわらず一定に生じる費用で人件費や金型や設備関連費、「変動費」は生産量に比例して増減する費用で原材料費や仕入部品関連費などである。また、製品の製造に必要な金型や成形設備などの初期費用を「イニシャルコスト」、それらの設備を動かす水道光熱費や加工費などは「ランニングコスト」という分け方もある。

　製造原価に販売費などの営業関連費を加えた費用が総原価となり、この数字を生産計画数量で割った値が1個当たりの原価で、製品の販売価格はこれをもとに設定される。

3. 金型費用とコスト

　製品の量産で、コストに影響する要素として金型費用と製造ロットがある。金型は一般的に非常に高価であり、コストの中で大きな割合を占める金型費用を生産数量で割った値は製品1個あたりにかかるコストの一部であり、同じ金型費用をかけても大量に生産すればコストは低くなる。また、「1個取り」「セット取り」「12個取り」など1台の金型の中に複数の部品をレイアウトして成形し、1個あたりのコストを下げる方法もある。

金型

プラスチック部品や金属の部品を均一な形で大量に製造するために、あらかじめ作る金属の型のこと。鯛焼の型も金型の一種。プラスチックならインジェクション成形用、ブロー成形用など、金属ならプレス用、ダイカスト用などそれぞれの材料や成形方法によって各種金型がある。

製造ロット

製品を製造する際の製造数量単位のことを製造ロットという。新製品の生産を始める際の最初の製造ロットを「初回ロット」、工場を稼働させるための最小限の数量を「最小ロット」、注文する際の数量単位を「購入ロット」など、ロットに関する用語が各種ある。

生産の計画数量が少ない（数百個など）場合は、アルミニウムなど加工しやすい材料を使った簡易金型という選択肢もある。さらに少ない（数十個）場合は注型、あるいは3Dプリンタという方法も考えられる。

4. デザインと生産性

生産性とは、投入した資本や労働力に対する生産量または付加価値量の比率によって表され、投入費用に対して生み出された利益（価値）が大きいほど生産性が高いということになる。デザインの仕事は商品の価値を最大化することであり、まさに生産性を高める役割を担っているといえるが、商品の価値は経済的視点だけではなく、社会的視点での評価が重要であることを忘れてはならない。

デザイナーは、設計や製造部門からコスト上の理由でデザイン変更を求められることもある。このような状況に的確に対応するために、金型や製造工程、それらのコストについても理解しておく必要があり、実現可能な裏付けを提示するか、代替案を提案できる能力を備えておかなければならない。

> 製造原価

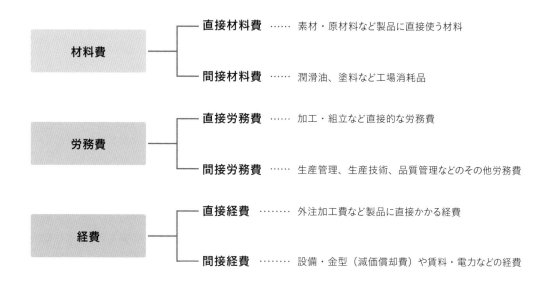

材料費	直接材料費	……	素材・原材料など製品に直接使う材料
	間接材料費	……	潤滑油、塗料など工場消耗品
労務費	直接労務費	……	加工・組立など直接的な労務費
	間接労務費	……	生産管理、生産技術、品質管理などのその他労務費
経費	直接経費	……	外注加工費など製品に直接かかる経費
	間接経費	……	設備・金型（減価償却費）や賃料・電力などの経費

$$原価率＝原価 \div 販売価格 \times 100$$

ジャストインタイム

必要な部品を必要な時に必要な量だけ組立ラインに投入するシステムで、部品メーカーは組立工場の計画に合わせ、ジャストインタイムで納入しなければならない。組立工場は、在庫管理の効率が飛躍的に向上する。

セル方式

ベルトコンベアなどによる流れ作業方式ではなく、1人の作業者が一連の工程を担当し、1つの製品の完全生産を行うもの。セル生産方式では作業者それぞれのスピードや習熟度に合わせて生産できることが特徴である。

>Column

ジャパン・デザインミュージアムの必要性

これまでのコラムでは、JIDAが2019年1月に開催した「"Premium 10"展」で取り上げたプロダクトデザインの背景を、日本の暮らしやものづくりの特質にフォーカスし紹介してきました。ものづくりはデザイナーの思いだけでなく、造り手の開発姿勢や製造技術などの総合力と、その時代の背景（人々の欲求、社会通念、法的規制など）が大きく関わっていることがわかりました。言うまでもなく、幾多のプロダクトもそれぞれの開発ストーリーがあります。例えば、素材や加工法を巧みに応用したデザイン、地域の特性が生んだデザイン、あるいは規制が解け自由度が増し可能となったデザインなど様々です。

第一次産業革命以来、機械化による生産体制が一般化してそこにデザインが生まれます。プロダクトの価値を高め、近年の革新技術やサイバースペースとの対話ではコミュニケーションを容易にするなど、デザインは暮らしを支え一層の発展を続けています。プロダクトは、作家と呼ばれる秀でた一人の才能ではなく、人々の英知の積み重ねから創り出されるものです。この成果は現代社会の文化的縮図とも言え、これを記録し語り継ぎ、いつでも観られることは、次代の生活創造者に多くの気付きや導きを与えるのではないでしょうか。

では、どのように記録し保存、活用していくのか。現状は少数ですが、美術館が著名なデザイン作品を収蔵し、また一部の企業がその一端を担い、あるいは大学や自治体、また個人が収集、保存活動を行なっています。しかしこれらは点在し、誰もが自由にアクセスできる状況ではありません。そこで今、多くの有志や団体が「日本にデザインミュージアムを！」と運動を続けています。

プロダクトデザインはもちろん、暮らしを支える建築、ファッション、グラフィックなど、日本のデザインを一堂に会して観られるデザインミュージアム。多岐にわたったデザインを網羅し、日本を伝える「ジャパン・デザインミュージアム」が必要と考えます。

美術にも博物にも収まりきれないデザインという文化の記録を、いつ、誰が、どのような手段で実現するのか、まさにその工程をデザインしていかなくてはなりません。

プラスチック一覧表

大分類	熱可塑性プラスチック							
分類	オレフィン系			アクリル系	スチレン系			
名称	低密度ポリエチレン	高密度ポリエチレン	ポリプロピレン	ポリメタクリル	ポリスチレン	AS樹脂	ABS樹脂	
記号	LDPE	HDPE	PP	PMMA	PS	AS	ABS	
透明性	透明〜不透明	透明〜不透明	透明〜不透明	透明	透明	透明	透明〜不透明	
比重	0.91〜0.92	0.95〜0.97	0.90〜0.91	1.17〜1.20	1.04〜1.09	1.05〜1.08	1.16〜1.2	
硬度	D 41〜50	D 60〜70	R 80〜110	M 85〜105	M 65〜80	M 80〜90	R 85〜105	
成形収縮率 (%)	1.5〜5.0	2.0〜5.0	1.0〜2.5	0.1〜0.8	0.1〜0.6	0.2〜0.7	0.4〜0.9	
耐熱温度 (℃)	80〜100	100〜120	110〜160	60〜100	65〜80	60〜95	60〜100	
引張強度 (MPa)	5〜16	21〜38	30〜38	49〜77	34〜55	63〜84	35〜55	
引張弾性率 (MPa)	98〜267	422〜1270	1120〜1580	3800〜4500	2810〜3510	2810〜3940	980〜2110	
曲げ強度 (MPa)	−	−	42〜56	91〜134	56〜98	98〜134	42〜77	
アイゾット衝撃強度 (kJ/㎡)	破断しない	2.7〜109	2.7〜12.0	1.6〜2.7	1.32〜2.18	2.5〜25	27〜65	
日光の影響	△	△	△	◎	△	△	○	
弱酸の影響	○	◎	◎	◎	◎	◎	◎	
強酸の影響	×	○	×	×	×	×	×	
弱アルカリの影響	○	◎	◎	◎	◎	◎	◎	
強アルカリの影響	○	◎	◎	×	◎	◎	◎	
有機溶剤の影響	○	◎	◎	△	×	×	×	
主な特長 ○	軽い(水に浮く) 耐クラック性 柔軟性(低密度) 耐薬品性 高周波絶縁性	軽い(水に浮く) ヒンジ特性 耐衝撃性 耐薬品性 成形性良く安価	透明性最高 工学的特性 耐候性 板材の加工性 表面硬度高い	透明性 成形性良く安価 寸法安定性 放射線抵抗力 着色性・接着性	透明性 機械的特質良好 引張強度高い PSの弱点を改善	耐衝撃性 耐熱性 電気的特質良好 寸法安定性 メッキなど加飾性		
主な短所 △	接着・印刷が困難 寸法安定性悪い	接着・印刷が困難 寸法安定性悪い ヒケが目立つ	耐熱性やや難 割れやすい	脆く割れやすい 太陽光で変色する 薬品に溶けやすい	成形性やや劣る 太陽光で変色する	成形性やや劣る ※各種グレードあり弱点をカバー		
主な用途	密封容器のフタ マヨネーズ容器 ラップなどシート類 柔質容器 玩具	バケツ(中密度) 石油容器(中密度) 飲料コンテナ ピッカー レジ袋	飲料コンテナ 密封容器 自動車バンパー 一体ヒンジ容器 PETボトルキャップ	各種レンズ 光ファイバー サングラス 水槽 屋外用看板	硬質透明ケース 電気器具(HIPS) 自動車部品(HIPS) 食品容器(発泡) 文具・玩具	硬質透明容器 ライタータンク コップ・食器 筆記具の透明部分 文具・玩具	自動車内装成形品 二輪車の外装部品 自動車部品(HIPS) 家電製品の外装 電話機・パソコン	

	熱可塑性プラスチック					熱硬化性プラスチック			
	ビニル樹脂	エンジニアリング・プラスチック				フェノール	ユリア	メラミン	シリコーン（ゴム）
	塩化ビニル	ポリカーボネート	ポリアミド（ナイロン）	ポリアセタール	飽和ポリエステル				
	PVC	PC	PA (66N)	POM	PET	PF	UF	MF	SI
	透明～不透明	透明	半透明	半透明～不透明	透明	不透明	不透明	不透明	透明～不透明
	1.30～1.58	1.2	1.07～1.09	1.42	1.29～1.40	1.21～1.30	1.47～1.52	1.48	0.99～1.5
	D65～85	M88～95	R120・M63	R120・M94	M94～101	M124～128	M110～120	—	A15～65
	0.1～0.5	0.5～0.7	0.8～1.5	2.0～2.5	2.0～2.5	1.0～1.2	0.6～1.4	1.1～1.2	0～0.6
	60～80	120～135	80～150	85～100	105～120	150～180	110	180～220	—
	35～62	56～66	77～84	70.3	59～73	49～56	38～91	—	2.5～7
	2260～4220	2250～2460	—	2880	2450～3160	5270～7030	7030～10500	—	1.4
	70～112	94	42～119	99.1	98～126	84～105	70～127	77～98	—
	2.18～109	65.3～98.0	5.4～11.4	7.62	1.0～3.3	1.0～1.9	1.3～2.1	—	—
	○	○	○	○	—	△	△	×	◎
	◎	◎	○	○	○	◎	×	◎	○
	◎	○	×	×	○	△	○	—	△
	◎	△	○	△	○	○	△	○	◎
	◎	×	○	◎	◎	○	×	—	○
	△	○	○	○	○	○	○	◎	○
	耐候性良好 難燃性 電気絶縁性 耐水性 耐酸・アルカリ性	耐衝撃性最大 耐熱・耐寒性 透明性2番目 耐性・機械的性質 自消性	耐摩耗性最大 自己潤滑性 耐衝撃性 耐油性 電気・低温特性	耐疲労性最大 耐摩耗性最大 自己潤滑性 耐薬品性 クリープ特性	透明性・光反射性 平面平滑性 光沢あり美しい 耐油性優れる リサイクル性	難燃性 耐熱性 電気的特性 機械的強度高い 寸法精度高い	機械的強度高い 電気絶縁 着色性良好	表面硬度高い 電気絶縁 耐熱性が高い 着色性良好	柔らかく弾性高い 自己潤滑性 老化しない 耐光性優れる 耐熱・耐寒性
	硬質は成形性劣る 着色性劣る 熱安定性が悪い 焼却しにくい	アルカリに弱い 射出成形に条件付 耐溶剤性やや劣る	吸水性がある 酸に弱い 接着・印刷が困難 透明性欠ける	酸にやや弱い 接着・印刷が困難 透明性に欠ける	着色・印刷が困難	着色性劣る 柔軟性に欠ける	耐光性悪い 耐酸性やや劣る 機械加工性劣る 寸法安定性やや難	耐光性悪い 機械加工性劣る 硬いが脆い	成形性劣る 耐油性やや劣る
	水道パイプ 各種ホース 雨樋・建材類 長靴・靴底 人工皮革	自動車ライトカバー 家電製品の透明部 カメラボディー ゴーグル 哺乳瓶	軸受け・ギア 精密機械部品 ファスナー 椅子の肘掛け テグス ガット類	歯車など機械部品 電気部品 キャスター ファスナー	PETボトル 化粧品ボトル ブリスターパック 自動車部品（強化） ビデオテープ	電気絶縁材 鍋などの取手 お椀 プリント基盤 機械部品	食器 ボタン キャップ 電気機械部品 雑貨	食器 ボタン テーブルトップ 電気機械部品 雑貨	医療機器 自動車関連部品 筆記具のグリップ 各種パッキン スポーツ用品

※上記は標準的な材料をもとにしたもので、グレードや混合比によって大きく異なる場合があることを理解しておく必要がある。実際に使用する際は、材料メーカーに相談することが望ましい。

プロダクトデザイン引用事例　詳細データ

※第1章004、005、006、第2章014に掲載した参考図版のデータは次の通りである。年代は、特記のない場合、プロトタイプの初出年代。共同デザイナーについては「(coll.)」と表記し、制作者・メーカーが日本の場合は省略した。
※企業名は、製品が生まれた年代から今日まで、名称・組織が変わっていない場合、現在（本書の刊行時点）の正式名称のみを記した。現存しない企業、名称・組織が変遷した場合、現在の正式名称と併記した。

[第1章 004]

1　トースト・ラック
1881年、クリストファー・ドレッサー（D）、ヒューキン&ヒース（イギリス）
宇都宮美術館蔵

2　アーガイル・ストリート・ティールームのハイバック・チェア
1898-1899年、チャールズ・レニー・マッキントッシュ（D）
豊田市美術館蔵

3　ストックレー邸の食堂
1904-1911年、ヨーゼフ・ホフマン（D）、雑誌「ヴェンディンゲン」3巻8/9号所収
個人蔵

4　電気時計「シンクロン」
1907-1908年、ペーター・ベーレンス（D）、AEG（ドイツ、現エレクトロルクス株式会社[スウェーデン]）
宇都宮美術館蔵

5　テーブル・ランプ「MT9 ME1」
1923-1924年、ヴィルヘルム・ヴァーゲンフェルト（D）、バウハウス・ヴァイマール金属工房（ドイツ）
宇都宮美術館蔵

6　椅子「MR10」
1927年、ルートヴィヒ・ミース・ファン・デル・ローエ（D）、バンベルク金属工房（ドイツ）
宇都宮美術館蔵

7　肘掛椅子「赤と青の椅子」
1918年、ヘリット・トーマス・リートフェルト（D）、ヘラルト・A. ファン・デ・フルーネカン（オランダ、リートフェルト工房）
宇都宮美術館蔵

8　カメラ「コダック・バンタム・スペシャル」
1934年、ウォルター・ドーウィン・ティーグ・シニア（D）、イーストマン・コダック株式会社（アメリカ）
個人蔵

9　バーリントン・ゼファー号（鉄道模型）
1934年、実車製造=バッド社（アメリカ、現ティッセンクルップ株式会社[ドイツ]）、運用=シカゴ・バーリントン・クインシー鉄道（アメリカ、現BNSF鉄道株式会社）
トヨタ博物館蔵

[第1章 005]

1　コーヒー・メーカー「ケメックス」
1942年、ピーター・シュラムボーム（D）、ケメックス株式会社（アメリカ）
個人蔵

2　椅子「DCW」
1946年、チャールズ・イームズ（D）、エヴァンス・プロダクツ（アメリカ、現エヴァンス・インダストリーズ）
武蔵野美術大学美術資料図書館蔵

3　タイプライター「レッテラ22」
1950年、マルチェロ・ニッツォーリ（D）、オリヴェッティ（イタリア、現テレコム・イタリア株式会社）

会社）
JIDAデザインミュージアム委員会蔵

4　レコード・プレイヤー「SK4」
1956年、ハンス・グーゲロット+ディーター・ラムス（D）、ブラウン（ドイツ、現プロクター&ギャンブル株式会社[アメリカ]）

5　PHアーティチョーク
1958年、ポール・ヘニングセン（D）、ルイスポールセン株式会社（デンマーク）

6　バタフライ・スツール
1954年、柳宗理（D）、株式会社天童木工
武蔵野美術大学 美術館・図書館

7　電気釜「RC-10K」
1958年、岩田義治（D）、東京芝浦電気（現株式会社東芝）
O-design collection

8　トランジスタ・ラジオ「TR-610」
1958年、山本孝造+五十嵐忠+鹿井信雄（D）、東京通信工業（現ソニー株式会社）
O-design collection

9　バイク「ホンダ　スーパーカブ C-100」
1958年、本田技研工業株式会社車体設計課（D）、本田技研工業株式会社
ホンダコレクションホール蔵

10　カメラ「ニコンF」
1959年、亀倉雄策（D）、日本光学工業株式会社（現 株式会社ニコン）
O-design collection

11　トランジスタ・テレビ「TV8-301」
1960年、島田聡（D）+齋藤正（coll.）、ソニー株式会社
O-design collection

12　アンサンブルステレオ SE-200「飛鳥」
1964年、松下電器産業株式会社ステレオ事業部デザイン室（D）、松下電器産業（現パナソニック株式会社）
パナソニックミュージアム 松下幸之助歴史館蔵

[第1章 006]

1　空間デザイン「ヴィジョナ2」
1970年、ヴェルナー・パントン（D）、ケルン家具見本市（ドイツ）での展示
Verner Panton Design, Basel

2　電子計算機「ディヴィスンマ18」
1972年、マリオ・ベリーニ（D）、オリヴェッティ（イタリア、現テレコム・イタリア株式会社）
宇都宮美術館蔵

3　棚「カールトン」
1981年、エットーレ・ソットサス・ジュニア（D）、メンフィス（イタリア）
Vitra Design Museum
©ADAGP, Paris & JASPAR,Tokyo,2019 E3390

4　椅子「ミス・ブランチ」
1988年（SP 2007年）、倉俣史朗（D）、株

式会社イシマル
埼玉県立近代美術館蔵 ©クラマタデザイン事務所

5　掃除機「G-force」
1983年、ジェームズ・ダイソン（D）、ダイソン・リミテッド（イギリス）

6　デスク・ランプ「ティツィオ」
1973年、リヒャルト・ザッパー（D）、アルテミデ株式会社（イタリア）
宇都宮美術館蔵

7　携帯型ステレオカセットプレイヤー TPS-L2「ウォークマン」
1979年、黒木靖夫（D）、ソニー株式会社
O-Design Collection

8　レンズ付きフィルム「写ルンです」
1986年、富士写真フイルム株式会社 デザイン室（D）、富士写真フイルム（現 富士フイルム株式会社）
O-Design Collection

9　携帯型ゲーム機「ゲームボーイ」
1989年、任天堂株式会社開発技術部デザイングループ（D）、任天堂株式会社
O-Design Collection

10　CDプレイヤー「ベオサウンド9000」
1996年、デヴィッド・ルイス（D）、バング&オルフセン株式会社（デンマーク）

11　自動車「プリウス」
1997年、トヨタ自動車株式会社デザイン本部（D）、トヨタ自動車株式会社
トヨタ博物館蔵

12　電子楽器「サイレントバイオリン SV-100」
1997年、ヤマハ株式会社デザイン研究所（D）、ヤマハ株式会社
JIDAデザインミュージアム委員会蔵

13　エンタテインメントロボット「AIBO ERS-111」
1999年、空山基+ソニーデジタルデザイン株式会社 熊谷佳明・土屋恭一・入部俊男（D）、ソニー株式会社
O-Design Collection

14　携帯型デジタル音楽プレイヤー「iPod 1G」
2001年、ジョナサン・アイヴ（D）、アップル株式会社（アメリカ）
JIDAデザインミュージアム委員会蔵

15　新幹線車両「N700系」
2007年、東海旅客鉄道株式会社+西日本旅客鉄道株式会社+TDO（D）、日本車輌製造株式会社+株式会社日立製作所+川崎重工業株式会社

[第2章 014]

1　振り子装置付き電気式ディーゼル高速列車「ICE TD」
1996年、アレグザンダー・ノイマイスター+ドイツ鉄道株式会社（D）、ジーメンス株式会社（ドイツ）

+DUEWAG+DWA（ドイツ）

2　振動ドリル「PSB 450 RE」
2006年、ロベルト・ボッシュ株式会社パワー・ツールズ・デザイン（D）、ロベルト・ボッシュ株式会社（ドイツ）

3　椅子「ビクト」
1992年、ブルクハルト・シュミッツ+フランツ・ビッゲル（D）、ヴィルクハーン株式会社（ドイツ）

4　自動車「DMC-12」
1981年、ジョルジェット・ジウジアーロ（D）、デロリアン・モーター・カンパニー（アメリカ）
トヨタ博物館蔵

5　パーソナル・コンピュータ「iMac G3」
1998年、ジョナサン・アイヴ（D）、アップル株式会社（アメリカ）
個人蔵

6　携帯電話端末「starTAC」
1996年、モトローラ株式会社デザイン・チーム（D）、モトローラ株式会社（アメリカ）

7　デスク・ランプ「トロメオ」
1987年、ミケーレ・デ・ルッキ（D）、アルテミデ株式会社（イタリア）

8　ケトル「イル・コニコ」
1986年、アルド・ロッシ（D）、アレッシィ株式会社（イタリア）
個人蔵

9　椅子「カルテル#4875」
1974年、カルロ・バルトリ（D）+大倉冨美雄（coll.）、カルテル株式会社（イタリア）

10　ペンダント・ランプ「エニグマ825」
2003年、内山章一（D）、ルイスポールセン株式会社（デンマーク）

11　ハンギング・チェア（試作）
2003年、ナンナ・ディッツェル（D）、トラプホルト美術館（デンマーク）でのインスタレーション

12　無限連結式ブロック玩具「レゴ・ブロック」
1955-1958年、オーレ・キルク・クリスティアンセン+ゴットフレート・キルク・クリスティアンセン（D）、レゴ株式会社（デンマーク）

13　自動車「フェアレディZ」
2002年、日産自動車株式会社デザイン本部（D）、日産自動車株式会社

14　デジタル・スチル・カメラ「EXILIM EX-S1」
2002年、カシオ計算機株式会社デザインセンター（D）、カシオ計算機株式会社

15　IH炊飯ジャー「ZUTTOシリーズ」NP-DA10」
2004年、象印マホービン株式会社デザイン室+デザインスタジオエス（D）、象印マホービン株式会社

プロダクトデザイン引用事例

[第1章004]
1　©Utsunomiya Museum of Art
2　撮影：林達雄
3　private collection
4　©Utsunomiya Museum of Art
5　©Utsunomiya Museum of Art
6　©Utsunomiya Museum of Art
7　©Utsunomiya Museum of Art
8　private collection
9　©Toyota Automobile Museum

[第1章005]
1　private collection
2　撮影：三本松淳
3　撮影：橋本優子
4　画像提供：プロクター・アンド・ギャンブル・ジャパン株式会社
5　画像提供：ルイスポールセン ジャパン 株式会社
6　撮影：三本松淳
7　©O-design collection + Yuko Hashimoto

フォトクレジット

8　©O-design collection + Yuko Hashimoto
9　©本田技研工業株式会社
10　©O-design collection + Yuko Hashimoto
11　©O-design collection + Yuko Hashimoto
12　画像提供：パナソニック株式会社

[第1章006]
1　©Verner Panton Design, Basel
2　©Utsunomiya Museum of Art
3　©Vitra Design Museum, photo: Jürgen Hans, objektfotograf.ch
4　画像提供：埼玉県立近代美術館
5　画像提供：ダイソン株式会社
6　©Utsunomiya Museum of Art
7　©O-design collection + Yuko Hashimoto
8　©O-design collection + Yuko Hashimoto
9　©O-design collection + Yuko Hashimoto
10　画像提供：バング アンド オルフセン ジャパン株式会社
11　©Toyota Automobile Museum + Yuko Hashimoto

12　撮影：橋本優子
13　©O-design collection + Yuko Hashimoto
14　撮影：橋本優子
15　画像提供：JR東海（東海旅客鉄道株式会社）

[第2章014]
1　©Kazuo Kimura
2　画像提供：ボッシュ株式会社
3　画像提供：ウィルクハーン・ジャパン株式会社
4　©Toyota Automobile Museum + Yuko Hashimoto
5　private collection
6　画像提供：モトローラ・モビリティ・ジャパン株式会社
7　画像提供：株式会社YAMAGIWA
8　画像提供：株式会社YAMAGIWA
9　©Fumio Okura
10　撮影：橋本優子
13　©NISSAN MOTOR CO., LTD.
14　©CASIO COMPUTER CO.,LTD.
15　©ZOJIRUSHI CORPORATION

参考画像クレジット

[第2章]
012　誤飲チェッカー　撮影：山内勉
013　バスストップ（ドイツ・ベルリン市）、トイレ（ドイツ・ベルリン市）、踏み切り（山形新幹線）、舗装（東京都）、車止め（名古屋市）、サイン複合プロダクト（茨城県・豊里）、橋梁（福島県・三春）　撮影：長谷高史

[第3章]
019　Lyric speaker ©COTODAMA INC

[第5章]
スケッチ描画：福田耕次（プロダクトデザイナー）

[第8章]
057　PM-G860　画像提供：エプソン販売株式会社
　　　PX-105　画像提供：エプソン販売株式会社
　　　iX6830　画像提供：キヤノン株式会社
060　VR / MR　Gorodenkoff/Shutterstock.com
　　　AR　Zapp2Photo/Shutterstock.com
062　マルチタッチスクリーン　https://ja.wikipedia.org/wiki/マルチタッチ#/media/ファイル:Apple_iPad_Event03.jpg CC BY 2.0
066　カラーユニバーサルデザイン　https://www.eizo.co.jp/products/ce/uc/index2.html
066　市販色見本帳　撮影：山口正幸

[第9章]
073　写真提供：トリニティ株式会社

[第12章]
091　新aibo　画像提供：ソニー株式会社
　　　ドローンPhantom　画像提供：DJI JAPAN株式会社
　　　自動改札　画像提供：金井宏水
092　Cassina ixc「BRONX」　画像提供：川上デザインルーム
　　　4本脚の椅子「tension」　画像提供：株式会社テオリ
　　　シェル構造の椅子　画像提供：金井宏水
　　　パンチャー図　撮影：金井宏水
093　RKチェア（フェルト）　画像提供：株式会社アポード
　　　桐の米びつ　画像提供：株式会社増田桐箱店
　　　竹のハンガー「BOW」　画像提供：株式会社テオリ
　　　ワンピーススリッパ　画像提供：廣田尚子
094　アナオリカーボンポット「オーバル」　画像提供：穴織カーボン株式会社
　　　陶器製湯たんぽ yutanpÖ　画像提供：株式会社セラミック・ジャパン
　　　ラッセルホブス ガラストースター　画像提供：株式会社大石アンドアソシエイツ
　　　セラミックナイフ　画像提供：京セラ株式会社
095　プラスチック5点　撮影：金井宏水

096　プラスチック成型図5点　撮影：金井宏水
097　山形鋳物ポット「ふく」　画像提供：株式会社菊地保寿堂
　　　デジタル・スチル・カメラ「EXILIM EX-S1」　画像提供：カシオ計算機株式会社
　　　デジタル・スチル・カメラ「EXILIM EX-S1」　パーツ撮影：金井宏水
098　鍛造製品事例・爪切り　画像提供：株式会社諏訪田製作所
　　　押出成形事例・脚立　画像提供：長谷川工業株式会社
　　　絞り製品事例・ボウル「メタル丼」　画像提供：株式会社カンダ
　　　プレスのショールーム　撮影：金井宏水
100　テクスチャ10点　撮影：金井宏水
101　画像3点と図　撮影：金井宏水
103　Xperia Touch G1109（マルチタッチ）　画像提供：ソニー株式会社
　　　iPod　画像提供：Apple Inc.
　　　スマートスピーカー「Bose Portable Smart Speaker」
　　　画像提供：フライシュマン・ヒラード・ジャパン株式会社
　　　ローランド チューナー　撮影：金井宏水
104　図4点　撮影：金井宏水

コラム画像クレジット

p.048　東海道新幹線 N700系　画像提供：福田哲夫
p.064　PORTRAM　画像提供：株式会社GKデザイン機構
p.084　HONDA S660　画像提供：株式会社本田技術研究所
p.098　Jコンセプト 紙パック式掃除機 MC-JP500G　画像提供：パナソニック株式会社

p.112　IH炊飯ジャー NP-DA10　画像提供：象印マホービン株式会社　© ZOJIRUSHI CORPORATION
p.128　ヤマハSV-110　画像提供：ヤマハ株式会社
p.160　ウォシュレット GA　画像提供：TOTO株式会社
p.174　緊急災害用快適仮設空間 QS72　画像提供：株式会社GKデザイン機構

p.194　AIBO ERS-7　画像提供：ソニー株式会社
p.210　Xperia Touch G1109（マルチタッチ）　画像提供：ソニー株式会社

第1章007　発展するプロダクトデザイン、表「7分野の未来予測年表」の出典一覧

予測年/出典/資料名/発表時期の順に記載

1：　2020/環境ビジネスオンライン/富士経済の予測/2012.9.21
2：　2024/CHINA PRESS 済龍/英国エコノミスト紙の予測/2010.11.4
3：　2030/日本経済新聞/新技術のための経済産業省の規制改革工程表2030年目標/2016.8.20
4：　2030/河北新報/経済財政諮問会議「21世紀ビジョン」中間報告/2005.1.25
5：　2043/Record China/シンガポールのリー・クアンユー公共政策大学院キショア・マブバニ学院長の発言/2008.12.10
6：　2050/livedoorニュース/英国エコノミスト誌「2050年の世界」/2012.9.19
7：　2020/朝日新聞/自律制御システム研究所野波健蔵社長の予測/2017.1.8
8：　2025/中日新聞/「イノベーション25戦略会議」中間報告/2007.2.27
9：　2030/朝日新聞/清水建設の海底都市「オーシャンスパイラル」構想/2014.11.19
10：　2030/RBB TODAY/IEEEメンバーのロボット専門家/2012.10.27
11：　2040/読売新聞東京版/総務省の近未来小説「新時代家族〜分断のはざまをつなぐキズナ〜」/2018.5.19
12：　2050/毎日新聞/英国エコノミスト誌『2050年の技術』文芸春秋刊に基づく毎日新聞のアンケート調査/2017.7.19
13：　2025/読売新聞東京版/総務省/2008.1.7
14：　2025/中日新聞/「イノベーション25戦略会議」中間報告/2007.2.27
15：　2030/日本経済新聞/NEC新事業推進本部/2018.1.4
16：　2038/文部科学省科学技術政策研究所/第9回 デルファイ調査報告書/2010.6.10
17：　2045/朝日新聞/未来学者レイ・カーツワイル氏/2012.9.16
18：　2020/日本経済新聞/政府の新成長戦略/2010.2.17
19：　2020/経済産業省/バイオ産業の将来像と課題/2002.10.18
20：　2030/AFP BB News/世界資源研究所（WRI）の報告書/2011.2.24
21：　2030/日本経済新聞/レゴグループ（デンマーク）の研究開発投資/2015.6.18
22：　2040/朝日新聞/米海洋大気局（NOAA）研究者/2006.3.11
23：　2050/AFP BB NEWS/国際エネルギー機関（IEA）の報告書/2018.5.16
24：　2021/朝日新聞/富山大学工学部中島一樹教授らの開発/2018.4.12
25：　2020/日本経済新聞/医療機器の開発、輸出拡大に関する政府の基本計画開発目標/2016.5.24
26：　2030/科学技術・学術政策研究所/科学技術動向研究センター「第10回科学技術予測調査分野別科学技術予測」/2015.9.2
27：　2030/毎日新聞/政府の構造改革徹底推進会合、医療介護分野のAI研究開発と産業化のための工程表案/2016.11.3

28：　2045/東洋経済オンライン/NHKスペシャル「NEXT WORLD？ 私たちの未来」ミチオ・カク氏（理論物理学）/2014.12.29
29：　2050/HEALTH PRESS/ - /2017.8.27
30：　2020/日本経済新聞/モバイル・ワールド・コングレス上海のVW社発表/2016.7.2
31：　2025/朝日新聞/カーティベーター（技術者の有志団体）の空飛ぶクルマ「スカイドライブ」開発/2018.2.17
32：　2020/読売新聞東京版/経済産業省/新エネルギー産業技術総合開発機構/2006.8.24
33：　2330/日本経済新聞/米国デロイトトーマツコンサルティングの予測/2017.9.16
34：　2040/マイナビニュース/米国電気電子学会（IEEE）メンバーの予測/2012.9.25
35：　2020/WIRED NEWS/欧州宇宙機関、米航空宇宙局/2003.1.15
36：　2025/ITmedia/宇宙航空研究開発機構「JAXA Vision 2025」/2005.6.17
37：　2030/読売新聞東京版/米国SETI協会（民間団体）セス・ショスタック上級研究員の予測/2015.8.30
38：　2035/CNET Japan/曽野正之氏（建築家）、米国航空宇宙局の共同プロジェクト「MARS ICEHOME」2017.8.8
39：　2050/毎日新聞/ispace（宇宙ベンチャー）袴田武史代表の見通し/2017.12.14
40：　2050/読売新聞大阪版/大林組/2013.10.7

参考文献

■ 書名 ■ 著者／訳者 ■ 出版社 ■ 発行年

[第1章]
- デザインとは何か ■ 川添登 ■ 角川書店 ■ 1971
- 産業革命 ■ T.S. アシュトン／中川敬一郎 ■ 岩波書店 ■ 1973
- 機械化の文化史 ものいわぬものの歴史 ■ ジークフリート・ギーディオン／榮久庵祥二 ■ 鹿島出版会 ■ 2008
- 口紅から機関車まで ■ レイモンド・ローウィ／藤山愛一郎 ■ 鹿島出版会 ■ 1981
- 知力経営 ■ 紺野登、野中郁次郎 ■ 日本経済新聞社 ■ 1995
- ニッポン・プロダクト ■ 日本インダストリアルデザイナー協会 ■ 美術出版社 ■ 2006
- 20世紀デザイン パイオニアたちの仕事・集大成 ■ ペニー・スパーク／『20世紀デザイン』編集部 ■ デュウ出版 ■ 1999
- 最新 現代デザイン事典 ■ 勝井三雄、田中一光、向井周太郎 ■ 平凡社 ■ 2017
- デザイン史を学ぶクリティカル・ワーズ ■ 高島直之 ■ フィルムアート社 ■ 2006
- インダストリアル・デザインの歴史 ■ ジョン・ヘスケット／榮久庵祥二、GK研究所 ■ 晶文社 ■ 1985
- 欲望のオブジェ デザインと社会1750-1980 ■ アドリアン・フォーティ／高島平吾 ■ 鹿島出版会 ■ 1992
- ロボットデザイン概論 ■ 園山隆輔 ■ 毎日コミュニケーションズ ■ 2007
- 未来のモノのデザイン ■ ドナルド・A.ノーマン／安村通晃、岡本明、伊賀聡一郎 ■ 新曜社 ■ 2008
- 宇宙船地球号操縦マニュアル ■ バクミンスター・フラー／芹沢高志 ■ ちくま学芸文庫 ■ 2000
- メイカーズ進化論 本当の勝者はIoTで決まる ■ 小笠原治 ■ NHK出版 ■ 2015
- 「ソーシャルデザイン」の教科書 ■ 村田智明 ■ 生産性出版 ■ 2014

[第2章]
- 世界を変えるデザイン―ものづくりには夢がある ■ シンシア・スミス／槌屋詩野、北村陽子 ■ 英治出版 ■ 2009
- 近代日本の産業デザイン思想 ■ 柏木博 ■ 晶文社 ■ 1979
- ユニバーサル・デザイン バリアフリーへの問いかけ ■ 川内美彦 ■ 学芸出版社 ■ 2006
- 人間工学とユニバーサルデザイン ■ ユニバーサルデザイン研究会 (編) ■ 日本工業出版 ■ 2008
- 沈黙の春 ■ レイチェル・カーソン／青樹築一 ■ 新潮文庫 ■ 1974
- エコデザインパイロット ■ ヴォルフガング・ヴィマー、ライナー・ツスト／中澤克紀、梅田靖 ■ 産業環境管理協会 ■ 2007
- 安全設計の基本概念 ■ 向殿政男 ■ 日本規格協会 ■ 2007
- ストリートファニチュア ■ 西沢健 ■ 鹿島出版会 ■ 1983
- コミュニティデザイン―人がつながるしくみをつくる ■ 山崎亮 ■ 学芸出版社 ■ 2011
- 「いき」の構造 ■ 九鬼周造 ■ 岩波文庫 ■ 1979
- デザイン力・デザイン心 ■ 大倉冨美雄 ■ 美術出版社 ■ 2006
- Design News 174号 ■ (財) 日本産業デザイン振興会 ■ (財) 日本産業デザイン振興会 ■ 1985
- デザイン物産展ニッポン ■ ナガオカケンメイ (企画・構成) ■ 美術出版社 ■ 2008
- デザインの世界を目ざす君へ ■ 藤澤英昭 ■ ダビッド社 ■ 1989
- デザイン思考が世界を変える ■ ティム・ブラウン／千葉敏生 ■ 早川書房 ■ 2019
- Gマーク大全 ■ (財) 日本産業デザイン振興会、森山明子 ■ 美術出版社 ■ 2007

[第3章]
- 暗黙知を理解する ■ 大崎正瑠 ■ 東京経済大学人文自然科学論集 ■ 2009
- インクルーシブデザイン ■ ジュリア・カセム 他 ■ 学芸出版社 ■ 2014
- インダストリアルデザイン講義 ■ 青木史郎 ■ 東京大学出版会 ■ 2014
- エモーショナル・デザイン―微笑を誘うモノたちのために ■ ドナルド・A.ノーマン／岡本明 他 ■ 新曜社 ■ 2004
- エンジニアリング組織論への招待 ～不確実性に向き合う思考と組織のリファクタリング ■ 広木大地 ■ 技術評論社 ■ 2018
- 共感の時代へ―動物行動学が教えてくれること ■ フランス・ドゥ・ヴァール／西田利貞 ■ 紀伊國屋書店 ■ 2010
- 企業経営 ■ 山口襄 他 ■ 日本規格協会 ■ 1981
- 近代から現代までのデザイン史入門 ■ トーマス・ハウフェ／薮亨 ■ 晃洋書房 ■ 2007
- クリエイティブ・クラスの世紀 ■ リチャード・フロリダ／井口典夫 ■ ダイヤモンド社 ■ 2007
- 経営戦略の基礎 ■ 中橋國蔵 ■ 東京経済情報出版 ■ 2001
- コトラー＆ケラーのマーケティング・マネジメント 第12版 ■ フィリップ・コトラー／恩藏直人、月谷真紀 ■ 丸善出版 ■ 2014
- サービスデザインの教科書 ■ 武山政直 ■ NTT出版 ■ 2017
- 成功するコンカレント・エンジニアリング―すり合わせを重視するプロセス革新のマネジメント ■ 斎藤実 ■ 日科技連出版社 ■ 2005
- 誰のためのデザイン？ 増補・改訂版 ―認知科学者のデザイン原論 ■ ドナルド・A.ノーマン／岡本明 他 ■ 新曜社 ■ 2015
- 知識創造企業 ■ 野中郁次郎 他 ■ 東洋経済新報社 ■ 1996
- デザイン・インスパイアード・イノベーション ■ ジェイムス・M.アッターバック 他／サイコム・インターナショナル ■ ファーストプレス ■ 2008
- デザイン組織のつくりかた ■ ピーター・メルホルツ、クリスティン・スキナー／長谷川敦士、安藤貴子 ■ BNN ■ 2017
- デザインリサーチの教科書 ■ 木浦幹雄 ■ BNN ■ 2020
- 東芝のデザイン部門設立に至る経緯―扇風機を事例として― ■ 和田精二 ■ デザイン学研究51巻6号、pp.53-60 ■ 2004
- プロジェクト・ナレッジ・マネジメント ■ ニック・ミルトン／梅本勝博 他 ■ 生産性出版 ■ 2009
- ホスピタリティと観光のマーケティング ■ フィリップ・コトラー 他／ホスピタリティビジネス研究会 ■ 東海大学出版会 ■ 1997
- 松下幸之助の製品デザインに対する考え方と運営 ■ 増成和敏 ■ デザイン学研究58巻1号、pp.59-66 ■ 2011
- Design Thinking ■ Tim Brown ■ Harvard Business Review - June 2008, pp.84-95 ■ 2008
- Design Thinking : An Overview(<Special Issue>Design Thinking) ■ Georgi V. GEORGIEV ■ デザイン学研究特集号20巻1号、pp.70-77 ■ 2012
- History of Inclusive Design in the UK ■ P. John Clarkson ■ Applied Ergonomics Vol.36, pp.235-247 ■ 2013
- THIS IS SERVICE DESIGN THINKING.: Basics - Tools - Cases ―領域横断的アプローチによるビジネスモデルの設計 ■ マーク・スティックドーン 他／郷司陽子、長谷川敦士 ■ BNN ■ 2016

[第4章]
- 先進企業のデザイン戦略 ■ アーバンプロデュース ■ アーバンプロデュース社 ■ 1992
- デザイン・マネジメント ■ 紺野登 ■ 日本工業新聞社 ■ 1992
- デザインマネジメント ■ 田子學、田子裕子、橋口寛 ■ 日経BP ■ 2014
- IDマネジメント研究会報告書 ■ 大木誠 他 ■ 日本能率協会 ■ 1991
- PMBOKガイド 第6版 ■ Project Management Institute ■ PMI, Inc. ■ 2017
- よくわかるプロジェクトマネジメント ■ 西村克也 ■ 日本実業出版社 ■ 2000
- 予算管理の進め方 ■ 知野雅彦、日高崇介 ■ 日本経済新聞社 ■ 2007
- デザイン活用ガイド ■ 東京都中小企業振興公社 ■ 東京都産業労働局 ■ 2017
- デザイン事典 ■ 日本デザイン学会 (編) ■ 朝倉書店 ■ 2003
- デザイン組織のつくりかた ■ ピーター・メルホルツ、クリスティン・スキナー／長谷川敦士、安藤貴子 ■ BNN ■ 2017
- 地場・伝統産業にみるプレミアムブランド戦略 ■ 長沢伸也 ■ 同友館 ■ 2009
- ブランドマネジメントの概念とブランドの法的保護についての考察 ■ 眞島宏明 ■ パテント ■ 2011
- 標準特許法 (第3版) ■ 高林龍 ■ 有斐閣 ■ 2008
- 平成28年度 特許庁産業財産権制度問題調査研究報告書 ■ 大阪大学知的財産センター ■ 2017
- 日経文庫 TQM 品質管理入門 ■ 山田秀 ■ 日本経済新聞社 ■ 2006
- デザイン経験による製品の感性品質評価における特徴 ■ 姜南圭 ■ 筑波大学 博士論文 ■ 2007
- 企業行動規範・第3版 ■ 東京商工会議所 ■ 2013

[第5章]
- 工業デザイン全集 ■ 工業デザイン全集編纂委員会 ■ 日本出版サービス ■ 1984
- デザイン事典 ■ 日本デザイン学会 (編) ■ 朝倉書店 ■ 2003
- 使いやすさのためのデザイン ■ 山崎和彦 他 ■ 丸善 ■ 2004
- ヒューマンデザインテクノロジー入門―新しい論理的なデザイン、製品開発方法 ■ 山岡俊樹 ■ 森北出版 ■ 2003
- ヒット企業のデザイン戦略 イノベーションを生み続ける組織 ■ クレイグ・M.ボーゲル／スカイライトコンサルティング ■ 英治出版 ■ 2006
- 発想する会社！ ■ トム・ケリー 他／鈴木主悦、秀岡尚子 ■ 早川書房 ■ 2002
- デザイン思考の道具箱 ■ 奥出直人 ■ 早川書房 ■ 2007

[第6章]

- **商品開発のための調査企画・設計** ▪ https://www.asmarq.co.jp/solution/recommendation/ ▪ アスマーク ▪ 2020
- **人間中心のイノベーションを生み出す「デザインリサーチ」とは** ▪ https://forbesjapan.com/articles/detail/21651 ▪ Forbes Japan ▪ 2018/06/29
- **ユーザ工学入門** ▪ 黒須正明 他 ▪ 共立出版 ▪ 1999
- **「定量調査」と「定性調査」の違いとは？** ▪ https://webtan.impress.co.jp/e/2014/12/15/18883 井登友一 ▪ インプレス ▪ 2014/12/15
- **心理学マニュアル 質問紙法** ▪ 鎌原雅彦 他 ▪ 北大路書房 ▪ 1998
- **アンケート調査の進め方** ▪ 酒井隆 ▪ 日本経済新聞出版社 ▪ 2001
- **心理学マニュアル 面接法** ▪ 保坂亨 他 ▪ 北大路書房 ▪ 2000
- **グループインタビューの技法** ▪ S. ヴォーン 他 / 井下理 他 ▪ 慶應義塾大学出版会 ▪ 1999
- **心理学マニュアル 観察法** ▪ 中沢潤 他 ▪ 北大路書房 ▪ 1997
- **イノベーションはユーザー観察から** ▪ 佐藤憲一郎 ▪ 日経クロストレンド ▪ 2018
- **フィールドワークの技法** ▪ 佐藤郁哉 ▪ 新曜社 ▪ 2002
- **エスノグラフィー とは？** ▪ 大川将 ▪ https://seedata.co.jp/blog/ethnography/102/ ▪ 2018/07/12
- **ユーザビリティハンドブック** ▪ 「ユーザビリティハンドブック」編集委員会 ▪ 共立出版 ▪ 2007

[第7章]

- **工業デザイン全集** ▪ 工業デザイン全集編集委員会 ▪ 日本出版サービス ▪ 1984
- **図解入門 よくわかる最新システム開発者のための要求定義の基本と仕組み** ▪ 佐川博樹 ▪ 秀和システム ▪ 2005
- **要求工学** ▪ 大西淳、郷健太郎 ▪ 共立出版 ▪ 2003
- **ペルソナ作って、それからどうするの？ ユーザー中心デザインで作る Web サイト** ▪ 棚橋弘季 ▪ ソフトバンク ▪ 2008
- **ペルソナ戦略—マーケティング、製品開発、デザインを顧客志向にする** ▪ ジョン・S. プルーイット / 秋本芳伸 ▪ ダイヤモンド社 ▪ 2007
- **コンピュータは、むずかしすぎて使えない！** ▪ アラン・クーパー / 山形浩生 ▪ 翔泳社 ▪ 2000
- **シナリオに基づく設計 —ソフトウェア開発プロジェクト成功の秘訣** ▪ ジョン・M. キャロル / 郷健太郎 ▪ 共立出版 ▪ 2003
- **発想法** ▪ 川喜多二郎 ▪ 中公新書 ▪ 1967
- **続・発想法** ▪ 川喜多二郎 ▪ 中公新書 ▪ 1970
- **現代デザイン辞典** ▪ 共著 ▪ 平凡社 ▪ 2008
- **デザイン思考が世界を変える** ▪ ティムブラウン / 千葉敏生 ▪ 早川書房 ▪ 2014
- **インダストリアルデザイン** ▪ 森典彦 ▪ 朝倉書店 ▪ 1993

[第8章]

- **カラーシステム** ▪ 小林重順 / 日本カラーデザイン研究所 ▪ 講談社 ▪ 1999
- **色彩計画ハンドブック** ▪ 川添泰宏、千々岩英彰 / 視覚デザイン研究所 ▪ 視覚デザイン研究所 ▪ 1994
- **色覚と色覚異常** ▪ 太田安雄、清水金郎 ▪ 金原出版株式会社 ▪ 1992
- **成功するプロダクトのためのカラーリング講座** ▪ 小倉ひろみ ▪ 美術出版社 ▪ 2004
- **インダストリアルデザイン** ▪ 森典彦 ▪ 朝倉書店 ▪ 1993
- **UI GRAPHICS** ▪ 安藤剛 他 ▪ BNN ▪ 2018
- **Design Rule Index** ▪ William Lidwell 他 / 小竹由加里 他 ▪ BNN ▪ 2010
- **知識デザイン企業** ▪ 紺野登 ▪ 日本経済新聞出版社 ▪ 2008
- **意味論的転回—デザインの新しい基礎理論** ▪ クラウス・クリッペンドルフ / 小林昭世 他 ▪ エスアイビー・アクセス ▪ 2009
- **デザイン製図（工業高等学校用教科書）** ▪ 文部省 ▪ コロナ社 ▪ 1995
- **プレゼンテーション ZEN 第 2 版** ▪ ガー・レイノルズ / 熊谷小百合 ▪ 丸善出版 ▪ 2014
- **モデリングテクニック** ▪ 清水吉治 他 ▪ グラフィック社 ▪ 1991
- **プロダクトデザインスケッチ** ▪ 清水吉治 ▪ 日本出版サービス ▪ 2011
- **現代デザイン事典** ▪ 共著 ▪ 平凡社 ▪ 2008
- **デザインの思考過程** ▪ ピーター・G. ロウ / 奥山健二 ▪ 鹿島出版会 ▪ 1990
- **デザインの心理学** ▪ J. ツァイゼル / 根建金男、大橋靖史 ▪ 西村書店 ▪ 1995
- **知性と感性の心理 認知心理学入門** ▪ 行場次朗、箱田裕司 ▪ 福村出版 ▪ 2000
- **ゼミ・論文発表のための PowerPoint** ▪ 富士通オフィス機器株式会社 ▪ FOM出版 ▪ 2006
- **JIS ハンドブック 機械要素** ▪ 日本規格協会（編）▪ 日本規格協会 ▪ 2007
- **工業デザイン全集 第 4 巻 デザイン技法—造形技術—** ▪ 工業デザイン全集編集委員会 ▪ 日本出版サービス ▪ 1982
- **インタラクションデザインの教科書** ▪ Dan Saffer / 吉岡 いずみ ▪ 毎日コミュニケーションズ ▪ 2008

[第9章]

- **ユーザ工学入門** ▪ 黒須正明 他 ▪ 共立出版 ▪ 1999
- **ユーザインタフェイスの実践的評価法** ▪ S. ラブデン、G. ジョンソン / 小松原明哲、東基衛 ▪ 海文堂 ▪ 1993
- **プロトコル分析入門** ▪ 海保博之、原田悦子 ▪ 新曜社 ▪ 1993
- **ユーザビリティテスティング** ▪ 黒須正明 ▪ 共立出版 ▪ 2003
- **ユーザビリティエンジニアリング —ユーザ調査とユーザビリティ評価実践テクニック** ▪ 樽本哲也 ▪ オーム社 ▪ 2005
- **デザイン・レビューの実務** ▪ 吉川直樹 ▪ 日刊工業新聞社 ▪ 1991
- **デザインマーケティング** ▪ 中村周三 ▪ ダイヤモンド社 ▪ 1992

[第10章]

- **ハード・ソフトデザインの人間工学講義** ▪ 山岡俊樹 ▪ 武蔵野美術大学出版局 ▪ 2002
- **ユーザ工学入門** ▪ 黒須正明、伊東昌子、時津倫子 ▪ 共立出版社 ▪ 1999
- **誰のためのデザイン？** ▪ D.A. ノーマン / 野島久雄 ▪ 新曜社 ▪ 1990
- **エモーショナル・デザイン** ▪ D.A. ノーマン / 岡本明 他 ▪ 新曜社 ▪ 2004
- **認知研究の技法** ▪ 海保博之、加藤隆 ▪ 福村出版 ▪ 1999
- **エクセルで学ぶ多変量解析の使い方** ▪ 井上勝雄 ▪ 筑波出版会（丸善）▪ 2002
- **デザインと感性（感性工学シリーズ2）** ▪ 井上勝雄 ▪ 海文堂出版 ▪ 2005
- **ラフ集合と感性** ▪ 森典彦、田中英夫、井上勝雄 ▪ 海文堂出版 ▪ 2004
- **感性の科学** ▪ 都甲潔、坂口光一 ▪ 朝倉書店 ▪ 2006
- **感性工学への招待—感性から暮らしを考える** ▪ 篠原昭 他 ▪ 森北出版 ▪ 1996
- **意味論的展開 - 新しいデザインの基礎理論** ▪ クラウス・クリッペンドルフ / 小林明世 他 ▪ エスアイビー・アクセス ▪ 2009
- **感性イノベーション** ▪ 長町三生 ▪ 海文堂出版 ▪ 2014
- **経験価値マーケティング** ▪ バーンド・H. シュミット / 嶋村和恵、広瀬盛一 ▪ ダイヤモンド社 ▪ 2000
- **デザイン・ドリブン・イノベーション** ▪ ロベルト・ベルガンティ ▪ 同友館 ▪ 2012
- **[新訳] 経験経済** ▪ B.J. パイン、J.H. ギルモア / 岡本慶一、小高尚子 ▪ ダイヤモンド社 ▪ 2005
- **デザイン科学概論** ▪ 松岡由幸 ▪ 慶應義塾大学出版会 ▪ 2018
- **M メソッド：多空間のデザイン思考** ▪ 松岡由幸 ▪ 近代科学社 ▪ 2013
- **システム工学** ▪ 赤木新介 ▪ 共立出版 ▪ 1992

[第11章]

- **マーケティング原理 第 9 版 —基礎理論から実践戦略まで** ▪ フィリップ・コトラー、ゲイリー・アームストロング / 和田充夫 ▪ ダイヤモンド社 ▪ 2003
- **おはなしマーケティング** ▪ 長沢伸也 ▪ 日本規格協会 ▪ 1998
- **通勤大学 MBA Ｉ マネジメント** ▪ グローバルタスクフォース / 青井倫一 ▪ 総合法令出版 ▪ 2002
- **図解 わかる MBA** ▪ 池上重輔、梅津裕良 ▪ PHP研究所 ▪ 2003
- **製品開発の知識** ▪ 延岡健太郎 ▪ 日本経済新聞社 ▪ 2002
- **新商品・新事業開発大辞典** ▪ 吉原靖彦、真部助彦 ▪ 日刊工業新聞社 ▪ 2002
- **商品企画七つ道具実践シリーズ第 1 巻「はやわかり編」** ▪ 神田範明 ▪ 日科技連出版社 ▪ 2000
- **顧客価値創造ハンドブック** ▪ 神田範明（編）▪ 日科技連出版社 ▪ 2004
- **営業の基本** ▪ 新星出版社編集部 ▪ 新星出版社 ▪ 2016
- **事業計画書のつくり方** ▪ 渡辺政之、高月靖 ▪ 西東社 ▪ 2017

[第12章]

- **デザインと材料** ▪ 清水紀夫、上原勝 ▪ 技法堂出版 ▪ 2000
- **金属の百科事典** ▪ 長崎誠三、木原淳二 他 ▪ 丸善株式会社 ▪ 1999
- **デザイン事典** ▪ 日本デザイン学会 ▪ 朝倉書店 ▪ 2003
- **新版 プラスチック材料選択のポイント** ▪ 山口章三郎（財）日本規格協会 ▪ 2003
- **デザイン材料** ▪ 文部省、鈴木邁 他 ▪ 東京電機大学出版局 ▪ 1984
- **工業デザインのための材料知識** ▪ 岩井正二、青木弘行 ▪ 日刊工業新聞社 ▪ 2008
- **機械工学便覧、デザイン編β1、β2** ▪ 日本機械学会 ▪ 丸善株式会社 ▪ 2007
- **カラーコーディネーションの実際／商品色彩** ▪ 東京商工会議所 ▪ 中央経済社 ▪ 2003
- **材料名の事典** ▪ 長崎誠三、アグネ技術センター ▪ アグネ技術センター ▪ 2006

[編集者プロフィール]

蘆澤 雄亮 あしざわ ゆうすけ　　芝浦工業大学デザイン工学部デザイン工学科 准教授、JIDA 副理事長、日本デザイン学会理事　　第3章編集

2002年、千葉大学工学部デザイン工学科卒業。2008年、同大学院自然科学研究科修了。博士（工学）。同年、（公財）日本デザイン振興会に入職。人材育成担当を経て、グッドデザイン賞審査チームリーダーとして審査事業を統括。2017年より現職。マネジメントやシステムのデザインに関する研究に従事。

内山 純 うちやま じゅん　　東京都立産業技術大学院大学産業技術研究科 教授、JIDA 正会員　　第7章編集

1984年、早稲田大学理工学部機械工学科卒業。1986年、同大学大学院理工学研究科修士課程修了（工学修士）、同時に東京デザイナー学院にてプロダクトデザインを学ぶ。同年ソニー（株）へ入社し、プロダクトデザイナー・プロデューサーとして商品開発に従事。2004年より武蔵野美術大学非常勤講師。2016年ソニー（株）退職後、現職。

大島 義典 おおしま よしのり　　中央総合教育サービス（株）代表取締役、JIDA 正会員　　第5、11章編集

1977年、金沢美術工芸大学（工業デザイン専攻）を卒業後、サンデン（株）入社。食品流通機器の企画デザインに従事。デザインセンターを新設し、センター長としてマーケティング機能を持ったデザイン組織づくりを推進。現在、厚労省の公的職業訓練、企業・自治体向けの在職者訓練、資格の学校 TAC 群馬校 等の事業経営に従事。

金井 宏水 かない ひろみ　　JIDA 事務局長、（株）TDC 代表取締役、大学講師、JIDA 正会員　　第12章編集

1976年、武蔵野美術大学造形学部産業デザイン学科工業デザイン専攻卒業。1978年、同大学院中退。在学中からデザイン事務所を起業し、電子通信機器、オフィス機器、文具、雑貨など多数の商品デザインと一部建築に実績を持つ。JIDAではスタンダード委員会（現「素材加工研究委員会」と「社会課題研究会」の前身）を発足、サンプル帳開発や傷害予防の研究を継続中。

佐藤 弘喜 さとう ひろき　　千葉工業大学デザイン科学科 教授、日本デザイン学会副会長、JIDA 正会員　　第9、10章編集

1984年、千葉大学工学部工業意匠学科卒業。（株）本田技術研究所和光研究センターにて乗用車の開発を担当。2003年、筑波大学大学院博士課程修了、博士（デザイン学）。日本感性工学会会員、2018〜2022年度グッドデザイン賞審査委員。

長山 信一 ながやま しんいち　　JIDA 永年会員、富山大学名誉教授、日本インテリア学会名誉会員、高岡地域地場産センター理事　　第8章編集

1971年、金沢美術工芸大学産業美術学科工業デザイン専攻卒業。松下電器産業（株）入社。総合DC・松下寿・電化本部デザイン部で商品開発業務に携わる。1996年国立高岡短期大学助教授。2004年博士（工学）富山大学、同年教授。2005年富山大学芸術文化学部、2011年大学院芸術文化学研究科設置、教授併任。2012年退官。以後、非常勤講師等。

山内 勉 やまうち つとむ　　JIDA 永年会員　　第1、2章編集

1970年、千葉大学工学部工業意匠学科卒業。同年、松下電工（株）（現パナソニック（株））入社。商品開発、デザイン戦略企画を経て、デザイン部長として全社デザイン部門マネジメント担当。グッドデザイン賞部門大賞など受賞。2009年〜2018年福井工業大学デザイン学科教授。JIDA 元理事長、日本デザイン学会名誉会員。NPO日本デザイン協会理事。

横田 英夫 よこた ひでお　　JIDA 監事、フリーランス、JIDA 正会員　　第4、6章編集

1969年、武蔵工業大学卒業。（株）平野デザイン設計にて、文具、設備機器のデザインと設計に従事。（株）ノーバスを創業して医療機械、通信機器、エクステリア設備、オフィス用品のデザインとともにIT化とUIDに着目し、（株）U'eyes Design 社を事業化した。JIDAでは職能制度の確立とPD検定事業の創設と推進。元JIDA 副理事長。

[コラム執筆者プロフィール]

大縄 茂 おおなわ しげる　　オー・デザインコレクション主宰、桑沢デザイン研究所ゼミ外部講師、JIDA 正会員

1974年、桑沢デザイン研究所修了。1977年デザインオフィス ジー・ワン設立、1985年法人化取締役就任。1992年、韓国・サムスングループ（カメラ事業社）デザイン顧問。2010年、新潟県立三条テクノスクール工業デザイン科指導員。

[編集協力者]

蓮見 孝 はすみ たかし　　筑波大学名誉教授、札幌市立大学2代目理事長兼学長、JIDA 正会員　　第1、2、3、5、6、9、10、12章

廣田 尚子 ひろた なおこ　　ヒロタデザインスタジオ代表、女子美術大学教授、JIDA 正会員　　第4、7、8、11、12章

[執筆者一覧]　※初版時に執筆いただいた方々

浅井 治彦、浅香 嵩、浅野 智、五十嵐 浩也、井上 勝敏、上田 義弘、上原 勝、植村 公平、大木 誠、大倉 冨美雄、大島 義典、岡田 英志、小川 英爾、金井 宏水、木村 徹、栗坂 秀夫、郷 健太郎、小林 昭世、五味 飛鳥、佐藤 弘喜、島村 隆一、杉 哲夫、高橋 靖、武正 秀治、谷川 憲司、塚原 肇、津田 君枝、長尾 徹、長沢 伸也、野口 尚孝、野口 正治、橋本 優子、長谷 高史、早川 誠二、日比野 治雄、福田 哲夫、藤本 英子、堀越 敏晴、松岡 由幸、松本 有、山内 勉、山岡 俊樹、山口 正幸、山崎 和彦、山中 敏正、横田 英夫、吉田 美穂子

JIDA デザイン検定

JIDAデザイン検定（旧：PD検定）は「プロダクトデザインを中心としたデザインに関する基礎知識習得の指標」として公益社団法人日本インダストリアルデザイン協会（JIDA）により運営されている検定です。昨今のデザイン領域の広がりを受け、2024年4月より「プロダクト」という言葉を外し「JIDAデザイン検定」として再始動しました。今後は、広がるインダストリアルデザイン領域に対応すべく、徐々に試験範囲を拡大する予定です。

試験区分	JIDAデザイン検定1級	JIDAデザイン検定2級
受験資格	どなたでも受験可能	
出題形式	CBT四肢択一式　100問　90分 ※CBTとはComputer Based Testingの略称で、試験会場のPCモニター上で回答する試験です。	
目標とするレベル	プロダクトデザイン業務で使用される語句、概念について正しく理解し、自らも自由に使いこなせる。	プロダクトデザイン業務で使用される語句、概念についておよそ理解できる。
出題範囲	JIDA編さん『プロダクトデザイン[改訂版]』に掲載されている知識・情報に加え、プロダクトデザイナーとして知っておくべき周辺の知識・情報	JIDA編さん『プロダクトデザインの基礎』に掲載されている知識・情報に加え、プロダクトデザイナーとして最低限知っておくべき周辺の知識・情報
合格基準	正答した得点70点以上	正答した得点60点以上
受験資格	試験終了後、即時判定、スコアレポートが配布されます。 ※合格の約1ヶ月後、「資格登録証」と「合格者名の掲載」についてJIDAデザイン検定事務局よりメールを転送します。	

1級2級試験ともに、全国のテストセンターで、いつでも受験いただけ、お申し込みも随時受け付けております。学校や職場で試験を実施する「出張・団体試験」制度もございます。詳しくは公式HPの実施概要をご覧ください。

■ 参考テキスト

JIDA編さん
「プロダクトデザイン[改訂版]」
商品開発のための必須知識105

JIDA編さん
「プロダクトデザインの基礎」
スマートな生活を実現する71の知識

JIDA デザイン検定の効果

■ 企画、経営、開発に関わるすべての人へ
魅力ある商品づくりや様々なソリューションの創造のためには、デザインの知識は不可欠です。この検定により習得できる幅広い知識は、デザインに限らず様々な課題解決に役立ちます。

■ デザイナーをめざす人へ
キャリアアップ・ステップアップの目標値・指標として活用できます。就職活動に際してデザインの知識レベルの証明になります。

■ 一般教養として
デザインに関する知識と感性を一般教養として身につけることにより、暮らしや仕事で出会う様々な事柄の理解を助け、新たなソリューションの創造に役立ちます。

■ デザイン教育に携わる人へ
デザイン教育の効果測定や単位認定に活用できます。
多くの検定合格者を社会に送り出すことにより、教育機関としての信頼・評価の向上が期待できます。

問い合わせ先

公益社団法人日本インダストリアルデザイン協会内　JIDAデザイン検定事務局
所在地：東京都港区六本木5-17-1 AXISビル4F
TEL：03-3587-6391
公式HP：https://jida-design-kentei.studio.site/
お問い合わせフォーム：https://jida-design-kentei.studio.site/q_and_a

プロダクトデザイン[改訂版]
商品開発のための必須知識105

2021年4月1日　初版第1刷発行
2024年6月15日　初版第4刷発行

編者　　　公益社団法人日本インダストリアルデザイン協会（JIDA）

発行人　　上原哲郎
発行所　　株式会社ビー・エヌ・エヌ
　　　　　〒150-0022
　　　　　東京都渋谷区恵比寿南一丁目20番6号
　　　　　E-mail：info@bnn.co.jp
　　　　　Fax：03-5725-1511
　　　　　http://www.bnn.co.jp/

デザイン　武田厚志・木村笑花・永田理恵（SOUVENIR DESIGN INC.）

印刷・製本　シナノ印刷株式会社

ISBN978-4-8025-1195-7
©2021 JIDA
Printed in Japan